KB179570

木의 건축

콘크리트에서 목재로

木의 건축

콘크리트에서 목재로

배기철·이도형 지음

청아출판사

목차

도시 목조 건축의 출현

도시 목조 건축의 전개

미래 건축과 도시 목조화

나는 나무가 좋다. 스케치할 때마다 현장에서 날 풋풋한 나무 냄새를 상상하면 즐겁고 흥이 난다. 건축에 입문한 지 30년이 지나서야 비로소 구축의 개념을 이해하게 됐고, 도시와 자연을 대하는 태도가 분명해졌다. 건축가라면 당연히 가져야 할 도시관, 자연관 그리고 구축관을 확립하는 데 민망하게도 정말 오랜 시간이 걸렸지만, 그만큼 설계 작업의 방향성이 명쾌하고 선명해졌다. 나무를 통해 재료를 존중하는 법을 배웠고, 화려한 형태보다는 진실한 공간과 건축에 더 많은 애정을 가지게 됐다.

지난 10여 년간 기회가 있을 때마다 '목재 문화의 회복과 도시 목조 건축'+의 필요성을 주장해 왔고 그에 맞는 논리를 제시하고자 했으나 사실 충분하지 못했다. 그러던 중 가까운 지인이 목조 건축의 표어로 삼을 만하다며 소개해 준 글귀가 바로 '검이불루 화이불치儉而不陋 華而不侈'이다. '검소하지만 누추하지 않고, 화려하지만 사치스럽지 않다'라는 뜻이다. 김부식의《삼국사기三國史記》에 처음 사용되고, 정도전이《조선경국전朝鮮經國典》에 재인용했다는 이 글귀는 유홍준 선생의《안목》이라는 책을 통해 우리에게 널리 알려진 멋진 말이다. 그는 이를 가리켜 백제와 조선 왕조의 미학이며 한국인의 미학으로 계속해서 계승 발전시켜 우리 일상 속에서 간직해야 할 '소중한 한국의 미학'이라고 설명한 바 있다.

나무는 소박하고 겸손한 재료이다. 같은 나무라도

+ 2015 서울 목조건축국제심포지엄(International Timer Construction Symposium, ITCS)에서 강연한 주제. 건축 분야에서 문화의 독자성과 미래 도시 환경을 위한 도시 목조 건축화 이론 개발의 토대가 되었고, 2016 빈 세계목조건축(World Conference Timber Engineering at Vienna, WCTE) 강연을 통해 발전했다.

자란 환경에 따라 개성이 뚜렷하지만, 결코 잘난 척하는 법이 없다. 우리 목조 건축도 절대로 나서거나 뽐내지 않고 대지에 자연스럽게 자리할 줄 안다. 투박하지만 억지스럽지 않다. 원래부터 그 자리에 있었던 것처럼 편안한 건축이다. 편안한 만큼 소박하지만 그렇다고 절대 누추하지도 않다. 나무로 만들어진 공간을 마주하면 그 화려함에 감탄하지만 그렇다고 허세를 부리는 것이 아니며, 사치스러움을 찾아볼 수 없다. 오감을 통해 느껴지는 고귀함은 바쁘고 거친 공사 현장에도 여유로움을 준다. 선조들이 물려준 목조 건축에서 자연을 대하는 겸손한 자세를 배울 수 있으며, 우리 현대 건축이 회복해야 할 목재 문화를 다시 되돌아보게 된다.

전통 건축이 나무 본질의 미를 담고 있다면, 오늘의 나무는 과거를 관조하는 데 그치지 않고 기술 혁신의 중심에 있다. 인류 역사와 함께한 나무는 건조와 가공 기술이 발전하면서 콘크리트와 철을 대신할 21세기의 재료로 평가된다. 천연 재료에서 미래 첨단 재료로의 변신이 가능한 것은 목재가 가진 구조적 장점뿐 아니라 현대 목재가 가진 미래 지향적 특징 때문이다. 미래 건축의 핵심 기술인 프리패브리케이션 Prefabrication 공법은 디지털 기술과 목조 건축이 만나면서 매우 빠르게 진화하는 중이다. 기후 변화 시대에 도시와 건축에 목재를 도입하자는 생각은 이미 세계 곳곳으로 퍼져 친환경 재료로서 나무의 가능성과 가치가 확장되고 있다. 건축 분야에 목재를 적극적으로 도입하는 것은 탄소 흡수를 왕성하게 유지할 필요가 있는 우리 산림에도 큰 희망이 된

다. 나무가 지속 가능한 개발에 왜 필요한지 생각하게 한다.

　건축 설계를 할 때 나무를 적극적으로 적용하다 보니 자연스럽게 목조 건축 전문가라는 말을 듣곤 하지만 솔직히 어색하기만 하다. 왜 냐하면 나는 목재인도 아니고 목조 건축인은 더욱 아니기 때문이다. 그냥 자신이 하는 일을 사랑하는 건축가이다. 대학에서 조각으로 조형 예술에 입문한 후 디자인 이론에 관한 호기심으로 이어졌고 마침내 건축 설계를 업業으로 삼게 됐다.

　어린 시절 '도심형 한옥'에서 살기도 했지만, 건축가로서 한 번도 전통 방식으로 한옥을 설계해 본 적이 없다. 아니, 한옥을 설계하는 법을 모른다고 하는 것이 더 정확할 것이다. 어디 그뿐인가? 한국 건축사도 제대로 공부해 본 적이 없는 듯하다. 책을 펼칠 때마다 복잡한 용어와 지루한 구법들이 즐비한 한국 건축사는 형태와 공간에 사로잡혀 있던 젊은 시절 나에게 큰 영감을 주지 못했고, 오히려 서양 근대 건축 이론에 매료됐다. 물론 그렇다고 전통 건축 자체가 싫었던 건 아니다. 지방 출장을 갈 때면 언제나 한국 미술사와 고건축 관련 서적을 옆에 끼고 다니며 흩어져 있는 고택과 고찰을 답사했고 그 안에 담긴 이야기를 듣곤 했다. 글보다는 눈으로 비례를 익히고 몸으로 느끼려 했고, 건물과 자연의 관계를 이해하려 노력했다. 답사할 때마다 느꼈던 편안하고 자연스러운 감정이 어디에서 오는 것인지 항상 궁금했는데, 아마도 이런 호기심과 궁금증이 나무에 대한 애정으로 발전한 듯하다.

　나무 그 자체를 이야기하는 것은 사실 더 부끄럽기만 하다. 건축가

는 태생적으로 자연과 대치해 건물을 만들 수밖에 없다. 물론 자연을 최대한 존중하면서 설계하는 것 또한 건축가의 임무이지만 더 많고 넓은 용적을 원하는 건축주의 현실적 요구를 거부하기란 쉽지 않은 것도 사실이다. 그런 내가 환경과 자연을 이야기하고 나무를 이야기하는 것이 당연히 편할 리 없다. 내가 직접 나무를 심고 가꾼 것이 과연 몇 그루인가 손꼽을 정도이고, 산에 가면 풀과 나무만을 구분할 뿐 나무 이름이 뭔지, 이 꽃은 뭔지 알지 못했다. 은사님이 권유해 주말마다 청계산을 다닌 지 10여 년이 넘었지만, 숲의 디테일이 보이기 시작한 것도 얼마 되지 않는다. 그런 내가 나무와 나무 집에 관해 이야기할 자격이 있는지 스스로 묻게 된다.

돌이켜 보면 건축을 공부하면서 재료에 관한 훈련을 받은 기억이 없다. 미국에서 학업과 실무 수련을 마치고 한국으로 돌아와 사무실을 시작하면서 큰 의심 없이 콘크리트를 사용했다. 싸다는 이유로 그리고 누구나 할 수 있는 보편적인 기술이라는 이유로, 프로젝트를 진행하면 할수록 콘크리트 사용을 당연시했다. 건축가는 재료를 통해 공간을 만들지만 정작 그 재료의 특징을 연구하기보다 형태에 더 많은 관심을 두도록 훈련받았기 때문이다. 재료는 설계가 어느 정도 끝난 후 확정해도 되는, 또는 상황에 따라서 언제든지 바꿀 수 있는 대체재일 뿐이다. 철을 사용해 간결한 절제미를 만들어 낸 **미스 반 데 로에**[+]의 건축이나, 차가운 콘크리트로 현대적 감성을 표현한 **안도 다다오**[++]의 추상성에 시선을 빼앗기면서도, 정작 그들이 재료를 어떻게 다루었는지 살펴

보는 일에는 무관심한 것이 우리 교육과 실무 현장의 현실이다. 건축가에게 재료는 공간 구축에 가장 원초적이고 필수적인 요소이며, 자신만의 방식으로 완성되는 건축 어휘임이 분명하다.

　책을 쓰겠다고 했을 때 의욕은 넘쳤지만 사실 걱정이 더 많았다. 필력이 부족한 건 누구보다 나 자신이 잘 알고 있는 일이다. 번듯한 연구 논문 하나 발표한 적이 없으면서 감히 글을 쓰겠다 했으니 '무지하면 용감하다'라는 것이 바로 이런 일을 두고 하는 말인 듯하다. 그럼에도 이 책을 끝까지 마무리한 것은 목조 건축 분야의 전문가 흉내를 내고자 함이 결코 아니다. 오히려 나무에 대해 잘 모르기에 스스로 공부하려 시작한 일이다. 목조 관련 강연을 요청받고 강의를 거듭할수록 부족함을 더 많이 느꼈고, 설계 작업을 하면서는 재료와 공간의 설정을 어떤 방식으로 해야 할지 몰라 답답했던 적이 한두 번이 아니다. 좀 더 체계적으로 정리할 필요를 느끼면서 시작한 일이 바로 글쓰기였다. 글을 쓰면서 그동안 흩어져 있던 자료들을 조금씩 정리해 연구 노트를 만들었고, 생각이 정리될수록 더 많은 조사와 자료를 살펴보아야만 했다. 가르침 속에 배움이 있고 배움 속에 가르침이 있다고 했던가. 가르치고 배우면서 서로 성장한다는 교학상장敎學相長의 마음으로 책을 쓰게 된 것이다.

✚ **미스 반 데 로에**(Mies van der Rohe, 1886~1969)는 유리와 철을 기반으로 근대 건축을 이끈 대표적인 건축가이다. '적을수록 아름답다(Less is more)'라는 유명한 말로 건축의 근대성을 강조한 그의 대표작에는 바르셀로나 파빌리온(스페인 바르셀로나, 1929), 크라운 홀(미국 시카고, 1952), 시그램 빌딩(미국 뉴욕, 1958) 등이 있다.

✚✚ **안도 다다오**(安藤忠雄, 1941~)는 노출 콘크리트 건축을 전 세계에 알린 일본의 대표적인 건축가이다. 권투 선수 출신인 그는 건축 기행을 통해 독학으로 건축을 수학했고, 대표작으로 빛의 교회(일본 오사카, 1989), 물의 교회(일본 홋카이도, 1988) 등이 있다.

이 책은 그동안 우리가 알고 있던 전통 한옥이나 목조 주택을 소개하는 것과는 거리가 멀다. '나무는 아름답다'라는 개인적인 취향이나 건축가의 기호에 관한 이야기도 아니다. 그보다는 나무가 지닌 현대적 가치에 집중해 도시 공간에서의 '고층 목조Tall Wood'라는 새로운 건축을 주제로 한다. 왜 우리가 나무로 건축을 해야 하는지, 어떻게 만들 것인지, 그 결과 무엇이 달라질 것인지 등 미래 지향적인 특징을 가진 목조 건축의 이야기들이다. 기후 변화 시대에 직면한 현시점에서 도시 목조 건축의 정당성을 확보하려는 의도를 담고 있다.

책의 내용은 교양서와 전문서의 중간 지점에 있다. 국내에는 이렇다 할 만한 목조 건축 자료가 없어 고층 목조 건축 정보와 지식을 건축 관련 전문인과 공유하는 것이 필요하다. 그렇지만 이보다 더 시급한 것은 나무로 건축해야 하는 이유에 우리 사회가 공감하는 거라 생각했다. 건축에 대한 대중의 인식 변화가 우선해야 한다고 느끼면서 전문인을 포함한 일반인을 위한 책으로 만들고자 했다. 내용은 크게 두 부분으로 나누어져 있다. 전반부는 건축 재료로서의 목재에 대한 이야기로, 일반인과 건축 관련 전문가 지망생을 위한 것이다.

〈콘크리트, 무엇이 문제인가〉에서는 콘크리트 문화의 대표적 산물인 아파트와 도시의 문제점을 살펴보았다. 더불어 건축 교육과 실무 현장에서 별 의심 없이 사용하는 콘크리트 작업이 우리에게 미치는 영향을 점검한다.

〈나무에 관한 잘못된 생각〉에서는 목재에 관한 편견과 오해를 살펴

본다. 산림 보호라는 이름하에 이루어진 '나무는 무조건 보호해야 한다'는 교육이 오히려 건강한 숲을 만드는 데 장애가 된다는 사실을 새롭게 인식해야 한다. 더구나 나무가 약하다는 주장이 얼마나 편협한 생각이었는지를 살펴보고 목조 건축을 통한 목재의 올바른 활용 방안을 살펴본다.

〈도시 목조 건축의 출현〉에서는 친환경적 삶에 기반을 둔 목조 건축이 기여할 장점을 담았다. 근대 도시를 이끌었던 콘크리트 도시와 친환경 도시의 라이프스타일을 비교하고, 21세기 친환경 도시를 만들기 위한 전략으로 우리 선조가 물려준 목조 문화를 적극적으로 활용하자는 이야기를 담고 있다.

후반부는 전문 설계자와 시공자를 위한 것으로 고층 목조 건축의 현재와 미래에 관한 내용이다. 〈도시 목조 건축의 전개〉는 세계적으로 진행되고 있는 고층 목조 건축 사례를 중심으로 설계와 시공에 필요한 기술적 내용을 담았다. 항목별로 다양한 건축 사례를 살펴본 것은 목조 건축의 지침 내지는 개념을 잡는 데 도움이 될 것으로 생각한다. 또한 현대 목조 건축의 핵심인 CLTCross Laminated Timber✚ 건축은 오래전부터 국내에 소개됐지만 실제로 경험해 본 사람이 극소수에 불과하다. 따라서 단편적인 지식보다는 설계와 시공에 필요한 필수 정보가 전달되도록 했다. 특히 국내 목조 건축을 선도하고자 진행했던 4층 산림생명자원연구소와 5층 한그린 목조관을 설계 시작부터 끝까지 마무리하면서 느꼈

✚ 목재를 직각으로 서로 교차해 3, 5, 7개 레이어로 쌓아 만든 매스 팀버 중 하나로 '직교집성판'이라고 부른다. 현대 목조 건축에서 빠질 수 없는 대형 목재판이다.

던 여러 경험과 과정, 고민들을 상세히 기술했다.

〈미래 건축과 도시 목조화〉에서는 목재와 건축 시공을 결합해 앞으로의 발전 가능성을 전망한다. 2차원의 프리패브리케이션과 3차원 모듈러 공법 기술이 세계 건설 시장에서 점차 확대되면서 도시 목조 건축에 관심이 높아지고 있는 동향을 살펴보았다.

이 책을 완성하는 데 많은 사람의 도움이 있었다. 책의 필요성에 관해 이야기를 나누고 충고와 자극을 준 분을 모두 말하자면 끝이 없을 것이다. 그분들이 보내 주신 응원과 격려에 감사드린다. 졸필의 원고였음에도 끝까지 마무리하고 출판할 수 있도록 지원해 준 청아출판사에 감사드린다. 많은 도면과 사진을 수록하고자 해외 건축가와 연구자들로부터 도움을 받았지만 실제로는 상당히 제한적일 수밖에 없었다. 결국 건축사사무소 아이.디.에스ids 식구들의 도움을 받아 해외 서적과 인터넷에 있는 도면을 재작성해야만 했다. 목조 건축 불모지나 다름없는 환경에서 함께 디자인에 참여하고 고생했던 동료 건축가와 팀원이 없었다면 이 책은 시작조차 할 수 없었을 것이다.

나무는 인류와 함께한 가장 원초적이고 오래된 재료이고 앞으로도 함께 가야 할 것이지만, 오늘 우리 삶과는 너무도 동떨어져 있다. 그동안 발전의 걸림돌로 여겨지던 건축법의 '목조 건축 규모 제한'이 없어지고 탄소 중립과 같은 사회적 이슈로 나무에 관한 관심이 적어도 지금보다는 커질 것이다. 그 관심이 한때의 호기심이나 유행에 그치지 않기를 바란다. 이 책을 시작으로 현대 목조 건축이 확대돼 늘어나는

건물 수만큼 더 많은 연구 자료도 나오길 기대한다. 마지막으로 건축인을 포함한 우리 모두 '나무의 재발견'을 경험하고 더 많은 도시 목조 건축이 만들어질 수 있기를 희망한다.

2021년 6월

배기철

콘크리트, 무엇이 문제인가

· 도시에 대한 생각
· 건축에 대한 생각
· 재료에 대한 생각
· 교육과 실무에 대한 생각

도시에 대한 생각

'아파트 공화국'의 교훈

우리 사회에 큰 파장을 일으켰던 '아파트 공화국'은 주거 문화에 대한 깊은 반성과 동시에 변화를 기대하게 했다. 그러나 끝없이 쏟아져 나오는 오늘의 주거 정책을 보면 과연 무엇 때문에 사회 각계각층에서 아파트의 폐해를 논의했는지 의아하다. 지금에 와서 또다시 아파트 이야기를 하는 것이 목조 건축과 무관한 듯하지만, 아파트는 곧 콘크리트를 대표하는 획일화된 건축이기에 그냥 지나칠 수가 없다. 아파트는 우리나라 전체의 도시 경관은 물론이고 사회 전반에 막대한 영향을 준 건축물이다. 외국인은 서울에 있는 엄청난 수의 아파트와 그 폭력적인 모습에 놀라지만, 정작 이곳에 살고 있는 우리는 아무 일도 없는 듯, 오히려 더 많은 아파트가 필요하다고 외치는 이 현상을 어떻게 설명해야 할지 난감하기만 하다.

프랑스 지리학자 발레리 줄레조Valerie Gelezeau는 그의 저서《아파트 공화국》에서 땅은 좁고 사람은 많기 때문이라는 한국인의 결정론적 해석에 의문을 제기하고, 도시 형태에는 어떤 필연성도 존재하지 않는다고 주장한다. 수백 년간 이어진 주거 구조와 생활 양식이 50년도 채 안 되는 동안 사라지고 서울의 모습을 완전히 바꾼, 대단지 아파트를 향한 한국인의 열광에 그가 던진 질문의 무게는 지금까지도 절대 가볍지 않다.

서울은 콘크리트에 열광한 대표적인 도시이다. 어디 서울뿐인가? 부산을 가든 광주를 가든 가는 길마다 보이는 건 아파트밖에 없다. 고

콘크리트 아파트로 가득 찬 서울

회색빛으로 가득한 모습에서 인간과 자연이 어우러진 도시 경관을 상상조차 할 수 없다.

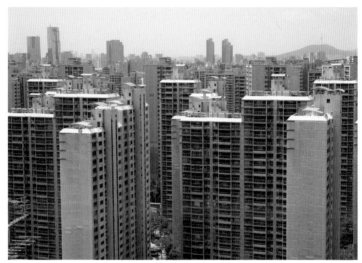

르코르뷔지에, 부아쟁 계획, 1925

근대 건축의 대형화와 고층화는 비인간적인 도시 공간을 만들었다.

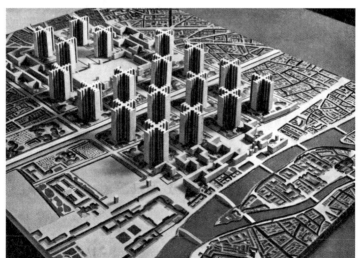

속 도로를 가다 보면 이곳이 분당인지, 동탄인지, 천안인지 도대체 구분이 가지 않는다. 우리나라 경관은 새마을 운동과 아파트 단지 개발로 완전히 모습이 바뀌었다. 지역 특색을 찾아보기 힘들다. 산업화가 본격화되기 이전의 서울은 분명 목조 건축의 도시였지만, 70년대 돈암동 일대에 개발된 단지형 도시 한옥을 마지막으로 서울은 완전히 콘크리트의 도시가 됐다. '주택은 삶의 기계이다The house is a machine for living in'라고 주장했던 르코르뷔지에Le Corbusier가 1925년 발표한 〈부아쟁 계획Plan Voisin Paris〉은 파리보다 오히려 우리 주거 문제를 위한 아이디어인 것만 같다. 자생적 건축 문화를 발전시키지 못한 서울은 경제 발전과 현대화를 얻는 대신 콘크리트로 일관된 도시 주거 환경을 가지게 됐다. 모더니스트의 디자인 원리를 따라 개발한 결과, 동네와 마을의 지역적 특성이 사라졌고 도시 환경에 지울 수 없는 강한 자국이 남게 된 것이다.

도시는 사람들이 모여 살면서 건축 공간과 생활 양식이 결합해 만들어진다. 구성원들이 만들어 낸 시대정신과 사회 규범이 물리적인 형태로 나타나는 것이기에 단순히 외형만 보아서는 안 된다. 석조 도시이든 콘크리트 도시이든 그 형태가 중요한 건 아니다. 유럽 도시를 부러워하기보다는 우리가 바라던 도시가 어떤 모습이었는지 살펴야 한다. '도시는 결코 주민 없이 존재하지 않는다'라는 발레리 줄레조의 말처럼, 우리 사회는 밖으로는 아파트가 싫다고 하면서도 안으로는 아파트 도시를 원했던 것이다.

우리는 주거와 건축 그리고 도시 문제를 깊게 인식하지 못했다. 편리함과 경제성만을 좇은 결과 도시에는 아파트만 남았다. 빨리 지어지기를 원했고, 빨리 집값이 오르기를 원했다. 마을의 정체성에 대한 고민은 고려 대상이 아니었다. 집이 가져야 할 정주성은 안중에도 없었다. 집이 곧 자신의 정체성이라는 사실을 깨닫지 못한 것이다. 한옥은 불편하고 구식이지만, 아파트는 편리하고 신식이라 생각한 결과이다. 나무는 비틀어지고 썩지만 콘크리트는 만능일 것이라고 믿었다. 우리 것을 하루 빨리 벗어 던지는 것이 잘사는 것이라 생각했던 농촌의 새마을 운동처럼, 오늘의 우리도 콘크리트 아파트에 매달리고 있다. 그런 우리 생각들이 현재의 아파트 공화국을 만든 것이다. 그 배경에는 일반 시민만 있는 것이 아니다. 소위 아파트 전문가라는 건축 집단도 이 문제에 결코 자유롭지 못할 것이다. 도시나 아파트가 사회 문제를 만드는 것이 아니라, 그것을 만드는 사람의 행동과 생각이 문제를 일으킨다는 점을 깊이 인식해야만 한다. 줄레조의 '아파트 공화국'에서 어떤 교훈을 얻었고 지난 10여 년간 무엇을 해결하기 위해 어떤 행동을 했는지 궁금하다. 그것이 우리 모두에게 다시 질문을 던지는 이유이다.

끝없는 도시 확산

2018년 국토교통부는 서울 인근에 3기 신도시를 개발한다고 발표했

다. 100만㎡ 이상 4곳을 포함해 총 41곳을 선정해 15만 5천 가구를 공급한다는 계획이다. 더 이상 대규모 택지 개발을 하지 않겠다던 기조가 급등하는 서울의 집값을 잡으려면 공급 대책이 필요하다는 논리로 바뀐 것이다. 집이 필요한 것이 아니라 집값을 잡기 위해 신도시를 만든다는 것이다. 서울 집중화를 해결하고 지역 균형 발전을 추진한다는 이름하에 곳곳에서 벌어진 기업 도시와 혁신 도시는 어쩌고 또다시 서울 주변에 대단위 택지 개발이 필요한지 모르겠다. 나아가 그린벨트도 이미 훼손됐고 보존 가치가 낮으니 아파트를 지어 집값을 잡아야 한다고 주장한다.

그런데 참 신기하게도 어떤 아파트가 필요한지에 대해서는 놀라울 정도로 무관심하다. 양적 개발에 급급했던 과거처럼, 도시를 어떻게 만들지에 대한 질적 논의는 없다. 미래 환경에 맞는 '도시 삶'에 관한 고민을 그 어디에서도 찾아볼 수 없다. 설령 그린벨트가 이번에는 지켜진다 하더라도 건축과 도시에 대한 재인식이 없다면 언제든 다시 튀어나올 것이다. 그린벨트란 무엇인가. 말 그대로 녹지 띠를 만들어 개발을 제한하는 구역인데, 녹지가 단순히 나무를 의미하는 것은 아니다. 도시가 무분별하게 확장되는 것을 막고 '도시와 자연의 균형 있는 개발'이라는 취지에서 만들어진 것이다. 도시에 자연은 거추장스러운 불필요한 존재인가? 집값을 잡겠다는 이유로 그린벨트를 풀어야 한다는 논리가 과연 옳은 일인가? 정말 서울에서 부산까지 아파트로 줄을 세우려 하는가?

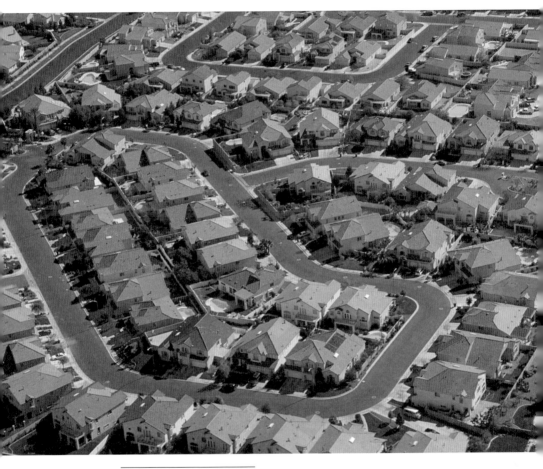

도시 확산에 따른 대규모 단독 주택 단지

대도시 주변에 건설되는 대규모 주택 단지는 베드타운으로 전락해 도시 확산의 주범이 된다.

　30층 아파트를 50층으로 밀도를 높이는 재개발이 '압축 도시 Compact City'는 절대 아니다. 작은 땅에 많은 사람이 거주하면 더 큰 용량의 도시 인프라가 필요하고 결국 삶의 질은 낮아질 수밖에 없다. 압축 도시란 도시 확산을 막고 이동 간 교통 발생을 최소화해 보행 환경을 높일 수 있도록 도시를 구성하자는 개념이다. 그러려면 도시를 구성하는 데 있어 다양성 있게 밀도를 높여야 한다. 도시 디자이너 피터 캘도프Peter Calthorpe는 〈더 나은 도시를 위한 7가지 원칙7Principles for building better cities〉이라는 테드 강연에서 잘못된 주택 공급이 도시는 물론이고, 사회에 얼마나 큰 문제를 일으키는지 알렸다. 그는 리먼 브라더스Lehman Brothers 사태를 빗대어 '잘못된 장소에 부적합한 주거 유형의 개발'은 큰 문제라고 지적한다. 살기 적합하지 않은 곳에 주택을 개발해 팔리지 않자 가격을 할인하고 대출을 쉽게 만들어 분양 열기를 끌어 올렸다. 그러나 경기 침체로 집값이 하락하면서 빚을 감당할 수 없는 중산층이 결국 파산하고 말았다. 출근 시간이 길어지면 더 많은 교통 비용과 이동 시간이 필요하다. 그러니 사람들이 기피하게 되고 주택 가격이 하락할 수밖에 없는 것은 너무도 당연하다. 그는 더 나은 도시를 위해 우리 생각과 행동의 변화를 촉구하면서 도시의 확산보다 도시의 밀도를 높이는 교통 시스템, 지역성의 존중, 사람 간의 연결을 강조했다.

　친환경 도시를 대표하는 노르웨이 오슬로에는 개발 금지 보호 구역인 '북쪽의 숲'이라는 뜻의 노르드마르카Nordmarka가 있고, 스페인 비

토리아에는 도시 내외부에 2개의 그린벨트가 설정돼 도시 확신을 막고 있다. 독일 프라이부르크와 브라질 쿠리치바도 친환경에서 빠질 수 없는 도시로, 자동차에 기반한 도시 팽창보다는 체계적인 교통 시스템을 통해 자동차에의 의존을 낮추고 자연환경을 중시한다. 콜롬비아 보고타 역시 자동차 중심의 북미 도시를 따라 하기보다는 오히려 시민의 삶과 생활에 초점을 맞춘 친환경 도시이다.

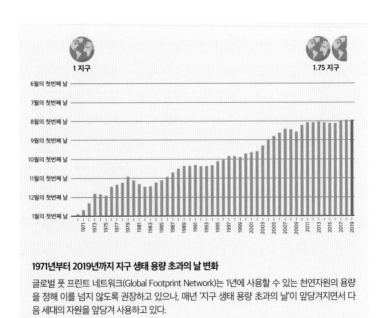

1971년부터 2019년까지 지구 생태 용량 초과의 날 변화
글로벌 풋 프린트 네트워크(Global Footprint Network)는 1년에 사용할 수 있는 천연자원의 용량을 정해 이를 넘지 않도록 권장하고 있으나, 매년 '지구 생태 용량 초과의 날'이 앞당겨지면서 다음 세대의 자원을 앞당겨 사용하고 있다.

반면 무에서 유를 창조한다던 두바이는 한때 모두의 부러움을 샀지만 세계 금융 위기를 거치면서 도시의 허구성이 그대로 드러난 곳이다. 창조적인 도시가 아니라 도시가 가져야 할 기본적인 삶을 상실한 곳이었다. 생태 용량의 수요를 뜻하는 '생태 발자국' 관점에서도 두바이는 지속 불가능한 도시이다. 아랍에미리트의 생태 발자국은 세계 평균의 4배에 가깝고, 우리나라와 비교해도 2배가 넘는다. 이런 상태가 지속되면 생명을 키워내는 지구의 수용 능력을 파괴되고 만다.

우리나라도 이 부분에서 그리 자랑할 수 없을 만큼 소비 지향 성향이 강한 사회이다. 우리가 지금과 같은 방식으로 소비하고 산다면 3.4개의 지구가 필요하다고 한다. 북미식 도시 확산을 모방했던 서울은 대한민국 절반이 넘는 인구가 밀집된 거대 도시Mega City가 됐다. 자동차에 기반한 도시는 거대 도시를 만들게 했고, 더 넓은 평수의 아파트, 더 많은 수의 자동차 등 대량 소비를 일으키게 한다. 석유를 전량 수입해야 함에도 우리는 더 많은 주거 단지를 위해 도심으로부터 먼 곳에 더 많은 신도시를 개발하고 더 많은 도로를 건설했다.

대규모 토목 공사를 동반한 신도시 개발은 도시와 자연을 더욱 이분화할 수밖에 없다. 지구 온난화와 기후 변화 시대에 요구되는 도시 개발과 역행하는 방식이다. 자동차와 아파트는 서울을 산만하게 만들고 획일화했다. 경제적 합리성이란 이유로 한 평의 땅도 양보할 수 없는 과거의 개발 방식을 넘어설 새로운 생각과 행동이 필요하다.

또 다른 아파트, 주택 단지

신도시 주택 단지 역시 아파트만큼 획일적이다. 이유는 같다. 대규모 토목 공사를 기반으로 자동차를 최우선시하기 때문이다. 그 때문에 마을의 고유한 정서를 담아야 할 주택 단지는 또 하나의 아파트 단지가 되고 말았다. 70여 평 남짓의 땅에 집을 앉히고 주차장과 건축 후퇴선을 확보하면 10여 평이 남는다. 그나마 마당이 있으니 다행이라고 해야 할까? 아파트 가격에 비해 턱없이 비싼 비용을 지불하고 얻는 공간이 고작해야 10평 정도밖에 되지 않는다. 상가 주택은 더 심하다. 구도심에서 볼 수 있는 다가구 주택을 옮겨 놓은 듯하다. 다른 점이 있다면 도로가 반듯하다는 것과 너도나도 1층 임대 공간을 만들다 보니 텅 빈 상가가 즐비하다는 것이다. 숨 막힐 듯 밀집된 집들을 보면 그곳에 살고 싶은 마음이 생기지 않는다. 생활 가로를 활성화하겠다는 의도로 만들어진 상가를 모든 단지에 적용하다 보니 공실이 생기고 오히려 보행 환경을 해치기까지 한다. 깨진 유리창을 방치하면 그 지역에 더 부정적인 영향을 준다는 일종의 '깨진 유리창의 법칙'과 같다. 조금만 생각해 보면 자동차에 기반을 둔 도시와 단지 계획이 어떤 결과를 초래했는지 쉽게 깨달을 수 있는 일이다.

많은 사람의 기대를 모았던 은평 한옥 마을은 우리의 기대에 미치지 못했다. 한옥의 건축적 완성도가 부족했기 때문이 아니다. 가격이나 위치의 문제를 지적하는 이도 있지만, 무엇보다 문제는 다른 주택 단지처럼 자동차를 기반으로 한 도시 구조에 있다.

은평 한옥 마을

자동차 기반으로 만들어진 오늘날의 한옥 마을에서는 신도시 주택 단지와 차별화된 라이프스타일을 전혀 찾아볼 수 없다.

대한민국 서울

한옥 마을은 신도시의 주택 단지와 달라야 한다. 한옥에 산다는 것은 우리 선조들이 가졌던 자연관과의 연결을 의미한다. 콘크리트 아파트에서 나무 집으로 라이프스타일을 바꾸는 것이다. 옛 우리 집들처럼 멋진 풍광을 사랑방과 마당으로 가져오는 것이다. 도시의 친환경적인 삶을 동경하는 이들을 위한 주택이어야 했다. 친환경적 삶이란 자연과 공존을 의미한다. 도로는 사용 밀도와 관계가 있기에, 지금의 도로 폭을 줄여야 한다. 무조건 쌍방 통행이 필요한 만큼의 도로를 확보할 이유가 없다. 한옥 마을은 자동차와 보행자의 동선 체계를 더욱 세밀하게 조직해야 하며, 라이프스타일에 맞는 방향성을 제시해야 한다. 한옥 마을은 민속촌을 만드는 것이 아니며 관광지를 만드는 사업은 더욱 아니다. 각 지자체에서 새로 진행된 한옥 마을 만들기 사업이 실패하는 이유는 잘못된 사례를 무분별하게 획일적으로 적용했기 때문이다. 잘못된 공간의 부적합한 개발 모델을 따라 하는 것은 우리 도시를 더욱 획일화하고 자연과 분리한다. 왜 한옥 마을이어야 하는지에 대한 물음에 답해야 한다.

알랭 드 보통Alain de Botton은 《행복의 건축》에서 새 집을 짓는다는 것은 신성 모독과 같은 행위로 원래보다 덜 아름다운 동네가 태어나기 때문이라고 설명한다. 단기간에 몇백 년 유지된 풍경을 망쳐버리는 개발 계획은 사람이 벌이는 것이라고도 지적한다. 건물은 우리 뜻에 따라 만들어진다는 것을 깊이 재인식해야 한다. 콘크리트나 아파트에 문제가 있는 것이 아니다. 그것을 획일적으로 사용하는 우리 생각과 행

동에 문제가 있다.

　집과 마을을 만들려고 모든 땅을 평평하게 다지고 높은 축대를 쌓아야 할 필요가 없다. 지형의 생김새를 반영할 때 독자적인 마을이 만들어질 가능성이 크다. 자동차가 필요 없다는 것이 아니다. 모든 집에 자동차를 주차해야 하고 넓은 도로가 필요하다는 우리의 건축법과 인식의 문제이다. 현관 앞에서 차를 바로 타는 것보다 마을 어귀에 있는 꽃과 나무들을 보고 햇살을 즐기며 집으로 들어가는 과정에서 집은 자신의 안식처가 될 가능성이 더 높다. "건축의 의미에 대한 믿음은 장소가 달라지면 나쁜 쪽이든 좋은 쪽이든 사람도 달라진다는 관념을 전제로 한다. 여기에서 우리의 이상적인 모습을 우리 자신에게 생생하게 보여 주는 것이 건축의 과제라는 신념이 생긴다."_{알랭 드 보통, 《행복의 건축》, 청미래}라는 알랭 드 보통의 말을 여기서 다시 한번 되새기게 된다.

건축에 대한 생각

공간 사유화의 욕망

캐나다 토론토에 제안된 62m 높이의 건물 트리 타워Tree Tower는 목조 건축이라는 점도 시선을 끌지만, 무엇보다 나무로 가득 찬 발코니가 마치 숲을 연상시킨다. 수직 녹화에 대한 적극적 해석으로 보인다. 트리 타워를 제안한 건축 프로젝트팀 펜다Penda, Chris Precht&Dayong Sun는 보다 효율적인 공법, 보다 환경 생태적인 건설 방법으로 진보적인 건축에 집중한다. 그들이 제시한 이미지를 보는 것만으로도 가슴이 설렌다. 옥상 정원을 넘어 숲속에 건물이 있는 듯하다. 이와 유사한 생각들은 이미 전 세계적으로 널리 확산되어 있다. 싱가포르는 '전원 도시'라는 이름도 모자라 '전원 속 도시'로의 개발 방향을 세웠고, 호주 멜버른도 '도시 속의 숲'이 아니라 '숲속의 도시'라는 명성을 얻고자 노력 중이다.

진보적인 건축가들은 아파트를 기존 방식으로 디자인하는 것을 거부한다. 그 출발점에서 **모셰 사프디**Moshe Sadie**+**의 해비타트 67Habitat 67을 발견할 수 있다. 158세대의 이 아파트는 우리가 보던 단순한 아파트가 아니라 '작은 마을'이다. 주거학자 손세관 교수는 《집의 시대》에서 해비타트 67를 20세기 집합주택의 역사에서 최고 걸작 중 하나로 평가했다. 계획된 공동 주거 공간이라기보다는 자연스럽게 형성된 주거 공간으로서 자연을 지향한다.[1] 넓은 테라스는 자연을 즐길 수 있는 곳이며, 실내 공간의 편리함

+ 모셰 사프디(Moshe Sadie, 1938~)는 이스라엘 태생으로 캐나다에서 건축을 공부한 뒤 몬트리올을 중심으로 활동 중인 세계적인 건축가이다. 캐나다 몬트리올 해비타트 67, 싱가포르 마리나 베이 샌즈 등을 설계했고 지역 문화를 아우르는 다양한 프로젝트를 수행했다.

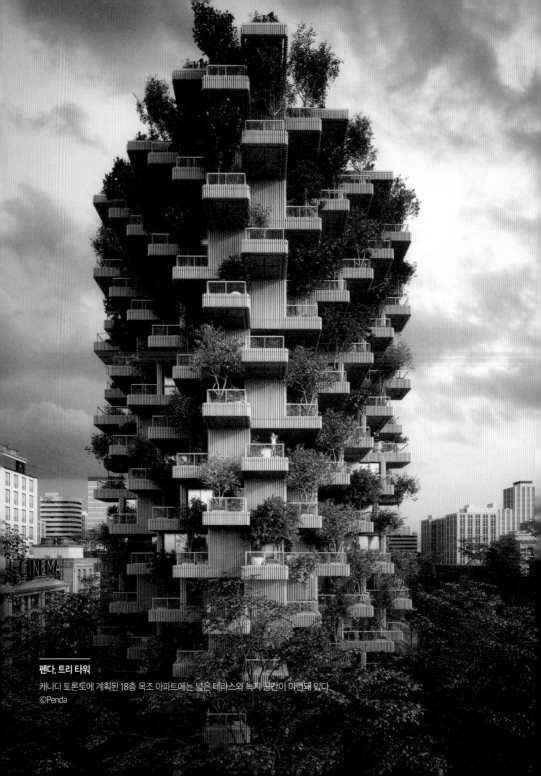

펜다, 트리 타워
캐나다 토론토에 계획된 18층 목조 아파트에는 넓은 테라스와 녹지 공간이 마련돼 있다.
©Penda

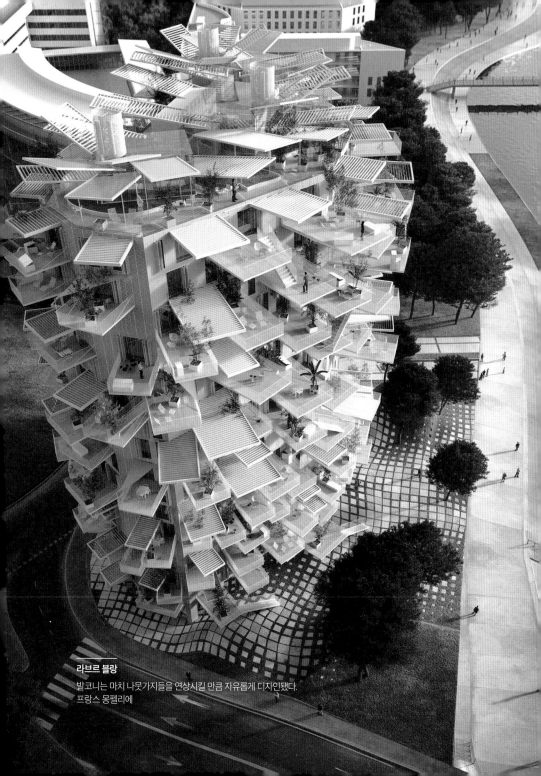

라브르 블랑
발코니는 마치 나뭇가지들을 연상시킬 만큼 자유롭게 디자인됐다.
프랑스 몽펠리에

이 줄 수 없는 자유로움이 있다. 그래서 여러 건축가가 많은 세대를 만들어야 하는 아파트라 할지라도 자연과의 연결고리를 다양한 방법으로 찾으려 한다. 이탈리아 건축가 스테파노 보에리Stefano Boeri의 수직 숲Vertical Forest이 그렇고, 비야케 잉겔스Bjarke Ingels의 해비타트 2.0이 그러하다. 발코니에서의 인간 활동에 집중한 후지모토 소우藤本壮介의 공동 주택도 독특하다. 프랑스 몽펠리에에 있는 라브르 블랑L'Arbre Blanc은 하얀 나무라는 뜻으로, 나뭇가지가 뻗어나듯 놓인 발코니가 무려 7.5m를 넘는다. 평면도를 살펴보면 발코니 크기가 아파트 실내 깊이만큼 된다. 삐죽삐죽 튀어나온 초대형 발코니에서 건축가가 기대하는 것은 바로 공동 주택이 가져야 할 함께 사는 즐거움이자 자연을 향한 적극적 참여일 것이다.

발코니가 사라진 우리 아파트와 달리 해외에서는 오히려 발코니를 만드는 반대 현상이 나타난다. 유럽연합미스어워드EUMiesAward는 유럽에서 미스 반 데 로에Mies van der Rohe를 기리며 국가별로 수상작을 선정하는데, 530개의 유니트를 개조한 그랜드 파크 보르도Grand Parc Bordeaux가 2019년 선정됐다. 이 아파트는 1960년 건설된 사회 주택으로, 우리로 말하자면 일종의 임대 주택이다. 2021년 건축계의 노벨상인 프리츠커상Pritzker Prize을 수상한 안 라카통Anne Lacaton과 장 필립 바살Jean-Philippe Vassal은 '기존 건물을 절대로 부수지 않는다'라는 그들의 원칙처럼, 철거보다는 리모델링을 택했다. 이 아파트에서 가장 필요로 했던 것은 바로 발코니였다. 깊이 3.8m, 길이 80m가 넘는 아주 넓

그랜드 파크 보르도
재건축보다는 리
모델링으로 발코
니를 공사 중인
현장
프랑스 보르도,
©Philippe Ruault

고 긴 발코니를 만들어 단조롭고 지루한 도시 경관을 바꾸고, 공동 주
택에서도 자연과 이웃과의 접점을 만든 것이다. 발코니의 가치를 재
발견했다는 차원에서 재건축을 일삼는 우리 사회에 시사하는 바가 크
다. 발코니를 실내로 만들어 한 평이라도 더 넓게 차지하려는 우리의
건축 환경에서는 절대 나올 수 없는 건물이다.

 아파트 발코니는 허접 살림을 놔두는 곳도, 빨래를 말리는 곳도 아
니다. 더 큰 거실을 만들기 위한 부수적인 곳도 아니다. 기능적으로는
화재 시 대피해야 할 곳이지만, 가장 중요한 것은 이웃과 소통하는 공

간이라는 것이다. 삭막한 빌딩 속에서 자연과 접촉할 수 있는 유일한 외부 공간이기도 하다. 열린 공간이면서 개인의 라이프스타일이 드러나는 공간이다. 개인이 사용하지만 사회 공동생활에 필요한 곳이다. 다시 말하면 발코니는 개인 사유 공간을 넘어 준공공적 성격을 지닌 곳이다. 그저 아파트를 넓게 쓰기 위한 도구로 만들어진 건축 장치가 아니다.

15년 전 실내 공간으로 합법화된 아파트 발코니에는 우리 사회가 가진 공간의 욕망이 극명하게 드러난다. 조금이라도 넓은 집에 욕심 부리는 우리는 공공을 위해 한 평의 땅도 내놓지 않는다. 넓고 평평한 땅을 만들기 위해 높이 세운 옹벽은 더 많은 수익을 만들어 주기에 전혀 문제가 되지 않는다. 옹벽으로 둘러싸여 자연과 단절된 전원주택임에도 분양 광고에서는 친환경 건축이라고 홍보에 열을 올린다. 자연과의 공존을 기대한 전원주택이나 아파트는 처음부터 없었던 것이다. 발코니가 있는 아파트 가격이 높아지지 않는 한, 자연이나 이웃과 교류할 수 있는 발코니 아파트가 다시는 우리 사회에 존재할 수 없을 것 같다.

30년도 못 쓰는 우리의 집

우리 아파트의 재건축 연한은 30년이다. 콘크리트 건축을 천년만년 사용할 것처럼 말하지만 아파트는 길어야 30~40년 후면 폐기된다. 오

히려 자기 아파트가 '거주 불가'라는 구조 안전 등급이 나오길 고대한
다. 살기 부적합하다는 판정에 '경축'이란 현수막이 붙는 사회 현상이
이제는 익숙하기까지 하다. 난방 배관이 녹슬고 콘크리트에 균열이 생
겨도 환호하는 이유는 경제적 이익 때문이다. 앞으로 재건축에 대한
사회적 상식이 어떻게 변할지 모르겠으나 재건축을 기다리는 신도시
아파트의 미래가 궁금해진다. 2010년도 인구 주택 총조사의 주택 유
형별 가구 수 비율에서 용인 수지 지역은 10집 중 9집이 아파트로 조
사됐으니, 정말 믿기 어려울 정도로 아파트만 존재하는 도시이다. 다
양성 없는 사회, 획일화된 주거 문화를 가진 우리 모습의 단면이다. 신
도시 아파트 단지의 재개발이 필요한 시점에 과연 우리 사회는 어떤
태도를 보일지 고민이 깊어질 수밖에 없다.

우리 아파트는 마치 일회용품과 같다. 한번 쓰고 버리는 테이크아
웃 커피잔처럼 한 세대도 넘기지 못하고 철거되니, 쉽게 버리는 일회
용품과 같다는 뜻이다. 유럽 도시가 가진 역사성을 부러워하면서도 우
리는 집을 적당히 쓰고 빨리 폐기한다. 건축 개발에 소비된 막대한 재
료는 한순간 쓰레기가 되고, 그 쓰레기는 환경 오염을 일으키는 주범
이 된다. 건축에는 막대한 자원과 재원이 필요하지만, 새것이 헌것보
다 더 많은 돈을 벌 수 있기에 우리는 거침없이 자기 흔적을 지우는 것
이다. 우리 삶이 담긴 이야기는 그저 돈이란 숫자로 표현될 뿐, 그 이상
아무런 가치가 없다. 시세 차익으로 또 다른 집을 사고 다시 지으면 된
다. 가격에 걸맞은 기능을 제공하는 상품처럼 '삶을 위한 기계'가 되어

버렸다. '기능 이상의 가치를 담을 때 비로소 건축이 된다'라고 했던 필립 존슨Philip Johnson⁺을 떠올리는 것은 너무 순진한 생각일까? 그러나 건축은 곧 정체성을 가진 문화이기에 건축에 대한 새로운 공감대 형성이 절실하다.

서구에서 들어온 주거 문화 중에 공동 주택과 콘크리트 아파트가 있다면, 최근 단독 주택에 도입되고 있는 서구식 경량 목조 주택 역시 고민 대상이다. 아파트에 피로감을 느끼는 젊은 세대가 주택을 부동산이 아닌 정주 개념으로 받아들이기 시작했다는 점에서 올바른 주거 문화 정착에 큰 기대를 하게 한다. 그러나 목조 주택이 양적으로 증가함에도 목조 건축에 대한 논의와 실천은 매우 실망스럽다. 특히 자생적 구축법에 대한 고민과 새로운 시도가 부족하다는 점이 불만족스럽다. 서구에서 도입된 경량 목조 주택, 즉 '투 바이 포2×4' 주택은 오랜 시간 발전해 온 북미의 시공 방법이다. 2×4 주택은 2인치 두께와 4인치 너비의 얇고 긴 샛기둥Stud, 스터드 목재를 사용해 짓는 주택이라는 의미로, 최근 저에너지와 패시브 주택을 위한 기술력까지 확보돼 경제적이면서 효율적인 주택으로 평가받고 있다. 문제는 이런 공법을 받아들일 때 어떻게 적용할지 고민해야 한다는 것이다. 특히 2×4 공법이 한국 문화, 기후, 산림 환경에 알맞은 것인지 논의해야 한다. 한국의 나무는 서양의 것보다 원구⁺⁺ 직경이 작아 샛기둥 목재

⁺ **필립 존슨**(Philip Johnson, 1906~2005)은 포스트 모던 사조를 이끈 미국의 대표적인 건축가로 '건축은 우리 삶에 가장 큰 영향을 주는 예술 형식이다'라는 말을 남겼을 정도로 건축과 예술의 관계를 강조했다. '건축계의 노벨상'이라 불리는 프리츠커상 1대 수상자로, 기능적인 부분에 치중해 미적인 창의를 능가한다면 그것은 이미 건축이 아니라고 말하기도 했다. 대표작으로 글라스 하우스(Glass House, 미국 뉴케이넌), AT&T 사옥이 있다.

⁺⁺ 목재 둘레의 직경. 목재는 뿌리 부분의 원구와 끝부분의 말구로 구분된다.

를 대량으로 생산하기에 적합지 않다. 만약 서양과 같은 방법으로 스터드를 만든다면 잘라 버리는 것이 더 많기에 비효율적일 수밖에 없다. 그 때문에 우리 선조들은 제재목을 구조재로 사용하는, 즉 기둥—보 방식으로 건축을 발전시켰다. 이것이 바로 지역적 특성이 반영된 건축 문화인 것이다. 또한 한국 기후는 패시브 주택의 대상이 됐던 독일 지역보다 겨울이 더 고온 다습하며 춥지만, 건축 환경에 대한 실험적 논의 역시 부족하다. 패시브 주택은 건물이 준공된 이후의 에너지를 다루지만, 자원을 채취하고 공사하면서 보다 더 많은 에너지를 줄일 수 있는 방법에 관한 근본적인 노력도 필요하다. 이런 배경에서 지산지소地産地消 건축 정신은 중요하다. 탄소 배출을 억제하려면 지역에서 생산된 목재로 건축해야 한다. 따라서 단순히 2×4 건축 시스템을 도입하기보다는 한국의 주거 문화와 기후 환경 그리고 임산업에 적합한 시스템을 개발하는 것이 시급하다. 공간을 구축하는 다양한 구법의 개발, 높은 습도에 적합한 목조 건축 기술 개발은 건설 관계자와 목재 연구자의 협력 없이는 불가능하다. 만약 또다시 자성 과정을 거치지 못하면 우리의 단독 주택도 외국의 건축 문화에 종속되지는 않을까 우려된다.

　건축만큼 지역 문화를 가장 잘 드러내는 분야도 없을 것이다. 지역에 따라 사는 방식을 달리 표출하는 주택은 건축가에게 아주 특별한 의미를 지닌다. 마치 원형과 같다. 주택은 규모 면에서 매우 작지만, 건축가의 건축적 신념을 실천하고 시도할 수 있는 강력한 무기이다. 빌라

사보아Villa Savoye ✚나 판스워스 주택Farnsworth House은 비록 작은 집이지만 당시 건축계의 흐름을 바꾸고 근대 건축을 이끌었다. 이처럼 건축가에게 있어 주택을 설계한다는 것은 디자인 철학을 선언하는 것과 같다. 안도 다다오는 주택을 '살림집'으로 표현하며, '인간의 가장 근원적 욕구에서 생겨난 것'이라고 했다. 그의 말처럼 살림집, 즉 보통 사람의 집은 지역의 기후와 풍토에 따라 다양하게 나타난다. 물론 현대적인 기준으로 보자면 그다지 아름답지 못할 수도 있겠지만 살면서 표출되는 자연스러움에는 현대 주거 환경에서 느낄 수 없는 소박함과 풍요로움이 있다.²

✚ 르코르뷔지에가 1929년 설계한 근대 건축을 대표하는 건축. 그가 주장한 '건축의 5원칙'(자유로운 평면과 입면, 필로티, 수평창, 옥상 테라스)이 완성된 주택이다.

　　재료는 공간을 구성하는 기초적인 물질이며, 이를

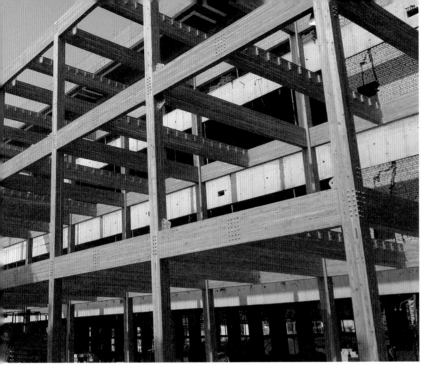

구성하는 것은 건축가의 생각과 구축관에서 출발한다. 콘크리트라면 모든 문제를 해결할 수 있다는 맹신이 획일적인 경관을 만들었고, 우리 건축 문화를 단조롭게 했다. 공간을 만들고 집을 받치는 건축 정신은 구법과 재료에서 나온다는 사실을 다시 한번 새겨야 한다. 콘크리트는 건축가에게 자유를 주었지만, 그 때문에 지역성과 정체성을 사라지게 했다. 국제주의 건축에 바탕을 둔 주택은 우리에게 편리함을 주었지만 그렇다고 수천 년간 이어 온 우리의 건축과 주거 문화를 없애서는 안 된다. 새로운 기술과 문화의 도입만큼 우리 환경에 적합한 건축 공간을 개발하고 발전시키는 것이 중요하다. 이것이 목재 문화에 기반했던 우리 건축을 되돌아봐야 하는 이유이다.

두 명의 일본 건축가

안도 다다오安藤忠雄와 구마 겐고隈研吾. 특별한 설명이 필요 없을 만큼 우리에게 친숙한 이름이다. 일본을 대표하는 세계적인 건축가이자 노출 콘크리트 건축과 목조 건축의 상징적 존재다. 많은 건축가에게 큰 영감을 준 이들의 작업을 주제로 이야기하는 것은 흥미진진하다.

건축에서 구축을 생각할 때 이들을 빼놓고 이야기할 수 없다. 미스 반 데 로에가 철골을 이용해 정방형의 5피트(약 1.5미터)를 최소 단위로 공간과 형태를 만들었다면, 안도 다다오의 구축은 콘크리트 형틀 크기에 따라 공간이 만들어진다. 그러니 그의 구축 방법을 이해하려면 콘크리트 거푸집부터 살펴보아야 한다. 나무를 사용하는 구마 겐고는 목재 크기에서 출발해 전통 결구에서 철물 결합까지 다양한 공간을 만들었다. '빛의 교회'에서 차가운 콘크리트에 스며드는 따뜻한 빛과 그림자가 깊은 감동을 주었다면, GC 프로스토 뮤지엄 연구 센터GC Prostho Museum Research Center에서는 구축이란 바로 이런 것이라는 건축적 호기심이 생긴다.

안도 다다오는 곧 '노출 콘크리트'라는 등호가 성립된다. 전 세계에 세워진 그의 건축에는 노출 콘크리트가 지닌 중성적 도시의 모습이 잘 담겨 있다. 차가운 콘크리트임에도 그만의 섬세함과 매끄러움 그리고 부드러움이 있다. 그는 콘크리트를 고집하는 것을 두고 '내 창조력의 한계를 시험하는 도전'이라고 표현한 적이 있다. 콘크리트는 세계 곳곳에 널리 퍼져 있는 가장 일반적인 건축 재료이다. 남들과 차별화된

자기만의 표현을 원했던 그는 아무도 흉내 내지 못할 만큼 완벽한 콘크리트를 만들고자 했다. 특히 안도 다다오가 디자인한 기하학 형태는 견고한 콘크리트의 특성을 잘 반영해 다양하고 풍부한 공간성을 준다. 노출 콘크리트 벽체가 주는 단순함은 원초적인 미에 가깝다 할 수 있다.[3] 미적인 의도가 아니라 '가장 간단하고 저렴한 해결책'이라는 그의 말에 동의하긴 어렵지만, 가장 보편적인 콘크리트로 타의 추종을 불허할 세계적인 건축물을 짓겠다는 야심 찬 도전에 공감이 간다. 그가 우리를 감탄하게 하는 것은 거푸집, 즉 나무 합판의 크기를 조절해 완벽하게 재료와 형태 그리고 공간을 통합하는 대담함과 섬세함이다. 노출 콘크리트의 큰 덩어리와 줄눈, 공사 과정에서 자연스럽게 만들어지는 폼타이Form-tie의 정연함은 공간을 구축으로 바라본 치밀한 디자인 과정이 없다면 결코 만들 수 없는 것이다.

한 가지 재료만을 고집한 안도 다다오와 달리 구마 겐고는 오랫동안 지역과 연관된 재료를 사용하며 다양한 건축 실험을 진행해 온 건축가이다. 최근 일련의 나무 작업으로 그는 '목조 건축가'라는 타이틀을 얻었다. 구마 겐고는 콘크리트 건축을 '강하지만 쉬운 건축'으로 정의하고, 콘크리트의 장소나 형태를 가리지 않고 만들 수 있는 자유로움이 오히려 우리 환경을 단일하게 만들었다고 지적한다. 어떤 마감재를 사용하느냐에 따라 그 모습이 달라지기에 '콘크리트는 곧 화장의 건축'이라고 비난한 그는 콘크리트 건축이 물질을 소비하는 방식에 강한 의문을 제기한다. 건축물 크기 때문에 더욱 돋보이게 지으려다 보

구마 겐고, GC 프로스토 뮤지엄 연구 센터, 2010
히다다카야마에 전해지는 목제 완구, 치도리(Cidori) 시스템을 응용해 디자인한 건물로 알려졌다.
일본 나고야

GC 프로스토 뮤지엄 연구 센터 디테일

구마 겐고는 6㎝ 정사각형의 목재를 이용해 못과 접착제를 사용하지 않고 중간 규모의 목조 건물을 창
조하는 것에 도전했다. 목재 그리드는 건물을 지탱하는 구조체인 동시에 뮤지엄의 전시물을 수장하는
전시 공간 역할을 한다. 목재를 보호하기 위해 끝부분은 흰색으로 도장했지만, 부분적으로 사용된 나사
못도 보인다.
©ids

니 자원을 무분별하게 쏟아 넣게 되고, 잘못 지어진 건물은 원상태로 되돌릴 수 없을 만큼 절대적인 존재가 된다. 이런 식으로 건축물은 사람들의 미움을 받는 '고독한 괴물 덩어리'가 됐다는 것이다. 즉 건축의 과잉을 이끈 장본인이 바로 콘크리트라는 것이다. 반면 목조 건축은 확정적인 콘크리트 건축과 달리 시간에 따라 변하는 건축이다. 사용자 요구에 따라 언제든 손쉽게 고칠 수 있다. 골격만 남기고 전체를 바꿀 수도 있고, 부분만 조금씩 수리할 수도 있다. 건축을 위해 물질을 과도하게 낭비하지 않아도 되고, 더구나 목구조의 골격을 감출 이유도 없다. 오히려 나무를 은폐하는 것은 죄악으로 간주된다고 강조한다.[4] 지나칠 정도의 이분법적 접근이지만 구마 겐고의 설명을 듣고 나면 콘크리트의 문제가 무엇인지, 왜 목조 건축이 필요한지 충분히 이해할 수 있다.

재료에 대한 생각

가짜와 진짜

20여 년 전 디자인 스튜디오 문을 열었을 때 한동안 일이 없었다. 개점 휴업과 같은 시기에 인테리어 공사 작업은 마치 마른하늘에 단비 같았다. 당시 인테리어 공정 중에 무늬목 공사라는 공정이 있었다. 종잇장보다 얇게 썰어 만든 무늬목을 합판에 붙이는 작업이다. 접착제와 다림질로 정교하게 붙이고, 그 위에 도장하면 마치 두툼한 원목처럼 보인다. 나무가 귀하던 시절이라 무늬목 공사는 고급 주택이나 회사 중역실 같은 곳에서나 할 수 있었던 고급 작업이었다. 작업이 까다로워 손이 많이 가고 시간이 오래 걸리기에 공사비가 만만치 않았다. 이런 단점 때문에 지금은 무늬목 시트지로 완전히 대체됐다. 눈으로 보면 구별이 되지 않을 정도로 정교하고, 심지어 만져 보고도 진짜인지 아닌지 구별할 수 없는 경우도 있다. 촉감까지 느낄 수 있도록 비닐 시트지 기술이 발전한 것이다. 많은 사람이 나무가 가진 따뜻함을 좋아하니, 시트지는 더욱 널리 사용될 것 같다. 원목에서 무늬목으로 그리고 다시 비닐 시트지로 변한 것이다.

　건축 공사에 이러한 표면의 위장술은 너무 흔한 일이다. 석조 건축이 주는 무게감을 느끼고 싶다면 무거운 원석보다는 얇은 판석을 벽에 붙여 마감한다. 고대 로마 시대부터 벽돌로 벽체를 만들고 대리석 판재를 붙여 웅장하고 당당한 건축물을 만들었으니, 현대 건축이 요구하는 경제성과 시공성을 생각하면 이런 마감 처리는 지극히 당연한 듯 보인다. 노출 콘크리트를 흉내 낸 타일도 있고, 대리석 무늬를 모방한

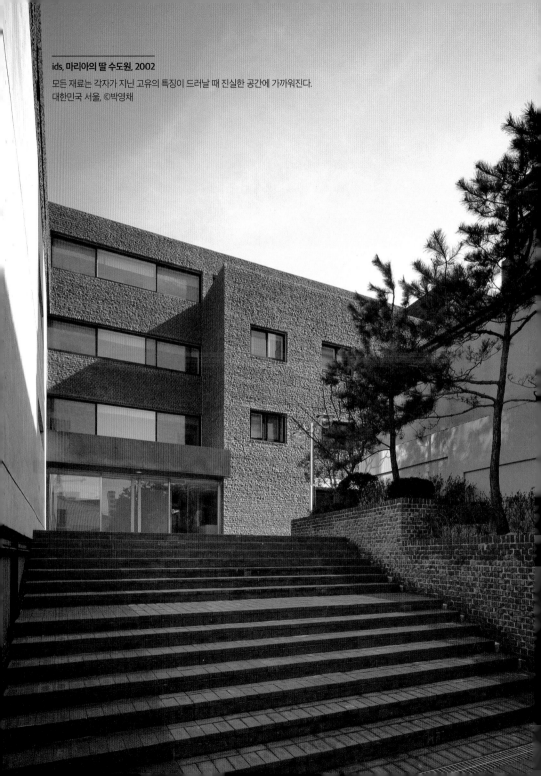

ids, 마리아의 딸 수도원, 2002
모든 재료는 각자가 지닌 고유의 특징이 드러날 때 진실한 공간에 가까워진다.
대한민국 서울, ©박영채

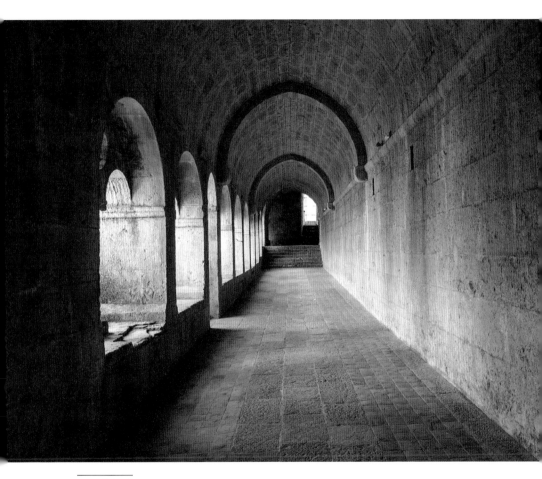

르토로네 수도원

르코르뷔지에는 《진실한 건축(Architecture of Truth)》 〈서문〉에서 르토로네 수도원을 진실의 증거라며,
조잡한 콘크리트 시대에 이보다 더 진실한 건축을 없을 것이라고 극찬한 바 있다.
프랑스 바르

타일도 있으며, 외벽에 붙이는 목재 루버를 대체한 비닐 사이딩도 있다. 과거와 달라진 점은 천연 재료에서 인공 재료로 바뀐 것이다. 과거에는 조적 구조체의 벽체에 치장 벽돌이나 대리석을 붙여 사용하더라도 외부 마감은 자연이 만들어 낸 촉감과 질감을 가지고 있었다. 빛과 그림자로 재료가 가진 깊이감을 드러낸다. 그러나 현대의 시트지와 같은 인공 재료들은 천박한 실체를 적나라하게 드러낸다. 진짜에는 가짜와 비교할 수 없는 재료의 오리지널Original이 있다. 화성행궁의 돌담이나 부석사 안양루를 떠받치고 있는 나무 기둥 하나하나의 질감과 재료의 깊이감은 그 어떤 현대의 위장술도 상대가 되지 못한다. 얄팍한 눈속임으로 만들어진 노출 콘크리트 판재는 노출 콘크리트가 주는 중량감을 절대로 표현할 수 없으며, 인위적으로 만든 타일은 돌의 깊이감을 연출할 수 없다.

　문제는 그런 눈속임에 아랑곳하지 않고 가격이 싸거나 관리가 편한

것이 좋다는 우리 생각에 있다. 가짜는 진짜의 이미지에 가까워지고 싶은 욕망을 경제성과 효율성이란 이름으로 정당화시킨다. 진짜가 지닌 가치는 불편하다는 이유로 가짜로 대체되기 일쑤이다. 잘못된 재료의 사용은 건축 실무를 하면서 수도 없이 마주치는 일이다. 물론 공사 관계자들을 이끌어야 할 건축가의 리더십과 디자인의 치밀함이 부족한 탓도 있지만, 디자인 의도와 달리 시공된 현장을 볼 때면 가슴이 아프다. 건축 공간은 재료라는 물질을 통해 완성된다. 재료의 성격에 따라 공간의 성격이 달라질 수 있으니 건축가들이 재료와 디테일에 민감한 것은 당연하다. 어느 장소에서 형태는 재료라는 매개체를 통해 그 역할을 수행한다. 우리는 손으로 재료를 만지고 눈으로 그 견고함을 느낄 수 있다. 같은 재료가 표면 처리에 따라 반짝이기도 하고 거칠고 광택이 없거나 윤이 나기도 한다. 재료에는 공간이 드러내야 할 상징성이 있으며, 풍요와 절제, 허무와 영원, 천연과 인공, 친밀성과 공공성을 나타낸다. 따라서 구축의 재료는 내재된 어떤 의미를 지닌다.

Brick, what do you want be?

유학 시절 건축 순례 중에 만난 예일 영국 미술 센터Yale Center for British Art는 30년이 넘는 시간이 흘렀어도 아직도 기억 속에 선명하다. 노출 콘크리트와 목재의 조화가 말로 표현할 수 없을 만큼 아름다웠고, 그때의 인상을 지금까지도 마음속 깊이 간직하고 있다. 짙은 회색의 금

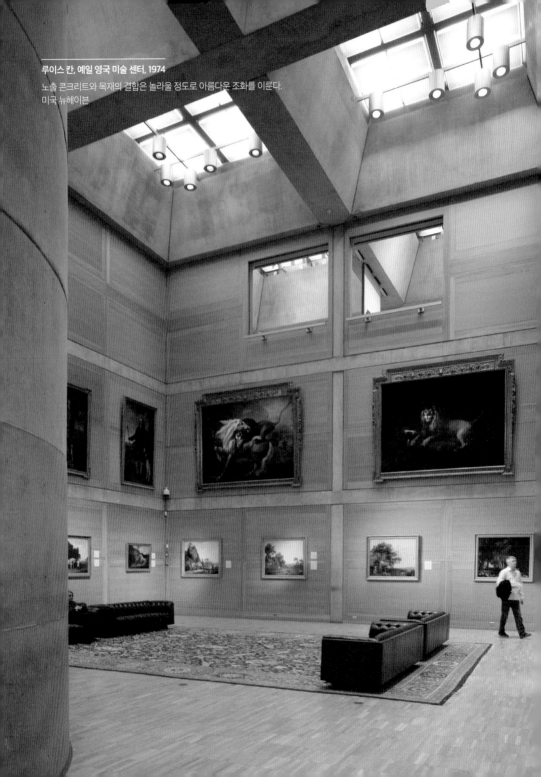

루이스 칸, 예일 영국 미술 센터, 1974
노출 콘크리트와 목재의 결합은 놀라울 정도로 아름다운 조화를 이룬다.
미국 뉴헤이븐

속 패널 건물은 주변 건물과 잘 어울리고 단정하지만, 이 건물의 진가는 내부 공간에 있다. 내부로 들어서면 천장을 통해 퍼지는 밝은 빛이 부드러우면서도 경쾌하다. 룸Room 구조와 노출 콘크리트, 나무 벽체로 스며드는 빛과 공간은 언제나 따라 하고 싶은 디자인이지만, 흉내 내려고 하면 할수록 이 건물의 건축가가 말한 건축의 본질과 멀어짐을 느끼게 된다.

'벽돌아, 넌 무엇을 원하니?Brick, what do you want be?'는 건축을 공부한 사람이라면 한 번쯤 들어 봤을 문구이다. 건축의 존재와 본질에 질문을 던진 루이스 칸Louis Kahn, 1901~1974의 유명한 말이다. 루이스 칸이 건축 역사에서 독보적인 위치에 있는 것은 건축의 본질을 찾으려는 디자인 접근 방식에 있다. 그의 물음에는 언제나 재료와 구조가 있다. 벽돌과 콘크리트를 좋아했던 칸은 '과정의 건축'을 중요하게 생각했다. 벽돌은 작은 단위의 재료가 쌓이면서 구축 과정을 숨김없이 드러낸다. 콘크리트도 거푸집을 이용해 축조 흔적을 그대로 남길 수 있다. 그가 말하는 건축의 본질이란 재료가 가진 물성을 통해 '어떻게 만들지 보여 주는 것'으로 결국 건축에 적합한 재료로 만들어진 구조가 본질이 되는 셈이다. 따라서 그의 콘크리트는 이어지는 줄눈과 폼타이를 통해 거푸집을 어떻게 짰는지 있는 그대로 드러낸다. 건설 과정에 실수로 생긴 흠집이나 잘못된 부분도 수정하거나 숨기지 않는다. 진실한 건축이 되려면 구조를 드러내야 하며, 그에 적합한 재료를 사용해야 한다. 우리가 그를 높게 평가하고 그의 뒤를 따르고 싶은 것은 바로 이런 점

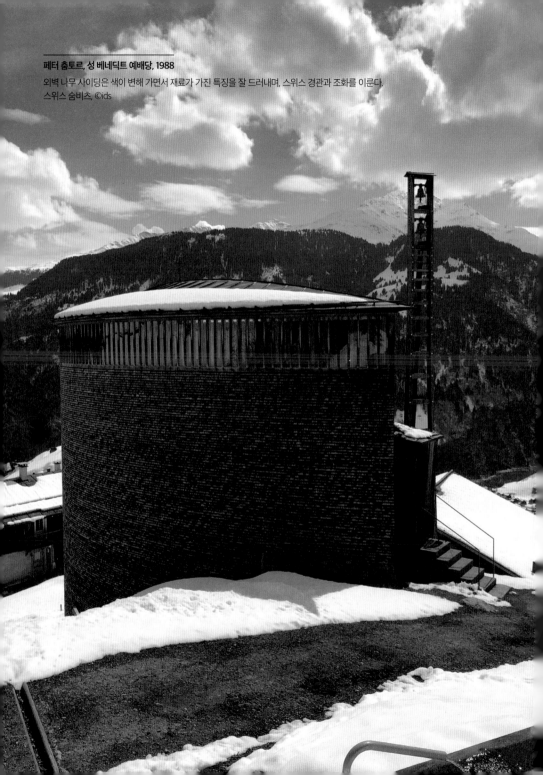

페터 춤토르, 성 베네딕트 예배당, 1988
외벽 나무 사이딩은 색이 변해 가면서 재료가 가진 특징을 잘 드러내며, 스위스 경관과 조화를 이룬다.
스위스 숨비츠, ©ids

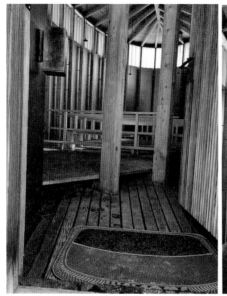

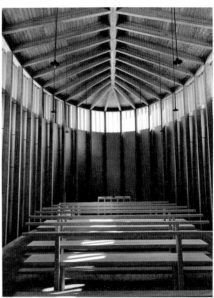

성 베네딕트 예배당 내부

두 기둥 사이로 조심스럽게 들어가면 내부로 들어오는 그
림자와 외벽과 지붕을 지탱하는 기둥은 리듬감 있는 공간
의 깊이를 만든다.

©ids

때문이다.

스위스 건축가 페터 춤토르Peter Zumthor, 1943~ 또한 루이스 칸 못지 않게 철학적 사고를 하는 건축가로 알려져 있다. 그는 '재료의 연금술 사'라는 수식어가 붙을 만큼 재료와 구조의 관계를 연구하고 디자인에 적용한다. 하나의 재료에 얽매이지 않고 다양한 재료를 사용해 공간 을 디자인하는데, 특히 클라우스 형제 예배당Bruder Klaus Field Chapel은 122개의 목재를 세우고 그 위에 콘크리트를 겹겹이 부어 외벽을 형성 한 뒤 내부 목재 거푸집을 3주 동안이나 태워 만들었다고 한다. 거무 스름한 내부에는 그 흔적이 그대로 남아 있어 건축할 때 구축 과정을 충분히 상상할 수 있다. 발스 온천7132 Terme: Themal Baths in Vals은 또 어 떠한가? 이 온천은 지역에서 생산된 규암을 쌓는 방식으로 공간을 만 들었다. 온천 내부로 들어오는 빛은 얄팍한 판재 마감에서 느낄 수 없 는 공간의 깊이가 있다. 표피의 건축에서 경험할 수 없는 무게감이다. 그는 한 인터뷰에서 "건축은 그 본질과 무관한 대상을 수단이나 상징 으로 만들어서는 안 되며 건축은 물질적이며 오래 견디고 울림이 있는 재료를 좋아한다."라고 밝힌 바 있다. 목재를 사용한 성 베네딕트 예배 당Saint Benedict Chapel은 규모는 매우 작지만, 그가 재료를 다루는 방법 을 극도로 잘 보여 주는 건축물이다. 타원형 외벽에는 지역의 전통 재 료인 목재 사이딩을 사용해 눈, 비가 나무결을 타고 흐를 수 있도록 겹 겹이 마감했다. 시간이 흐르면서 드러나는 나무의 재질감과 색감의 원 숙미는 자연스럽고 아름답다. 건물의 외피, 창문과 루버 그리고 종탑

까지 어느 한 부분도 주변 환경과 거슬리는 부분이 없다. 더 큰 십자가를 더 높게 달려고 하는 우리네 교회와는 차원이 다르다. 목재와 맞붙는 콘크리트 기초를 처리한 방법이나 콘크리트 기초와 건물을 연결하는 계단 디테일 등 재료의 특징을 잘 이해하고 적용한 섬세한 디테일에 감탄사가 절로 나온다. 문을 열고 들어가면 얇은 집성목 기둥을 피해 들어가야 한다. 이 기둥은 원형 벽체와 지붕을 지탱하는 구조체로 리듬감 있는 공간의 완결성을 보여 주는데, 건축주의 동의를 얻어낸 건축가의 노력이 엿보이는 부분이다. 벽체와 분리된 37개의 목재 기둥은 외벽과 지붕을 지지하지만 너무도 경쾌하다. 가로 6cm, 깊이 14cm 정도의 작은 집성목 기둥은 마치 유리 커튼월을 지지하는 멀리언Mullion처럼 가벼운 구조로 보이지만, 공간이 주는 무게감으로 숨조차 쉬기 어렵게 느껴진다. 바닥에 사용된 목재는 껍질이 다 벗겨져 나무 속살이 드러났지만, 전혀 지저분하지 않다. 오히려 공간의 내공을 뽐내는 연륜을 느낄 수 있다. 못나면 못난 대로, 잘나면 잘난 대로 재료 쓰임새가 다르다. 얇은 목재 기둥에는 특별한 기교가 없는 듯 보이지만 구축을 위한 생각과 노력이 숨어 있다. 자연과 다투며 무리한 토목 공사를 하기보다는 자연에 순응하며 자연을 존중하는 디자인이 됐다. 과하지 않은 생각으로 모든 재료가 공간 일부가 되는 그의 건물에서 잔잔하게 밀려드는 기쁨을 느낄 수 있다.

디지털 기술이 발전하고 있는 이 시점에서 '건축의 진실성'이란 단어는 낡은 생각처럼 보인다. 다양한 재료와 장비를 이용해 만들어 내

마크-앙투안 로지에,
〈원초적 오두막〉, 1755

는 외피의 건축을 보면 건축은 구조와 재료에서 나온다는 생각과는 정반대 방향으로 가고 있는 듯하다. 화려한 외피의 건축에 건축적 호기심이 생기기도 한다. 건축의 다양성이란 차원에서 그들의 작업을 부정할 필요는 없다. 그러나 재료가 가진 순수성, 재료에서 구조로 이어지는 건축의 순수성에는 외피 건축에서 느낄 수 없는 큰 울림이 있다. 양식의 혼란 속에 건축의 원형이 무엇인지를 알려 준 마크-앙투안 로지에Marc-Antoine Laugier의 〈원초적 오두막Primitive Hut〉을 다시 떠올리게 한다.

250,000,000 vs. 50

콘크리트의 주재료인 시멘트는 석회암으로 만든다. 석회암은 탄산칼슘 성분으로 된 퇴적암이다. 우리가 사용하는 지금의 석회석은 고생대 지층에서 형성된 것으로 최소 2억 5천만 년 이전 것으로 추정된다. 그래도 석회암은 우리나라 천연자원 중에서 가채 연수가 천 년을 넘는 거의 유일한 광물이라고 하니 우리나라에 콘크리트 집이 다른 나라보다 상대적으로 많은 것도 전혀 이해가 안 되는 건 아니다. 문제는 아무리 많은 양이 매장돼 있다 하더라도 자원은 유한하고, 나아가 광물 채굴보다 석탄재 산업 쓰레기로 만든 시멘트가 더 싸다는 데 있다. 방사능이나 라돈처럼 인체에 유해한 물질이 있을 가능성을 충분히 검증하지 않고 재활용이란 명분으로 사용한다. 건축 마감재로 감추어 버리

면 아무도 알지 못한다. 석유 매장량이 갈수록 줄면서 대체 에너지의
개발이 시급해진 것은 누구나 아는 사실이다. 석유와 마찬가지로 석회
암, 철강석 등을 포함한 천연자원 역시 보존과 대체를 고민해야 한다.
다음 세대를 위해 우리는 무엇을 해야 하는가?

　반면 나무를 생각해 보자. 어린 묘목을 심어 건축재로 성장하기까
지 대략 50~60년이 필요하다. 빠르게 자라는 수종이라면 시간은 더
단축될 수 있다. 건축용재로 사용하려고 베어낸 곳에 다시 나무를 심
는다면 나무는 거의 무한 자원에 가깝다. 지금 사용하는 나무는 50년
전의 것이요, 오늘 심은 나무는 미래 세대를 위한 것이다. 우리가 관리
할 수 있는 유일한 천연자원이라고 할 수 있다. 숲을 이루는 나무가 지
속 가능한 건축을 해결할 열쇠가 된다는 점에 주목해야 한다.

　지구 온도를 낮추어야 한다는 것을 모르는 사람은 없을 것이다.
1.5도 이상 오르지 않도록 하자는 게 범지구적 목표가 된 지도 몇 해가

지났다. 500만 년 동안 유지된 지구 온도가 앞으로 2도 이상 상승한다면 지구 생태계가 파멸할 가능성이 있다고 한다. 그렇게 되지 않게 하려면 지금 배출하는 탄소량을 절반으로 줄여야 한다고 주장한다. 우리나라도 그 대열에 합류해 10년 후인 2030년 온실가스 배출량을 37% 줄이겠다고 선포한 바 있다. 그러나 구호만 있을 뿐, 그 어디에서도 실행 계획과 실천을 찾아보기 어렵다. 언론 보도에 따르면 〈기후변화대응지수CCPI 2021 보고서〉에서 61개국 중 53위를 차지했으니 거의 꼴찌나 다름없다.

　목재는 이산화탄소 배출량이 적은 재료이다. 건축 재료를 만들려면 막대한 에너지가 필요한데 목재보다 알루미늄은 790배, 철강은 190배, 콘크리트는 3.5배의 에너지가 필요하다. 알루미늄이나 철강, 콘크리트 등은 비순환형 무기 재료이지만, 목재는 이산화탄소를 흡수하면서 자란 지속적인 순환 자원인 나무로부터 생산된다.[5] 현대의 목재는 기술이 발전해 과거의 목재와 다르다. 비틀어지거나 터짐 없이 안정적으로 고층 건물을 지을 수 있는 구조재이다. 나무는 가연성 재료이지만 현대 소방 과학을 바탕으로 현대 건축에서 충분히 통제 가능하다는 사실이 밝혀졌다. 단열 성능은 어떨까? 콘크리트와 비교하면 목재의 단열성은 굳이 숫자로 표현하지 않아도 누구나 알 수 있다. 탄소 배출량을 줄이는 데 콘크리트 주택으로 제로 에너지를 달성하는 것보다 목조 주택이 훨씬 쉬운 길이라는 것도 미루어 짐작할 수 있다. 건축 폐기물은 또 어떠한가? 콘크리트 건축 현장에서 나오는 폐기물의 양

은 어마어마하다. 재료 구입뿐만 아니라 쓰레기를 버리는 비용도 지불해야 한다. 철근이 들어 있는 폐콘크리트를 재생하기보다 목재를 재사용하는 것이 비교도 할 수 없을 만큼 쉽다.

　콘크리트로 불가능한 건축은 없다. 더 많은 아파트 세대를 넣기 위해 숲과 나무를 잘라내고 서슴없이 수직 옹벽을 세우는 현장은 주변에서 쉽게 볼 수 있다. 땅이 작다는 이유로 산꼭대기를 평탄화하는 토목공사를 해도 전혀 문제가 되지 않는다. 더 많은 이익을 낸다면 얼마든지 자연을 훼손할 수 있다는 콘크리트 문화가 우리 사회 저변에 퍼져 있다. 이제 우리는 답해야 한다. 환경 문제를 유발하고 자원 고갈을 염려하는 시점에 윤리적인 건축 소비와 생활 방식은 정말 없는 것인지, 유한 재료로 무한한 것처럼 사용할 것인지, 아니면 무한 재료를 이용해 친환경 사회를 만들 것인지는 우리 손에 달려 있다.

교육과 실무에 대한 생각

구축이 존재하지 않는 교육

미국 유학 시절, 조교 업무를 할 때의 일이다. 교육 조교는 담당 교수의 수업 준비를 돕고 상황에 따라 수업 시간에 학생 지도를 보조하는데, 언어가 자유롭지 못한 상태에서 학생을 지도하기에는 큰 무리가 있었다. 말이 교육 조교이지 실제로는 근로 장학생과 같았는데, 2학년 디자인 스튜디오에 배정되어 주로 건축 재료를 구분해 학생들에게 자료를 나누어 주는 일을 담당했다. 한국에서 재료를 공부한 적이 없으니 당연히 힘들고 어려웠지만, 프리캐스트 콘크리트와 철골 공장을 견학하고 '건축은 재료에서 시작된다'는 것을 배웠다. 그러나 한국으로 돌아와 대학에서 설계 지도를 하면서 정작 '구축'의 개념을 가르치지 못한 것은 그 중요성을 충분히 이해하지 못했기 때문일 것이다.

도쿄대 교수이기도 한 구마 겐고는 오늘날 대학 교육의 문제점을 이렇게 지적했다. 콘크리트에 바탕을 두고 교육이 이루어지다 보니 학생은 만들고 싶은 형태에 집중할 뿐, 어떻게 형태를 구축할 것인지에는 무관심하다는 것이다. 만약 철이나 나무를 사용한다면 구조체와 조인트를 해결하고 실제로 도면화하지 못할 것이며, 심지어는 가르치는 교수조차 도면을 그리지 못할 수 있다는 것이다.[6]

이것은 비단 일본만의 문제는 아닐 듯하다. 빌라 사보아의 도면과 모형을 만드는 일에서 시작되는 건축 설계 교육에는 재료 특성을 고민하는 과정도 없고, 설령 있다 하더라도 재료가 콘크리트인지 철골인지 정도의 정보만을 알려 준다. 공간과 형태에서 출발하는 우리 건축 교

육에는 구축이란 용어가 존재하지 않는다.

그럼 구축이란 무엇인가? 구축tectonic과 기술technique을 구별할 필요가 있다. 테크닉은 예술 작품이나 과학적 절차와 같은 무언가를 만드는 기본적인 방법으로 넓게는 기법skill을 의미한다. 텍토닉은 그리스어 텍톤tekton에서 나온 말로 원래 시공자builder를 뜻하며, 건축 분야에서는 시공 기술 또는 시공학, 시공에 사용되는 재료들의 조합 기술로 정의한다.[7] 우리말에서도 구축은 기술과 구분되는데, 어떤 시설물을 쌓아 올려 만든다는 뜻이 있으니 단순히 기술이나 기법을 의미하지는 않는다. 멋진 언어를 사용하려는 건축의 수사적 표현은 더욱 아니다. 부재의 구성과 결합으로 설명되는 '구축'이란 거기에 담긴 생각과 의도에 따라 미적 기준이 만들어진다. 부재 결합의 방법과 사용된 기술 수준이 구축물의 수준이 된다. 좋은 건축일수록 구축 기술은 수준 높은 가치를 담고 있게 되며, 구축을 통해 공간, 건축 그리고 도시가 만들어진다.

건축가 함인선은 구축적 건축을 '건축 본령의 회복'이라 말한다. 건축의 본질적 가치를 상실하고 형태주의에 빠진 오늘날의 건축을 비난하며, 캄보디아 앙코르와트와 베트남 **구찌 터널**+과 같은 유적이 구축을 과정을 잘 드러낸 곳이라고 설명한다. 세계적인 건축 비평가인 케네스 프램턴Kenneth Frampton은 《구축 문화에 관한 연구Studies in Tectonic Culture》에서 프랑스와 독일의 기술 전통부터 오귀스

+ 베트남 전쟁 당시 베트남인이 건설한 인공 터널로 무려 200㎞가 넘었다고 한다. 터널 안에는 군사 목적 이외에도 병원과 학교 등 다양한 시설이 있었으며 베트남 호찌민에서 북서쪽으로 40㎞ 떨어진 곳에 있다.

트 페레Auguste Perret, 루이스 칸 등에 이르기까지 근대 건축을 이끌었던 건축가들의 작업을 인용해 구축의 개념을 폭넓고 깊이 있게 다루고 있다. "건설의 기술적 관점에서 건축은 언제나 추상적인 공간과 형태만큼 구조와 시공에 관한 것으로, 후기 산업 사회에서 직면한 구축의 궤적을 어떻게 유지하고 발전시킬지에 대한 도전에 직면해 있다."라는 그의 말에서 건축의 본질을 되새겨 본다.[8]

재료의 성질을 고민하다 보면 자연스럽게 구조를 생각할 수밖에 없다. 벽돌 한 장 크기의 단위는 공간을 구축하는 원리가 되고 구조가 된다. 목재 크기 역시 공간을 구축하는 기본적인 단위가 된다. 재료에서 공간으로 이어지는 과정에서 건축의 본질과 원형에 관해 묻게 된다.

건축가의 원죄와 윤리

건축은 태생적으로 자연 반대편에 서 있을 수밖에 없다. 건물을 짓기 위해 자연이었던 곳의 지형을 바꾸고 나무를 잘라내면 그곳에 살던 다양한 생명체도 사라진다. 그 대신 인간이 그곳을 차지한다. 건축가는 건축주의 요구에 따라 주어진 대지의 최대 용적을 채워야 한다. 한 평이 얼마인데 디자인 때문에 손해 볼 수 없다는 것이다. 만약 조금이라도 기준에 미치지 못하면 최악의 경우 설계자가 교체되기까지 하니, 건축가가 건축주의 요청을 무시하고 디자인하기란 참으로 어려운 일이다. 건축주를 실망시키고 싶지도 않지만, 그렇다고 건축적 소신을 포기

하고 싶은 건축가도 없을 것이다. 따라서 이런 충돌과 갈등을 조율하고 균형감 있게 프로젝트를 진행하려면 자신만의 원칙이 필요하다.

미국건축가협회AIA에는 〈윤리 강령Code of Ethics〉이 있는데, 6개 항목으로 건축가가 지키고 따라야 할 규범과 규칙을 제시하고 있다. 첫 번째 항목은 '일반 조항General Obligation'으로 건축가가 사람의 생명과 안전을 지키며 전문적인 지식을 갖도록 해야 한다는 지극히 당연한 항목을 나열한다. 재미있는 점은 '일반 조항' 바로 뒤 2순위에 있는 '대중에 대한 의무Obligations to the Public' 조항이다. '건축주에 대한 의무Obligations to the Client'보다 앞에 있다. 의뢰인보다 대중을 우선시하는 윤리 강령을 보면서 다시금 건축가의 사회적 책임이 무엇인지 생각하게 된다. 윤리 강령에서 눈여겨보아야 할 항목은 '환경에 대한 의무Obligations to the Environment'이다. 건축가는 지속 가능한 디자인과 개발 원리를 장려해야 하고 환경적으로 책임감을 느껴야 하며, 건물과 대지 디자인에 있어 지속 가능한 방법을 강조하고 옹호해야 할 의무가 있으며 또한 건축주에게 장려해야 한다고 설명한다. 너무 멋진 생각이다. 실천하고 싶은 의욕이 솟아오르지만, 우리의 실무 현장에서 이 말을 꺼낸다면 어떤 반응을 보일지 궁금하다. 아마도 철없고 순진한 생각이라고 할 것이 분명하다.

이제까지 기후 변화와 온실가스의 주범은 자동차와 산업 시설이라고 생각했다. 그러나 그들이 만들어 낸 온실가스는 건설 분야에 비하면 아무것도 아니다. 우리나라의 경우에도 에너지 소비에 따른 이산

화탄소 발생은 70% 이상이 건물에서 나온다. 그러니 기후 변화의 책임에서 건축가들이 자유롭지 못한 것이 분명하다. 북미에서도 전체 40% 이상이 건축 분야에서 발생한다. 《초록의 형태The Shape of Green》의 저자 랜스 호시Lance Hosey는 '자연계에 죄를 짓는 것은 우리 자신에 대한 죄이며, 신에 대한 죄'라고 선언한 프란치스코 교황의 말을 인용해 '건축가의 원죄Architect's Original Sin'라 하고, '건축 환경이 기후 변화에 영향을 가했던 것을 속죄하려면 건축 전문 집단에서 리더십을 보여주어야만 한다'[9]라고 주장한다. 건설 환경을 만드는 리더로서 건축가들은 기후 변화에 큰 책임이 있지만, 그것을 완화할 기회도 우리에게 있다고 설명하면서 강력한 법 제도, 리더십 강화, 교육 강화, 재생 에너지 활용, 가치관의 변화 등 다섯 가지 전략을 주문했다. 많은 건축가들은 기후 변화에 대해서는 알지만, 건물과의 관계를 충분히 이해하지 못하고 있으며, 자기 지식을 과대평가한다고 지적한다. 현대 건축이 유리에 열광하는 점에 관한 그의 지적은 날카롭다. 유리를 '현대 건축의 근본 재료'라고 불렀던 르코르뷔지에와 유리 마천루 프리드리히스트라세Friedrichstrasse 프로젝트를 제안했던 미스 반 데 로에를 기후 변화에 기름을 부은 장본인이라며, 우리 모두를 지하 세계로 인도한 '건축계의 베르길리우스'✚라고 혹평한다. 그러고는 이제 유리 건물에 관한 집단적 열광을 끝내고 새로운 건축적 가치관을 찾아야 한다고 주장한다.

건물의 성능을 높이고 친환경 건축을 하려면 더 큰

✚ 로마 서사시 《아이네이스》의 저자. 로마 지성의 상징적 인물로 전 유럽의 시성으로 추앙받았다. 단테가 그를 지옥과 연옥으로 인도하는 안내자로 삼은 데에서 유래된 말이다.

비용을 지불해야 하지만, 그 효율성이 충분하지 않다는 인식이 건축 전문 집단에 있는 것은 사실이다. 그러나 지금의 위기 상황을 생각해 보면 환경에 대한 새로운 인식이 실무 건축가에게 필요하다. 건강한 주택을 제공해야 한다는 근대적 신념처럼, 환경에 대한 고려는 선택이 아닌 필수라는 사실을 건축주에게 설명하고 자연과 공존할 수 있는 건축적 방향을 제시해야 한다. 건축은 대량의 자원을 소비해야 하는 만큼 이제는 현명한 건설 방식이 무엇인지 고민해야 한다. 단순히 멋진 건축이 아니라 우리 사회에 필요한 진정한 건축이 무엇인지 건축에 대한 본질적 물음에 실무 건축가들이 관심을 가져야 할 때이다.

나무에 관한 잘못된 생각

· 나무는 불에 약하다
· 좋은 나무가 없다
· 나무를 베면서 탄소 감축하기
· 목조 건축에 대한 편견

나무는 불에 약하다

숭례문 화재와 9.11 테러

2008년 숭례문 화재는 우리에게 큰 충격을 주었다. 단순히 오래됐다는 이유로 국보 1호가 되는 것은 아니다. 1398년 창건돼 여러 차례 보수와 중수를 거친 숭례문은 역사의 얼이 담긴 대한민국의 상징이자 국가의 자부심이다. 정신적 지주와 같은 특별함이 있는 존재이다. 그렇기에 숭례문 방화 사건은 우리에게 큰 상처와 상실감을 안겼다. 화재 진압 뉴스를 보면서 우리 모두의 가슴이 타들어 갔던 안타까움이 아직도 생생하다.

숭례문 화재가 아픔 그 자체였다면, 2001년 미국에서 발생한 9.11 테러에는 모두 경악했다. 미국의 건축 기술이 집약된 자본주의 상징인 세계무역센터가 테러로 전소됐다. 9.11 테러는 전 세계인에게 큰 공포를 주었고, 건축 전문 집단에게 현대 건축에 강한 의구심을 갖게 한 사건이다. 어떻게 그렇게 큰 건물이 2시간 만에 완전히 붕괴할 수 있었는지 쉽게 이해하기 어려웠다.

그런데 숭례문은 5시간이 지나서야 붕괴했다. 그럼 나무가 철보다 화재에 강하다는 말인가? 더욱이 숭례문은 1층 문루가 2층이 무너지면서 훼손됐지만, 5시간의 화염에도 3천여 점의 목재는 살아남았다.

나무는 우리 생각처럼 결코 불에 약하지 않다. 철이 목재보다 강한 재료라고 생각하지만, 사실은 정반대다. 철은 800도가 넘는 화염에 휩싸이면 시간이 지날수록 약해져 휘어지고 구조재의 기능을 상실한다. 하지만 불이 붙은 나무는 표면이 숯 상태가 돼도 구조적 강도를 잃

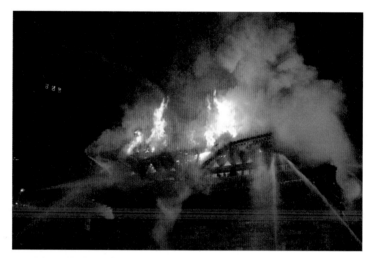

지 않는다. 철은 화염에 노출된 지 10분이 경과해 온도가 약 550℃에 도달하면 강도의 50%를 잃고, 30분이 지나 750℃에 달하면 강도의 90% 잃는다. 반면 목재는 화염 노출 10분 후 20% 미만의 강도를 잃고, 30분 후에는 약 25% 미만의 강도만 잃는다는 실험 결과가 있다.[1] 다시 말해 목재는 불에 타는 재료이지만 구조적으로 철보다 강하는 뜻이다.

2010년 EBS에서 방영된 〈광화문의 귀환, 숭례문의 부활〉에 소개된 국립산림과학원의 비파괴검사는 더욱 흥미롭다. 숭례문 화재 현장에서 불타고 남은 목재들의 재사용 여부를 확인하려고 MRI 영상을 통해 구조 성능을 검사한 결과, 탄화표면 1㎝ 안쪽으로만 들어가도 강도 손실이 거의 없다는 결과가 나온 것이다. 정리하면 화염에 노출된 철골은 재사용할 수 없지만, 목재는 탄화된 숯 부분만 정리하면 기둥과 보 등 건축 자재로 재사용이 가능하다는 뜻이다. 목재가 철보다 약하다는 것은 우리의 맹목적인 편견인 것이다.

자기 소화 능력의 목재

세계무역센터는 1968년에 프레임 튜브 시스템Framed Tube System을 적용해 건설 당시 혁신적인 디자인으로 큰 관심을 모았다. 뉴욕에 가면 옥상 전망대에 올라가는 것이 대표적인 관광 코스 중 하나였을 정도로 건축인뿐만 아니라 모든 사람에게 사랑을 받았던 건물이었다.

　　기능과 효율에 바탕을 둔 근대 건축의 산물로 평가받던 세계무역
센터는 코어부에 기둥 47개와 건물 외주부에 기둥 236개를 60㎝ 간
격으로 배치해 내부 공간에 별도의 기둥을 모두 없애 넓은 실내 공간
을 만들 수 있었다. 외주부 기둥은 36㎝ 크기의 강철판을 박스로 제작
했다. 기둥은 용접으로 강접합했고, 1.3m의 바닥과 천장 사이는 철판
데크Metal Deck와 트러스Truss, 콘크리트로 만든 복합 바닥 시스템으로
구성해 건물 중량을 줄이고 각종 설비를 설치하도록 디자인됐다. 내
화 기준은 지금과 다르지만 3시간을 기본으로, 바닥에는 2시간 내화
성능이 요구됐고 두께 13㎜의 내화 피복✚ 시공을 했다. 그러나 준공 후
건물의 안정성을 추가 조사하면서 화재를 방지하기 위해 설치한 피
복 두께의 문제가 제기됐다. 내화 피복 13㎜로는 화재에 취약하기 때
문에 적어도 38㎜ 이상의 피복이 필요하다는 결론[2]이 내려졌던 것이
다. 이후 수차례 진행된 안전 점검에서도 건물 곳곳에서 내화 피복이
벗겨져 있었거나 기준 미달의 내화 피복 상태가 발견돼 안전상에 문
제가 발생할 수 있다는 지적이 있었다. 절대 무너질 수 없을 것 같은
강인하고 거대한 구조물에 비행기 충돌로 생긴 구조적 손실도 있었지
만, 사방에서 번진 화재를 견딜 만큼의 충분한 피복이 되지 않은 것은
분명해 보인다. 강철 구조라 할지라도 내화 피복이 없다면 화재에 견
딜 수 없다는 것이다.

✚ 건축물의 주요 구조부를 불연성 재료
로 감싸 화재 시에 건물이 무너지지 않도
록 하는 재료

　　100층의 세계무역센터와 단순 비교하기는 어렵
지만, 여기서 숭례문의 목구조를 살펴보자. 숭례문에

화재로 형성된 탄화층

목재 기둥은 탄화될 두께를 고려해 구조 성능에 필요한 유효 단면을 확보하도록 설계한다.

정상재 / 기존 표면 / 탄화 피막 / 열분해 구역 / 정상재

탄화 피막 / 열분해 구역

는 총 32개의 기둥이 배치돼 있다. 하층에는 평주와 우주 14개, 상층에는 평주와 귀고주 14개, 중앙부에는 하층 초석에서 상부까지 지지하는 4개의 고주가 있다. 기둥 직경은 위치마다 다르지만, 평균 54~59㎝이다. 2013년 문화재청에서 발표한 〈숭례문 복구 및 성곽 복원 공사 해체 실측 보고서〉에 따르면 "고주 상부는 2008년 화재 시 직접적인 화재 피해를 입어 상당 부분 탄화됐다고 한다. 화재는 상층 가구부 중 특히 량 위로 집중됐다. 따라서 고주 역시 상층량이 결구된 높이 이상에서는 완전히 탄화돼 원형을 잃었다. 그러나 협 칸의 고주에서는 고주 머리가 탄화됐음에도 결구 상태를 유지한 것으로 보고됐다. 상층 보 높이 이하의 고주 몸통은 탄화된 면은 넓지만, 손상 두께는 30㎜를 넘지 않아 단면적 손실은 그리 크지 않았고, 결과적으로 유효 단면적 90% 이상이 확보되어 구조재로서의 역할을 수행하는 데 문제가 없을 정도였다."라고 했다.

 목재는 불에 타는 재료이지만, 굵은 목재는 쉽게 불이 붙지 않는다. 큰 장작에 불을 붙여 본 경험이 있다면, 한 개의 성냥개비와 두꺼운 통나무가 얼마나 다른지 쉽게 이해할 것이다. 불은 산소 공급이 원활하게 이루어질 때 비로소 확산한다. 기둥과 같은 굵은 장작에 불이 붙으면 표면이 검게 타오르면서 불이 붙는 듯 보이다가 이내 곧 꺼진다. 장작 표면에 얇은 피막이 생기고 산소 공급이 차단되면서 자연스럽게 불이 꺼지는 것인데, 이를 목재의 '자기 소화 능력'이라고 부른다. 즉 탄화층에 열과 산소가 잘 전달되지 않기 때문에 타는 속도가 완만해지는 경향이 있으며, 어느 정도 두께를 가진 목재라면 1분에 0.6㎜ 정도 연소된다. 따라서 굵은 기둥이나 보라면 30분간 불에 타더라도 표면에서 18㎜ 정도밖에 타지 않기 때문에 내부는 건전한 상태로 남는다.[3] 여기서 굵은 목재로 만든 건축물이 철골 구조보다 화재 시 오히려 붕괴할 위험이 더 낮다는 추론이 가능하다.

내화 피복, 무엇이 다른가

불은 모든 건물에 위협적인 존재이다. 화재가 발생하면 사람들이 건물에서 안전하게 탈출할 수 있어야 하며, 화재를 진압하면서 건물이 붕괴해서는 안 된다. 그렇다고 안전만을 생각해서 핵폭발에도 견딜 수 있을 만큼 과도한 시설을 만들 수는 없다. 건축은 부족하지도 넘치지도 않도록 최적 조건을 바탕으로 설계하는데, 이런 최적 설계는 경제

성과 효율성에 바탕을 둔다. 건축법에서 요구하는 내화 성능이란 바로 이런 기준에 따라 설정된 것이다. 예를 들어 2시간 내화가 요구된 건축물은 화재가 발생하더라도 2시간 동안 구조적인 손실로 건물이 붕괴하지 않아야 한다는 뜻이며, 그 시간 안에 화재 진압과 구조 활동을 통해 사람들의 생명과 재산을 지킬 수 있어야 한다. 건축법에서는 구조 특성에 맞는 내화 기준을 설정한다.

초고층 건물에 사용하는 철골 구조가 내화 성능을 확보하려면 반드시 일정 두께의 내화 피복 또는 내화 페인트를 도포해야만 한다. 또는 화재에 견딜 수 있는 내화 석고 보드를 설치해야만 한다. 만약 철골에 아무런 조치를 하지 않는다면 건물의 안전을 보장할 수 없다. 그러면 철골에 내화 석고를 설치해 내화 성능을 확보하는 것처럼, 목재에도 똑같이 내화 석고 보드를 설치한다면 어떨까? 결국 내화 성능은 철골이나 목재 모두 내화 석고 보드가 담당하는 것이니 석고 보드 안에 있는 재료가 철이든 나무든 상관없다. 내화 문제로 국한해서 생각해 보면 철골처럼 목재로도 초고층 건물을 지을 수 있다는 뜻이다.

생각을 더 확장해 보자. 국산 낙엽송의 경우 일반적으로 1시간에 약 40㎜ 정도가 탄화된다. 건물 설계 시 하중을 지탱할 수 있는 기둥 크기가 100㎜라고 가정했을 때 1시간 내화 성능이 필요한 건물에는 4면에 40㎜을 더한 180㎜ 크기로 기둥을 만든다면 석고 보드를 사용해 내화 성능을 확보하는 것과 동일하다는 논리가 성립된다. 필요로 하는 나무의 탄화 두께를 내화 피복 하면 목재 기둥과 보를 노출해 설계할 수 있

철 골조과 목조의
내화 피복 비교

내화 피복을 통해
내화 문제를 해결
하는 철 골조와
같이 목조 건축도
내화 석고 보드
또는 나무 탄화
두께를 이용해 내
화 문제를 해결할
수 있다.

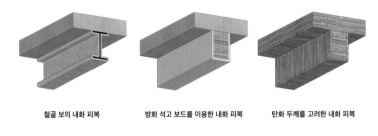

철골 보의 내화 피복 방화 석고 보드를 이용한 내화 피복 탄화 두께를 고려한 내화 피복

는 것이다. 수종에 따라 탄화 속도는 다르지만 같은 수종의 나무라면 놀라울 정도로 일정하다는 것이 실험을 통해 밝혀졌다. 이런 소방 과학을 바탕으로 많은 고층 목조 건축이 세계 곳곳에서 완성됐다.

철 구조 건축물은 100층이 넘는 건물을 세울 수 있지만, 목조 건축은 얼마 전까지만 해도 4층 이상 건축할 수 없었다. 최고 높이 18m, 최대 면적 6,000㎡로 제한된 '목조 건축의 규모 제한'이 2020년 11월에 삭제되면서 이제는 원한다면 얼마든지 높고 크게 지을 수 있게 됐다. 물론 외국처럼 당장 20층이 넘는 목조 건축을 건설할 수는 없을 것이다. 추가적인 건축법의 정비나 목조 건축 전문 건설업의 신설도 필요하지만, 목조 건축의 저변 확대가 무엇보다 우선일 것이다. 콘크리트만큼이나 나무를 잘 다룰 수 있는 건축가와 시공자가 많아져야 하고, 무엇보다 우리 사회에 목재 문화에 대한 재인식도 필요하다. 콘크리트보다 나은 목조 기술이 보편화되도록 시장 저변이 넓어져야 한다. 목조 건축 시장이 커지고 기술이 축적된다면 24층이 아니라 더 높은 목

조 건축도 가능할 것이다. 정부도 대형 목조 건축을 선도해야 한다. 규제가 풀렸으니 건설 시장의 혁신이 일어나도록 대형 프로젝트를 개발하고 선도해야 한다. 우선 고층 목조의 기준이 되는 7층을 구현하고 목조 건축의 선진 대열에 합류해야 한다. 동시에 성능 기반 설계에 바탕을 둔 기술 개발과 프리패브 기술이 결합된 30~40층 규모의 융합 연구가 이루어져 다양한 기술이 건설계에 보급되어야 한다. 목조 건축의 기술이 건설 산업계에 보편화될 때 고층 목조 건축이 가능할 것이다. 콘크리트 건축을 넘어설 수 있는 기술 혁신을 가져올 때 비로소 우리 도시에도 고층 목조 건축물이 등장할 수 있을 것이다.

좋은 나무가 없다

산림녹화 70년

사람들에게 목조 건축을 이야기하면 받는 질문 중 하나는 이렇다.

"우리나라에는 좋은 나무가 없지 않나요?"

그럼 답하길, 우리 푸른 산에 있는 것은 무엇이냐고 되묻는다. 그렇다고 의구심이 풀리진 않는 듯하다.

"우리 나무는 작고 구불구불하잖아요. 외국에서 수입한 곧게 뻗은 나무를 써야 하는 것 아닌가요?"

다시 답한다.

"저는 국내 낙엽송으로 단독 주택부터 5층 연구소까지 설계했습니다. 그럼 제가 사용하는 나무는 무엇인가요."

한국은 전 국토의 약 65% 이상이 산림이다. 경제 성장과 함께 반세기 만에 세계에서 유례를 찾을 수 없을 만큼 녹화에 성공했다. 현재 OECD 국가 중 네 번째로 산림 비율$^+$이 높지만, 불과 70년 전만 해도 지금의 푸른 산은 꿈도 꾸지 못했다. 《한국의 산림녹화 70년》에 따르면 산림녹화의 성공에는 정부 역할이 컸는데, 그중에서도 산림 훼손을 방지하기 위한 규제 정책이 성공 요인 중 하나라고 설명한다. 식량과 연료 때문에 벌어지는 무분별한 벌목은 후진국에서 일어나는 악순환의 고리인데, 현재의 북한을 보면 우리의 60~70년대를 충분히 상상할 수 있다. '무연탄' 연료 정책의 전환은 산림녹화에 결정적 역할을 한 것으로 평가된다. 현재

$^+$ 국립산림과학원 발표 자료에 따르면, 우리나라는 OECD 국가 중 핀란드(73.9%), 일본(68.2%), 스웨덴(67.1%)에 이어 네 번째로 산림 비율이 높다. 나무 나이 30년생 이하가 31.7%, 31년생 이상이 65.1%, 대나무림과 나무가 없는 산림이 3.2%이며, 가장 많이 심어진 나무는 참나무(27%), 소나무(23%) 순이다. 전국에 약 80억 그루의 나무가 식재된 것으로 나타나 국민 1인당 약 162그루의 나무를 보유하고 있는 것으로 추정된다.

국내 임목 축적율은 1967년 1ha당 10㎥에서 현재 154㎥으로 15배 이상 증가해 성공적으로 산림녹화를 이루었다. 그러니 우리나라에 나무가 없다는 것은 전혀 앞뒤가 맞지 않는 것이다.

나무 크기는 어떠한가? 물론 우리나라에는 북미처럼 굵고 높은 키의 나무 수종이 없다. 그러나 공학 목재 제작 기술이 급속히 발전하면서 우리나라 나무같이 작은 나무로도 길이나 두께에 관계없이 안정적인 건축 자재를 생산할 수 있다. 옹이 같은 구조적 결함이 있는 부위를 잘라내고 이어 붙여 더 튼튼하고 곧은 나무 기둥을 만들 수 있다. 제재목 크기에 영향을 받을 수밖에 없었던 과거의 목조 건축과 달리 현대 목조 건축은 다양한 크기의 공학 목재를 이용해 대규모 공간을 만들 수 있다. 따라서 우리 나무가 외국의 것보다 크고 곧게 뻗지 않았더라도 충분히 우리 나무로 건축에 필요한 부재들을 만들 수 있다.

노령화되고 있는 우리 산림

어릴 적 아까시나무가 참 많았다. 아카시아로도 불리던, 우리 주변에서 흔하게 볼 수 있었던 나무 중 하나였다. 요즘과 달리 놀이기구가 별로 없던 그 시절에 나무는 좋은 놀잇감이었다. 친구들과 아까시나무 가지를 따서 일명 '된다, 안 된다' 놀이를 하곤 했는데, 거기에 달린 잎의 숫자를 세어 꿀밤 때리며 놀던 일, 주렁주렁 매달린 흰 꽃잎에서 꿀을 맛있게 따 먹던 일들이 생생하게 기억난다. 한때는 다른 나무를 다 죽이는 백해무익한 나무로 알려지기도 했지만, 사실 아까시나무가 없었다면 지금의 산림을 만드는 데 더 많은 시간이 필요했을지 모른다. 아까시나무는 척박한 토양에 제일 먼저 자리 잡고 시간이 지나 생명력을 다하면 주변 토종 나무에 자리를 내어 주는 대표적인 개척자 수종이다. 번식력이 뛰어나기 때문에 땅에 뿌리가 내리면 토사 유출을 막고 토양을 비옥하게 만드니 참으로 고마운 나무이다.

70년대부터 집중적으로 조림된 우리 산림에는 낙엽송, 리기다소나무, 잣나무 등을 많이 심었고, 그중에 벌채 대상이 되는 31년생 이상 산림이 약 69%에 달한다.[4] 1차 치산녹화계획은 아까시나무, 사시나무와 같은 속성수를 중심으로 사방 녹화 사업에 중점을 두었고, 2차는 산림 자원화를 목표에 두고 낙엽송과 리기테다소나무 같은 장기수를 조림하면서 산림녹화에 성공했지만, 농촌 인구 감소로 산림 노동력이 부족하게 되면서 현재는 다소 주춤한 상태이다.[5] 그러나 계속 나무를 심어야 하며, 산림 정책은 반드시 지속해야 한다. 이제는 단순 조림 사

산림녹화 70년

오대산 월정사
인근 1973년과
2014년 모습
산림청

업에서 나무를 가꾸고 관리하는 경제림 정책으로 바뀌어야 한다. 더구나 〈2050년 탄소 중립 선언〉을 생각하면 기후 변화 체제에 맞는 지속 가능한 산림 경영이 필요하다. 탄소를 억제하려면 배출을 줄이는 것이 우선이지만, 탄소를 흡수할 수 있는 체계적인 조림 사업이나 에너지 사용을 줄이고 탄소를 저장할 수 있는 목조 건축의 도시화가 필요하다. 현재 노령화 단계에 있는 우리 산림은 탄소 흡수량도 급격히 낮아질 것으로 예측되면서 정부의 선언처럼 목표를 달성할 수 있을지 의문이다. 산림에서 흡수할 수 있는 탄소는 2016년 약 6천만 이산화탄소톤에서 2030년이 되면 약 2,500만 이산화탄소톤, 거의 ⅓로 급격히 줄 것으로 예상된다. 국가적 과제 중 하나인 산림 탄소 경영 전략에 비상이 걸리는 것이다. 이제는 체계적인 산림 경영이 반드시 필요하다. 우리나라의 목재 자급률은 약 16%밖에 되지 않으며, 사용하는 목재를 대부분 펄프로 사용하기 때문에 탄소 저감에 큰 효과가 없다. 그러나 건축에 제재목으로 사용할 경우 탄소 저장 효과는 50년으로 늘어나기 때문에 탄소 저감을 위해선 목재를 건축 자재로 사용해야 한다.

이같이 어려운 상황에 건축과 연계해 임업을 지속 가능한 핵심 산업으로 발전시킬 가능성을 국산 낙엽송에서 찾아볼 수 있다. 낙엽송은 비록 일본에서 들여온 외래종이지만 국내 환경에 잘 적응하면서 가장 많이 조림된 수종으로, 규모가 전국적으로 1,800만㎡에 달한다. 빨리 자라고 병충해에 강하기 때문에 짧은 기간에 많은 목재를 생산할 수

있다. 낙엽송 목재는 못도 잘 들어가지 않을 정도로 결이 세서 전신주, 공사장 받침목 등으로 사용하니 그만큼 구조적 강도가 뛰어나다는 뜻이다. 낙엽송의 흉고 직경은 약 35㎝ 전후, 수고 28m에 달하기 때문에, 우리나라에서 건축 재료에 가장 적합한 목재로 평가받는다. 바로 이

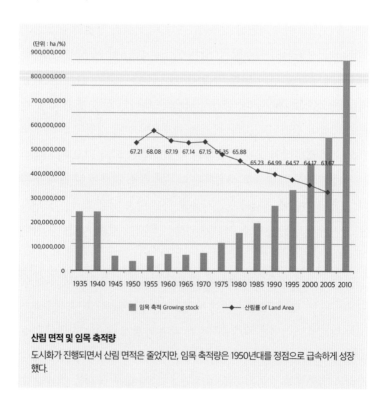

산림 면적 및 임목 축적량
도시화가 진행되면서 산림 면적은 줄었지만, 임목 축적량은 1950년대를 정점으로 급속하게 성장했다.

낙엽송을 사용해 국립산림과학원에서 추진한 4층과 5층의 대형 목조 건축도 탄생할 수 있었다.

즉 우리나라에는 목재로 사용할 나무가 없는 것이 아니다. 사용할 나무가 있음에도 사용할 나무가 없다는 막연한 추정이 문제이며, 나무는 절대 베면 안 된다는 잘못된 교육이 가져온 잘못된 생각이 문제이다.

나무를 베면서 탄소 감축하기

올바른 나무 심기와 베기

2017년 캐나다 연방 정부 탄생 150주년 기념행사에 초대받아 다녀온 적이 있다. 행사가 행사인지라 캐나다, 한국의 거물급 공인들도 눈에 띄고, 즐거운 분위기였지만 역시 스탠딩 파티는 언제나 낯설고 거북하다. 소극적인 성격 탓에 삼삼오오 모인 그룹에 끼고 싶지만 쉽게 나서지 못했다. 이방인 같은 느낌! 물론 시간이 지나면서 익숙해지고, 어렵게 몇몇 분과 인사를 나눌 수 있었다. 첫 대화는 캐나다와 어떤 인연이 있어 참석했는지 묻는 것으로 시작했다. 도시 목조 건축에 대한 이야기보따리를 꺼내 놓으니 주변에서 신기하다는 반응을 보였는데, 사람들 대부분이 나무에 잘못된 상식을 가지고 있음을 재확인했다. 꼭 그런 것은 아니겠지만, '치산치수'라는 구호 아래 나무 심기를 장려했던 시절을 보낸 사람일수록 편견이 강했다.

벌목은 범죄가 맞다. 어린 시절 나뭇가지를 꺾거나 나무를 베는 것은 나쁜 일이라 배웠다. 더구나 함부로 나무를 베어서는 안 되며, 허가 없이 벌목하는 것은 범죄이다. 설령 자기 산에 있는 나무라 하더라도 허가 없이 벌채해서는 안 된다. 지금은 옛일이 되었지만 어린 시절 나무 심기에 동원되기도 했고 심지어는 소나무를 보호한다며 학교 뒷산에서 송충이 잡기로 수업을 대신했던 적도 있었으니 나무 보호야말로 국가적으로 중대한 행사 중 하나였을 것이다. 지금은 상상할 수조차 없는 일이지만, 그래도 재미있는 추억이다.

벌목은 무조건 나쁜 일이 아니고 자연환경을 파괴하는 것도 아니

다. 지난 70년간 산에 벨 나무가 없었으니 벌목에 관해 올바른 생각을 가질 수 없다. 건강한 산을 만들려면 적절한 관리가 필요하다. 나무는 햇빛을 받아 공기 중에 있는 이산화탄소와 뿌리에서 흡수한 물을 이용해 광합성 작용으로 포도당을 발생시켜 에너지를 얻는다. 이때 왕성하게 광합성을 할수록 더 많은 산소를 방출하고 더 많은 탄소를 나무에 축적해 몸집을 불린다. 그 때문에 푸른 산을 가꾸는 것은 공기 정화 시스템을 만드는 일이며, 탄소 저장고를 확보하는 일이다. 그러나 나무가 죽어 썩으면 함유하고 있던 탄소를 대기 중에 배출한다. 온실가스의 주범인 탄소가 방출되는 것이다.

만약 벌목한 나무를 건축 자재로 사용한다면 어떨까? 목재가 썩어 분해되지 않는다면 목재는 마치 탄소를 저장한 통조림과 같다. 따라서 나무를 이용해 건축하면 탄소를 저장하는 것과 같으니 이를 두고 목조 건물을 '제2의 나무', 목조 건축 도시를 '제2의 산림'이라고 부르는 것이다. 산에서 나무가 탄소를 흡수하고, 도시의 건물에서는 탄소를 보관하는 것이니, 올바른 나무 심기와 베기에 대한 홍보와 교육이 지금이라도 제대로 이루어져야 한다.

나무도 유년기와 노년기가 있다

세계적으로 유례없이 빨리 산림녹화에 성공한 우리나라 산림은 이제 약 70살이 됐다. 나무도 사람과 비슷하게 나이를 먹는다. 유년기에서

성숙기를 거쳐 노년기에 들어선다. 당연히 유년 단계의 나무는 힘이
넘치고, 성숙 단계에서는 성장 활동량이 절정에 달한다. 수종에 따라
다르지만, 일반적으로 약 40~60년 정도가 바로 이 시기에 해당하며
이때 탄소를 최대로 저장할 수 있다. 이 시점을 정점으로 노년 단계에

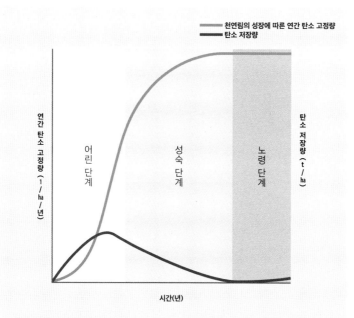

나무 생애 주기에 따른 탄소 흡수량
노령 단계에 들어선 나무는 더 이상의 새로운 탄소를 흡수하기보다는 고정하게 되므로, 오래된
나무를 벌목하고 그 자리에 어린나무를 심어야 더 건강한 산림을 유지할 수 있다.

들어서면 탄소 흡수는 더 이상 일어나지 않고 이미 흡수된 탄소를 저장하는 역할만 한다. 그나마 탄소 고정 능력 또한 해가 갈수록 저하된다. 다시 말해 노령화된 나무를 어린 나무로 대체하는 것이 우리 숲을 건강하게 만들 수 있다는 뜻이다.

목재를 건축 자재로 사용하면 온실가스와 이산화탄소를 줄일 수 있다는 것은 바로 이 대목이다. 노년 단계에 들어선 나무를 벌목하고 그 자리에 어린 나무를 심어 이산화탄소의 흡수를 유지하며, 나아가 더 왕성한 숲이 되도록 해야 한다. 벌목된 나무는 이미 탄소를 고정하고 있다. 이를 건축 자재로 사용한다면 또 다른 100년 동안 탄소를 고정하는 효과가 생기는 것이니, 이야말로 일석이조의 지속 가능한 개발인 것이다. 벌목된 나무를 건축재로 사용하지 않고 작은 가구재나 펄프지로 사용하는 것은 흡수된 탄소를 대기 중에 방출하고 없애는 것이니 탄소 고정 차원에서 기둥과 보처럼 굵은 건축부재로 사용하는 것이 합당하다.

여기서 건축과 임업의 협력이 필요하다. 숲 박사로 알려진 김외정은 임업은 건축학을 붙잡고 가야 한다며, 2006년 EU 의회가 채택한 보고서 〈기후 변화 저지, 목재를 사용하자〉를 소개하고 한 채의 목조 주택으로 중형 승용차가 지구 2.5바퀴를 돌 때 나오는 이산화탄소를 75년간 저장할 수 있다고 설명한다. 또한 수확된 목재품Harvested Wood Products, HWP에 대한 탄소 개정이 도입돼 목조 건축이 탄소 배출권을 확보할 수 있으니, 목조 건축을 늘려 환경과 경제 모두를 추구하자고

역설한다. 그의 책《천년도서관 숲》에서 특히 흥미를 끈 대목은 인간 생태계를 설명한 '숲에 나무를 심는 어부' 대어환大魚丸이다. 대어환은 '큰 물고기가 돌아온다'라는 뜻으로, 언뜻 물고기와 나무는 아무런 연관성도 없는 듯하다. 나무뿌리에서 만들어지는 미토콘드리아는 세포의 발전소로 불리는데, 계곡에서 바다로 흘러 들어가는 미토콘크리아가 많아지면 인근 해역에 플랑크톤이 많아지고 작은 물고기에서 큰 물고기로 이어지는 먹이 사슬이 형성된다. 즉 풍요로운 바다를 위해선 푸른 숲과 산이 있어야 한다는 것으로, 숲과 바다가 하나로 이어진 생태계임을 이해할 수 있다. 임업과 건축의 관계도 비슷한 생태계를 구성할 수 있다. 지속 가능이라는 관점에서 보면 상호 협력할 때보다 더 큰 이득이 돌아온다는 사실을 깨닫고 장수명 목재 사용이 가능한 건축에 집중해야 한다는 그의 설명에 큰 공감을 하게 된다.[6]

사람들은 온실가스를 줄이려면 산에 있는 나무를 베지 말고 잘 보존해야 한다고 말하지만, 이는 잘못된 상식이다. 치산녹화 시절 벌목이 범죄라는 인식을 바로잡아야 한다. 그런 사고에서 벗어나 올바른 나무 심기와 베기 그리고 나무의 경제적 활용에 대한 사회적 논의와 홍보가 필요하다. 우리의 도시는 탄소를 내뿜고 지구 온난화를 유발한다. 나무와 숲은 탄소를 흡수하지만, 도시를 감당하기에 역부족이다. 그런 점에서 목조 건축은 탄소를 저장하고 흡수할 수 있는 대안이 된다. 임업 분야에서는 하루빨리 인공림 조성 등 체계적인 산림 경영이 필요하며, 건축 분야에서는 친환경 건축과 도시에 대한 개념 정립

과 실질적인 실천이 필요하다. 나무로 건축하는 것이 한때의 유행이나 호기심으로 그쳐서는 안 된다. 당장 경제성 없다는 이유로 목조 건축을 외면해도 안 된다. 친환경 도시는 구호만으로 달성되지 않는다. 20세기에 저렴하고 양적 팽창을 요구한 '근대 건축'의 출현이 필연이었던 것처럼 도시 목조 건축 또한 우리 환경을 지킬 피할 수 없는 선택이다.

목조 건축에 대한 편견

나무는 내구성이 없다

사람들은 콘크리트 집을 좋아한다. 오랫동안 살 집이라면 당연히 콘크리트로 지어야 한다고 말한다. 콘크리트는 튼튼하니 쉽게 망가지지 않을 것이라고도 생각한다. 그래서 콘크리트로 뼈대를 세우고, 건물 외부에는 특별한 관리가 필요 없는 벽돌이나 돌을 사용하길 선호한다. 그러나 모두가 알고 있듯이 콘크리트 집의 대명사인 아파트는 수명이 길어야 40년에 불과하다. 건물마다 상황은 다르겠지만 시간이 지나면서 콘크리트에 균열이 생기고 노출된 철근이 부식돼 산성화된다. 콘크리트에 매입된 각종 난방 배관은 녹물이 가득 차고 수리도 쉽지 않다. 천년만년 쓸 것 같은 우리의 콘크리트 집은 생각처럼 그리 오래 쓰지 못한다. 내구성을 이야기하는 이들의 주장은 어딘지 이치에 맞지 않는다.

목조 건축을 하면서 가장 많이 듣는 말 중 하나는 내구성이 없다는 것이다. 사람들은 나무로 집을 지으면 나무로 마감할 것이라고 생각한다. 어떤 이는 나무로 지은 집이니 나무가 꼭 외부에 보여야 한다는 사람도 있다. 물론 나무로 외부를 마감하면 시간에 따라 나무가 퇴색하고 상하기도 하지만, 나이를 먹으면서 자연스럽게 변하는 모습을 더 사랑할 수도 있다.

내구성이란 말 그대로 변형 없이 오랫동안 유지할 수 있는 성질을 의미하는데, 일본 건축가 구마 겐고는 이 문제에 대해 명쾌한 해답을 내놓았다. 그는 2020년 도쿄 올림픽 주경기장의 지붕 구조에 목재를

과감히 사용해 친환경 올림픽의 정신을 높일 수 있도록 설계안을 제안했다. 올림픽 조직위원회에서 처마에 노출된 목재의 내구성 문제를 제기하자, 그는 나라 호류지의 목재가 1,400여 년 동안 잘 버틴 것처럼 이번에 짓는 올림픽 주경기장도 1천 년 이상 갈 건축물이 될 것이며, 적어도 우리보다 더 오래 서 있을 것이라고 재치 있게 답했다. 문제는 목재 그 자체가 아니라 어떻게 목재를 사용하느냐가 중요하다는 점을 강조해 조직위의 편견을 바로잡았다.

그렇다. 목재는 물에 취약한 재료지만 나무의 특징을 알고 사용한다면 목조 주택의 내구성은 문제가 되지 않는다. 유지 관리를 중요하게 생각하는 건물이라면 나무 노출을 자제할 필요가 있다. 콘크리트 건물처럼 벽돌을 사용할 수도 있고 금속으로 마감할 수 있다. 특히 고층 건물에서는 유지 관리가 현실적으로 어렵기 때문에 목재를 노출하는 것은 올바른 계획이라 할 수 없다.

만약 목조 건축임을 드러내야 하는 상징성 있는 건물이라면 나무를 과감하게 노출할 수 있다. 목조 건축을 선도할 목적으로 진행된 프로젝트라면 나무의 노출만큼 유지 관리도 중요하다. 노출된 나무는 유지 관리를 위해 주기적으로 스테인 도장이 필요하다. 만약 나무의 색이 시간에 따라 변하는 모습을 즐긴다면 나무의 원숙미를 즐길 수 있다. 처마를 사용하는 것도 좋은 방법이다. 처마는 여름철에는 직사광선을 막고, 겨울철에는 따뜻한 햇볕을 받을 수 있으며, 비가 건물 외벽에 직접 닿지 않도록 하는 건축적 장치이다. 그러니 노출된 나무도 손상이

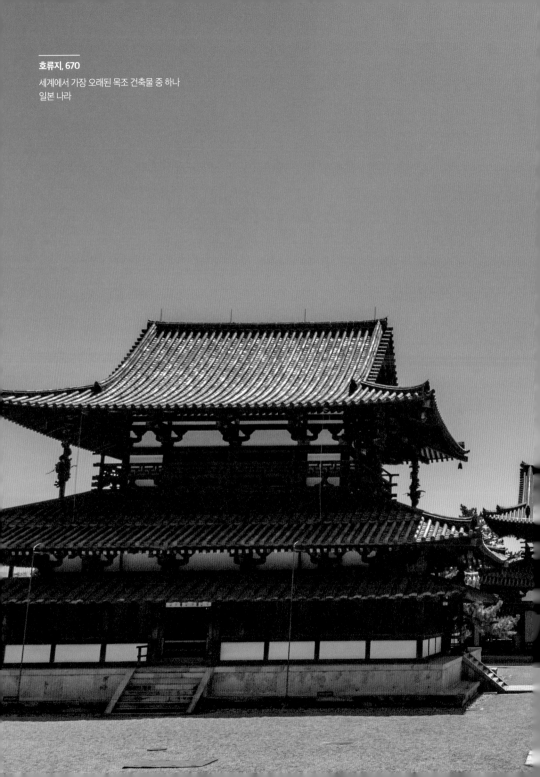

호류지, 670
세계에서 가장 오래된 목조 건축물 중 하나
일본 나라

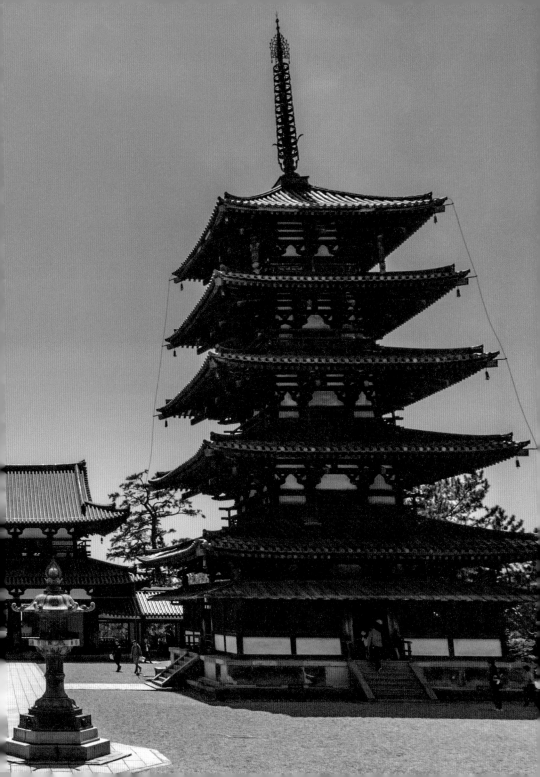

목재로 건축했지만 유지 관리를 위해 내구성이 강한 재료를 외부에 사용할 수 있고(좌, 엘시티 원, 2012 ©CREE GmbH), 나무의 원숙미를 보여 주며 목재를 노출할 수도 있다(우, 로마 고대 유적지, 1986 ©ids).

적다. 처마는 우리의 집이 가진 전통과 정서에 밀접하게 연결돼 있다. 비 오는 날 처마 밑으로 떨어지는 빗물을 바라보거나 자연 풍광을 즐겼던 경험은 발코니까지 실내 공간으로 만든 콘크리트 집에서는 절대 즐길 수 없는 큰 기쁨이다.

　유지 보수라는 관점에서 보면 나무는 탁월하다. 반면 콘크리트는 부분적인 보수나 보강이 어렵다. 일부를 교체하려면 콘크리트를 깨고 철근도 다시 연결해야 한다. 거푸집과 넓은 작업 공간도 필요하다. 집에 사람이 상주하면서 공사하기란 더욱 어렵다. 이런 이유로 콘크리트의 보수 보강은 주로 철골에 의존하는 경우가 많다. 그에 비해 목재는 문제가 있는 부분을 자르고 새로운 목재로 교체하면 된다. 구조가 일체화된 라멘Rahmen **구조⁺의 콘크리트와 달리 나무는 작은 부재들이 연결돼 있기에 필요한 부분의 교체가 용이한 것이다. 우리나라 전통 사찰에서도 하나의 나무 기둥 안에서 부분적으로 교체한 흔적을 쉽게 발견할 수 있는데, 유심히 살펴보면 어떻게 작업했을지 충분히 상상할 수 있다.

　건축은 세워질 대지에 따라 필요한 재료가 각기 다르며, 그 해결책 또한 다양하다. 내구성에 대한 정답은 콘크리트라는 재료만 있는 것이 아니다. 생각의 틀을 바꾸고 새로운 관점으로 나무를 바라보면 우리가 원하는 내구성 있는 건물을 얼마든지 만들 수 있다.

목조 건축은 약하다

몇 년 전 울산대학교 객원교수로 근무했는데, 그때 경주에서 일어난 지진은 우리나라가 더는 지진 안전지대가 아님을 상기시키는 계기였다. 처음 느껴보는 공포감에 모두가 어찌할 바를 몰랐던 그때를 생각하면 지금도 마음이 불안해진다. 당시 맡고 있던 4학년 설계 스튜디오는 지도 교수에 따라 각기 다른 주제로 수업을 진행했는데, 물론 우리 반은 'Wood Studio'로 나무의 현대적 가능성을 실험하는 과정이었다. 스튜디오별로 주제가 다르니 함께 모여 의견을 교환하는 시간을 자주 가졌는데, 통합 품평회에서 한 학생에게 질문을 받았다.

"정말 목조 건축은 지진에 강한가요? 어떻게 콘크리트보다 약한 나무가 지진에 강할 수 있죠?"

이미 알려진 것처럼 목재는 가볍고 약한 재료이지만, 목조 건축은 **비강도**✚✚가 큰 목재를 이용하기에 지진에 강하다. 재료 측면에서 비강도가 클수록 가볍고 강한 재료인데, 목재의 비강도는 콘크리트보다 225배, 철보다 15배 강하다.[7] 즉 다른 재료에 비해 결코 약한 재료가 아니다. 만약 건물이 가벼운 재료로 구성된다면 지진이 일어났을 때 건물이 흡수해야 할 진동 에너지도 작아진다. 진동 에너지가 작다는 것은 그만큼 지진 에너지에 작게 반응한다는 뜻이니 건물에 미치는 영향도 작은 것이다. 반면 콘크리트 구조는 지진에 저항하고 버티려는 힘이 세다 보니 구조체가 손상을 받는다. 목조 건축은 다양한 철물과 맞춤 접

✚ 기둥과 보를 이용해 하나의 구조체로 일체화시켜 모든 부재가 건물의 하중을 함께 버티도록 만든 구조 방식

✚✚ 강도를 비중으로 나눈 것

합으로 마찰력이 뛰어나며 유연하게 대응한다.

지난 2009년 일본에서 진행된 내진 성능 실험에서도 목조 건축이 지진에 강하다는 게 입증됐다. 1994년 미국 캘리포니아에서 일어난 진도 6.7의 노스리지 지진 강도를 재현한 이 실험에서 실험용으로 제작된 가로 18m, 세로 18m, 높이 23m의 목조 건축물은 일부 창문과 문 모서리에 균열이 발생했을 뿐 주요 구조부는 원형을 그대로 유지했다.[8] 목조 건축이 지진에 잘 견디는 안정적인 구조임이 과학적으로 입증된 것이다.

2017년 포항에서 일어난 지진은 콘크리트 구조가 만능이라는 우리의 생각을 바꾸게 했던 사건이다. 필로티Piloti 구조로 이루어진 다세대, 다가구 주택은 콘크리트 건축의 대표적인 건물 중 하나이다. 필로티 구조는 1층에 기둥을 세우고 사면을 개방하는 구조인데, 우리에겐 다가구 주택의 주차장으로 익숙하다. 바로 이 필로티 기둥이 파괴되면서 필로티 건축은 나쁜 구조라고 알려진 것이다. 그러나 사실은 필로티 공법이 문제가 아니라 철근 배근이 잘못된 경우가 더 많았다고 한다.

우리가 그토록 만능일 것으로 믿던 콘크리트도 지진 앞에서 아무런 힘을 발휘하지 못하고 무너졌다. 콘크리트 건축은 목조 건축에 비해 자중이 무겁고 강성 구조이기 때문에 불리한 것이 사실이다. 실제로 2011년 뉴질랜드 크라이스트처치에서 발생한 지진으로 콘크리트 건축은 큰 타격을 받았고, 이후 목조 건축에 대한 논의가 활발히 진행되었던 점을 우리는 눈여겨봐야 한다.

나무만 사용해야 한다

땅콩주택이 유행하면서 2×6을 이용한 주택 공사 현장은 이제 전국 어디에서도 쉽게 볼 수 있다. 마치 오래전부터 우리나라에서 나무 집을 지을 때 사용하는 구법인 듯 착각마저 든다. 그런데 재미있는 점은 나무로 지어지는 광경을 보며 좋아했던 건축주들이 준공 후에 그 많던 나무를 하나도 볼 수 없게 될 때 크게 실망한다는 것이다. 심지어는 한옥과 같은 나무 집에 살아 본 경험이 전혀 없는 젊은 세대조차 같은 반응을 보인다. 2×6주택으로 부르는 **경골 목조 주택**✚은 왜 나무가 하나도 보이지 않는 것일까?

언제인지 정확하지는 않으나 1990년 초반 북미에서 들어온 2×4주택은 2인치(약 3.8㎝) 두께와 4인치(약 8.9㎝) 폭으로 된 구조목을 약 40㎝ 간격으로 나란하게 세워 프레임을 만들고, 그 위에 구조용 합판OSB을 붙여 벽체를 만든 뒤 석고 보드를 사용해 내부를 마감하는 집이다. 에너지 성능이 중요해지면서 지금은 4인치 대신 6인치(약 14㎝) 구조목을 사용하는데, 구조목 사이사이마다 단열재를 채워 넣고 석고 보드로 마감하기 때문에 구조로 사용한 나무를 노출할 수가 없다. 이런 이유로 집을 완성하면 내부든 외부든 노출된 나무가 하나도 없게 된다. 조금 심하게 이야기하면 실내 모습은 콘크리트로 지은 것과 크게 다르지 않다. 그런데 이게 뭐가 문제일까?

문화적인 관점에서 보면 집은 더욱 복잡해진다. 집

✚ 목조 건축은 크게 경골 목조와 중목구조로 나누는데, 경골 목조는 얇은 샛기둥으로 벽체를 만들기 때문에 가벼운 공법(Light-frame)이란 의미로 사용하는 반면, 중목구조는 두꺼운 기둥과 보를 사용하여 건물 뼈대를 만들고 벽을 채우기 때문에 무거운 구조 방식(heavy-timber)이다.

브록 커먼스, 2017
글루램과 CLT 구조로 만들어졌으나 내화를 위해 모든 목재를 내화 석고 보드로 밀봉해 내부에서는 목재를 찾아볼 수 없다.
©Acton Ostry Architects, Inc.

ids, 한그린 목조관, 2019
경골 목조 건축으로 지어진 집과 달리 중목구조는 구조로 사용된 나무가 드러나면서 내부가 부드럽고 풍부한 느낌의 공간이 된다.
ⓒ박영채

은 기후와 자연조건 그리고 생활 습관이 결합한, 그 나라의 고유한 문화가 담긴 결정체이다. 만약 집 짓는 방식을 바꾼다면 문화에도 영향을 미친다.

우리의 목조 건축 전통은 2×4 방식이 아니라 기둥―보 구조이다. 나무를 벽체에 숨기기보다는 나무 그 자체가 드러난 공간을 만들어 왔다. 비록 우리의 집이 아파트로 대체되고 나무로 집 짓는 기술을 잃어버렸다고 하더라도, 내재한 전통이 있고 고유의 정체성을 가지고 있다. 그러므로 집 짓기가 단순한 기술의 수용이 되어서는 안 된다. 서양에서 들어온 아파트조차 우리 문화에 맞게 온돌로 바닥 난방을 하고, 마당을 대신해 발코니를 앞뒤로 넓게 배치해 남향의 일자형으로 만들었다. 이처럼 앞으로의 나무 집에도 우리 문화가 담겨야 한다. 우리는 나무를 만질 수 있어야 하고, 볼 수 있는 집을 원한다.

감출 수밖에 없는 집과 정반대 경우도 있다. 국립산림과학원 산림생명자원연구소 현상 설계 당시 외장 마감을 금속 패널로 제안해 현대적 이미지가 나타나도록 했는데, 당선 후 첫 번째 미팅에서 금속 마감재는 완전히 배제됐다. 목조 건축인 만큼 나무를 사용해서 목조 건축임을 드러내야 한다는 것이다. 건축가 입장에서도 목재를 마다할 이유가 없다. 대부분의 프로젝트에서 내구성 문제로 목재는 제일 먼저 제외되는 재료이니, 건축주가 잘 관리해 준다면 반대할 이유가 없었다. 그러나 문제는 외부에 노출된 목재뿐 아니라 내부에도 목재가 드러나길 원했던 것이다. 그것도 국산 목재로 사용해 이곳은 오동나무, 저곳

ids, 산림생명자
원연구소 종합연
구동 현상 설계
투시도, 2013

©ids

ids, 산림생명자
원연구소 종합연
구동, 2016

나무를 최우선으
로 고려하되, 다
양한 재료를 균형
있게 사용해 현대
적인 감각을 지닌
공간을 만들었다.
©박영채

은 전나무, 소나무 등등 모든 공간을 목재로 마감길 원했다. 온통 나무만의 공간이었던 것이다.

건축 설계에서 가장 중요한 것은 형태도 아니요, 공간도 아니다. 모든 요소의 균형이 가장 중요하다. 멋진 형태보다 좋은 비례를 가진 균형미가 우선이고, 드라마틱한 공간보다 사용에 맞는 균형 있는 프로그램이 더 중요하다. 이런 이유로 설계 작업을 하면서 목재를 주인공으로 하되, 다양한 재료가 균형을 갖출 수 있도록 신경을 썼다. 공간의 주인공이 되려면 주변 요소의 관계를 살펴야 한다. 영화에서 주인공을 돋보이게 하기 위해 조연이나 엑스트라가 필요한 것처럼, 건축 공간 또한 이런 여러 배역을 조화롭게 구성하는 것이 무엇보다 중요하다. 아무리 주인공이 우선이라 할지라도 주인공만 강조해서는 절대로 돋보이지 않는 것과 같은 것이다.

신한옥의 환상

우리에게 한옥이란 언제나 고향과 같은 안식처이다. 처마와 마루 그리고 마당은 집의 원형이자 곧 정체성이다. 요즘처럼 도심 한옥이 대중으로부터 폭넓게 관심을 받게 된 것은 아파트에 지친 도시인에게 새로운 라이프스타일의 이미지로 제시됐기 때문이다. 오래된 한옥을 현대 생활에 맞게 고치는 재미도 있지만, 작은 마당에서도 전원주택처럼 자유를 만끽하는 즐거움이 있다. 골목 골목으로 이어지는 마을 길도 재

미있지만, 대문을 열고 집에 들어가면 조금 전까지 시끄럽던 도시 일상이 마치 영화처럼 한순간에 사라져 숲속에 있는 것 같은 착각을 일으킨다. 그만큼 도심 한옥은 매력적이다.

한옥에 산다는 것은 전혀 새로운 삶의 방식이 필요한 일이다. 집 앞까지 자동차가 들어오지 않더라도, 넓은 주방과 거실이 아니더라도, 계단을 올라야 하는 불편함이 있더라도 아파트에서 느낄 수 없는 색다른 삶을 즐길 수 있다. 전통 건축에 대한 향수와 자부심 그리고 나무가 주는 편안함은 한옥의 매력이다. 굵은 나무 기둥과 보는 전체 인상을 좌우하며, 거실 천장에 드러난 서까래는 실내 공간을 차분하면서 화려하게 만드는 힘이 있다. 거실에 앉아 밖을 내다보는 느낌은 아파트의 그것과 완전히 다른 것이다. 분명 개성을 중시하는 사람들에게는 새로운 주거의 대안이다.

이러한 시대적 흐름에 따라 우리 정부에서도 정책적으로 신한옥이라는 이름으로 한옥을 현대화하고 보급화에 노력했다. 지자체에서도 기존의 한옥 마을을 보존하고 새로운 주거 단지를 한옥으로 건설하게 됐다. 국가한옥센터에 따르면 신한옥은 한옥의 현대화 과정에서 모색할 수 있는 가능성을 전제로 정의한 정책 용어로, '한국의 전통적인 목구조 방식과 외관을 기본으로 하되, 복합적인 구조 방식과 혁신적인 시공 방식, 성능이 향상된 재료 등으로 구축된 건물'[9]로 정의하고 있다.

그러나 문제는 아무리 혁신적인 시공 방법과 재료를 허용했음에도

전주 한옥 마을

상업화된 전주 한옥 마을을 보면 형태적 양식을 따른다고 해서
한옥 마을이 만들어지지 않는다는 사실을 깨닫게 된다.

기대했던 만큼의 결과를 만들지 못했다. 건축적으로 한식 지붕을 갖추어야 한다는 양식적 특징 때문에 복잡한 현대의 도시 구조와 소비자의 요구 조건을 적용하기에는 한계가 있었다. 도시 설계적으로는 이름만 한옥 마을일 뿐 일반 주택 단지 계획과 전혀 차별화가 안 됐다. 심지어는 지자체의 관광 자원으로 변질하기도 했다. 놀 거리와 볼거리를 준다는 이유로, 수익을 창출해야 한다는 이유로 마치 놀이동산 같은, 전국 어디를 가도 똑같은 한옥 마을이 만들어지고 말았다. 자동차 중심의 단지 계획은 한옥이 요구하는 정신과 다르다. 결국 한옥 마을이 핵심 개념 없이 성급하게 실행되었기 때문이다.

한옥 마을은 일반 주택 단지와 무엇이 다를까? 한옥의 본질은 기와집과 같은 외형이 아니다. 여러 채의 한옥을 단순히 모아 놓았다고 한옥 마을이 만들어지는 것도 아니다. 전통 목구조 공간을 현대 생활에 맞게 발전시킨 목조 건축이 필요하다. 나아가 한옥 마을은 획일적인 필지 분할과 자동차 중심의 도시 구조에서 벗어나야 한다. 한옥은 자연과 함께하겠다는 라이프스타일의 변화를 요구한다. 친환경적 삶을 위한 친환경적 개념이 없다면 아무리 비싼 전통 구법의 한옥 마을이라도 어색하고 볼품없는 마을이 될 수밖에 없다. 친환경 단지의 개발은 땅을 다루는 방법에서부터 달라야 한다. 지속 가능한 개발이란 지붕녹화를 했다고 만들어지는 것이 아닌 것처럼, 나무만 사용한다고 저절로 만들어지는 것이 절대 아니다. 현대의 한옥 마을에는 새로운 개념이 필요하다. 집이 갖추어야 할 전통성과 현대성 그리고 무엇보다 친

환경적 라이프스타일의 변화를 적극적으로 수용할 진정성이 있어야
한다.

도시 목조 건축의 출현

목재 문화의 부활

우리의 자산, 목재와 주거

2000년대 후반 도시 한옥 열풍이 불었다. 창고에 쌓아 둔 헌 책을 다시 펼치듯, 우리 도시에서 버려졌던 한옥이 아파트에 지친 현대인의 감성을 새롭게 자극한 것이다. 정부에서도 국가한옥센터를 출범시키고 우리 옛집 한옥을 재정립하려는 연구를 시작하며 한옥의 현대화에 앞장섰다. 그간의 성과가 어찌 되었건 참으로 옳은 일이라 생각한다. 덕분에 서울 북촌과 서촌 등 한옥이 남아 있는 지역의 땅값은 쳐다볼 수 없을 만큼 높은 호가를 기록하기도 했고, 충분한 준비 없이 시작된 한옥 주거 단지 사업들은 한옥에 부정적 시각을 갖게 하기도 했다. 그럼에도 여전히 한옥은 우리에게 고향과 같이 특별한 장소이며, 한옥을 통해서 친환경 시대의 삶에 적합한 새로운 주거 유형을 찾을 수 있겠다는 희망을 품는다.

어떻게 한옥은 이런 상징성을 갖게 됐을까? 아마도 그것은 나무가 만들어 내는 자연스러움에 있을 것이다. 나무를 다루는 **휴먼 스케일** human scale⁺의 편안함에 있을 것이요, 인공 재료가 따라올 수 없는 천연 재료의 순수성과 오리지널에 있을 것이다. 바로 날것의 아름다움이다. 투박하고 거칠지만 자연스럽고, 생김새가 모두 다르지만 각각의 개성이 전혀 시끄럽지 않은 진실한 멋에 있다.

나무는 한국 사회와 문화를 형성하는 중요한 자원이다. 우리나라는 전통적으로 목재 문화권에 속한 국가였다. 높고 깊은 산림의 자연환경 덕에 일상생활에 필요한

✚ 人間尺度, 인체 특징에 맞는 디자인 척도

다양한 도구와 물건을 나무로부터 얻을 수 있었고, 한지, 가구, 공예품에서 건축에 이르기까지 여러 분야에서 다양한 형태로 독특한 목재 문화를 꽃피웠다.

그중에서도 한옥은 목재 문화의 결정체라 할 수 있다. 맞춤과 이음은 목가구를 만드는 우리 건축 문화의 핵심이다. 소나무 등을 이용해 기둥과 보를 만들고 흙 같은 자연 재료를 사용해 벽을 채우고 공간을 만들었다. 나무의 부드러움과 따스함, 천연 재료의 자연스러움은 한국 건축의 조형 요소이자 원리임이 틀림없다. 온돌과 마루라는 절묘한 결합은 자연의 순리에 따른 독창적 결과물이다. 자연을 품으면서도 절제된 인공미를 통해 목재가 주는 안정감과 섬세한 미적 가치 그리고 인체 척도에 맞는 공간성으로 선조들은 건축을 넘어 마을 그리고 도시를 만들었다.

일제 강점기와 6.25전쟁 등을 거치면서 우리 산림은 크게 훼손됐고, 경제 성장을 위한 근대화 운동은 우리에게 깊이 내려 있던 목재 문화의 전통을 사라지게 했다. 서구식 근대화를 원했던 우리에게는 경제적 논리가 곧 최고의 가치였다. 문화 전통까지 버려야 할 구습으로 간주했던 시대 상황에서 목재 문화를 운운하는 건 사치였을지 모른다. 그런 까닭에 목재로 된 생활 도구는 값싼 플라스틱 공산품으로, 한옥은 콘크리트 아파트로 대체되고 말았다. 한옥은 우리의 문화 자산이었음에도 현대화 과정을 거치지도 못한 채 도태되고 단절됐다. 도시 한옥은 박물관의 박제처럼 남아 우리 사회 어디에서도 '목재 문화'의 전

빈연정사

한옥은 목재 문화의 결정체이다.
대한민국 안동, ©차장섭

통을 찾을 수 없게 된 것이다. 숭례문 복구 과정에서 나타난 부실 시공 논란에서도 이런 사실이 드러난다. 정부는 복원 당시 모든 과정을 옛 방식 그대로 재건하겠다고 발표해 많은 사람들이 지지하고 응원했지만, 좋은 나무를 구하는 것에서부터 건조와 가공에 이르기까지 사실 그리 간단한 문제가 아니었다. 고증과 연구를 통해 5년에 걸쳐 재래 공법으로 준공했으나 공사 하자로 거센 파문이 일었다. 그 과정에서 우리는 비로소 근본적인 물음을 던졌다. 선조들이 물려준 목조 건축 기술을 모두 잊은 것인가 아니면 잃어버린 것인가? 목조 건축 문화를 계승 발전은커녕 재현도 하지 못하는 것인가? 과거로부터 전승된 목재 문화의 핵심은 무엇인가? 알고 보면 좋은 나무를 어떻게 관리하고 조영해야 하는지, 나무에 대한 기초 지식의 무지, 목재 문화의 상실에서 비롯된 것이다. 결국 한국 건축의 근본에 대한 물음이 다시 시작됐다.

건축계에서 그동안 한국 건축의 전통성에 관한 논의와 실험적인 작업이 없었던 것은 아니지만, 한옥을 포함한 전통 목조 건축은 역사 또는 관습의 산물로만 여겼던 것이 사실이다. 그 때문에 나무를 다루는 목조 기술보다는 전통 건축의 공간 구성 원리를 이용해 콘크리트와 같은 현대적 재료와 기술로 공간을 만드는 데 집중해 왔다. 목재는 현대 한국 건축가들의 관심 영역 밖이었으며, 목조 건축의 가치를 논하는 것 자체가 낡고 시대착오적인 것으로 간주됐다. 그러나 공간의 구축은 재료에서부터 출발하며, 그 재료는 지역에서 나온다. 재료는 공간 단위를 만들며, 만들어진 공간 단위는 주거 생활 양식을 형성하는 문화

가 된다. 따라서 목재가 많은 지역에서는 석조 건축이 나올 수 없고, 석재가 풍부한 곳에서는 나무로 집을 짓는 문화와 전통이 만들어질 리 없다.

주거 형태와 문화의 상관성에 관한 연구로 유명한 아모스 라파포트Amos Rapoport는 생활 양식을 물리적으로 표현한 집과 마을은 사회 문화 요소로서 상징적 성격을 지닌다고 주장했다. 상징성 또는 정체성을 찾는 일은 선조들이 물려준 문화를 통해 자신과의 연결고리를 찾는 데서 시작된다. 건축은 일상적인 삶과 행위를 담는 그릇이 되고, 그 사회의 가치관이 된다. 국립국어원 표준국어대사전에 따르면 문화란 사회 구성원에 의해 습득, 공유, 전달되는 생활 양식, 그 과정에서 이룩한 물질적, 정신적 소득을 통틀어 이르는 말이다. 그렇다면 목재 문화란 목재에 다루는 사회 구성원의 인식 또는 행동이 나타난 생활 양식으로 풀이할 수 있다. 허경태는 〈기능주의 이론의 관점에서 본 목재 문화체계에 관한 연구〉에서 목재 문화란 '목재 제품을 선호하고 이용하는 사회 구성원의 공통된 가치관, 지식, 규범과 생활 양식으로 정의하고, 숲에 대한 정신적, 물질적 가치를 담아내는 마음의 표현이며, 활동 공간이 생활 공간까지 넓어지고, 주거 문화와 가구 문화 등을 목재 문화의 범주로 포함'[1]한다고 설명한다. 따라서 목재 문화는 지역에 바탕을 둔 나무의 생산과 소비 방식이 집단화돼 문화를 형성하는 것으로, 건축에서 종합되고 완성돼야 한다. 목재 문화를 회복하고 계승하는 것은 우리 문화의 독자성을 유지하고 발전시키는 일이며, 또한

미래의 기후 변화 시대에 적합한 건축 환경을 준비하는 일이기도 하다. 건축은 단순 기술의 집합이 아닌 문화의 총체임을 다시 한번 되새겨 본다.

지산지소의 건축

몇 해 전 일본 고치현 유스하라 지역을 방문했다. 구마 겐고의 우든 브리지 뮤지엄Wooden Bridge Museum을 보기 위함이었다. 건축 설계를 공부하고 실무를 하면서 많은 건물을 답사해 왔다. 마치 순례자가 되어 자아를 찾는 과정처럼 때로는 매의 눈으로, 때론 그저 느낌으로 설계자의 생각을 읽으려 했다. 그때마다 크고 작은 영감을 받았고 나의 눈과 생각을 다듬어 주었다.

우든 브리지 뮤지엄 사진을 우연히 접한 이후 항상 그곳에 가보고 싶었다. 전통 건축의 **공포**⁺를 현대적으로 만든다면 이런 방식이 되겠다는 생각이 들었다. 미술을 공부할 때부터 항상 무거운 지붕을 떠받치고 있는 건축 공포의 날렵함(?)이 멋지다고 생각했는데, 그것을 현대 건축 언어로 만들었으니 직접 눈으로 확인하고 싶은 마음이 간절했다. 철골을 교묘하게 사용해 100% 목조 건축인 듯 착각을 일으키지만, 그의 건축 언어와 방식에 감탄을 금할 수 없었다. 이후 공포를 현대 건축에 적용해 보겠다고 스케치를 여러 차례 했지만, 그의 건물을 뛰어넘을 만한 결과물을 내

✛ 고건축에서 기둥 사이에 지붕 하중을 분산해 기둥으로 전달하기 위해 만들어진 구조물

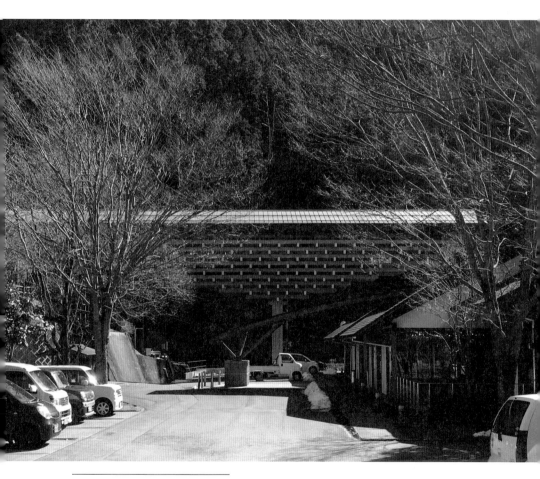

구마 겐고, 유스하라 우든 브리지 뮤지엄, 2010

일본 고치현, ©ids

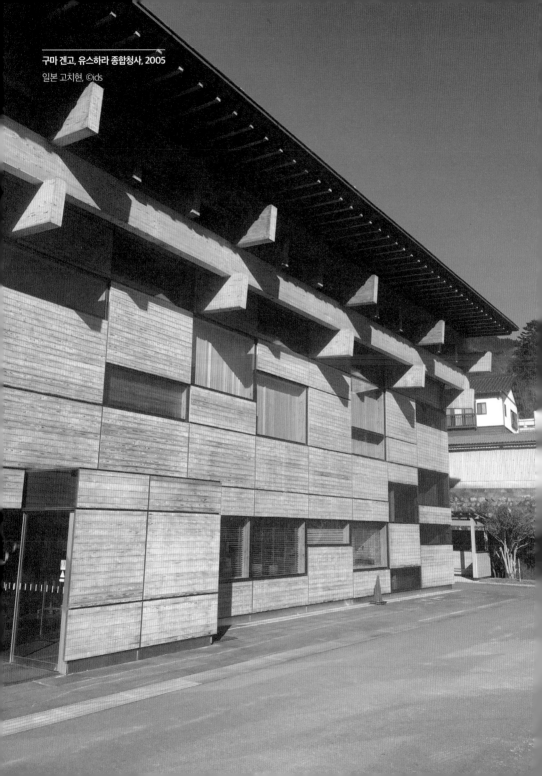

지 못해 결국 책상 서랍에 넣을 수밖에 없었다.

유스하라는 일본 남쪽 고치현의 고치시에서 버스로 약 4시간 정도 가야 도달할 수 있는 작은 마을이다. 직행버스도 없어 중간 기점인 스사키시에서 마을버스로 다시 갈아타야 한다. 1시간도 넘게 버스를 대기해야 하니 얼마나 산중 마을일지는 짐작이 갈 것이다. 그렇게 긴 버스 여정 끝에 마을에 발을 디디는 순간 그들이 가진 정신과 삶이 너무 부러웠다. 이곳에 만들어진 주택은 물론, 주요 건축 모두 이 지역에서 생산된 나무로 만들어졌다. 유스하라 종합청사, 지역 관광 안내소 등 많은 건물이 구마 겐고의 손을 거쳐 완성됐다. 어떻게 이렇게 작은 마을에 훌륭한 목조 건축물이 많을 수 있을까?

임업 마을로 잘 알려진 유스하라는 지산지소地産地消의 건축을 실천하는 곳이니 목조 건축물이 많은 것은 당연하다. 나무를 이용한 건축, 산림을 이용한 테라피 등으로 외지에서 사람을 불러들인다. 그들의 정신을 배우려는 모습에서 우리나라 지방 소도시를 떠올려 본다. 지역에서 생산된 목재를 지역에서 소비하자는 개념은 반론의 여지가 없는 멋진 생각이다. 지금처럼 글로벌화된 사회의 폐해가 잘 드러나는 이 시점에 지역성이 왜 중요한지 유스하라에서 배울 수 있다.

지산지소의 개념은 이름만 달리할 뿐 사실 전 세계에 널리 퍼져 있다. 추정 인구 1만 명도 되지 않은 노르웨이의 작은 마을 브루문달 역시 세계에서 가장 높은 목조 건축이 완성되면서 지산지소 건축을 상징하는 장소가 됐다. 브루문달은 임업과 목가공업이 발달한 곳으로,

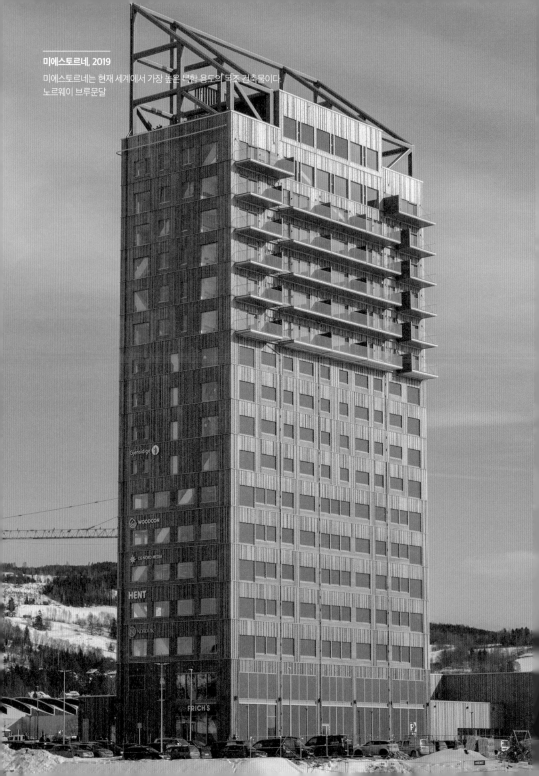

미에스토르네, 2019
미에스토르네는 현재 세계에서 가장 높은 복합 용도의 목조 건축물이다.
노르웨이 브루문달

지역에서 생산된 목재를 지역에서 사용할 수 있는 기술로 지속 가능한 개발을 해야 한다고 생각했다. 그래서 완성된 것이 100m에 육박하는 고층 목조 건물 미에스토르네Mjøstårnet이다. 공사 현장에서 불과 15㎞ 거리에 노르웨이 최대 건축 기업인 모엘벤의 공장이 있었고, 여기서 공학 목재인 글루램Glulam을 조달해 건물을 만들었다. 고층 목조 건축에 반드시 필요하다고 여겨지는 CLTCross Laminated Timber는 매우 제한적으로 사용했는데 이유는 간단하다. 외지에서 수입하려면 비용이 비쌀 뿐더러 운반 과정에서 탄소도 배출되기 때문이다. 이리하여 현지에서 가능한 기술과 재료만으로 충분히 멋진 건축물을 완성할 수 있었다.

캐나다 오카나간 대학교 짐 패티슨 센터Jim Pattison Centre of Excellence는 세계에서 가장 엄격하게 적용되는 친환경 인증 제도인 '리빙 빌딩 챌린지Living Building Challenge'를 인증받은 건물 중 하나이다. 이 제도는 건축가가 시스템을 구축할 때 올바른 재료를 사용해 환경적으로 바람직한 방향을 유도하는 데 목적이 있다. 재료를 지역에서 공급받아야 함은 물론이고, 건물 사용 후 폐기물을 없애는 방법까지 계획을 마련해야 하니 단순히 인증을 위해 형식적으로 거치는 우리의 절차와 비교하지 않을 수 없다.

지산지소 개념은 신토불이나身土不二 로컬 푸드local food 운동과 같은 개념이다. 생산과 소비의 이동 거리를 단축해 비싼 물류비용을 줄임으로써 모두에게 이익이 되도록 하자는 데서 출발한다. 계절과 지역

에 관계 없이 농산물을 구할 수 있는 글로벌 시대에, 지역성을 강조한 이 운동으로 운송에 따른 탄소 배출을 줄이고, 지역 경제를 살리며, 신선한 먹거리를 제공할 수 있다. 나무도 마찬가지이다. 나무는 지역에 적응한 나무 수종이 각기 다르다. 또한 같은 지역이라 하더라도 나무마다 개성이 다르다. 우리 나무는 우리 환경에 적응하고 순응하며 지역의 병충해에도 강한 재목이다. 우리 나무는 서양 나무처럼 곧고 크지 않다고 연료 땔감으로 쓰기보다는 굵은 목재로 사용하는 것이 바람직하다. 우리의 지역적 특성이 한옥을 만들고, 목재 문화를 형성한 것이다.

산림녹화에 성공한 우리는 이제 목재 문화의 회복과 공간 구축을 건축적으로 논의해야 할 시점에 이르렀다. 임산업계는 체계적인 산림 경영을 통해 목재를 산업화할 수 있도록, 건축업계는 목재를 단순 장식재가 아닌 미래의 건축 재료로 도시를 새롭게 재구성할 도시 목조화에 관심을 가져야 한다. 2×4주택은 우수한 건축 방식이지만 분명 우리 목조 건축의 출발점이 되기에는 문제가 있다. 벽체가 올라가면서 보였던 나무들이 건설 과정에서 하나둘 사라지는 모습에 큰 아쉬움을 경험했던 사람이라면 왜 기둥—보 방식의 목조 주택에 관한 구축이 필요한지 더 쉽게 이해할 것이다. 지역에서 생산된 나무를 가공해 집을 짓는 것은 탄소 배출 억제를 위한 전 세계적 노력에 부응하는 것이며, 기둥—보 건축은 부드러움과 자연스러움을 바탕에 둔 우리의 목재 문화를 회복하는 계기가 될 것이다.

전통 구법의 현대화

건축가로서 목재를 도시 주거 공간에 도입하는 것이 가능할지 의문이 들었던 적이 있다. 당시 주변 사람이나 전문 건축인들에게 '콘크리트를 대신해 나무로 아파트를 지으면 어떨까?'라고 물으면 다들 너무 멋지겠다고 대답했다. 하지만 '20층 높이의 목조 아파트' 이야기를 꺼내는 순간 다들 의구심에 가득 찬 눈빛으로 어렵지 않겠냐며 말끝을 흐렸다. 물론 지금도 상황이 변한 것은 없다. 여전히 불가능하다고 생각한다. 경제성이 없다, 내구성이 없다, 불에 타는데 어떻게 할 것이냐 등등 이유가 끝도 없다. 이런 분위기에서 오스트리아 빈에 준공된 24층 호호Hoho Wein 빌딩은 고층 목조 건축이 얼마든지 현대 도시에 가능하다는 것을 증명해 주었다.

사실 나무로 고층 건축물을 만드는 것은 전혀 새로운 일이 아니다. 역사적으로 볼 때 우리나라에는 황룡사 9층 목탑이 있었다. 몽골 침입으로 완전히 소실돼 원형 복원에 어려움이 있지만, 그 높이가 무려 80m에 이른다고 한다. 현대 건축물로 높이를 환산하면 약 20층에 해당한다. 세계에 현존하는 목조 건축물 중 가장 오래된 것은 일본 나라에 있는 호류지 탑이다. 유네스코 세계문화유산에 등재된 이 탑은 약 32m 높이의 5층으로, 지진이 잦고 습한 기후의 일본을 생각한다면 목재를 현대 건축 재료로 사용하지 못할 이유가 없다. 8세기 초반 완공돼 1,300여 년 그 자리를 지키고 있으니, 목재가 내구성 없다는 지적은 트집 잡기에 지나지 않는다. 루마니아 마라무레슈 지역에 있는 바르사

나 수도원은 유럽에서 가장 높은 목조 건축물로 높이가 56m에 이른다. 1720년 참나무로 만들어졌으니, 콘크리트에 익숙해진 우리 생각이 문제이지 나무로 고층 건물을 만드는 것은 전혀 새로운 일이 아님을 세계 곳곳의 건축물에서 확인할 수 있다.

이렇듯 나무로 얼마든지 높은 건물을 건설할 수 있다는 역사적 사실에도 당장 고층 목조 아파트를 짓자고 제안하기는 쉽지 않다. 가장 큰 이유는 우리 사회에서 목조 건축 기술의 저변이 넓지 않기 때문일 것이다. 황룡사 9층 목탑을 생각하면 분명 우리 선조들은 고도의 목조 기술을 보유했지만, 목재 문화의 단절로 기술이 전승되지 못해 오늘날 보편화되지 못했다. 내가 살 집은 튼튼해야 한다며 콘크리트로 짓지 않으면 큰일 난다고 생각하는 사람이 훨씬 많다. 경제성이란 이름으로 우리 목재 문화가 담긴 기둥—보 구조보다 경량 목구조가 시장을 지배한다. 그러니 단숨에 고층 목조 아파트를 짓자는 주장은 마치 모래 위에 성을 쌓는 것과 같을 것이다. 공사비가 조금만 비싸도 시공자를 의심의 눈으로 바라보는 불신도 우리의 중목구조 시스템을 현대화하기에 어려운 장애 요소이다.

현대 목조 건축은 기본적으로 접합 철물을 사용해 공간을 구축한다. 철물 공법이다. 장부 맞춤처럼 이음과 맞춤을 이용한 전통 재래 공법과 다르다. 충분히 건조해 변형이 없는 목재를 사용하는 현대 목조 건축은 원목을 사용하는 한옥과 다르다. 나무가 없는 나무 집을 지어야 하는 것도 아니며, 한옥을 지어야 하는 것도 아니다. 기둥—보 시스

바르사나 수도원

루마니아 마라무레슈

ids, 내폐외개주택 2016, 2018

외부 노출보다는 내부 중정을 개방한 내폐외개 디자인 시리즈 중 하나로, 국내산 낙엽송을 이용한 중목
구조 건축이다.
©박영채

템으로 얼마든지 현대화된 목조 주택을 만들어 낼 수 있다. 중목구조를 채택해 설계한 내폐외개內閉單開주택은 과거 우리의 주거를 현대화할 수 있다는 가능성을 보여 준다. 외형은 우리 도시에서 흔히 볼 수 있는 벽돌집이지만, 구조가 세워지는 과정을 지켜본 이웃 사람들은 한옥을 짓느냐며 신기해했다. 아마도 기둥—보 건축 형식의 중정과 국내산 낙엽송으로 만들어진 공간감이 전통 주거의 공간적 특징을 떠올리게 했기 때문일 것이다. 설계 초기부터 기둥—보 방식의 건축을 적극 지지했던 건축주도 완성된 주택의 중정을 보고서야 목재 문화에 바탕을 둔 주거 문화가 무엇인지 이해된다며 미소 짓던 모습이 생각난다. 이제는 중목구조의 목조 주택을 심심치 않게 접할 수 있다. 이러한 시도들은 우리 사회에 목조 건축 기술을 확대하는 초석이 될 것이기에 너무도 반갑다.

라이프스타일 변화에 따른 친환경 건축

나무의 친환경성

몇 해 전 목조 건축 세미나에서 해프닝이 있었다. 목조 건축의 장점을 설명하는 과정에서 나무가 콘크리트에 비해 단열성이 좋으니 국가에서 추진하는 패시브 건축에 적극적으로 활용하는 것이 어떠냐는 질문이 나왔다. 그러자 정부 기관에서 나온 참석자는 기존 건축 구조 방식에 단열 성능을 높여 제로 에너지를 구축할 수 있는 모델이 이미 나와 있다는 이야기만 되풀이하는 것이다. 나무의 단열성은 설명이 필요 없다. 그러니 나무를 사용하면 더 얇은 두께의 벽체로도 에너지 성능을 높일 수 있다는 추론이 가능하지만, 기존 건설 방식에 갇혀 있는 사람들의 생각을 바꾸기가 쉽지 않다는 것을 다시 깨달았다.

나무의 친환경성 또한 특별한 설명이 없어도 직관적으로 알 수 있다. 캐나다 목재 위원회Canadian Wood Council에서 제공한 자료를 살펴보면 분명히 확인할 수 있다. 목조 건축의 온실가스 및 대기 오염에 대한 지수는 콘크리트 건축의 절반에도 미치지 않으며, 건설 폐기물도 확실히 적다. 특히 목구조 선진국에서는 조립 과정Assemble부터 폐기할 때 재사용이 가능하도록 해체를 고려한 디자인De-assemble을 적용하고 있다. 따라서 목조 건축의 건설 폐기물은 시간이 갈수록 더 큰 차이로 줄어들 것이다. 에너지 사용량을 비교한 항목에 있어서도 목구조는 철골 구조의 절반 정도 수준이다. 그런데 왜 우리는 친환경 건축의 필요성을 강조하면서 에너지 소비가 많은 콘크리트와 철골 구조를 고집할까? 목재는 현대 도시에 정말 부적합한가? 뒤에서 더 자세히 다루겠지

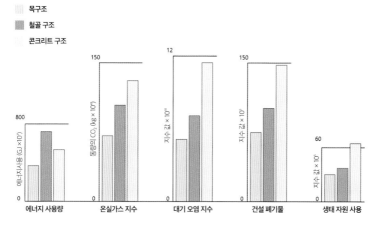

만, 현대의 목조 건축은 보다 안전하고 튼튼하며, 무엇보다 친환경적
인 도시를 만들 수 있는 재료이다.

　유엔이 '우리의 공동 미래Our Common Future'를 채택해 환경 이슈를
정치적인 문제로 부각한 지도 벌써 20년이 넘었다. '지속 가능한 도시
와 공동체Sustainable cities and communities'를 선언한다고 해서 환경 문제
가 해결되는 것은 아니다. 지속 가능한 개발이 미래 세대가 필요로 하
는 것을 충족시킬 수 있는 능력을 약화하지 않으면서 경제적, 생태적
으로 균형을 가진 미래 지향적 개발을 의미한다는 점에서, 수확부터
수명 종료까지 살펴볼 때 목재 이용 시스템은 환경적 장점이 있다. 나
무는 지속적으로 수확이 가능하며, 목재를 생산하거나 건설할 때 탄소

배출을 줄일 수 있다. 목재를 재활용하는 경우에도 추가적인 에너지 소비를 최소화하며, 폐기물 처리에 있어서도 탁월하다.

우리나라에도 '녹색건축인증제도'가 있지만, 전 세계적으로 잘 알려진 친환경 건축 평가 프로그램은 미국 그린 빌딩 위원회US Green Building Council에서 시행하는 리드LEED, Leadership in Energy and environmental Design이다. 리드는 설계와 시공 그리고 운영에 이르기까지 종합적인 평가를 통해 친환경 수준에 따라 그린, 실버, 골드, 플래티넘 등 네 단계로 구분한다. 친환경 건물이 되려면 현재 관행적으로 짓는 건축 프로젝트에서 네 가지 항목, 즉 에너지 사용의 24 50%, 이산화탄소 발생의 40%, 물 사용의 40%, 건설 폐기물의 70%을 줄일 수 있어야 한다. 물론 콘크리트나 철골 건축에서도 이러한 목표치를 달성할 수 있지만, 나무를 사용하는 순간 물 사용을 억제하는 항목을 빼면 나머지 항목은 달성하기 쉽다. 에너지 효율이 좋고, 이산화탄소를 흡수할 수 있으며, 공장 가공과 현장 조립으로 폐기물이 적기 때문이다.

건강과 웰빙에 대한 나무의 친환경성을 입증하는 자료는 너무 많다. 후나세 슌스케船瀬俊介의《콘크리트의 역습》이 대표적이다. 이 책의 부제가 아주 섬뜩하다. 콘크리트에 살면 9년 일찍 죽는다! 그의 이야기는 냉복사가 인체에 얼마나 위험한지 설명하는 시마네 대학 연구를 소개하는 것으로 시작한다. 생후 25일 된 실험용 쥐를 콘크리트 상자, 금속 상자, 목재 상자에 각각 넣고 시험한 결과, 쥐의 생존율은 콘크리트 7%, 금속 41%, 나무 85%로 재료에 따른 환경의 차이가 생명과

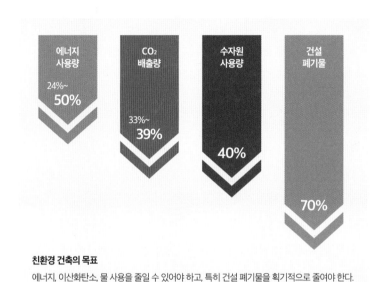

친환경 건축의 목표
에너지, 이산화탄소, 물 사용을 줄일 수 있어야 하고, 특히 건설 폐기물을 획기적으로 줄여야 한다.

직접적으로 연결된다는 사실이 밝혀졌다. 실험의 핵심은 쥐의 체온으로, 어린 생명일수록 온도에 민감하다는 것이다. 체온이 낮아지면 면역 기능이 저하돼 바이러스에 쉽게 감염되고 교감 신경에 이상이 생길 수 있다. 그런데 체온을 뺏는 냉복사는 외부의 냉기가 콘크리트 벽체를 타고 건물 내부로 전이되는 현상이다. 학창 시절 경험을 떠올리면 이해가 쉽다. 봄철 실외는 따뜻하지만 교실 안에서는 추위를 느끼는 것이 바로 냉복사가 일어나기 때문이다. 그는 이 실험을 근거로 건

축가들이 예술성, 독창성을 강조하는 건축에 심취하는 것을 지적하고, 학교, 병원 등 약자를 위한 건축에 나무 사용을 주장한다.[2] 건축이 농업에서 다시 시작돼 친환경적이고 생태와 환경을 생각하는 건축이 되어야 한다는 그의 말에 공감이 간다. 건축은 우리의 삶을 담는 공간이기에 기능적, 경제적인 관점에서 보기보다는 '생명을 기른다'는 마음가짐이 필요하다.

바이오필릭 디자인Biophilic Design은 최근 논의가 활발해진 친환경 디자인 개념으로, 도시와 건축이 자연과 관계를 맺을 수 있도록 하는 것이다. 바이오필릭 디자인은 인간이 본능적으로 다른 생물과 유대를 느낀다는 개념하에 인간이 특정 자연 풍경을 보면 마음의 평온을 느끼고 건강 회복 속도가 빨라지는 신체 구조를 가지고 있다는 가설에서 출발한다.[3] 바이오필릭 도시와 건축이 되려면 거시적으로는 자연환경을 최대한 유지하고, 또 훼손된 자연을 가능한 한 원형에 가깝게 회복시켜 다양한 생명체가 공존하도록 하는 것이 중요하다. 미시적인 방법이지만 실내 환경에서도 간접 경험을 유도할 수 있다. 화초 기르기, 나무 기둥 노출 등 자연에서 영감을 받거나 자연을 모방하는 것 또한 바이오필릭 디자인을 실천하는 방법이 된다.

캐나다 온타리오주 크레디트 밸리 병원Credit Valley Hospital은 목재를 이용한 건축이 어떤 차이를 만들어 내는지 보여 준 대표적인 사례이다. 건축가 타이 패로우Tye Farrow는 '살아 있는 어떤 것'을 원한다는 암환자들의 의견에 따라 자연 요소를 건물 내부로 가져와 환자에게 치

료에 대한 확신감을 주고자 했고, 숲 같은 느낌이 나도록 디자인했다고 한다. 숲속에 있는 거대한 나뭇가지를 연상시키듯 전나무로 만들어진 네 개의 거대한 글루램 기둥은 차갑게 느껴지기 쉬운 아트리움에 따스함을 준다.《바이오필릭 시티》의 저자 티모시 비틀리는 나무로 만든 이 건물의 설계는 복잡하지만 혁신적이며 독창적으로 철골 건축에 비해 쉼터 같은 생활 환경을 만들었다고 평가했다. '약자를 위한 건축'의 좋은 사례로 여겨진다. 건축에서 도시로 스케일을 옮겨 보면 나무의 가능성은 더 커진다. 보행 중심의 가로 환경과 자연과의 직접적인 네트워크는 친환경 도시의 필수적인 조건일 것이다. 자생종 식물들로 채워진 녹색 도시가 되면 물 사용량이 줄고 가뭄이나 병충해에 강하며 또한 그늘을 제공해 냉방에 따른 에너지 소비에도 도움이 될 것이다. 또한 나무, 녹지, 공원와 같은 바이오필릭 요소가 사회 구성원에게 미치는 영향은 상당히 긍정적이다. 지나치게 산업화된 현대 도시는 나무와 목재, 자연과의 새로운 관계 정립이 요구되는 시점에 서 있다.

바이센호프 주거 단지와 친환경적 라이프스타일

건축 답사란 학생에게는 공부의 연장이요, 기성 건축가에게는 자신의 경험과 생각을 재확인하는 일이다. 여행과 답사는 분명히 다르다. 증명사진 찍듯 '인증 샷'을 남기는 행위가 아니다. 종교인이 성인들이 남긴 의미 있는 곳을 찾아다니며 참배하고 그 뜻을 되새기듯, 건축인에

크레디트 밸리 병원, 2014
나무를 형상화한 병원 로비 라운지
캐나다 온타리오

슈투트가르트 바
이센호프 주택 전
시장, 1927

게 답사는 일종의 성지 순례와 같다. 유명 건축가가 남긴 건축 정신을
다시금 살펴보는 것은 자기 성찰을 위한 시간이다. 건축가 나카무라
요시후미의 말처럼, 건축 순례란 위대한 건축에서 '설계자의 생각과
숨결'을 느끼며 '건축의 정신'이 무엇인지 탐구하는 것이다. 끊임없이
자신의 건축관을 찾으려는 건축가에게 건축 순례는 그래서 중요하다.
순례에서 영감을 받고 자신의 건축 언어를 완성할 수 있다. 독일 슈투
트가르트에서 만난 바이센호프도 그런 곳 중 하나로 '근대 라이프스타
일Modern Lifestyle'이 무엇인지 깨달을 수 있었던 곳이다.

바이센호프에 가면 무엇부터 봐야 할지 망설여질 만큼 유명한 건
축물이 너무 많다. 미스 반 데 로에가 독일 최초로 만든 철골 아파트

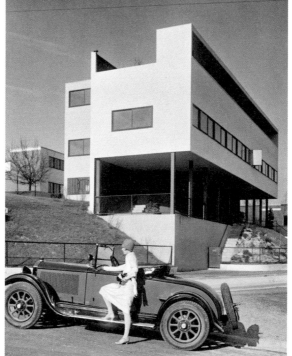

도 살펴봐야 하고, 르코르뷔지에가 빌라 사보아 이전에 자신의 건축
5요소를 실험한 콘크리트 듀플렉스 주택도 중요하다. 하지만 무엇보
다 한 장의 사진을 보는 것만으로도 이 전람회의 건축적 의미를 짐작
할 수 있다. 메르세데스 벤츠의 8/38 PS-Roadster 광고 사진이 그것으
로, 르코르뷔지에의 듀플렉스 주택을 배경으로 여성이 자동차 광고 모
델로 등장한다. 자동차는 그때나 지금이나 남자들에게는 단순 이동 수
단 이상의 의미가 있지만, 재미있는 것은 광고 모델이 여성이라는 점
이다. 당시 여성의 사회적 지위를 생각하면 의아하지만, 광고가 전달
하고자 했던 메시지는 '신지식인의 삶'에 대한 것이다. 주택은 장식이
없는 단순한 형태로 내부 공간은 간결하다. 주방은 현대적인 주방 가

구를 갖추어 여성이 가사 노동에서 자유로울 수 있도록 디자인됐다. 교육받은 젊은 여성의 사회 진출로 자동차는 단순히 남자의 전유물이 아니라고 말한다. 다시 말해 새로운 시대의 '모던 라이프스타일'을 선언을 한 것이다. 그 덕에 8/38 PS-Roadster는 벤츠가 대량 생산을 갖출 수 있게 한 성공적인 모델이 됐다고 한다.

바이센호프 주택 단지는 국제 사회에 근대 건축을 전파하는 선전장이 됐고 우리의 삶을 바꾸는데 계기가 된 것이다.

라이프스타일을 상품화한 무인양품Muji은 일본의 대표적 건축가 이토 도요伊東豊雄, 반 시게루坂茂, 구마 겐고 등이 참여한 '하우스 비전House Vision'에 참가해 미래 일본의 집에 대한 새로운 가능성을 모색하고 미래의 라이프스타일에 맞는 주택을 제시하고자 했다. 그들의 중심 재료는 당연히 나무였다. 나무는 저렴하면서 재활용 가능한 이점도 있지만, 무엇보다 나무 집의 단순한 구조와 아날로그적 따뜻함은 다른 재료와 비교할 수 없을 만큼 탁월하다. 이 전시회가 바이센호프와 어깨를 나란히 할 만큼 무게감이 있다고 생각하진 않는다. 그럼에도 새로운 시대에 맞는 주택을 고민하고 찾으려는 노력에 응원하고 싶다. 근대 건축이 대량 생산 가능한 콘크리트 시대의 문을 열었다면, 이제는 친환경 시대의 라이프스타일에 대한 건축을 모색해야 한다. 우리도 우리 환경에 적합한 미래 주택의 방향을 제시할 건축적 노력이 필요하다.

세상은 다시 변하고 있다. 산업 혁명이 그랬듯이 4차 산업 혁명은

기후 변화와 함께 우리에게 새로운 건축적 가치와 라이프스타일을 요구한다. 자연과 공존할 수 있는 삶은 도시 공동체를 가꾸고 발전시키는 것만큼 중요하다. 자연을 존중할 수 있는 도시 개발, 친환경적 라이프스타일은 미래 도시의 핵심 키워드이다. 라이프스타일이란 삶의 방식이며, 친환경적 라이프스타일은 자연의 아름다움을 지향하는 삶의 모습이다. 근대적 삶과 대별되는 개념이다. 국제화, 대량 생산, 대량 소비와 같은 소비 지향에서 지역화, 지산지소와 같은 가치 지향으로의 전환을 의미한다. 화석 연료에서 지속 가능한 에너지 사용으로의 전환을 뜻한다. 자원 고갈을 유발하는 콘크리트에서 자연 생태계의 순환 체계를 만드는 목재의 부활을 의미한다. 실천 없이 구호만 외치기보다는 하나씩 실천해 새로운 시대에 맞는 라이프스타일을 우리 스스로 만들어야 한다. 생애 주기를 고려한 건설 방식이 필요하다. 자연에서 얻은 재료는 장래 폐기될 때 처리 문제까지 고려해야 한다. 이제는 자원을 낭비하는 방식에서 자연과 공존하고 실천하는 새로운 형식의 도시 건축이 필요하다.

자연을 존중하는 건축, 자연 도시 재생

건축가는 직업적으로 개발이라는 단어를 떼어 놓고 생각하기 어려운 사람들이다. 새로운 일을 시작할 때 언제나 집을 지을 대지가 필요한데, 이 대지는 기존 도시와 자연환경에서 나온다. 도시와 자연에 대한

관점이 분명하지 않다면 건축가는 경제적 합리성을 이유로 자연과 멀어지는 건축을 제안할 가능성이 크다. 도시가 팽창하는 동안 우리는 상당 부분 자연과의 연결고리를 잃어버렸다. 자연을 휴가철에 피서 가는 곳 정도로 생각한다. 도시에 숲이 없으니 탄소를 잔뜩 배출하면서 자연에 부담을 주는 장거리 여행을 택한다. 자연 바람보다는 에어컨의 시원함에 길들었고, 자연이 주는 즐거움보다는 텔레비전 드라마에 매달린다. 목조 건축에 관심이 생기면서 자연관에 대한 생각이 정리되는 데까지 오랜 시간이 걸렸다. 자연을 존중한다는 것은 그저 대지 지형을 유지하고 나무 몇 그루와 옥상 녹화를 의미하는 것이 아니다. '친환경 개발'이란 구호 속에 천편일률적인 신도시 개발은 더욱 아니다. 현대 도시가 지구 환경에 저지른 문제는 너무 많지만 "자연과 연결하는 것에 너무 늦은 때란 없다."라는 리처드 루브Richard Louv의 말에서 용기를 가지게 된다.

그의 대표적인 저서 《지금 우리는 자연으로 간다》에서 현대인은 질병을 앓고 있다고 지적하는데, 자연 결핍 장애Nature Deficit Disorder, 식물맹Plant blindness, 장소맹Place blindness이 바로 그것이다. 그는 자연이 도시의 삶을 바꿀 수 있으며 자연이 현대 생활에 중심을 차지할 수 있도록 새로운 구성 원칙을 채택해 '자연 도시 재생 운동'을 전개해야 한다고 주장한다. 자연 결핍 장애는 우리를 둘러싸고 있는 생명에서 의미를 찾아내는 능력이 떨어진 상태를 말하는 것으로, 생물의 다양성이 사라지는 것처럼 인간이 자연을 경험해 온 전통적인 방식들도 사라

지는 것을 의미한다. 인간과 자연의 재결합이 인간의 건강, 웰빙, 영혼, 생존에 필수이므로 지속 가능성을 넘어 일상의 '재자연화'를 향해 가는 목표를 세워야 한다고 설명한다. 그는 '장소에 대한 감각 개발하기'를 강조하는데 이는 근대 건축을 비판했던 장소성 이론✚과 닮아 있다. 장소적 특징은 도시에만 국한되는 것은 아니다. 도시 공간 못지않게 자연 생태계와의 연결도 필요하다. 오히려 어설픈 도시 디자인은 사람과 들과 연결된 자연을 파괴하기 때문에 신도시를 개발할 때 동식물을 포함한 자연 생태계를 복원시키는 태도가 필요한 것이다. 친환경을 주장하면 만들어지는 거대한 잔디 광장은 자동차를 위해 건설되는 도로만큼이나 해롭기에 도시와 자연이 연결될 수 있는 작은 공원, 산책로와 뒷마당 등 다양한 형태로 자연 생태계를 지속할 수 있도록 해야 한다.[4] 그는 '집을 위한 자연의 원리'로서 자연의 원리는 도시를 반대하기보다는 오히려 도시에 이미 심어진 자연을 재발견하고 생물학적으로 모두 다양해야 한다고 주장한다.

하이라인The High Line은 대표적인 도시 재생 프로젝트이며, 더불어 자연 도시 재생 사례로 꼽을 만하다. 프로젝트의 출발과 배경은 다르지만 자연을 도시에 복원하는 리처드 루브의 '자연 도시 재생'을 연상케 한다. 버려진 고가 철도 위에 피어난 식물들은 자연의 회복력이 얼마나 우리에게 많은 영감을 줄 수 있는지, 또한 자연과 어떻게 공존할 수 있는지 보여 준다. 하이라인은 맨해튼 서

✚ 장소성은 어떤 공간에 특별한 의미를 부여해 한 집단에 공간 정체성이 확립될 때 생긴다. 예를 들면 서울시청사 광장이나 덕수궁 돌담길과 같이 특정 공간에는 상징적 의미가 있다. 마찬가지로 북한산 인수봉과 서울성곽길이나 남이섬의 메타세쿼이아 길처럼 자연 장소에서도 자신의 정체성을 발견할 수 있다는 이론이다.

하이라인 뉴욕

버려졌던 철로를 녹지 공간으로 바꾸자 사람들이 몰리면서 주변 상권이 활성화되고 뉴욕은 보다 활기찬 도시가 됐다.

쪽을 관통하는 22개 블록에 걸쳐 있는 열차 선로이다. 이 사업을 주도
하려고 조직된 순수 민간단체 '하이라인의 친구들'은 철거 위기에 놓
여 있던 산업 유물을 세계 어디에서도 볼 수 없는 멋진 공간으로 바꾸
어 놓았다. 그들은 불가능한 것 같았던 일을 순수한 열정으로 만들어
낸 것이다. '단순하게 야생 그대로, 조용히 그리고 천천히'는 그들이 자
연을 대하는 태도였다. 하이라인 창립자 조슈아 데이비드와 로버트 해
먼드는 이렇게 말한다.

"어떤 사람들은 공원을 도시로부터의 탈출구로 여기지만 하이라인
은 결코 뉴욕을 벗어나지 않는 데서 그 진가를 발휘한다. 사람들은 열
대정원에 있는 것이 아니다. 자동차의 경적음을 들을 수 있고 지나가
는 차와 택시를 볼 수 있다. 이것들이 실처럼 짜여 뉴욕을 이룬다. 그리
고 혼자만이 아니다. 다른 뉴요커들과 함께 하이라인을 걷고 있다."조슈
아 데이비드, 로버트 해먼드, 《하이라인 스토리》, 푸른숲

도시에서 공원은 가난하든 부유하든 남녀노소를 막론하고 모든 사
람이 모일 수 있는 장소이기에 중요하다. 건강한 도시의 삶을 위해 자
연을 회복시키고 도시의 활력을 높였다는 점에서 하이라인은 다른 공
원과도 차별성을 갖는다. 프로젝트 진행 방식은 다르지만 서울 청계천
복원 사업도 바이오필릭 디자인의 좋은 사례로 손색이 없다. 더 빠르
고 많은 교통량을 처리하는 것보다 자연과 함께하는 자연 재생 디자인
이 도시에 더 큰 혜택을 준다는 사실을 우리도 경험한 것이다. 홍수를
조절하고 공기 질 개선과 도심 열섬 효과를 줄이는 기능적인 이슈보다

더 중요한 것은 청계천이 사람과 자연을 연결하여 많은 사람에게 휴식 공간을 제공하고 활력 넘치는 공간이 된 점이다. 2005년 준공 당시 어색하고 부자연스럽던 곳도 자연이 더욱 풍성해지면서 더 많은 사람의 사랑을 받고 활기 넘치는 공간이 됐다. 그러나 이것만으로는 친환경 도시가 되지 않다는 것을 알아야 한다. 이 사업을 계기로 많은 곳에서 고가 도로와 육교가 철거됐음에도 서울의 보행성은 개선되지 못했다. 자연과의 연계는커녕 획일적으로 진행된 철거는 보행 공간의 어메니티를 향상시키지 못했고, 오히려 위협적인 도로망 체계가 드러난 곳도 있다. 친환경 도시로의 이행이 한 번의 사업으로 이루어지는 것은 아니니 본질을 이해하고 지속적인 노력이 진행될 때야 비로소 자연과 공존하는 친환경 도시가 가능할 것이다.

도시 건축의 방향성

쿠리치바와 보고타

남미에서 주목할 만한 친환경 도시 두 곳을 꼽으라고 한다면 주저 없
이 브라질 쿠리치바와 콜롬비아 보고타를 떠올린다.

브라질의 지방 도시 쿠리치바는 2000년대 초반 서울시가 벤치마킹
하고 서울의 교통 시스템과 청계천 복원에 영향을 준 도시이다. 우리나
라에는 관련된 책이 출간되면서 일반인, 지방 자치 단체와 건축 집단
에 널리 알려졌다. 선진국과 달리 한정된 재원을 활용해 획기적인 교통
시스템을 구축해 친환경 도시의 발판을 만들었는데, 자연과 시민의 관
점으로 작은 문제부터 하나씩 해결하면서 도시의 공공 영역을 만들어
큰 성공을 거두었다. 사업비가 많이 드는 도로 확장이나 지하철 건설보
다 기존 도로망과 바이오 연료를 이용해 다양한 형태의 대중교통을 중
심으로 한 고밀도 압축 도시를 만들었다. 여기에 보행자 도로를 연결
해 도시와 자연의 체계를 재정립했다. 특히 건물을 지을 때 도로로부터
5m 공간을 확보해 약 100만 그루의 나무를 심었다고 한다. 그 결과 지
구에서 친환경적으로 가장 올바르게 사는 도시로 선정된 것이다.

　　보고타시의 엔리케 페날로사Enrique Penalosa 시장은 보행 친화 도시를 추진하는 대표적인 사람 중 한 명이다. 그는 세계도시포럼의 각국 시장이 모인 자리에서 도시 인구 증가의 위협을 해결하려면 도시적 삶의 기준을 바꿀 필요가 있음을 역설했다. 생활방식과 기준을 바꾼다면 미국의 부유함과는 다른 종류의 행복을 누릴 수 있으며, 도시 설계를 통해서 시민의 존엄성을 회복하고 지금보다 더 행복한 도시를 만들수 있다는 것이다. "우리가 더 행복해지기 위해 필요한 것은 무엇일까요? 새들이 날아다니듯, 인간은 걸어 다녀야 합니다. 우리는 다른 사람과 함께 있어야 합니다. 우리는 자연과 접촉해야 합니다." 공공 공간을 '마법의 재화'로 여긴 그의 보행 친화 도시 개념에서 우리 도시의 문제를 되돌아보게 된다.

　　이들이 주장하는 것은 1960년대에 발표된 제인 제이콥스Jane Jacobs ✛의 주장과 같은 선상에 있는 듯하다. 도시 전문가 집단과 정치인은 도시 공학이란 이름으로 도시를 팽창하고 소비하는 데 집중해 왔다. 교통 전문

✛ 제인 제이콥스는 도시 개발과 지역 사회의 문제에 관심을 가진 도시 저널리스트로, 저서 《미국 대도시의 죽음과 삶》에서 근대 건축의 도시 설계 방식을 날카롭게 비판했다.

가에게 맡기면 도시의 교통 문제는 해결되겠지만, 교통 문제를 도시의 문제와 연결 지어 해결하지 못한다는 쿠리치바 자이메 레르네르 전 시장의 말에 공감이 간다.

쿠리치바와 보고타의 정책은 세계 곳곳에서 펼쳐지고 있는 보행 친화 도시의 정책과 일맥상통한다. 자동차보다는 보행자를, 전면 개발의 신도시보다는 역사적, 지리적 특징을 살린 도시 재생이 바로 그런 것들이다. 보행 도시와 자연 친화 도시가 도시민의 행복을 높인다는 사실에도 현재 우리나라에서 진행되는 대규모 아파트 공급 계획은 친환경 도시를 건설하자는 생각과 정반대로 가고 있다. 보행자 도로는 자연 도시 재생 운동과 분리할 수 없는 문제이다. 전면 재개발이 전근대적 발상인 것처럼 위성 도시를 지속적으로 건설하는 것 또한 구태의 모습이다. 주택 가격이 폭등한다고 끝없는 도시 확산 정책을 펴는 것은 결코 바람직하지 못하다. 우리에게 친숙한 도시는 아닐지라도 남미의 두 도시는 미래에 우리 도시가 어떤 방향으로 가야 할지 분명히 말하고 있다.

기후 변화 시대의 도시

몇 해 전 가지고 있던 자동차를 처분하고 걷기와 대중교통을 우선으로 생활했던 적이 있다. 자동차를 가지고 있는 동안 걷는 법은 없었다. 100m도 안 되는 곳을 갈 때도 자동차를 이용했고, 어쩌다 탄 버스에서는 차비가 얼마인지 몰라 민망했던 적도 있다. 지방을 갈 때면 혼자

였음에도 운전하고 다녔다. 오랫동안 필수품으로 여기던 자동차가 없어졌으니 적응하는 데 시간이 걸렸고 불편했던 것이 사실이다. 추운 겨울에 시작된 걷기는 여름을 지나 다시 겨울이 될 때까지 이어졌다. 최대한 많이 걸었다. 누구 말처럼 이 기간에 잃은 것은 몸무게요 얻은 것은 건강이었지만, 그것이 전부는 아니다. 왜 우리에게 보행 친화 도시가 필요한지, 압축적 도시 개발이 어떻게 친환경 도시를 건설하는 해법이 될 수 있는지 깨닫게 된 소중한 시간이었다. 걷기는 나무에 대한 호감을 넘어 건축을 바라보는 눈이 명확해지고 자연을 존중하는 건축이 무엇인지를 알게 한 촉진제였다. 그때만큼은 아니지만 여전히 걷고 대중교통을 이용한다. 엎어지면 코 닿을 만큼 지하철역 가까운 곳으로 집도 이사했고, 휘발유 자동차는 전기 자동차로 바꾸었다. 지난 10년간 엄청난 변화가 있었다.

지구 온난화는 인류를 위협하는 가장 큰 문제 중 하나이다. 앞으로 10년 후면 도시 인구가 약 50억 명이 될 것이며, 세계 인구의 70% 이상이 도시에 살 것이라고 한다. 유례없는 급격한 도시 팽창이다. 지금과 같은 방식으로 더 많은 집을 짓는다면 화석 연료에 의존하는 우리 도시들은 다가올 기후 변화와 에너지 위기에 대처하기 어렵다. 지금 우리가 제대로 하지 못한다면 지구 환경에 돌이키지 못할 자국을 남길 것이 분명하다. 지금이라도 지속 가능한 에너지 사용과 자원 순환의 개념을 공론화해야만 한다. 대체 에너지 개발은 물론, 도시에서 사는 방식, 즉 라이프스타일이 변해야 한다. 결국 삶의 방식에 대한 전면적

인 인식 변화가 필요한 것이다. 가든 시티Garden City, 도시 미화 운동City Beautiful Movement, 뉴 어바니즘New Urbanism 등 수많은 도시 이론이 나왔지만 그 어떤 어바니즘도 지금의 도시 문제를 해결할 수는 없다. 그럼 우리에게 필요한 도시 이론은 무엇이고 어떻게 실천해야 하는가?

어바니즘Urbanism은 도시 생활 지향, 또는 도시 특유의 생활 양식을 의미하며, 건축적으로는 도시 계획과 디자인 전반을 다루는 이론이다. 도시 이론의 물리적인 틀은 도시를 구성하는 중요한 원칙으로, 사회 전반에 걸친 모든 문제를 해결할 수 없다 하더라도 경제 활동이나 건강한 커뮤니티를 만드는 효과적인 도구가 된다. 많은 이론에 근거해 도시는 변모하고 거대해졌지만, 고대부터 지금까지 변하지 않는 것이 있다면 그건 바로 도시의 구성원이 사람이라는 점이다. 사람이 어떤 가치관, 어떤 행동을 하는가에 따라 도시의 방향성은 달라진다. 도시는 사람이 모여 만드는 일종의 '공동 이익'을 창출하는 곳이다. 결국 공동 이익을 올바르게 정의하는 것이 우리 도시가 나아가야 할 방향이 되는 것이다. 도시 저널리스트 찰스 몽고메리Charles Montgomery는 저서《우리는 도시에서 행복한가》에 뉴욕 로체스터 대학교에서 진행한 재미있는 실험을 소개했는데, 사람들에게 자연 풍경과 도시 고층 빌딩군의 사진을 보여 준 후 반응을 비교한 것이다. 이때 두 그룹의 태도가 극명히 다르게 나타난 게 흥미롭다. 자연을 본 실험 참가자들은 인간관계가 더 중요하다고 답한 반면, 고층 건물을 본 사람들은 재산 증식과 같은 외적 목표에 더 가치를 부여했다고 한다. 또 실험 참가자들에게 5달러씩

주고 다른 사람과 나눌지 말지를 선택하게 한 결과 자연 풍경을 많이
본 사람일수록 돈을 나누는 비율이 높으며, 나아가 공원이 많은 지역에
사는 시민일수록 타인을 돕고 신뢰하려는 성향이 강하다고 보고됐다.[5]

　근대 건축 이후 출현한 어바니즘의 공통점은 보행 친화 도시를 만
들고 자동차 이동을 줄여 도시 확산Urban Sprawl을 막자는 것이다. 자연
과 사람의 연결보다 근대 건축의 원리를 따랐던 도시들은 거대한 교통
망을 만들고 위성 도시를 양산했으며, 도심지와 분리된 주거지들은 베
드 타운Bed Town으로 전락했다. 자동차는 주거지를 교외로 이동시키는
도시 확산의 주범이었고, 기하급수적으로 늘어난 자동차는 오히려 사
람들의 활동을 고립시키고 도시와 자연을 양분하는 결과를 낳았다. 자
동차 중심의 도시에서 자연은 거추장스러운 존재로 여겨졌다. 그러나
여전히 자연은 도시에 매우 유용한 패러다임을 제공하기에 그린 어바
니즘을 통해서 우리의 마을과 도시가 자연과 함께 공존할 방법을 고민
해야 한다.[6] 미국에서 활동 중인 도시 디자이너 피터 캘도프는 더 나은
도시를 만들기 위해 가장 먼저 할 것으로 보행 활동이 강화된 도시의
복합화Mix-used를 주장한다. 복합화란 단순히 건물 용도의 복합만이 아
니라 연령과 계층이 연결된 압축 개발을 뜻한다. 압축 도시Compact City
는 단순히 밀도 높은 도시를 만드는 것이 아니다. '도시의 다양한 기능
을 복합화해 사람의 보행과 대중교통이 연결되는 도시'를 의미한다.
그의 말처럼 보행성을 높이고 자전거와 대중교통을 네트워크화하는
것은 기존의 도시 개발과 생활방식을 바꿀 수 있는 기후 변화 시대의

대안이 될 것이다.

　도시가 문제를 만든 것이 아니다. 문제의 중심에는 사람들의 생각과 행동이 있다. 잘못된 주거 형태는 올바르지 못한 기형적인 도시를 만들고 사람들의 상호 관계를 단절시키고 고립시킨다. 부적절한 도시 개발은 도시와 자연을 분리시키고 환경을 훼손한다. 친환경 도시는 실천 없이 이루어질 수 없기에 기후 변화 시대에 적합한 구축 방안을 고민해야 한다. 나무는 분명히 친환경 도시를 만드는 강력한 대안 중 하나이다. 도시는 재자연화되어 공존을 위해 노력해야 한다. 친환경 도시와 건축을 만들기 위한 근본적인 질문에 답을 구해야 한다.

친환경 도시의 도시 목조 건축

테드TED, Technology, Entertainment, Design는 '널리 알릴 가치가 있는 생각들'이란 모토로 기술, 오락, 디자인에 관한 다양한 생각을 대중과 공유하는 강연회이다. 여러 지역에서 다양한 형태로 이루어지는 테드 강연이 많은 사람에게 큰 공감을 얻자 국내에서도 다양한 형태의 지식 콘서트가 유행했다. 나 역시 영감을 받은 강연이 있었는데 그것은 바로 마이클 그린Michael Green의 〈왜 우리는 고층 목조 건축을 지어야 하는가Why we should build wooden skyscrapers〉였다. 국립산림과학원 생명자원연구소 설계를 마무리하고 공사가 막 시작되던 때, 그의 강연으로 목조 건축에 대한 비전을 가질 수 있었다.

그의 주장을 한마디로 요약하면 기후 변화와 자원 고갈 같은 문제를 해결하기 위해 친환경 재료인 나무로 건축을 해야 한다는 것이다. 철과 콘크리트가 생산에서 건설에 이르기까지 많은 양의 에너지를 소비하고 온실가스를 배출함에도, 우리는 그것을 특별한 의심 없이 사용한다고 지적한다. 도시 인구의 폭발적 증가에 따라 주택을 어떻게 공급할지 심각하게 고민해야 하는데, 나무는 그 해결책 중 하나가 될 수 있다고 말한다. 나무는 숲에서 산소를 배출하고 이산화탄소를 흡수한다. 만약 나무가 죽거나 산불로 타버린다면 흡수된 탄소가 대기 중에 배출되지만, 나무로 건물을 짓는다면 나무는 탄소의 저장 창고가 되며, 기후 변화 시대에 이산화탄소 배출량을 줄이는 유일한 대안임을 강조했다. 20층 높이의 건물을 콘크리트로 건설하면 약 1,200이산화탄소 톤을 배출하지만, 나무로 건물을 짓는다면 오히려 3,100톤을 흡수해서 저장하고 콘크리트를 대체한 것까지 합친다면 약 4,300톤을 제거하는 효과가 있다. 이는 1년간 900대의 차량을 도로에서 없애는 것과 같은 효과가 있는 것이다. 30억 인구에 필요한 새 집을 지을 때 우리가 무엇을 선택해야 할지 답은 분명하다. 목재는 건축에서 사용할 수 있는 가장 진보적인 건축 자재이며, 에펠탑이 그러했듯 높이에 자유로운 고층 목조 건축이 출현할 것을 예고했다. 그의 말처럼 빈에 24층 목조 건축이 완성됐고, 세계 곳곳에서 고층 목조 프로젝트들이 진행되고 있다. 나무의 기술 발전은 우리 생각보다 훨씬 빠르게 이루어지고 있다. 탄소라는 관점에서 보면 나무는 그 어떤 재료와도 비교 대상이 되

지 못할 만큼 우수하다. 나무는 탄소 배출도 적지만, 탄소를 저장할 수도 있기에 도시 목조 건축을 제2의 숲으로 부르는 것이다. 서울 숲과 목조 건축의 이산화탄소 흡수량을 비교해 보면 확실히 이해할 수 있다. 서울 숲의 면적은 약 116ha인데, 이곳에 있는 나무를 40년생 소나무라고 가정하면 1년간 흡수하는 탄소의 양은 약 730이산화탄소톤으로 계산된다. 마이클 그린의 말처럼 20층 높이의 건물 1동을 나무로 짓는다면 약 4,300이산화탄소톤을 흡수하고 제거할 수 있으니, 단순 비교하면 서울 숲의 5배가 넘는 양이다. 즉 도시에 목조 건축을 도입하는 것은 공간이 제한적인 도시에 공원을 만드는 것과 같은 효과가 있고, 목조 건축이 단지화된다면 제2의 숲을 만든 것과 같다고 할 수 있다.

우리가 '도시 목조화'에 관심을 가지는 이유는 나무가 구조재로서 콘크리트나 철보다 월등하기 때문이 아니다. 지구 온난화의 주범 탄소의 배출량을 줄일 수 있기 때문만도 아니다. 가장 중요한 것은 자원의 윤리적인 소비에 있다. 그동안 우리는 필요한 것을 자연으로부터 추출하고 제조와 유통, 소비라는 단계를 거쳐 수명이 다한 것을 폐기하는 경제 기반 시스템에 살았다. 수명이 정해져 있는 물건은 지속이 가능하지 않은 일방적인 구조이다. 사람들은 필요로 한 것이 있을 때마다 자연으로부터 갈취하고 자연에 쓰레기만을 되돌려 주었다. 자연과 공존하는 방법에 큰 고민이 없었던 것이다. 건설 현장에서 배출되는 건설 폐기물은 우리가 생각하는 것보다 더 큰 환경 문제를 일으킨다. 이제 건설 산업도 환경론자들이 말하는 순환 시스템을 받아들여야 한다.

나무는 탄소를 흡수하고 목조 건축은 흡수된 탄소를 저장한다.
©ids

자연의 순환이란 일종의 폐쇄형 시스템으로 자연에서 필요로 하는 것을 얻고 소비한 후 다시 자연에서 재사용하는 순환 구조를 뜻한다. 나무가 죽어서 썩으면 다른 식물의 성장에 도움을 주는 거름으로 사용되는 것처럼, 폐쇄형 구조는 쓰레기를 발생시키지 않는 지속 가능한 시스템이다. 이러한 체계가 친환경 건축을 위한 현대 도시에 활용돼야 한다. 문제는 실천이다. 환경 친화적 건축을 말하면서 여전히 콘크리트에 매달려서는 안 된다. 물론 모든 재료는 건축이 요구하는 기능과 성격에 맞게 올바로 사용해야 한다. 자연과 공존할 수 있는 시스템은 우리 도시를 건강하고 올바르게 성장시킬 수 있다. 나무를 적용한 건축이야말로 미래 친환경 도시에 적합한 건축 시스템이며 목조 건축을 예찬하는 지향점이 되는 것이다.

도시 목조 건축의 새로운 시각

木의 미학

'멋진 건물을 만들자'라는 생각으로 건축주와 의기투합해 약 10년간 일한 프로젝트가 있다. 다른 이들에게 프로젝트를 소개할 때마다 놀람과 부러움을 샀으니 건축가로서 작업에 대한 자부심 또한 넘쳤다. 그것도 '한국 전통의 가치Korea Traditional Premium'라는 주제를 담아내는 일이었으니 특별하지 않을 수 없었다. 건축을 배우던 시절이나, 실무를 하는 지금이나 한결같이 회피하고 싶은 주제가 있다면 바로 '한국 전통'이다. 설계가 오래 걸리는 것도 당연하지만, 순수하게 그 이유만 있는 것은 아니다. 한국인이면서도 가장 자신 없고 감당하기 벅찬 주제가 바로 '한국 전통의 가치'를 담아내는 것이다. 주제의 무게감이 적지 않았음에도 설계를 마무리할 수 있었으나, 그 끝을 함께하지 못한 아쉬움과 아픔이 있다. 건축가가 '디자인 의도Design Intent'를 세우면 시공은 그것을 구현하는 작업임을 수없이 강조했지만 현장에서 변경되는 디자인을 계속 지켜볼 수 없었다. 그럼에도 이 프로젝트가 특별한 것은 이 무렵 바로 '나무'를 만났고, 가공한 듯 안 한 듯 원래 재료가 가진 고유의 성질을 보여 주는 '날것의 아름다움'이 무엇인지 깨닫게 되었기 때문이다.

　나무의 아름다움은 선조들이 물려준 건축관에서 찾아볼 수 있다. 우리 선조들이 만든 건축은 자연을 반영한 건축이고, 공간 구축의 중심에 있던 것이 나무이기에 나무의 아름다움은 곧 우리 건축의 미와 그 맥이 같다. 인공적인 것의 반대편에 자연스러움이 있고, 매끈함의

개심사

개심사에는 일주문이나 사천왕문 같은 공간 없이 마음을 씻는다는 뜻의 세심동과 긴장감을 주는 연못을 통해 다른 사찰에서 경험할 수 없는 특별함을 느낄 수 있다.

끝에 거칡이 자리한다. 천연 재료는 어떤 첨단 인공 재료로도 대체 불
가능하다. 구부러진 나무를 건축 부재로 사용한 우리 건축의 무심함에
놀라지만, 그 무심함 속에 극도의 자연스러움이 드러난다.

서산에 있는 개심사開心寺는 한때 건축가들이 가장 사랑한 고건축물
이었다. 대중에 알려지면서 지금은 그때만큼의 감동이 사라졌지만, 마
음을 씻는다는 세심동洗心洞에서 기하학적인 직사각형 연못까지 이어
지는 공간의 전개는 일주문이나 사천왕문과 같은 형식에 매인 다른 사
찰과 확연히 달랐다. 심검당尋劍堂에 사용된 나무 기둥은 유연하면서도
강인하며 차가운 바깥 공기를 쐬고 있음에도 따스함을 느낄 수 있다.
스구루 가나타Suguru Kanata의 〈나무의 철학Philosophy of the tree〉에서 나
무의 정신을 생각한다.

"나무의 특성은 나무가 자란 토양에 크게 영향을 받으므로 먼저 흙
을 이해하고 나무의 조용한 목소리를 들어야 하며, 그 목소리를 들으
면 자연에 주의를 기울이게 된다. 좋은 외관보다 목재의 수명을 더 중
시했던 옛 목수들은 천 년을 산 나무가 건물로 천 년을 버틸 수 없다면
부끄러워해야 한다."Suguru Kanata, <Philosophy of the tree>, 《A+U 2019:01》

이 말에서 목재를 사용함에 책임을 느낀다.

우리 건축의 아름다움은 유홍준의 《안목》에 잘 나와 있다. 고건축의
미를 바로 자연과의 조화에 있다고 한 그는 건물의 크기와 형태만 생
각하고 '자리 앉음새'를 고려하지 않는다면 그것은 건물Building만 보고
건축Architecture은 보지 않는 것이라 주장한다. 맞는 말이다. 건축가 대

부분이 프로젝트를 진행할 때도 건물 배치에 가장 많은 시간을 할애하는 것처럼, 우리 고건축은 규모보다는 '자연과의 어울림'에 특별함이 있다. 정도전의 《조선경국전》을 인용해 검소하지만 누추하지 않고, 화려하지만 사치스럽지 않다는 설명을 듣다 보면 '바로 이거야'라는 감탄사가 절로 나온다. "궁궐 제도는 사치하면 반드시 백성을 수고롭게 하고 재정을 손상시키는 지경에 이르게 될 것이고, 누추하면 조정에 대한 존엄을 보여 줄 수가 없게 될 것이다. 검소하면서도 누추한 데 이르지 않고, 화려하면서도 사치스러운 데 이르지 않도록 하는 것이 아름다운 것이다. 검이불루 화이불치儉而不陋 華而不侈는 백제의 미학이고 조선 왕조의 미학이며 한국인의 미학이다. 이 아름다운 미학은 궁궐 건축에 국한된 것이 아니다. 조선 시대 선비 문화를 상징하는 사랑방 가구를 설명하는 데 검이불루보다 더 적절한 말이 없으며, 규방 문화를 상징하는 여인네의 장신구를 설명하는 데 화이불치보다 더 좋은 표현이 없다. 모름지기 오늘날에도 계승 발전시켜 우리의 일상 속에서 간직해야 할 소중한 한국인의 미학"유홍준, 《안목》, 눌와이라는 그의 주장에 공감이 간다.

시대가 변한다고 해서 나무의 절대적 가치가 변하는 것은 아니다. 그런데도 오늘날의 목재는 혁신적 가치를 만들어 낼 가능성이 무한하다. 나무는 인류 문명을 위협하는 기후 변화와 자원 고갈 문제를 해결하는 데 꼭 필요하므로 친환경 도시와 건축의 상징과도 같다. 오늘의 나무는 그 어떤 재료보다 가볍지만 강하다. 컴퓨터 정밀제어CNC,

computer numerical control 가공에도 탁월해 컴퓨터로 공장에서 제작한다면 환경에 부담을 줄이고 자원을 절약할 수 있다. 재생 가능한 무한 재료이며, 공간의 다양한 가능성을 가지면서도 미래 건축에 필요한 구축 정신을 담을 수 있다. 프리패브리케이션Prefabrication⁺의 기술 혁신에서 새롭게 정립되는 목의 미를 볼 수 있다.

Low Tech, High Concept

구글의 자회사였던 사이드워크 랩Sidewalk Labs이 토론토 키사이드에서 진행하던 스마트 시티Smart City 계획이 2020년 전면 중단됐다. 구글이 직접 스마트 도시를 건설하는 것이니 세간의 주목을 흠뻑 받았는데, 중단되고 나니 찬반 여론으로 더 시끄러운 건 당연하다. 각종 카메라와 센서가 그물망처럼 촘촘히 설치돼 사생활 보호가 쉽지 않을 것이기에 반대에 더 큰 무게가 실린 듯하다.

　스마트 도시라고 하면 말 그대로 사물 인터넷과 빅데이터 솔루션 등 첨단 정보 통신 기술을 바탕으로 운영되는 최첨단 도시를 연상한다. 그런데 그들이 발표한 미래의 스마트 도시는 공상 과학 영화에서 볼 수 있는 최첨단 도시가 아니라 놀랍게도 나무로 만든 목조 도시였다. 자율 주행차, 인공 지능이 탑재된 로봇과 함께 목재로 만들어진 건물과 거리에 '도심 어메니티Urban Amenity' 향상을 위한 공간을 제안했던 것이다. 스마트 시티를 위한 목조 도

✚ 공업화 건설 방식으로, 공장에서 사전에 제작해 현장에서는 조립만 하는 공법

구글이 제시한 스마트 시티 토론토

사생활 보호, 코비드-19로 사업이 폐기됐지만, 구글은 첨단 미래 도시로 목재를 이용한 목조 도시를 제안했다.

시! 왜 그랬을까?

'Low tech, high concept'를 우리말로 바꾸면 '손쉬운 기술, 높은 이상'이다. 건축 분야에서 한때 하이테크high concept 건축이라는 사조가 있었다. 철골 구조체가 외부로 드러나고 금속 마감재와 각종 설비가 노출된 이미지는 우리가 알던 당시 건축과 다른 모습이었다. 물론 건축사적으로는 차갑고 기계 같은 이미지보다 합리적이고 구조적인 기능성이 그들의 본질이지만, 우리는 그런 이미지를 하이테크 이미지로 여긴다. 그럼 손쉽고 낮은 수준의 기술이란 무엇일까? 하버드 대학교에서 도시 디자인을 강의하고 있는 줄리아 왓슨Julia Watson은 〈낮은 기술: 지역 토착주의 디자인Lo-Tek: Design by Radical Indigenism〉에서 손쉬운 기술이란 지역에 기반한 토착 기술이라고 설명하고, 전 세계에 흩어진 손쉬운 기술로 마을과 도시를 구축한 사례를 발표했다. 그녀는 도시를

만드는 데 다양한 방법이 있으며, 지역에 따라 고유한 요구 사항이 있고 복잡한 생태계가 적용된다고 설명한다. 나아가 현재 도시의 문제는 자연을 통제해야 한다는 인간의 우월적 사고에 있으며, 지구 생명체는 공생에 기초한다는 것을 잊어서는 안 된다고 강조했다.[7]

자전거는 '로우 테크 하이 콘셉트'를 대변하는 가장 좋은 도구이다. 자전거는 인간이 페달을 밟아야 움직이는 교통수단이다. 그런데 자전거 인구가 늘면서 스포츠, 레저용으로 발전했고, 자기 개성을 드러내는 패션 아이템으로까지 바뀌고 있다. 자전거는 인간의 노동력에 의존한 대표적인 손쉬운 기술이지만 친환경적인 삶을 실천하는 높은 이상을 담고 있다.

나무도 마찬가지다. 건축에 있어 목재는 철이나 콘크리트와 비교할 수 없을 만큼 다루기 쉬운 재료이다. 약간의 재주만 있다면 톱과 망

헨리 데이비드 소로의 4평 오두막

미국 매사추세츠

르코르뷔지에가 생애를 마친 오두막, 1951

프랑스 로크브륀
카프마르탱

치로 못 만들 게 없다. 세계적인 건축가 르코르뷔지에가 생애 마지막 15년을 보낸 집이나 미국 철학자 헨리 데이비드 소로Henry David Thoreau 가 월든 호숫가에서 지내기 위해 지은 집은 공교롭게도 모두 4평 크기의 나무 집이다. 크기는 작으나 그들이 담은 생각은 절대 작지 않다. 특히 소로는 《월든》에서 집을 짓는 데 들어간 비용을 상세히 기록하고 콩코드 거리의 집들보다 호화롭게 지을 생각으로 모든 일을 스스로 했다고 말한다. 자기 집을 자기 손으로 짓는다는 것은 생각만 해도 멋진 일이다. 이렇듯 나무는 우리의 노동력만 있다면 낮은 수준의 기술로도 높은 이상을 실현할 수 있는 공간을 만들어 낼 수 있다.

오스트리아 건축가 헤르만 카우프만Hermann Kaufmann은 BMW 알펜 호텔 아머발트BMW Alpen hotel Ammerwald에서 목조 건축이 가진 특징을 넘어 미래 건축의 가능성을 선보였다. 이 호텔은 각각의 작은 모듈을 오래전부터 하던 방식 그대로 사람 손으로 직접 만들고, 현대 장비로 조립해 완성한 모듈러 건물이다. '공장 제작, 현장 조립'이 미래 건설의 방향성이라는 높은 이상과 가능성을 보여 주었다.

기술 발전은 우리 생활에 편리를 제공하지만, 기술보다 더 중요한 것이 바로 개념이다. 기술이 발전하면 기술에 더욱 의존하고 탐닉할 것 같지만, 사실은 정반대로 향하는 건축과 도시의 미래를 찾아볼 수 있다. 첨단 도시의 성공은 기술에 기반한다. 그 바탕에는 휴머니즘이 있으며, 기술이 자연과 어떻게 잘 조화를 이룰 수 있는지에 달려 있다. 지역성이 담긴 도시와 마을, 자연환경을 존중한 건축, 지속 가능한 재

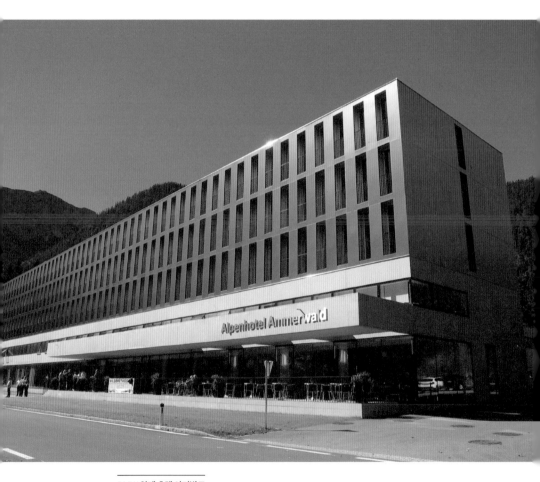

BMW 알펜 호텔 아머발트
공장에서 제작하고, 기계의 힘을 빌려 현장에서 완성한 모듈러 건축이다.

료의 사용은 높은 이상을 담는 멋진 해결책이다.

새로운 관점, 도시 목조 건축

몇 해 전 일본 고치현에 있는 사와다 맨션을 방문한 적이 있다. 일본 건축가들이 한 번쯤 가 보고 싶어 한다는 불법 아파트. 건축주이자 설계자이며 시공자인 사와다의 이름을 붙여 지어진 이 콘크리트 건물의 외관은 한마디로 흉측하다. 그럼에도 많은 건축가가 찾는 이유는 이곳에서 새로운 주거 유형의 가능성을 찾을 수 있기 때문이다. 건물 입구에 들어서면 제일 먼저 만나는 것이 경사로인데, 이 경사로를 통해 마을로 이어지는 공간적 전개가 좋다. 마치 '지역 사회권'을 주장한 야마모토 리켄山本理顯이 말한 작은 교통수단과 계획안이 연상된다. 건물을 한 바퀴 돌고 나면 나름의 질서를 발견할 수 있다. 건물은 오래됐지만, 카페, 꽃집, 목공방 심지어 건축사 사무소도 있다. 마치 동네 구멍가게처럼 정감이 넘치는 곳이다. 전면에 과감하게 배치된 램프와 고불고불한 계단을 통해 모든 세대로 이어지는 공간의 전개는 마치 골목길이 있는 마을처럼 느껴진다. 이 건물을 살펴보고 고치 역으로 가면서 만약 나무로 지었다면 어떤 모습이었을까 생각해 보았다. 목조 아파트, 더 많은 사람이 나무의 혜택을 누릴 수 있다면 얼마나 멋진 일이겠는가?

　'도시 목조화' 또는 '도시 목질화'는 우리나라와 일본에서 사용하는

사와다 맨션
불법 건축물이지만 공동체 형성이 어떤 것인지를 보여 주는 사례이다.
©ids

ids, The CLT House, 2018 목재산업박람회
(사)우디즘목재이용연구소에서 개발한 Plylam CLT를 활용한 실험적 파빌리온
ⓒ박영채

용어다. 약간의 의미 차이는 있지만, 목재를 적극적으로 활용해 도시와 건축을 만들자는 일종의 운동이다. 목재가 주는 장점이 많으니 작게는 거리의 가로 구조물에서부터 크게는 건축 그리고 도시에 이르기까지 목재 사용을 확대하자는 것이다. 도시 목조화를 강조한 국립산림과학원은 '도시를 목조로 채우자'로 정의하고 목조 건축을 널리 알리고 있다면, 우디즘Woodism목재이용연구소는 목재의 수요와 가치를 높이는 연구와 목재의 신재료 개발, 도시 재생 사업과 적용, 나아가 건축 시공 혁신에 이르기까지 폭넓게 활동하고 있다.

일본에서는 나고야 대학교의 '도시 목질화' 운동이 도시 적용에 대한 가능성을 연구한다면, 건축가와 구조 기술사들로 구성된 팀버라이즈Timberrise는 적극적으로 건축적 대안을 제시한다. 일본에서 수차례 전시 활동을 통해 목조 건축의 우수성을 홍보한 팀버라이즈가 2010년 오모테산도 지역에 제안한 목조 건축물을 보면 도시 목조화의 가능성을 볼 수 있다. 도쿄 중심에 있는 메이지진구의 '영원의 숲'은 인공적으로 만들어진 곳으로 미래에 자연의 숲이 되도록 조성했다. 이 숲과 연결되는 오모테산도 지역에 '30미터', '레티스Lattice', '큐브Cube', '헬릭스Helix' 등 다양한 유형의 구조를 가진 7개의 목조 건축 프로젝트를 제안해 큰 주목을 받았다.

도시 목조화든, 도시 목질화든 활성화하려면 우선 '도시 목조 건축'의 개념이 명확해야 할 필요가 있다. 단순히 도시 구조물을 모두 나무로 바꾸자는 주장이나, 무조건 나무만 많이 쓰자는 주장이 돼서도 안

된다. 도시와 건축에는 다양성이 필요하듯, 재료와 기능에 적합하도록 구축해야 한다. 오늘의 도시과 목조에 대한 새로운 정의가 필요하다. 그러려면 기후 변화 시대의 도시란 무엇이고, 그에 필요한 건축은 무엇인지, 목재가 도시 건축의 어떤 부분을 기여할 수 있는지 공론이 필요하다. 또한 현대에 적합한 목조 건축에 대한 규정도 필요하다. 전통 건축의 순혈주의에 빠져 원목만 고집하고 나무의 아름다움만 강요하거나, 현대 철물 공법이나 하이브리드 방식을 불순한 것이라고 간주해서는 안 된다. 기와지붕과 같은 전통 양식을 고집하는 일이 있어서도 안 된다. 오늘날의 목조 건축은 나무 자체의 멋을 살리기보다는 어디에 어떻게 사용하는 것이 우리가 원하는 도시 건축에 바람직한지 고민하는 것에서 출발해야 한다.

콘크리트의 문제점에서 도시 건축의 방향성에 이르기까지, 지금까지의 이야기를 종합해 보면 도시 목조 건축을 크게 세 가지로 정리할 수 있다. 첫째, 도시 목조 건축은 목재를 많이 사용하는 데 그치는 것이 아니라 목조를 사용해 친환경 건축을 달성하는 방법이어야 한다. 도시에서 자연을 회복시키는 촉매제가 되어 친환경적 삶을 이끌고 지역 사회 생활에 변화를 이끌 수 있어야 한다. 자원의 추출에서 건물 용도 폐기 후 다시 자연으로 돌아갈 수 있는 시스템을 갖추어야 하고, 콘크리트 건물보다 에너지 사용량이 줄어듦을 입증할 수 있는 건물이 되어야 한다. 둘째, 국산 목재를 사용하지 않은 건축은 도시 목조 건축이라고 할 수 없다. 이유는 간단하다. 탄소 배출 억제 및 흡수를 위해 도입된

목조 건축이 수입 과정에서 오히려 탄소를 배출한다면 이치에 맞지 않기 때문이다. 물론 모든 목재를 국산으로 대체하기엔 우리 산업과 시장이 수용하기 어렵지만, 주 구조부를 국산 목재로 사용하는 것은 반드시 필요한 항목이다. 셋째, 우리의 목재 문화 전통에 맞는 구축법의 적용과 새로운 개발이다. 우리 토양에서 자라는 나무는 외국 것과 다르고 건축에 사용하는 목재도 다를 수밖에 없다. 과거의 기둥—보 방식은 지금도 유효하지만, 대형 목조 건물을 세우는 데 꼭 필요한 매스 팀버Mass-Timber 건축은 새로운 구축법을 요구한다. 콘크리트와 철골의 하이브리드화는 현대 도시 목조 건축이 가져야 할 유전자이다. 목재만을 강조해 지나치게 두꺼운 기둥과 보를 만들어야 한다면 복합적인 기능과 성능을 요구하는 현대 건축에서 존재할 수 없다. 나아가 도시 목조 건축에는 미래 건설 환경에 적합한 프리패브리케이션 공법을 적용해야 한다. 그저 매스 팀버의 공장 가공만으로는 부족하다. 개개의 재료 단가에 기초한 기존 건설 방식에 시스템을 통해 공사의 경제성과 효율성을 만들 수 있는 방법을 담고 있어야 한다.

20층이 넘는 고층 콘크리트 아파트가 익숙한 우리 사회에 나무로 아파트를 짓자는 제안[8]이나 서울도시재생사업 27곳에 도시 목조 건축 단지를 만들어 탄소 배출권을 확보하자는 제안[9]이 터무니없다고 생각할 수 있다. 그러나 이미 세계 곳곳에 세워진 10~20층 규모의 목조 건축은 주거, 사무실, 복합 시설 등 다양하다. 우리라고 못 할 이유가 없다. 물론 건축법이 다르고 단번에 20층을 지을 수 있을 만큼 기술 축적

된 상태도 아니지만, 현재의 기술만으로도 10층 정도는 충분히 시도할 수 있다. 목재의 친환경성을 고려하면 약자를 위한 건축, 특히 자녀를 둔 젊은 부부를 위한 주택이나 거주 환경에 민감한 노인 복지 주택에 우선 고려해 볼 수 있다.

현대 라이프스타일이 반영된 공유와 친환경 가치를 담고 있는 도시 목조 건축은 우리 주거 환경의 변화를 이끌 전위적 위치에 있을 것이다. 도시 목조 건축은 집에 대한 우리의 가치를 바꿀 수 있다. 도시 목조 건축을 이용한 도시 재생은 천편일률적인 개발에서 벗어나 자연이 있는 동네를 만들고 모든 생명체가 공존하는 마을로 변모시킬 수 있다. 도시 확산을 막고 도심에서도 친환경적 삶의 질을 높일 수 있을 것이다. 자연의 회복력을 갖추도록 도시 목조 건축이 선봉에 서야 한다.

호호 빈 Hoho Wien

위치	오스트리아 빈
대지 면적	3,920㎡
연면적	25,000㎡
건축 면적	1,270㎡
건축 규모	지상 24층, 지하 1층
건축 높이	84.0m
층고	3.5m
글루램 규격	400X400~400X1400
횡력 시스템	3개의 콘크리트 코어
탄화 시간	80㎜/90min
기둥 간격	2.3X6.5m
건물 유형	주거 시설, 상업 시설
건축 설계	Rüdiger Lainer+Partner
구조 설계	Woschitz Group
목구조 제작	Hasslacher Norica Timber
바닥 복합 패널	Mayr Meinhof Kirchdorfer
시공업체	Handler Bau Gmbh
준공	2019년

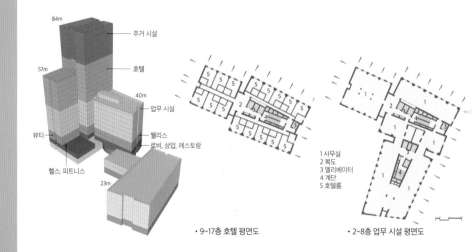

84m — 주거 시설

57m — 호텔

40m — 업무 시설

뷰티 — 웰리스
— 로비, 상업, 레스토랑

헬스, 피트니스

23m

1 사무실
2 복도
3 엘리베이터
4 계단
5 호텔룸

• 9~17층 호텔 평면도

• 2~8층 업무 시설 평면도

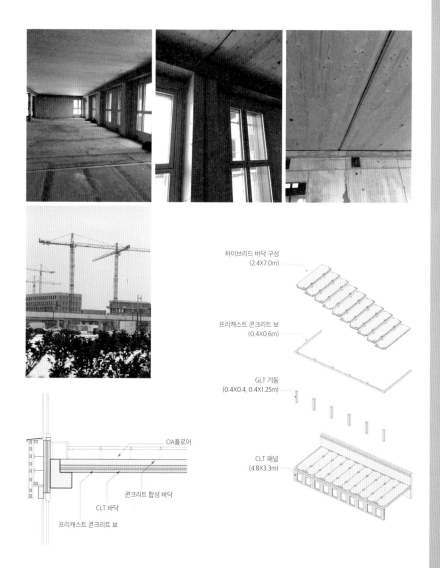

하이브리드 바닥 구성
(2.4X7.0m)

프리캐스트 콘크리트 보
(0.4X0.6m)

GLT 기둥
(0.4X0.4, 0.4X1.25m)

CLT 패널
(4.8X3.3m)

OA플로어

콘크리트 합성 바닥

CLT 바닥

프리캐스트 콘크리트 보

도시 목조 건축의 전개

현대 목조 건축의 세계적 동향

고층화되고 있는 목조 건축

현대 목조 건축 분야에서 뚜렷하게 나타나고 있는 세계적 양상은 대형화와 고층화이다. 1, 2층 규모의 주택에서 이제는 80층 초고층 건물을 논의하는 시대가 됐다. 몇 해 전 캐나다에 18층 기숙사 건물이 세워지더니, 이제는 오스트리아 빈에 24층 주상 복합 건물이 완성됐다.

쿼벡에서 열린 우드라이즈Woodrise 2019 국제회의에 보고된 각국의 목조 건축물을 보면 그 양과 질에 있어 놀라울 만큼 성장하고 있다는 사실을 확인할 수 있다. 목재의 아름다움에 매달린 과거와 달리, 새로운 기술을 바탕으로 미래의 도시 환경을 열겠다는 방향성을 분명히 제시했다. reTHINKWOOD에서 공개한 고층 목조 건축 동향에 의하면, 2019년을 기준으로 전 세계에서 지난 6년간 지어졌거나 공사 중인 7층 이상 고층 목조 건축이 13곳에서 44곳으로 증가했다. 북미 지역에서 매스 팀버를 이용해 현재 건설 중인 목조 건축이 198곳에 이르고, 디자인을 진행하고 있는 프로젝트까지 합치면 500개가 넘을 정도이니 얼마나 빠르게 확산하고 있는지 짐작할 수 있을 것

2019년 Think wood에서는 지난 6년간 만들어진 7층 이상의 고층 목조 건축 44개를 소개했다.

밴쿠버 개스타운에 있는 건물, 더 랜딩
100여 년 전에 이미 목조 건축으로 만들어진 건물로, 현재에도 여전히 잘 사용되고 있다.
캐나다 밴쿠버, ©ids

더 랜딩 내부
건물 내부에 굵은 제재목 기둥과 보가 그대로 노출돼 있다.
©ids

이다. 프리패브리케이션 공법을 활용해 유럽을 시작으로 북미까지 높이 경쟁에 뛰어들면서 대형 목조 건축 기술도 빠르게 발전하고 있다.

약 100여 년 전 북미 지역에서는 9~10층 정도 높이의 목조 건축물이 많았던 적이 있다. 물론 지금은 거의 사라졌지만 그 흔적이 아직 밴쿠버 지역을 비롯한 서부 연안에 남아 있다. 외관만 봐서는 건물을 지탱하고 있는 구조가 나무라는 사실을 상상하기조차 어렵다. 실내 곳곳에 노출된 두꺼운 나무 기둥을 확인하고서야, 나무 기둥이 장식재가 아닌 구조체임을 깨닫게 된다. 기둥과 보뿐 아니라 바닥에도 나무를 구조재로 사용했다. 얇은 나무판을 널설해 넓은 바닥을 만드는 방식으로 건설됐는데, 이런 기술은 현대로 이어지면서 매스 팀버Mass-Timber, 중량 목재로 더욱 정교하게 발전됐다. 매스 팀버를 직역하면 덩어리 목재란 뜻이다. 중량 목재라고 하니 좀 어색한 부분이 있지만, 경량 목재의 반대어 정도로 이해하면 좋을 듯하다. 그럼 'Tall-Wood'로 부르는 '고층 목조 건축'은 어떻게 정의해야 할까? 일반적으로 고층 건물이라면 적어도 40층 이상은 되어야 하겠지만, 목조 건축 분야에서는 아직 저층과 고층을 구분하는 특별한 기준이 없다. 우리나라를 포함해 많은 나라에서 얼마 전까지 4층 이상의 건물을 나무로 지을 수 없도록 법으로 규정했으나 유럽은 구조나 화재로부터 안전하게 설계해 공사한다면 건축법에 특별한 제약 조건이 없다. 다시 말해 시민의 생명과 안전이 확인되지 않는 기술이라면 어떤 건축가나 시공자도 설계나 시공을 할 리 없으니, 굳이 규제하지 않아도 된다는 뜻이기도 하다. 이런 합리

적인 생각이 기술을 발전시키고 건설 혁신을 가져오게 한다.

목조 건축은 인류 역사와 함께했다고 해도 과언이 아닐 만큼 오랜 역사를 지니고 있지만, 목조 건축이 고층화되기 시작한 것은 불과 10여 년밖에 되지 않았다. 고층 목조 건축을 학문적으로 정의하기에는 좀 이른 감이 있지만, 몇몇 자료를 살펴보면 그 동향을 살펴볼 수 있다. 캐나다 건축가 마이클 그린은 목조 건축이 현재 법규상 6층 이하의 건축물로 제한됐으므로 이보다 높다면 고층 건물이라 할 수 있겠지만, 과거 9층 건축물이 존재했음을 고려할 때 적어도 10층 이상의 높이라면 고층 목조 건축'이라 할 수 있다고 설명한다. 빈 공대에서 발표한 논문 〈고층 목조 건축의 발전The development of a Tall Wood Building〉에서도 10층을 기준점으로 삼는다. 4층 이하를 저층, 4층 이상 10층 미만을 중층, 10층 이상을 고층 건물로 분류했는데 10층 이상이 되면 내화나 구조 성능을 더욱 엄격하게 적용해야 하기 때문이다. 각국 건축법에서 요구하는 기준이 다르므로 일관된 기준을 적용하기 어렵지만, 내화와 구조 성능의 안전성을 기준으로 삼는다는 점에서 그의 분류는 타당한 듯하다. 미국에서 목조 건축을 개발하고 홍보하는 Think Wood는 고층 목조 건축물을 7층 이상으로 분류해 매년 동향을 발표하고 있다. 처음에는 단순히 고층 목조 건축물 사례로 소개했으나 사례가 늘어나면서 7층 이상으로 규정하고 공사와 설계를 포함해 해마다 그 수와 건물을 발표하고 있다. 7층으로 규정한 이유를 추정해 보면 아마도 목재의 누적 하중에 따른 수축 등 반드시 고려해야 할 여러 기술이 요구되는

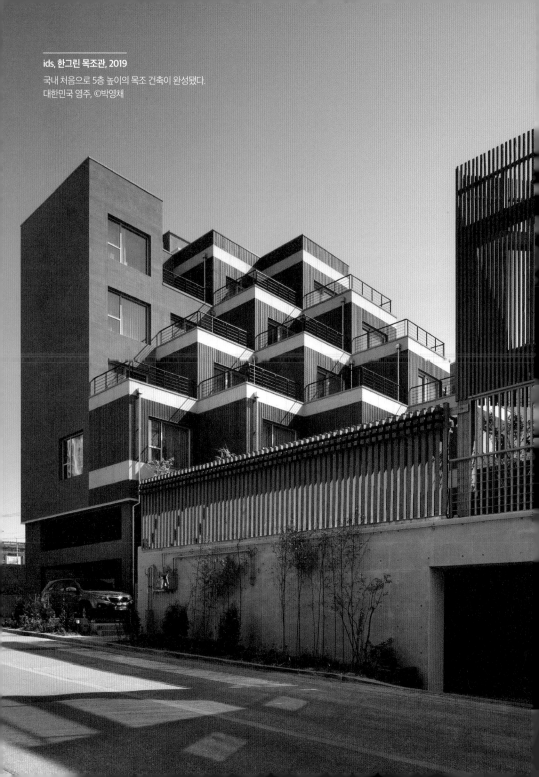

ids, 한그린 목조관, 2019
국내 처음으로 5층 높이의 목조 건축이 완성됐다.
대한민국 영주, ⓒ박영채

경계선이라고 보는 듯하다.

종합하면 최소 7층에서 10층 이상을 고층 목조 건축으로 분류할 수 있다. 또한 각 층의 높이를 최소 3.6~4.0m로 가정할 때, 적어도 25~30m 이상 높이의 건물이라면 고층 목조 건축 범주에 들 수 있다. 국내에서도 고층 목조 건축 기술을 개발하려는 노력이 없는 것은 아니다. 국내에서 가장 높은 목조 건축물은 2019년 준공한 한그린 목조관으로, 최고 높이는 19.1m이다. 사업 초기 단계부터 목조 건축의 고층화를 목표했으나 20m에도 미치지 못해 층수나 높이에서 아쉬움이 남는다. 뒤에서 좀 더 자세히 설명하겠지만 세계적인 기준에서 볼때 고층 목조 건축이라 부르기에는 부족함이 있다. 그렇다고 의미가 작은 것은 아니다. 한그린 목조관은 연구와 실험을 바탕으로 특별심의와 허가를 받았고 국내 건축법에서 규정한 목조 건축의 최고 높이 18m를 넘긴 첫 사례이다. 목조 건축에만 적용되는 낡은 규제를 없애야 한다는 생각으로 관련 분야에 큰 자극제가 되었을 것이니, 불모지나 다름없는 국내 건설 산업계에 목재의 가능성을 보여 준 의미 있는 작업으로 평가될 것이다.

진화하는 매스 팀버

현대 건축에 나타나고 있는 특징 중 하나는 단일 건물이라 할지라도 공간의 기능과 성격에 따라 다양한 재료를 사용하는 점이다. 건축하는

데 한 가지 재료만 고집할 필요는 없다. 철골과 콘크리트를 혼합해 사용할 수 있듯이, 현대 목조 건축도 하이브리드 공법을 적용한다면 다양한 건축이 가능하다. 더욱 넓은 공간을 위해 나무는 철골과 함께 사용할 수 있으며, 구조 성능을 높이고자 콘크리트와 결합할 수도 있다. 목조 건축이라 해서 목재만을 고집하는 것은 건축적, 경제적 측면에서 바람직하지 않다.

현대 목조 건축에 사용되는 나무는 과거의 나무와 다르다. 시멘트가 콘크리트와 다르듯이, 나무wood와 목재timber는 완전히 다르다. 중량 목재 제품Mass-Timber Products으로 분류되는 GLT, NLT, CLT 등은 대형 목조 건축을 건설하는 데 필요한 소재이다. 오늘날에는 구조적 강도를 높인 공학 목재Engineering Wood를 사용하는데, 기존 원목이나 제재목과 다르게 거의 변형되거나 수축되지 않기 때문에 이들을 빼놓고 건축을 하는 것은 불가능하다.

GLTGlued Laminated Timber는 가장 대표적인 공학 목재로, 일반적으로 글루램Glulam이라고 부른다. 기둥과 보로 구성된 목조 건축에 사용하는 재료로, 여러 겹의 목재를 접착해 직선 부재로 만들지만 자유로운 곡면 가공도 할 수 있어 다양한 형태의 공간 연출이 가능하다. 곡선재를 사용하면 나무 특성이 잘 드러나기 때문에 내부 공간은 더욱 부드럽고 유연하게 연출이 가능하다. 캐나다 퀘벡에 있는 텔러스 경기장Telus Stadium은 대규모 체육 시설임에도, 우아한 모습에 탄성이 절로 나오는 곡선 글루램 건축의 좋은 사례이다. 전천후 실내 축구 경기장을

라발 대학교 텔러스 체육 단지
체육 단지의 건물 간 연결 콘코스와 텔러스 실내 경기장
캐나다 퀘벡, ©ids

리치먼드 동계 올림픽 빙상 경기장, 2010

건물 폭이 무려 100m가 넘는 대규모 무주 공간을 목구조로 건설했다.

캐나다 리치먼드, ©ids

만들었다는 것도 놀라운 일인데, 67m가 넘는 **무주 공간**⁺을 나무로 건설했으니 감탄하지 않을 수 없다. 이 경기장은 13개의 아치형 글루램과 철골 지지대Steel Struts를 이용해 약 9천㎡의 공간을 만들었다. 기둥 없는 넓은 실내 경기장을 만들고자 글루램을 세 부분으로 나눠 공장에서 제작하고, 현장으로 운반해 철물 접합으로 완성했다.² 텔러스 경기장은 라발 대학교가 추진한 대규모 지역 공공 프로젝트의 일환으로, 실내 수영장, 헬스장 및 하키 경기장 등 체육 단지를 조성해 지역 사회의 자부심을 높이는 시설이 됐다. 학교와 시 정부의 협력으로 수준 높은 건축물을 완성한 모범 사례로 꼽힌다.

캐나다는 목조 경기장이 유독 많다. 특히 수영장이나 아이스링크처럼 수분이 많이 발생하는 시설에 나무를 사용하면 **결로**結露 ⁺⁺ 방지에 매우 효과적이다. 우리나라가 2010년 동계 올림픽 스피드 스케이팅 남녀 금메달을 획득했던 리치먼드 빙상 경기장Richmond Olympic Oval은 폭이 무려 100m가 넘는다. 목재를 사용해 거대한 하이브리드 아치를 만든 것도 놀랍지만, 지붕 구조에 재선충으로 피해 본 목재를 사용해 친환경 올림픽을 실천하여 전 세계로부터 찬사를 받았다. 아치 구조의 지붕을 떠받치고 있는 **퍼린**Purlin ⁺⁺⁺ 디자인이 특히 유명한데 기능적으로는 소음과 결로에 유리하고 공간적으로는 단순한 구조체를 더욱 돋보이게 한다.

NLTNailed Laminated Timber는 못으로 얇은 목재를 연

⁺ 체육관과 같이 실내에 기둥이 없는 넓은 면적의 공간

⁺⁺ 물체 표면에 이슬이 맺히는 현상. 건물 유리창에 특히 많이 나타나며, 습한 공기가 노점 이하가 됐을 때 공기 중 수증기가 액체가 되며 천장이나 벽체 등 열 차단이 충분히 이루어지지 않는 곳에서 발생하기 쉽다.

⁺⁺⁺ 지붕 면을 형성할 때 필요한 구조체

**ids, 뉴라이프
스타일하우스,
2020**

뉴라이프스타일
하우스 실내 이미
지와 NLT 지붕 디
테일. 천장에 노
출된 NLT는 나무
구조목을 나란히
세워 만들기 때문
에 나무의 정연한
결을 자연스럽게
느낄 수 있다.
©ids

결하여 만든 넓은 판재이다. 북미 지역에선 이미 오래전부터 이 방식으로 바닥을 만들어 왔는데, 주로 주택을 지을 때 사용하는 작은 **구조목⁺**을 이용한다. 특별한 설비나 기술 없이도 현장 제작이 가능한데, 기술이 발전하면서 공장에서 대량으로 생산해 현대 목조 건축에 재도입되고 있다. 미국 미니애폴리스에 소재한 T3 빌딩은 NLT를 이용한 대표적인 건물이다. 2016년에 준공된 T3는 목재Timber, 기술Technology, 운송Transportation이라는 주제를 건물명으로 정하고, 계단실과 같은 지상 콘크리트 코어를 포함해 약 9주 만에 건물의 전체적인 골격을 완성했다. 7층으로 구성된 T3는 1층에 콘크리트 구조의 상가와 커뮤니티 시설이 있고, 나머지 6개 층은 NLT 바닥과 글루램 기둥—보로 만들어진 업무 시설이다. 바닥 구조로 사용된 NLT 하부가 곧 천장 마감재가 되면서 어디에서도 찾아보기 어려운 아름다운 사무공간이 됐다. 미국에서 단일 건물로는 가장 규모가 큰 이 건물의 연면적은 약 2만㎡으로, 나무가 콘크리트와 철골을 대체할 수 있음을 입증했다. 매스 팀버를 건물에 이용하면 여러 장점이 있다. 대형 목구조는 건물 자중과 지진 하중이 철골 구조의 30%, 프리캐스트 콘크리트Precast Concrete의 60% 정도로 작지만, 상대적으로 목재의 비강도는 우수하다.[3] NLT는 CLT에 비해 제작비가 저렴하면서도 대형 건물에 사용할 수 있는 면 재료로 부족함이 없다. 천장에 노출된 NLT는 획일적이고 딱딱한 업무 환경을 마치 자기 집처럼 따스하고 편안한 공간으로 바꿔 줄 수 있다. 창의적이고 재미있는 일

⁺ 주로 주택에 사용하는 2인치짜리 목재. 사용 위치에 따라 4, 6, 8, 10, 12인치로 만들어진 구조재(Dimension Lumber)이다.

터를 만들려는 글로벌 벤처 기업들은 나무를 이용해 **제3의 공간**⁺으로 개성 넘치는 사무실을 꾸미는 것에 관심이 높아지는 추세다.

 CLT_{Cross Laminated Timber}가 없었다면 현재 세계인의 관심을 받는 고층 목조 건축은 꿈도 꿀 수 없었을 것이다. 그만큼 도시 목조화에 꼭 필요한 건축 재료이다. '구조용 집성판'으로 부르는 CLT는 이름에서도 알 수 있듯이 약 2~3㎝ 정도 두께의 나무를 가로와 세로로 직각 교차해 겹겹이 붙여 만든 중량 목재이다. 앞에 설명한 일 방향의 GLT나 NLT와 비교할 때, 이 방향으로 제작돼 구조 강도가 뛰어나고 다양한 두께와 길이로 만들 수 있어 콘크리트 벽을 내재할 수 있다. CLT의 가장 큰 장점 중 하나는 내진 성능이 우수하다는 점이다. 원래 기둥—보 방식의 목구조 건축은 **연성 결구**⁺⁺ 방식으로 결합하는데, 각각의 부재들이 외부 충격을 나누어 흡수해 지진에 강한 특징을 보인다. 특히 CLT를 적용하면 횡력 저항 능력이 뛰어나 대형 건축물에 유리해진다.

콘크리트보다 가볍지만 비강도는 콘크리트보다 약 10배 정도 뛰어나다. 가벼우니 지진 하중도 그만큼 작다. CLT의 시공성은 빼놓을 수 없는 장점 중의 하나이다. CLT를 활용해 공사할 경우 벽과 바닥 등 공장에서 정밀하게 사전 가공해 현장에서 조립하기 때문에 공사 기간이 단축되고, 공사비 절감에도 도움이 된다. 부가적으로 공사 현장에서 발생할 수 있는 안전사고와 민원도 줄어든다. 건설 현장마다 숙련된 기술자를 확

⁺ 미국 사회학자 레이 올든버그가 《제3의 장소The Great Good Place》에서 처음 사용한 용어. 집과 회사를 제외한 중간적 성격의 공간으로 새로운 유형의 공간이 필요한 현대의 요구에 맞춰 공간 영역이 허물어지는 경향이 있다.

⁺⁺ 강접합을 기본으로 하는 콘크리트 구조와 달리 부재 간의 연성, 즉 가벼운 접합을 통해 지진과 같은 횡력 하중이 발생할 때 모든 부재가 일정 부분의 힘을 흡수하도록 설계하는 접합 방식.

보하기 어려워지는 현재의 건설 환경에서 공사 기간을 줄이는 것은 매우 중요한 문제이다. 이런 이유로 CLT를 목재의 미래, 미래의 건축 재료라고 부르는 것이다. 2009년 영국에서 주거용 건축에 처음 적용된 후, 오스트리아와 노르웨이에서 100m에 육박하는 목조 건물이 완성됐고, 캐나다, 미국, 호주, 이탈리아, 핀란드 등 세계 곳곳에서 CLT를 활용한 고층 건물이 늘어나고 있다.

LVLLaminated Veneer Lumber 역시 지나치고 넘어갈 수 없는 중요한 재료 중 하나이다. '단판 적층재'라고 부르는 LVL은 이름이 좀 어렵지만 얇게 나무를 켜서 같은 방향으로 쌓아 만든 목재이다. 얼핏 생각하기에 합판 같지만 만드는 방법과 모습에 차이가 있다. 합판은 나무의 섬유 방향을 교차해 만들지만, LVL은 얇은 나무 단판을 같은 방향으로 붙여 제작한다. 단면에 나타난 결도 가지런히 일정하다. 대형 목조 건축을 소개할 때 빠지지 않고 등장하는 메트로폴 파라솔Metropol Parasol 은 바로 LVL로 만들어진 구조물이다. 스페인 세비야는 유럽 다른 도시와는 달리 아랍의 정취가 많이 남아 있는 안달루시아 지방의 역사 도시이다. 이 구조물은 세비야 구도심에서 북쪽으로 약 10분 정도 떨어진 엥카르나시온 광장에 있다. 광장에 들어서면 우선 그 크기에 압도된다. 가로 150m, 세로 75m에 달하는 거대한 조형물이 도로를 가로질러 공중으로 연결되고, 그 높이가 30m에 달한다. 방문객이 받는 첫인상은 '거대함과 신기함' 그 자체이다. 세비야 성당과 무화과나무에서 디자인 아이디어가 나왔다고 하지만, 관광객의 흥미를 끄는 것은 기

메트로폴 파라솔

스페인 세비야

이한 형태나 크기만이 아니다. 이 거대한 구조물이 나무로 만들어졌다고 소개되는 순간 탄성과 함께 눈이 휘둥그레진다. 사실 외관상 나무를 인지하기는 어렵다. 연결 철물을 포함해 전체가 폴리우레탄으로 코팅돼 겉으로 보기엔 마치 철판이나 플라스틱처럼 보인다. 나무를 연상하고 이곳을 방문했다면 약간 실망할 수도 있다. 그러나 이 코팅 덕에 LVL의 내구성을 높일 수 있었다. LVL은 다른 매스 팀버 재료보다 유연하고 자유로운 형태가 가능하지만, 빗물에 약하기 때문에 구조물 전체를 완전히 밀봉하는 방법을 선택했을 것이다. 만약 금속과 같은 재료를 사용했다면 하중 때문에 지하에 유적 전시장을 만드는 것이 어려웠을 테고, 뜨거운 햇볕에 의한 난반사로 주변 아파트의 민원이 생겼을 것이다. 또한 재료 변형을 우려해 두께를 두껍게 했다면 이처럼 날렵한 형태미를 뽐내지 못했을 것이다. CNC 가공으로 만든 폭 3.5m, 길이 16.5m, 두께 311㎜ 크기의 작은 단판 3,400여 개를 반복해 아주 특별하고 매우 정교한 형태[4]가 탄생했다. 건설 과정은 더욱 흥미롭다. 세비야시는 원래 이곳에 지하 주차장과 시장을 만들 계획이었는데, 지하 공사를 하던 중 로마와 무어인의 유적이 발견된 것이다. 유적이 발견되면 개발이 중지되는 경우가 많지만, 시 당국은 유적을 보존하는 것을 넘어 적극적으로 지하를 유물 전시장으로 만든다는 구상을 하고, 국제 설계 공모를 추진했다. 지상 7~8층 높이에 해당하는 구조물을 콘크리트로 만들었다면 분명 지하 유적 공간은 콘크리트 기둥으로 가득 차고 말았을 것이다. 문제 해결을 위한 설계팀의 전략은 매우 단순했

다. 우선 6m 지름의 콘크리트 기둥 2개만으로 지상 구조물을 지지할 수 있도록 했다. 두께 40cm가 넘는 큰 기둥 속에는 계단과 엘리베이터를 설치해 지하에서 최상단까지 연결하고 높이 30m, 길이 250m가 넘는 '파노라마 테라스'를 만들어 도심 경관을 여러 방향에서 감상할 수 있는 멋진 공간을 만들었다. 지붕 눈높이에서 펼쳐지는 테라스는 고층 건물에서 바라보는 모습과 또 다른 맛이 있다. 여기서 우리가 주목할 것은 건축가의 디자인 의도를 완성한 과정이다. 구조적인 이유로 재료를 경량화하면서도 안전한 시공 방법에 관한 선행 연구가 필요했는데, 공법 개발에 무려 5년이란 시간이 소요됐다고 한다. 우리나라 건설 환경에서는 꿈조차 꿀 수 없는 일이다. 2018년 평창 동계 올림픽에서 단 1%의 공사비가 증가한다는 이유로 목구조 경기장이 철골로 바뀌었던 일을 생각해 본다면, 무려 5년이란 시간 동안 현상 공모 당선안을 구현하고자 노력한다는 것은 상상조차 할 수 없는 일이다. 그런 사회적 환경이 부럽기만 하다. 역사 도시 세비야는 세계인의 관심을 받으며 현대적인 세련미까지 더하게 됐다.

이 외에도 LSLLaminated Strand Lumber, PSLParallel Strand Lumber 등이 있다. 지금까지 살펴본 다양한 중량 목재는 현대 목조 건축에 꼭 필요한 재료이다. 특히 규모가 크고 고층화될수록 성능 높은 목제품이 필요하다. 따라서 건축가는 설계 초기 단계에서 사용자가 요구하는 공간에 적합한 목재가 무엇인지 신중히 검토해야 한다. 기둥과 같은 선재인지, 벽과 같은 면재를 이용할 것인지, 또한 사용한다면 어떤 구성

이 더 효과적인지 지역의 산업 환경을 고려하여 종합적으로 판단해야 한다.

나무로 80층, 가능하다

나무로 얼마나 높이 지을 수 있을까? 독일 하노버에 있는 풍력 발전 터빈Wind Turbine 타워와 오스트리아 피라미덴코겔Pyramidenkogel 목조 전망대는 나무를 이용해 얼마나 높이 지을 수 있는지 영감을 준 좋은 사례로, 나무는 외부에 취약하다는 편견과 오해를 불식시키기에 충분하다.

케른텐 지방 산 이름에서 붙여진 피라미덴코겔 타워는 기존에 있던 방송 콘크리트 타워를 허물고 2013년 새롭게 건설됐다. 지상 80m 높이 전망대와 20m 높이 첨탑으로 이루어졌으며, 총 100m에 달하는 타워 최상부에는 3개 층으로 구성된 실내외 전망 데크가 있다. 러시아 낙엽송으로 만들어진 16개의 글루램 기둥을 마주하면 감탄사가 절로 나온다. 마치 아름드리나무처럼 강하고 든든하다. 너비가 1.4m에 달할 만큼 크지만, 회전하며 상승하는 회오리처럼 그 형태가 경쾌하고 유려하다. 높이 6.4m마다 설치된 10개의 원형 강관Steel ring과 약 80여 개의 대각선 버팀대Strut가 글루램 기둥을 하나로 단단히 묶어 바람에 잘 견딜 수 있도록 한다. 호기심을 유발하는 와선형 글루램 기둥을 보면서 타워 중앙에 들어서면 전망대까지 걸어 올라갈 수 있는 계단과 투명 엘리베이터가 있다. 만약 이곳을 방문한다면 계단을 이용할 것을 추천

한다. 한 걸음씩 계단을 오르다 보면 그리 어렵지 않게 60m 높이의 실내 전망대까지 오를 수 있는데, 주변에 펼쳐지는 경관이 매우 아름답기 때문이다. 길이 120m의 슬라이더를 타고 내려오는 사람들의 즐거운 괴성을 듣다 보면 어느덧 정상에 다다른다. 설렘과 기대심 때문에 처음에는 아찔하게 느꼈던 높은 전망대도 단숨에 도달했던 기억이 생생하다.

이제 초고층 목조 건축에 집중해 보자. 이미 수년 전 런던과 시카고에 80층, 300m 규모의 목조 건축 구상안*이 발표되더니, 일본의 스미모토 린교住友林業는 2041년 준공을 목표로 350m 높이의 70층 건축물인 'W350 프로젝트'를 발표했다. 약 800세대가 들어갈 이 건물에는 약 18만 5천㎡의 목재를 사용할 계획이며 저층부 기둥 폭이 약 2.5m에 달할 것이라 한다. 예상 사업 규모는 약 6천억 엔에 달하니 정말 어마어마한 프로젝트이다. 이처럼 시간이 갈수록 더 거대한 계획이 발표되고 있지만, 사실 경제성과 같은 타당성이 얼마나 있을지는 조금 더 지켜보아야 할 것 같다.

Think Wood는 나무를 이용해 건축한다면 현재 기술로 약 40층까지 가능하지만, 경제성을 고려한다면 12~20층 정도가 적합할 것이라고 발표한 바 있다. 그럼에도 초고층 목조 건축 계획에 촉각을 세우는 것은 설령 당장은 건설하지 못하더라도 계획과 연구 과정을 통해 기술 개발을 선점할 수 있기 때문일 것이다. 그래서 준공된 건

✚ 케임브리지 대학과 피엘피(PLPArchitectre)는 80층, 300m 높이의 초고층 목조 계획을 발표한 바 있고, 시카고에 본사를 둔 퍼킨스 앤 윌(Perkins & Will) 건축설계사무소에서도 80층 규모의 리버 비치 타워(River Beech Tower) 계획을 발표한 바 있다.

피라미덴코겔 타워, 2013

높이가 무려 100m에 이르는 피라미덴코겔 타워는 원형 강관과 대각선 버팀대가 연결된 두께 320㎜,
길이 1,440㎜의 글루램 기둥이 수직 하중을 받도록 설계됐다.
오스트리아 케른텐, ©ids

스미모토 린교가 발표한 70층의 W350

일본에서 발표한 초고층 목조 타워 가상도

©SUMITOMO FORESTRY & NIKKEN SEKKEI

물도 중요하지만 다양한 연구 보고서도 함께 살펴볼 필요가 있다. 그 중에서도 가장 선도적인 연구는 2012년에 발표된 〈고층 목조 건축의 사례The Case for Tall Wood buildings〉이다. 유튜브를 통해 잘 알려진 마이클 그린은 고층 목조 건축의 필요성에 대해 진보적인 입장을 취한 건축가로, 구조 기술사 에릭 카쉬Eric Karsh와 함께 FFTTFinding the Forest Through the Trees 시스템을 개발해 고층 목조 건축이 충분히 경쟁력 있음을 입증했다. 여기서는 6~12층의 중층 건축물과 30층 전후의 고층 건축물로 구분해 FFTT 시스템을 각각 적용한 뒤 구조 안정성, 탄화 내화성, 시상 경생력을 비교 섬토했다. 설세 기본 개념은 '강한 기둥, 약한 보'를 최대한 활용한 방식으로, 계획안을 살펴보면 나무의 장단점을 현명하게 활용했다는 것을 알 수 있다. 수직 압축력이 강한 글루램을 기둥으로, 인장력의 단점 보완을 위해 철골을 보로, CLT로 바닥 구조체와 코어를 만드는 계획이다. 또한 기둥과 바닥을 한 층씩 쌓는 플랫폼Flatform 방식 대신 4개 층을 한 단위로 만든 벌룬Balloon 구조를 채택하고 네 가지 대안+을 제시했다. 내화 설계는 2시간을 기준으로 94mm의 탄화층을 고려한 노출 CLT 또는 글루램을 사용하는 방법과 2겹의 내화 석고로 밀봉하는 방법Encapsulation Method을 사용했다.[5] 이 보고서에서 흥미로운 점은 목재 사용에 대한 건설 산업계와 소비자 시장의 인식에 대한 지적으로, 12층과 20층을 기준으로 공사비를 재료와 공법별로 살펴본 부분

✦ Option 1(12층 이하)은 글루램 기둥+코어, Option 2(20 이하)는 내력벽+기둥+코어, Option 3(20층 이하)은 외벽 하중 저항 시스템+코어, Option 4(30층이상)는 내외부 내력벽+코어의 방법을 제시했다.

✦✦ 12층 콘크리트 공법과 FFTT 목재 노출 공법을 할 경우 $283/sf로 같고, 밀봉 방법은 $288/sf로 약 $5/sf가 더 비싸다고 밝혔다.

이다. 목재를 감싸는 밀봉 방법이 약간 비싸지만 FFTT 목재 노출 공법이나 콘크리트 공법은 **공사비에 큰 차이가 없다**[++]는 설명이다. 물론 캐나다 밴쿠버 지역을 기준으로 한 것이기 때문에 지역과 국가에 따라 다르겠지만 목재가 충분히 가격 경쟁력이 있음에 주목할 필요가 있다.

2013년에 발표된 〈목재 고층 건축 연구 과제Timber Tower Research Project〉 역시 흥미롭다. 목조 건축이라 해서 반드시 목재만 사용하기보다는 콘크리트와 목재를 결합한 하이브리드 방식이 현실적 대안임을 증명한 보고서이다. 국제적으로 수많은 초고층 건물을 설계해 온 SOMSkidmore, Owings & Merrill은 1966년 자신들이 설계한 42층, 120m 높이의 콘크리트 건축물 드위트 체스트넛 아파트Dewitt-Chestnut Apartment를 목재로 전환하는 방법을 검토한 결과, 고층 건물에 목재를 적용하는 것이 충분히 경쟁력 있다고 밝혔다. 이 건물에 적용됐던 프레임 튜브Framed Tube 개념도 혁신적이지만, 이번에 발표된 구조 디자인 역시 신선하다. 글루램 기둥과 CLT 코어 그리고 4개의 CLT 내력벽을 콘크리트 보 위에 올려놓은 **콘크리트 연결 목재 프레임**Concrete Jointed Timber Frame[+++]이 바로 그것이다. 이 구조는 목재와 콘크리트를 결합한 일종의 하이브리드 시스템으

[+++] 단순히 재료 강성만 비교하면 목재의 수직 변형은 철과 유사하지만 콘크리트보다 당연히 크다. 따라서 나무결의 수직 방향으로 압축력에 의한 누적 변형이 일어나지 않도록 접합부에 철근 콘크리트를 사용해 각 층마다 테두리 보를 설치하는 것이 콘크리트-목재 프레임의 핵심이다. 주변에 설치된 보는 큰 기둥 간격을 고정할 수 있도록 보강됐고, 일부는 목재 전단벽 요소 사이의 연결 보를 통해 결합됐다. 목재 패널은 에폭시로 목재를 접합되거나 콘크리트에 철근과 콘크리트 연결 보에 연결되어 있다. 바닥에 사용된 CLT는 약 20cm 두께로 너비 2.4~2.7m, 세로 8.4m를 하나의 단위로, 한 층에 총 32개의 모듈이 설치됐다. 무량판 구조를 변형하여 CLT 바닥 위에 콘크리트 50mm를 설치함으로써 층간 소음도 향상시켰다. 1개 층 높이는 3.3m 정도에 불과하지만, 약 2.9m 이상을 높은 실내 천장을 확보하도록 계획됐다. 내화 설계는 주요 구조부인 기둥, 실내 내력벽과 코어 외벽은 4시간으로 설계됐고 세대 간 벽체는 1시간으로 설정됐다. 콘크리트 하부 구조와 기초 등을 포함하여 목재 70%, 콘크리트 30%가 사용됐다. 측면 하중 저항 시스템은 코어 주변과 건물 둘레에 있는 CLT가 전단벽으로 사용되며, 인접 벽은 콘크리트 연결 보에 의해 결합된다. SOM은 연구 발표 이후 3편의 추가 보고서를 통해 실험과 검증을 진행했다.

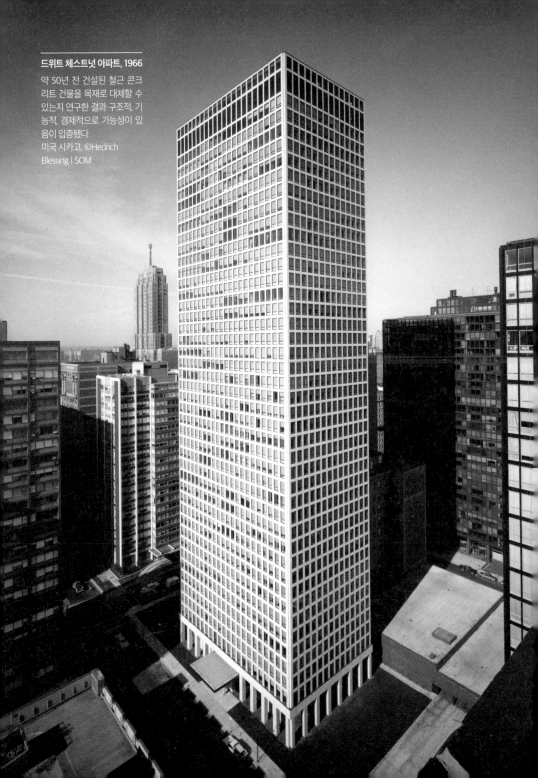

드위트 체스트넛 아파트, 1966
약 50년 전 건설된 철근 콘크
리트 건물을 목재로 대체할 수
있는지 연구한 결과 구조적, 기
능적, 경제적으로 가능성이 있
음이 입증됐다.
미국 시카고, ©Hedrich
Blessing | SOM

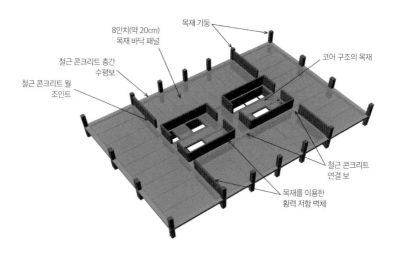

8인치(약 20cm)
목재 바닥 패널

목재 기둥

철근 콘크리트 층간
수평보

코어 구조의 목재

철근 콘크리트 월
조인트

철근 콘크리트
연결 보

목재를 이용한
횡력 저항 벽체

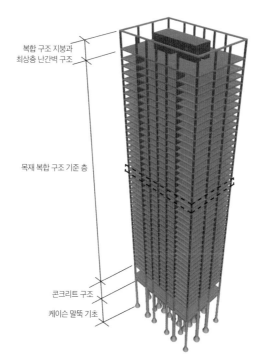

복합 구조 지붕과
최상층 난간벽 구조

목재 복합 구조 기준 층

콘크리트 구조

케이슨 말뚝 기초

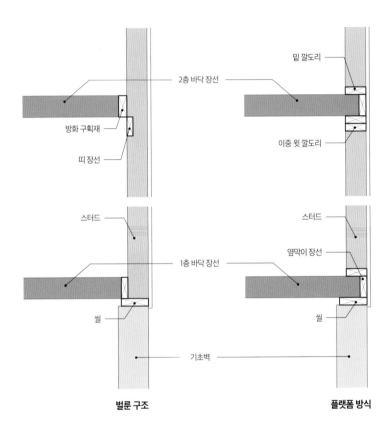

2층 바닥 장선

밑 깔도리

방화 구획재

띠 장선

이중 윗 깔도리

스터드

스터드

1층 바닥 장선

옆막이 장선

씰

씰

기초벽

벌룬 구조

플랫폼 방식

플랫폼 구조와 벌룬 구조 비교

벌룬 구조는 벽체를 한 번에 올리고 중간에 바닥 구조를 만드는 반면, 플랫폼 구조는 한 층씩 기둥과 바닥을 잘라서 만드는 구조이다.

로, 많은 현대 고층 목조 건축에 적용되는 방법이다. SOM은 이 시스템을 적용하면 60~75%의 탄소발자국을 감소할 수 있으며, 목재가 콘크리트의 대안이 될 수 있다고 밝혔다.

스타튜하우스 Stadthaus

위치	영국 런던
연면적	2,890㎡
건축 규모	지상 9층
건축 높이	29.0m
층고	3.00m
건물 유형	주거 시설
건축 설계	Waugh Thistleton Architects
구조 설계	Techniker Ltd.
목구조 제작	KLH Massivholz GmbH
준공	2009년

• 평면도

• 3층 평면도

MOVEMENT - TOTAL CREEP AND SHRINKAGE

- Plated 외부 접합
- Tied 접합
- Graphite Apartments 고정 방식
- 기존의 고정 방식
- Plated 내부 접합
- Screw 접합
- 외벽 단면도
- 코어 단면도

앵글 철물 / 띠 철물 / 나사 / 베어링 플레이트 / 타이로드 / 앵글 철물 / 강재 끼움쇠 / 철근 콘크리트 슬래브 / 나사 / 목재 밑판 / 철근 콘크리트 슬래브 / 앵글 철물 / 나사 / 바닥판 / 벽체 / 하중 분포선

바닥
15mm 마룻바닥
55mm 몰탈 미장
25mm 단열재
146mm CLT 바닥
75mm 중공층
50mm 단열재
석고 보드

외벽
Eternit 타일
50mm 공기층
70mm 단열재
28mm CLT 벽체
석고 보드 2겹

코어
117mm CLT 벽체
40mm 단열재
128mm CLT 벽체
50mm 단열재
석고 보드 2겹

고층 목조 건축의 구조 시스템

현대 목조 건축의 구조 방식

전 세계에 건설된 다양한 사례를 살펴보는 것은 현대 목조 건축을 이해하는 데 큰 도움이 된다. 건축은 표준화된 기술이 적용되는 산업 분야지만, 모든 건물을 한 가지 방법으로 해결할 수는 없다. 대지에 따라 필요로 하는 하중 지지력이 다르고, 프로젝트에 따라 기능과 요구 사항 그리고 공사 예산과 기간 등이 다르다. 따라서 적용할 수 있는 기술적 원리는 같더라도 해결책은 각기 다를 수밖에 없다. 이에 여러 사례를 분류하고 정리해 다양한 해결책을 이해하는 것이 좋다.

목조 건축이란 목재를 주요 구조체로 사용한 건물이다. 나무를 단순히 마감이나 장식으로 사용한다면 목조 건축이라고 부를 수 없다는 뜻이다. 물론 100% 나무만으로 지어야 하는 것은 아니다. 목재를 구조의 주재료로 사용하면서 현대 건축이 필요로 하는 구조 성능을 가져야 한다. 그러려면 재료를 기능과 성능에 맞게 사용해야 하며, 한 가지 재료만으로 문제를 해결하면 오히려 비합리적인 구조가 될 가능성이 크다. 따라서 현대 목조 건축은 일종의 복합 구조, 즉 하이브리드 구조라고 부르는 것이 더 합당하다. 모든 건물은 수직, 수평 하중은 물론, 횡력에 견딜 수 있어야 한다. 구조 방식에 따라 벽식 구조, 외부 전단 벽구조, 수직 코어 구조, 트러스 구조, 브레이스 구조, 모멘트 프레임 등크게 6가지로 분류하거나 패널 시스템, 프레임 시스템, 하이브리드 시스템으로 보다 단순하게 나누어 생각할 수 있다.

CLT의 시작, 스타튜하우스

횡력 저항의 대표적인 방식은 벽식 구조이다. 벽식 구조는 우리에게 익숙한 아파트와 같은 방식을 말하는데, 2008년 영국 런던 머레이 그로브에 건설된 스타튜하우스Stadthaus도 벽식 구조 건물이다. 9층 높이의 이 건물은 CLT를 실내 내력벽Interior Shear Wall으로 사용해 목재 산업계에 CLT를 알리는 중대한 계기가 됐고, 목조 건축 고층화의 길을 열었다. 실내 벽은 구조체이므로 자유롭게 변경할 수 없다는 제약이 있지만, 아파트와 같이 향후 변경이 없는 건물에는 매우 효율적인 방법이다.

총 29세대로 구성된 스타튜하우스에는 3층까지 사회 주택Affordable Housing, 4층부터 6층까지 일반 주택이 혼합돼 있다. 엘리베이터 코어를 포함해 건물 구조는 100% 목재로 건설됐다. 중앙 코어에 벽을 세우고 바닥을 설치한 후 다시 벽체를 세우는 플랫폼 방식으로, 벽체와 바닥에 나사못과 앵글 플레이트를 사용해 결합했다. 29m 높이의 건물임에도 구조체를 전부 세우는 데 불과 28일밖에 걸리지 않았다. 엄청나게 빠른 시간이다. 만약 콘크리트를 사용했다면 어땠을까? 콘크리트의 법적 양생 기간이 28일인 점을 생각하면 9개 층을 올리는데 적어도 6~7개월은 필요했을 것이다. 그런데 더 놀라운 것은 공사에 참여한 작업자가 단 4명뿐이었다는 점이다. 건축 공사비의 40% 이상이 인건비임을 감안할 때 공사 인원을 줄인다는 것은 공사비가 줄어든다는 뜻이며, 현장 작업이 줄어든 만큼 각종 산업재해의 위험도 줄일 수 있다.

시공 관점에서 보면 가히 혁명적이다. 전체 공사에 49주 정도 소요됐는데, 이는 콘크리트보다 5개월이나 빨리 끝난 것이다. 외벽에는 흰색, 회색, 검은색으로 된 5천 개 이상의 얇고 긴 형태의 패널을 설치했고, 약 70% 이상 폐목재를 재사용했다. 벽체는 단열재, 공기층, 외장 패널로 구성했다.✚ 이 프로젝트로 181톤의 이산화탄소를 저장하고, 철근 콘크리트를 대체해 125톤의 이산화탄소를 감축함으로써 총 300톤이 넘는 이산화탄소를 저장할 수 있었다.

　호주에 있는 포르테Forte는 스타튜하우스의 업그레이드 버전이다. 두 건물 모두 오스트리아 KHL에서 제작과 시공을 맡았는데, 10층 규모의 건물로 높이는 32.5m이다. 1층은 콘크리트 구조에 상점을 배치했고, 2층부터 10층까지 9개 층은 CLT 구조의 주거 시설이다. 우선 구조를 살펴보자. 제일 먼저 계단 코어가 세워지면 내외부 벽체와 바닥을 만들고 한 층씩 쌓아 전체 건물을 만드는 플랫폼 구조를 사용했다. 이 공사에는 총 759개의 가문비나무 CLT가 사용됐다. 이 CLT는 25개의 컨테이너에 실려 오스트리아에서 호주로 운반됐다. 건설에 사용된 연결 철물의 수는 엄청나다. 5,500개의 앵글 브라켓, 3만 4,550개의 나사못이 사용됐고, 목재 무게만 485톤이 넘었다. 못을 이용하는 결합은 아주 단순하지만, 구조적 성능은 매우 우수하다. 벽체 구성✚✚과 내화 설계도 스타튜하우스와 비

✚ 128mm 두께의 CLT를 기준으로 외부에는 100mm의 단열재, 50mm의 공기층, 외장 패널 순으로 벽체가 만들어졌다. 내부는 소음 차단을 고려해 50mm의 단열재와 3겹의 석고 보드로 마감했다. 바닥은 146mm의 CLT가 사용됐는데, CLT 상부에는 25mm의 흡음 단열재, 55mm의 콘크리트, 15mm의 목재마루로 구성됐고, CLT 하부에는 75mm의 공간 층, 50mm의 소음 차단을 위한 단열재, 그리고 1겹의 석고 보드로 구성됐다. 코어 벽체를 세울 때는 128mm CLT에 40mm 단열재와 다시 117mm CLT를 한 번 더 사용했다.

✚✚ 128mm의 CLT와 13mm의 석고 보드, 바닥은 146mm의 CLT와 16mm의 석고 보드, 노출된 CLT 벽체에는 158mm를 사용했다.

교해서 더 발전했다. CLT 벽체가 손상을 받더라도 구조가 하중을 분담할 수 있도록, 탄화층과 내화 석고 보드를 함께 고려했다. 계단실과 엘리베이터의 수직 통로는 분리하고 모든 배관을 이 수직 통로로 연결하여 내화 안정성을 더욱 높였다. 외부에는 레인스크린을 설치하고, 그 위에 알루본드Alubond의 금속 패널을 마감했다. 발코니에는 스크리드와 방수막을 설치한 후 타일로 마무리했지만, 발코니 하부에 CLT가 그대로 노출돼 목조 건축임을 암시한다. CLT 설치 기간은 3개월, 전체 공사 기간은 10개월밖에 걸리지 않았지만, 설계에는 무려 3년이란 시간이 걸렸다. 얼마나 신중하게 고민하고 노력했는지 단적으로 보여 주는 것은 바로 유닛 배스Unit Bath+의 적용이다. 화장실 공사는 공정이 복잡하다. 물을 사용하는 공간인 만큼 마감을 하기 전에 방수 공사를 해야 한다. 상수와 하수 배관을 연결해야 하고, 타일과 위생도기도 설치해야 한다. 만약 공사가 잘못되면 특히 목조 건축에서 피해가 커진다. 따라서 설계팀은 신뢰할 수 있는 공사 방법을 고민했을 것이다. 이에 화장실 유닛을 공장에서 100% 제작하고 현장에서는 주 배관에 연결하는 것만으로 모든 공정을 끝냈다. 입주 후 발생할 수 있는 하자를 원천 봉쇄한 셈이다. 건물의 에너지 성능은 스타튜하우스에 비해서 더욱 향상됐다. 잘 알려져 있듯이 목재는 단열 성능이 뛰어나 입주자들은 에너지 비용으로 매년 약 300달러를 절약할 수 있다고 한다. 환경적 측면도 놀랍다. 나무를 구조로 사용하면서 약 761 이산화탄소톤을 격리했고,

+ 변기, 세면기, 욕조 등 각종 설비와 마감까지 일체화해 공장에서 생산하여 현장에 설치하는 방식. 일본 비즈니스호텔에서 흔히 볼 수 있는 방식으로, 방수에 특히 유리하다.

콘크리트를 사용하지 않은 부분까지 함께 고려한다면 약 1,451 이산화탄소톤을 감소시켰으니 기후 변화 시대에 적합한 건축 방법이라 할 만하다. 물론 몇 가지 의문점도 남아 있다. 발코니에 노출된 목재의 내구성이나 이산화탄소를 줄이겠다고 오스트리아에서 호주까지 먼 거리를 운송하면서 발생하는 탄소 배출 문제는 다시 한번 생각해 볼 필요가 있다.

두 사례를 통해서 알 수 있듯이 벽식 구조는 주거 건물에 적합한 구조이다. 만약 향후 자유로운 변경이나 융통성 있는 건축을 생각한다면 피해야 할 구조이기도 하다. 그럼에도 CLT는 면 재료로 사용될 때 더 효과적이어서, 구조벽과 비구조벽을 구분하여 벽식 구조로 설계한다면 빠른 시공과 함께 경제적인 결과를 얻을 수 있다.

고층 목조 건축의 선언, 브록 커먼스

두 번째는 기둥, 보와 함께 수직 코어로 횡력 하중을 받는 구조이다. 다양한 기능을 수용해야 하는 현대 건축의 특징상 벽식 구조와 비교하면 더 합리적인 방법이다. 기능적으로 자유로운 평면 구성이 가능해서 이 구조 방식을 적용한 사례 또한 많다. 기둥—보 구조에서 건물의 횡력은 계단실을 포함한 수직 코어가 주로 담당하는데, 코어 재료에 따라 목재 또는 콘크리트로 구분할 수 있다. 우리나라에서 피난 계단은 내화 구조와 불연 재료 사용의 조건을 동시에 만족해야 하지만, 외국에

목재혁신디자인센터

100% 목재로 만들어진 건물이다.

캐나다 프린스조지, ©ids

서는 내화 성능을 확보한다면 얼마든지 목재를 사용할 수 있다. 따라서 목재로 만들어진 피난 계단도 가능하다.

캐나다 브리티시컬럼비아주 프린스조지에 있는 목재혁신디자인센터Wood Innovation and Design Center, WIDC는 100% 목재를 사용해 글루램 기둥과 보를 수직 CLT 코어에 연결해 횡력에 견디도록 만든 사례이다. 프린스조지는 전통적으로 목재 산업이 발달한 지역으로, 이 지역에 일종의 쇼케이스로 건립한 목재혁신디자인센터는 목재만으로도 얼마나 멋진 건물이 될 수 있는지를 전 세계에 알렸다. 이 6층 건물의 규모는 언면적 4,850㎡, 높이는 약 29m이다. 환경 진화석인 설계와 시공으로 미국친환경건축협회 금상LEED Gold도 받았다. 구조는 벌룬 구조 방식이며, 목재 섬유 방향으로 상하부 기둥을 직접 연결하고 수평 연결을 배제함으로써 목재 수축에 따른 문제점을 최소화했다. 건축가는 이를 FFTT 시스템이라고 이름 붙이고 이런 방식을 적용하면 나무로 30층까지 건설 가능하다고 주장해 왔고, 이 프로젝트를 통해 공법의 시공성을 증명했다. 미송으로 만든 글루램과 CLT를 적극적으로 노출한 결과, 현대 목조 건축을 대표하는 상징적 건축물이 됐다. 커튼 월Curtain wall의 창호 지지대Mullion는 LVL을 사용해 수직성이 더욱 강조돼 경쾌하면서도 아름다운 로비 공간이 만들어졌다. 외벽은 구조 단열 패널Structural Insulated Panel, SIP로 단열 성능을 높였고, 그 위에 웨스턴 시다 사이딩으로 마감했다. 마감재를 보호하려고 탄화 목재를 사용했는데, 토치로 목재를 직접 불에 그을리는 전통 방식으로 처리했다.[6] 설

계 과정도 빌딩 정보 모델링Building Information Modeling, BIM을 적용했고, 설계와 공사 과정에서 3차원으로 사전 검토해 시공의 문제점과 정밀도를 높였다. 또한 공사 과정과 준공 후 건물의 목재 변화를 관찰하기 위해 목재 전문 연구소인 FP 이노베이션FPinnovation 연구소는 목재 수축 정보와 진동, 수분 관리를 위한 센서를 설치해 향후 대형 목조 건축의 설계 및 시공을 위한 정보를 추가적으로 수집한다. 전 세계 목조 건축을 선도하는 국가다운 모습이다. 고층 목조 건축의 사례가 충분하지 않은 만큼 이런 연구 데이터의 확보는 필수적이다. 축적된 정보가 더 진보된 건축 기술로 이어질 것이기에 우리도 사업 기획 단계부터 예산과 목표를 올바로 설정할 필요가 있다.

목재디자인혁신센터는 1층 바닥과 최상층 기계실 바닥에 사용된 콘크리트를 제외하면 모든 부분이 목재로 만들어졌다. 평면은 건물 중앙에 계단실이 있는 중심 코어 형식이며, 약 5.8m 간격으로 기둥이 배치됐다. 설비 계획 부분에서 더 자세히 설명하겠지만, 바닥 구조체로 사용된 CLT를 노출하고자 한 장의 두꺼운 목재를 사용하는 대신 이중 골판 구조를 만들고 빈 곳에 각종 배관을 설치했다. 얼핏 복잡해 보이지만, 이 덕에 천장에 목재를 노출하여 다른 곳에서는 보기 힘든 멋진 실내 공간이 완성됐다. 적극적으로 목재를 노출하다 보니 공사비를 가늠할 수 없을 만큼 비싼 건물이 됐는데, 건설 관계자 말에 따르면 캐나다에서조차 두 번 다시 만들기 어려울 만큼 많은 목재가 사용됐다고 한다. 공식적으로 알려진 총공사비는 25억 달러, 우리 돈으로 환산하

면 약 220억, 3㎡당 약 1,500만 원이 넘는다. 홍보 성격이 강한 건축물인 만큼 계단실 역시 CLT를 이용해 직선 계단이 교차하는 시저Scissors형 계단으로 설계했는데, 국내에서는 피난 계단에 불연 재료를 사용해야 하는 만큼, 국내에서는 경험할 수 없는 매우 특별한 느낌을 받게 된다. 패스트 트랙Fast-Track으로 진행된 목재디자인혁신센터는 북미 지역에 목조 건축의 새로운 바람을 일으켰다. BIM 설계와 통합 프로젝트 진행 방식IPD, Integrated Project Delivery으로 현장에서 발생할 수 있는 실수를 사전에 검토할 수 있도록 한 점, 공사 기간에 노출된 목재의 관리가 꼭 필요하다는 점, 콘크리트와 목재를 연결할 때 콘크리트 24㎜, 목재 3㎜ 이내의 오차 범위를 지켜야 한다는 점, 공사 중에도 목재의 수축, 변형, 진동과 수분에 대해 모니터링해야 한다는 점 등 다양한 교훈을 일깨워 준 프로젝트이다.

수직 코어를 이용해 횡력을 지지하는 또 다른 방법은 콘크리트를 사용하는 방법이다. 브리티시컬럼비아 대학교 기숙사 브록 커먼스Brock Commons는 새로운 시도로 목조 건축계에 큰 자극이 됐다. 2014년 사업 계획을 세우던 당시 고층 목조 건축이라고 해야 10층 정도였던 점을 생각하면 18층 규모의 브록 커먼스는 분명 혁신적이라 할 수 있다. 건물 중앙에 배치된 두 개의 콘크리트 코어 때문에 목조 건축으로 볼 수 있는지 의문이 제기되기도 했지만, 건물 높이 53m와 CLT 공법에 많은 사람의 관심이 집중됐다. 이 건물은 연면적 1만 5,200㎡로, 305개 실을 가진 학생 기숙사이다. 콘크리트를 1층과 수직 계단 및 엘

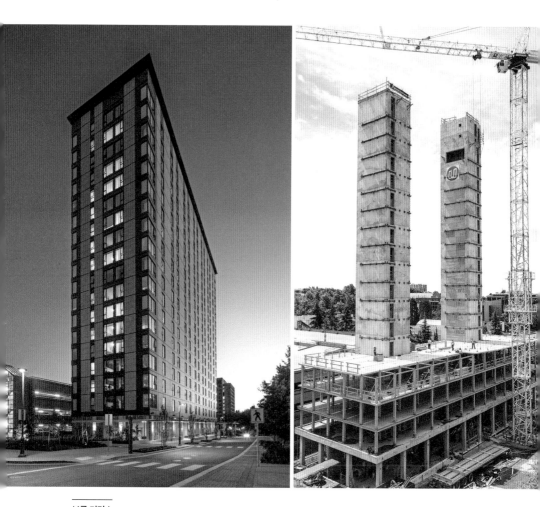

브록 커먼스

브리티시컬럼비아 대학교 기숙사로, 18층 높이에 목재와 콘크리트를 결합한 하이브리드 건축이다. 콘크리트 코어를 시공한 뒤 목구조 공사를 9주 만에 완성했다.

캐나다 브리티시컬럼비아, ©Acton Ostry Architects, Inc.

리베이터 등 코어에 사용해 구조적 안정성을 먼저 확보했다. 나머지 17개 층은 목구조로 구성해 글루램 기둥과 CLT 바닥을 사용했다. 일반적으로 목구조 건축물들은 내진 성능을 높이려고 건물 외곽에 엑스브레이스X-Brace라는 가새를 설치한다. 가새가 없으면 횡력에 매우 취약하므로, 목구조뿐 아니라 철골조에서도 쉽게 볼 수 있는 장치가 가새이다. 그런데 가새를 설치하면 실내에서는 시야가 차단되고 유효면적이 작아지는 단점이 생긴다. 이 불편한 구조물을 브록 커먼스는 강력한 콘크리트 코어를 만들어 추가적인 보강재 없이 문제를 쉽게 해결했다.

　우리가 고층 목조 건축을 기획한다면 이 건물이 해결한 두 가지 문제에 집중할 필요가 있다. 하나는 기둥과 바닥의 결합 방식이며, 또 다른 하나는 서로 다른 재료 간 발생하는 수축 변형 처리 방식이다. 목재는 일반적으로 수직 하중에 따른 압축에는 강하지만 상대적으로 인장은 약하다. 따라서 기둥의 부재는 작지만, 하중을 지지하는 보와 바닥 구조체는 상대적으로 두껍고 강해져야만 한다. 그렇다고 무작정 두껍게 한다면 경제성과 기능성이 저하될 수밖에 없다. 따라서 설계팀은 최적의 설계를 위해 바닥재로 사용할 CLT의 구조 성능을 실험했다. CLT를 제작할 3개의 후보 업체로부터 18개의 시험체를 받아 실험한 결과, 예상대로 여러 유형의 롤링 전단Rolling Shear 파괴가 일어났다. CLT에 하중이 가해지면 각재의 접착층에서 전단력이 발생하는데, 롤링 전단 파괴는 나뭇결의 직각 방향으로 전단력이 작용해 섬유 조직이

목재—콘크리트 하이브리드 구조의 고층 목조 건축을 진행할 경우 목재의 수축을 고려해 설계해야 한다.
©Acton Ostry Architects, Inc.

떨어지면서 발생하는 현상이다. 이 현상이 일어나면 구조로 사용한 나무판이 깨지고 결국 건물이 무너지게 된다. 더 강한 CLT 바닥을 사용하거나 더 획기적인 아이디어가 필요했을 것이다. 구조 설계를 담당했던 Fast-Epp은 문제를 해결하려고 매우 독창적인 방법을 고안했다. 수직 하중이 CLT 바닥에 직접 전달되지 않도록 기둥과 기둥을 직접 연결하고 특수 고안된 연결 철물 위에 CLT 바닥을 살짝 얹어 놓는 방법

을 생각해 낸 것이다.[7] 모든 하중은 기둥이 담당하기에 CLT 바닥은 각 층의 하중만 고려하면 되므로, 5겹 169㎜로 충분했다. 콘크리트의 평판 구조Flat Slab처럼, 어쩌면 그보다 엄청나게 간단하면서도 튼튼한 구조가 된 것이다. 수축 변형률이 다른 두 재료를 연결하는 것 또한 큰 숙제였다. 건축물이 고층화되면 기둥에 수평 하중이 증가하면서 압축력이 커지는 기둥 수축Column Shortening 현상을 고려해야만 한다. 만약 충분히 고려되지 못한다면 콘크리트와 목재의 연결 부분은 물론, 각종 배관 설비 장치가 변형될 수 있기에 세심한 주의가 요구된다. 글루램은 기둥 방향으로 48㎜로 단축되고, 크리프로 인한 연결 정착에는 12㎜ 간극이 고려됐다. 콘크리트와 목재의 단축 차이는 24㎜로 예측돼 시공 후 자연스럽게 정렬되도록 공사했다.[8]

기술적인 이야기만 잔뜩 늘어놓았지만, 프로젝트가 탄생한 배경도 여기서 꼭 짚고 넘어가고 싶다. 브리티시컬럼비아 대학교는 대학이 이론과 이상을 넘어 '살아 있는 교육장'이 돼야 한다는 믿음을 실천한다는 점에서 우리 대학과 다른 듯하다. 친환경 캠퍼스 구현은 브리티시컬럼비아 대학교의 중요한 목표 중 하나로, 목조 건축의 실험장이라 할 만큼 도전적이고 혁신적인 건물들이 많다. 임산공학관과 실험동은 물론이고, 지구과학관Earth Science Building, 지속가능성연구센터Interactive Research on Sustainability, 바이오에너지연구실험동Bio Energy Research and Demonstration Facility 등 새로운 목조 기술을 적용한 혁신적인 건물들이 세워졌다. 대학이 팽창하는 상황에서도 지속 가능한 캠퍼스를 구현한

다는 목표를 고수했는데, 이는 외부 자금을 유치하는 데 효과적이었다. 목재를 적용한 기숙사 프로젝트가 가능하게 된 것도 분명한 목표와 지속적인 노력이 없었다면 불가능했을 것이다. 콘크리트가 지배하고 있는 개발 사업 시장에서 브리티시컬럼비아 대학교의 일련의 작업은 목조 건축이 충분히 가격 경쟁력 있음을 증명했다.

2019년 준공된 호호 빈Hoho Wein은 콘크리트 코어를 이용한 또 다른 사례이다. 54m의 브록 커먼스가 준공된 지 채 3년도 지나지 않아 무려 30m나 더 높아졌다. 적용된 기술들은 한층 진화했다. 기둥과 벽체를 하나로 사전 제작하는 방법이나 건물 외곽에 사용한 콘크리트 테두리 보를 설치한 방법은 엘시티 원 프로젝트에서 발전한 듯하고, 콘크리트 테두리 보와 글루램 기둥 및 CLT 바닥은 SOM의 드위트 체스트넛 연구 프로젝트에서 발전한 것으로 보인다. 나무 집이란 의미의 호호 빈은 24층 규모, 84m 높이의 초고층 목조 건축이다. 정확하게 말하면 목재가 75% 이상 사용된 하이브리드 건축으로, 합리적이고 효율적인 공법으로 건설됐다. 앞에서도 말했지만 목조 건축이라 해서 100% 목재를 사용할 필요는 없다. 높이가 각각 다른 3개의 동을 하나의 콘크리트 중심 코어로 연결해 건물 횡력 하중에 대한 저항을 높이도록 설계했다. 바닥 두께는 총 280㎜로, 160㎜의 CLT와 120㎜의 콘크리트를 결합한 합성 바닥 구조체이며, 공장에서 사전 제작해 현장에서 조립했다. 특이한 것은 콘크리트와 CLT 사이에 스프링클러를 설치해 방화 성능을 높인 점인데, 이로써 설비 배관의 간섭 없이 CLT 바닥만으

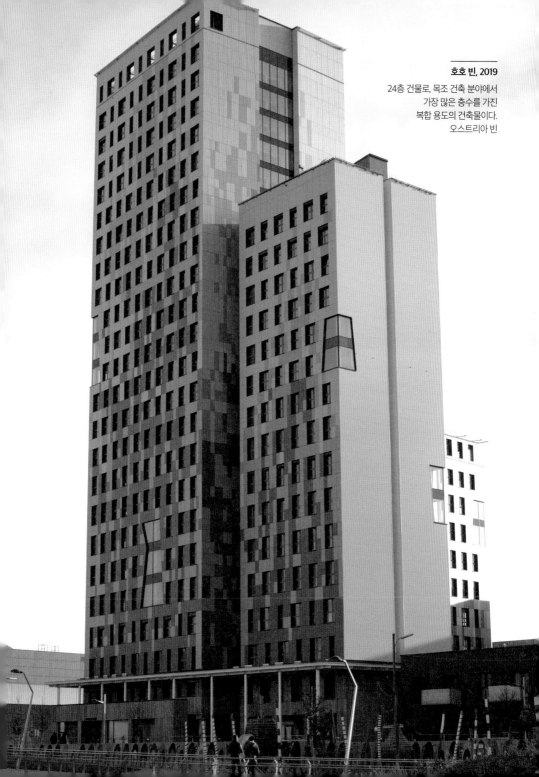

호호 빈, 2019
24층 건물로, 목조 건축 분야에서
가장 많은 층수를 가진
복합 용도의 건축물이다.
오스트리아 빈

로 멋지게 천장 마감을 할 수 있었다. CLT에 사용된 가문비나무는 벽과 천장에 모두 노출돼 아름답고 우아한 실내 분위기를 만들었다. 빈공대에서 발표한 자료에 따르면, 내화에 적용된 기준이 90분밖에 되지 않는다. 우리나라 건축법과 비교하면 절반밖에 되지 않는데, 이는 피난 동선 거리를 최대한 짧게 해 화재 시 영향을 최소화한 것이다. 이로써 24층의 높이임에도 80㎜의 탄화 피복만으로 내화 승인[9]을 받을 수 있었다고 한다.

세계적인 추세에는 미치지 못하지만, 대형 목조 건축의 필요성을 인식하고 국립산림과학원에서 추진한 **3개의 프로젝트**⁺는 국내 목조 건축의 가능성을 알리는 데 중요한 역할을 했다. 이 프로젝트 역시 콘크리트와 목재가 결합한 하이브리드 구조이다. 현재 국내 최대 규모의 목조 건축물인 산림자원생명연구소는 주택 수준에 머물러 있던 목조 건축 산업을 한 단계 올리며, 건설업계에는 물론 일반인에게 목조 건축의 가능성을 알리는 계기가 됐다. 4,500㎡ 규모의 4층 건물로, 실험실을 제외한 모든 공간에 국내산 낙엽송을 사용해 글루램 기둥과 보로 만든 목구조 건물이다. 국내에서 가장 높은 목조 건축은 영주에 있는 한그린 목조관으로, 높이는 19.1m, 5층짜리 CLT 건축물이다. 국내 교육 기관과 지자체에서도 7층 이상의 건물과 100m 전망 타워를 계획하고 있으니, 우리도 머지않아 고층 목조 건축 시대에 진입할 것으로 예상한다.

⁺ 산림생명자원연구소 4층(2016), 산림약용자원연구소 3층(2016), 한그린 목조관 5층(2019)

브레이스와 모듈러의 결합, 트리트

브레이스Brace를 우리말로 번역하면 가새이다. 건물의 내진과 내풍 성능을 높이기 위해 두 기둥 사이 또는 건물 외부를 대각선으로 감싼 구조 부재로, 미국 시카고처럼 바람이 많이 부는 지역에서 흔히 볼 수 있다. 기둥—보 구조의 약점을 보완할 수 있기 때문에 철골 구조는 물론이고, 중목구조에 가새를 설치한다. 시카고에 있는 존 핸콕 센터John Hancock Center나 브리티시컬럼비아 대학교 지구과학관에서 살펴볼 수 있듯이 건물의 벽면 전부 또는 일부에 가새를 설치하면 건물의 횡력뿐 아니라 넓은 기둥 간격을 만들 수 있다.

브레이스 구조는 노르웨이에 있는 두 개의 건물을 살펴보는 것이 좋을 듯하다. 노르웨이어로 '나무'를 뜻하는 트리트The Treet는 14층, 52.8m 높이의 주거 건물로, 구조 디자인에 특히 관심이 가는 프로젝트이다. 나무만으로도 얼마나 다양하게 디자인할 수 있는지 뽐내는 듯하다. 우선 글루램을 이용해 수직과 수평을, 가새로 전체 건물 외주부를 형성하고, CLT로 수직 코어를 독립 구조로 만들어 콘크리트와 같은 구조적 안정성을 확보했다. 이 건물에서 흥미로운 부분은 콘크리트 플랫폼이다. '슈퍼 플로어Super Floor'로 부르는 콘크리트 바닥을 5개 층마다 설치했는데, 목조 건물에 콘크리트 바닥 구조라니 그 이유가 더 재미있다. 목조 건축물은 콘크리트보다 가볍기 때문에 수직 하중을 받치는 지하 구조물이 작아지고 공사비도 절감되는 장점이 있는 반면, 경량화로 풍하중에 불리한 단점이 동시에 생긴다. 이 문제를 해결하기

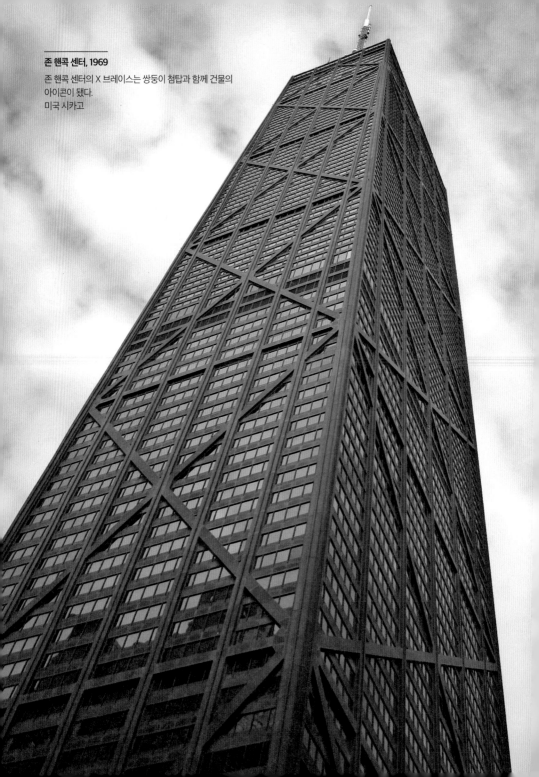

존 핸콕 센터, 1969
존 핸콕 센터의 X 브레이스는 쌍둥이 첨탑과 함께 건물의
아이콘이 됐다.
미국 시카고

트리트, 2018
횡력 저항을 위한 브레이스뿐 아니라 혁신적인 디자인이 적용된 건축물이다.
노르웨이 베르겐

위해 건물 자중을 높이고 횡력과 풍하중을 고려한 구조 시스템이 바로 슈퍼 플로어이며, 5, 10, 13층과 최상층인 14층 등 총 4곳에 설치했다. 우리 이목을 끄는 것은 이뿐만이 아니다. 아파트 각 세대는 모듈러 주택으로 만들어졌다. 모듈러 주택이란 우리 주변에서 쉽게 볼 수 있는 컨테이너 주택 또는 이동식 주택인데, 이것을 14층으로 쌓아 올렸으니 공사가 얼마나 빠르게 진행됐을지 짐작이 간다. 트리트에 적용된 모듈러 공사 방법은 인필Infilled 공법이다. 인필 공법은 건물 골격을 먼저 만들고 책상 서랍을 끼워 넣듯이 단위 세대를 구성하는 모듈러 공법 중 하나이다. 시행사였던 BOB에서는 이를 '레고 공법Lego Construction'이라 부른다. 모든 목재는 엔지니어링을 통해 정확하고 정교하게 공장에서 제작할 수 있기에 모듈러 건축에 가장 적합한 재료이며, 현장에서는 최소의 인력으로 조립해 완성할 수 있다고 말한다. 엘리베이터 CLT 벽체 역시 15m 단위로 공장에서 제작하고 타워 크레인으로 한 번에 들어올려 설치했다. 내화 문제는 건물이 고층화되면서 언제나 관심이 가는 부분으로, 외곽 구조체는 90분, 단위 모듈러는 74분의 내화 인증을 확보했고, 건물 내부에 스프링클러를 추가했다. 구조체인 글루램과 단위 모듈 주택 사이 공간에는 화재 확산을 막을 수 있도록 불연 단열재를 채웠고, 그 결과 패시브 주택 수준의 에너지 성능을 확보하게 됐다. 정리하면 트리트는 30m 정도였던 목조 건축의 높이를 50m 이상으로 발전시킨 건축물이며, 브레이스를 포함한 CLT 코어와 슈퍼 플로어, 모듈러 주택을 통한 새롭고 다양한 기술을 종합적으로 접목한

매우 흥미로운 건축물이다.

또 다른 사례는 오슬로에서 약 140km 북쪽에 위치한 미에사 호수 주변에 있는 미에스토르네Mjøstårnet⁺로, 옥상 구조물까지의 높이가 무려 90m에 이른다. '미에사의 타워'라는 뜻의 미에스토르네는 현재 세계에서 가장 높은 목조 건축물이다. 목조 건축의 높이가 1~2년마다 순위가 바뀌는 추세를 생각하면 '세계에서 가장 높은'과 같은 미사여구는 큰 의미 없지만, 이 건물에 적용된 아이디어 역시 세계 최고답게 뛰어나다. 지역에서 생산된 목재를 지역 기술로, 지속 가능한 개발이 돼야 한다는 비전을 분명하게 전달한다. 건물이 위치한 브루문달 지역은 임업과 목재 가공업이 발달한 지역으로, 현장에서 불과 15㎞ 거리에 있는 모엘벤Moelven사의 글루램 공장에서 목재를 제작 및 가공해 조달했다.

구조적으로는 트리트와 비슷하다. 우선 브레이스를 포함해서 구조로 사용한 글루램이 전체 하중에 견딜 수 있도록 디자인했는데, 가새는 외부에 노출되지 않지만, 바람 때문에 생기는 하중의 가속화에 잘 견딜 수 있도록 설계했다. 3대의 엘리베이터와 2개의 계단실로 구성된 74m CLT 코어는 건물의 중요한 수직 구조체이다. 트리트와 마찬가지로 재미있는 점은 바닥 디자인이다. 2층에서 11층까지 글루램 보와 LVL 판재를 합성해 만든 모엘벤 트레아 8Moelven's Trä8 빌딩 시스템을, 12층에서 18층까지는 300㎜ 두께의 콘크리트를 사용한 점이다. 상식적으로 생각하면 무

⁺ 건물의 연면적은 1만 500㎡로, 5층까지는 사무실, 8층에서 11층까지는 호텔 72객실이 있으며, 상부 12~18층까지는 주거 32세대로 구성된 복합 건축물이다.

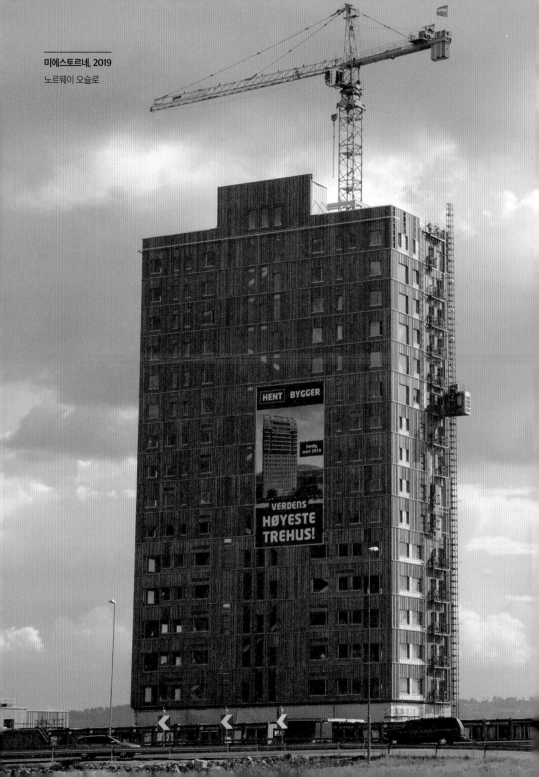

거운 콘크리트를 저층에 사용해야 한다고 생각하지만, 사실 정반대이다. 목조 건축은 콘크리트 건물과 비교해 보면 상대적으로 무게가 가볍기에 자중을 높여야 안정성을 확보할 수 있다. 특히 이 건물의 경우 높이와 비교해 폭이 얇은 약점을 보완할 필요가 있었기에 콘크리트 바닥을 고층부에 사용해 풍하중에 잘 견디도록 한 것이다. 최상 7개 층에 콘크리트 바닥을 사용함으로써 구조 성능을 가질 수 있도록 디자인됐다. 두께 300㎜는 온돌 난방을 하는 우리의 210㎜ 바닥 구조와 비교해도 상당히 두껍다. 당연히 두꺼운 슬래브 덕에 층간 소음을 크게 줄였을 것으로 생각된다.

모엘벤 트레아 8 빌딩 시스템을 자세히 살펴보자. CLT는 현대 고층 목조 건축에서 빠질 수 없는 중요한 재료임에 분명하지만, 미에스토르네는 비싼 CLT 없이도 고층 건물을 만들 수 있음을 보여 준 사례이다. 이 건물에 적용된 바닥 구조는 오히려 경골 목조 방식과 비슷하다. 메사우드Metsä Woods의 RIPA 바닥 구조 시스템을 변형한 것인데, 거더Girder와 플랜지Flange에 사용하던 LVL을 글루램으로 바꾸고, LVL 바닥과 거더를 접착하여 일체화했다. 빈 곳에는 화재에 강한 **락울**Rockwool✚을 설치해 연결 철물의 내화 성능을 높였다. 이런 방식은 CLT 바닥에 비해 목재의 양을 상당히 줄일 수 있고, 무게가 가볍고 조립도 빠른 것이 장점이다. 최대 스판 거리는 7.5m이다. 트레아 8은 콘크리트, 철골 트러스, CLT 전단벽과 글루램 트러스 등 다양한 형태와 결합할 수 있는 시스템이다. 주요 구

✚ 단열재의 일종으로 암면이라고 한다. 우리가 알고 있는 석면과 다르며, 절연과 방음에도 뛰어나다.

조부는 2시간 내화 성능을 확보했고, 2차 부재도 90분을 견디도록 설계됐다. 전 층에 설치된 스프링클러는 화염 확산을 막는 데 매우 효과적일 것이다.[10] 피난 계단실에 노출된 CLT 역시 내화 페인트로 마무리됐다. 건물 옥상에 설치된 삼각형 형태의 조형물 피골라는 글루램을 사용해 목조 건축물임을 상징한다. 첨탑까지의 높이는 약 88.8m로 침지형 유럽 적송을 사용해 외부 환경에 잘 견딜 수 있도록 했다.

국내에서도 CLT에 관심이 높아지면서 차세대 목조 건축을 위해 CLT를 만능으로 생각하지만, 그보다는 지역의 재료와 기술을 활용해 프로젝트에 적합한 해설책을 찾는 것이 필요하다. 글루램이나 CLT의 생산과 소비가 활성화되지 못한 우리나라에서는 다른 나라보다 상대적으로 매스 팀버의 가격이 비싸다는 것을 생각해 보면 우리 산업 환경에 알맞은 새로운 설계 기술의 개발이 시급하다는 것을 미에스토르네의 사례를 통해 다시 생각하게 된다.

횡력 디자인, 그 밖의 사례

고층 목조 건축에서 모멘트 프레임Moment Frame이나 외부 전단력 Perimeter Shear & Load Bearing Wall 시스템을 적용한 실제 사례를 찾기는 어렵다. 마이클 그린의 《고층 목조의 사례The case for tall wood buildings》에서 FFTT로 명명된 사례가 전부인데, 외부 전단벽을 만드는 방식은 외부에 구조벽을 설치하기 때문에 에너지 성능을 높이는 장점이 있겠지만,

투명성을 강조하는 현대 건축에 적용하기는 쉽지 않을 듯하다. 트러스 Truss 구조 역시 아직은 계획 단계에 머물러 있다. 상업부동산개발협회 NAIOP 공모에서 당선된 CEI 건축CEI Architecture의 40층짜리 오피스 계획안이 있다. 콘크리트 수직 코어, 4개의 콘크리트 기둥과 함께 2개 층마다 건물 외곽부에 설치된 글루램 트러스가 상단과 하단의 바닥 구조체에 연결된 하이브리드 바닥 패널 시스템이다. 목재―콘크리트로 구성된 합성 바닥 구조체는 마치 엘시티 원 빌딩의 바닥 시스템과 유사하다. 콘크리트 기둥은 46×27m 크기의 바닥을 지지함으로써 상당히 자유로운 평면을 얻을 수 있도록 설계됐다.

최근에는 지진 충격을 흡수할 수 있는 고성능 목구조에 관심이 집중되는 추세이다. 지진으로 파손된 건물을 수리하거나 재건축하는 비용이 커지면서 신속하게 보수해 사용할 수 있는 방법 등으로, 주로 뉴질랜드와 같이 지진을 겪은 나라를 중심으로 연구되고 있는 신기술이다. 콘크리트와 같이 강접합 연결 부위의 문제를 해결할 수 있는 대안으로 목조 시스템의 연구 개발도 진행 중이다. LVL 전단벽이 U자형 강판과 연결된 커플링 에너지 소멸기, 희생 퓨즈, 전단벽에 설치되는 포스트 텐션Post-Tension 등이 바로 그러한 기술이다. 목구조의 연성 연결부 특징을 살려 쉽게 수리하거나 교체할 수 있는 구성 요소에 초점을 맞추는 것이다 이로써 구조물의 손상을 최소화할 것이고, 지진뿐 아니라 바람에 의한 진동 하중도 감소될 것이다.

미에스토르네 Mjøstårnet

위치	노르웨이 브루문달
연면적	16,000㎡
건축 면적	840㎡
건축 규모	지상 18층
건축 높이	85.4m
층고	3.20m
건물 유형	주거 시설, 사무소, 호텔
건축 설계	Voll Arkitekter
구조 설계	Sweco
목구조 제작	Moelven Limtre
목구조 조립	Moelven Limtre
준공	2019년

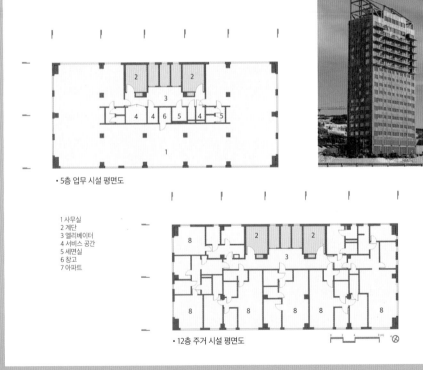

• 5층 업무 시설 평면도

1 사무실
2 계단
3 엘리베이터
4 서비스 공간
5 세면실
6 창고
7 아파트

• 12층 주거 시설 평면도

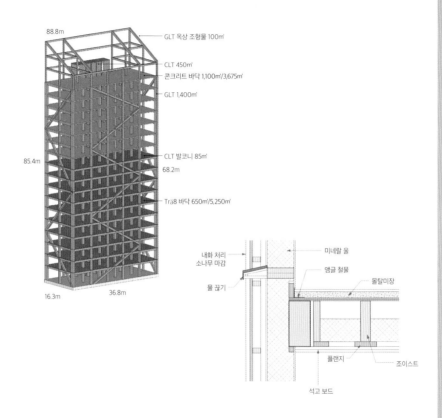

GLT 옥상 조형물 100㎡

CLT 450㎡

콘크리트 바닥 1,100㎡/3,675㎡

GLT 1,400㎡

CLT 발코니 85㎡

Trä8 바닥 650㎡/5,250㎡

88.8m

85.4m

68.2m

16.3m

36.8m

미네랄 울

내화 처리
소나무 마감

앵글 철물

몰탈미장

물 끊기

플랜지

조이스트

석고 보드

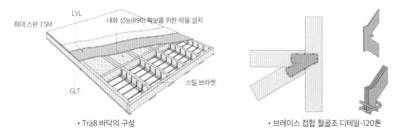

최대 스판 7.5M

LVL

내화 성능(R90) 확보를 위한 락울 설치

GLT

스틸 브라켓

• Trä8 바닥의 구성

• 브레이스 접합 철골조 디테일-120톤

설계의 시작, 어떻게 얼마나 노출할 것인가?

나무의 순수성, 아머발트 호텔

처음 나무로 디자인을 시작했던 때를 생각하면 무엇부터 해야 할지 몰라 답답했던 적이 한두 번이 아니었다. 기둥 크기는 얼마나 되어야 하는지, 기둥 간격은 어떻게 해야 할지, 내화는 해결할 수 있는지, 벽체는 어떻게 구성해야 할지, 모르는 것투성이었다. 다시 말해 아는 것보다 모르는 것이 더 많았다. 물론 북미의 2×4 주택 설계 지침서가 있었지만, 대형 목조 건축의 설계 정보는 국내는 물론, 해외에서도 매우 제한적이다. 목조 건축이라 해서 건축 설계 과정이 다른 것은 아니지만 콘크리트와 목조 건축의 디자인 접근은 분명히 다르다. 재료를 이해하지 못한다면 공간을 만드는 일은 어려울 수밖에 없다. 따라서 해외의 목조 건축 사례를 살펴보는 것이 상당히 유익하다. 주어진 조건에 따라 각기 다른 해결책이 제시되었기에 최대한 다양한 사례를 살펴보는 것이 목조 건축에 입문하는 사람들에게 큰 도움이 될 것이다.

건축가에 있어 공간 구축은 매우 중요한 문제이다. 설계가 시작되면 건물의 기능, 형태 그리고 공간을 함께 고민하지만, 재료와 공간의 설정을 나중으로 미루는 경향이 있다. 콘크리트 문화에 젖은 건축가의 폐습 중 하나이다. 콘크리트를 사용하면 특별한 고민을 하지 않아도 시공할 수 있는 게 사실이다. 사각형으로 만들어진 콘크리트에 마감재를 붙이면 화려한 대리석 공간이 되기도 하고, 온화한 나무 공간도 될 수 있다. 뼈대만 만들면 언제든 쉽게 바꿀 수 있기에 구조와 공간의 관계를 고민하지 않는 것이다. 그러나 구축된 공간의 구조가 곧 마감이

되는 것과 마감재로 인테리어를 하는 것에는 엄청난 차이가 존재한다. 진짜 나무를 사용하는 것과 가짜 나무 무늬의 필름지를 사용하는 것이 결코 같을 수 없다. 우리가 루이스 칸을 위대한 건축가로 평가하는 것은 재료의 특징에 따라 건물 구조가 공간을 지배하도록 디자인했기 때문이다. 안도 다다오를 세계적인 건축가로 생각하는 것은 단순히 매끈한 노출 콘크리트의 마감에 있는 것이 아니다. 무형의 콘크리트를 엄격하게 통제한 구축의 개념이 숨어 있기 때문이다. 공간과 재료 그리고 구축의 고민 없이는 결코 만들어질 수 없는 것이다. 즉 건축 구조는 공간 구축의 핵심과 같다.

나무로 설계를 시작할 때 설계자가 고려해야 할 첫 단계는 바로 구조체로 사용된 나무를 어떻게 얼마나 노출할 것인지 결정하는 일이다. 나무가 공간을 어떻게 지배할지 고민이 필요하다. 나무는 그 자체만으로도 아름답기에 목구조로 디자인을 한다면 나무를 노출하겠다는 것은 너무도 자연스러운 접근이다. 유기적이든 기능적이든, 전부이든 일부만 드러내든 공간을 구축하는 방법과 구조는 설계 시작과 함께 고려해야 한다. 오스트리아 도른비른에 건설된 엘시티 원Life Cycle Tower One은 기둥과 보에 사용된 나무를 노출하면서도 현대 목조 건축뿐만 아니라 미래 건설 산업이 나가야 할 방향을 제시했다. 엘시티 원 건물의 외형은 금속 패널로 마감된 단순한 사각형이지만, 그 속에 담긴 생각과 시도는 혁신 그 자체이다. 항목별로 자세히 살펴보는 것이 필요하지만, 우선 나무를 구조로 사용하면서 공간을 어떻게 구축하고 노출했는

엘시티 원, 2012

일반적인 목조 건축과 달리 외부에 노출된 목재가 없다.

오스트리아 도른비른, ©ids(좌), ©CREE GmbH(우)

지 살펴보자.

2009년 시작된 엘시티 원은 건물 생애 주기 평가와 성과에 중점을 두고 재생 가능한 목재를 이용해 에너지 효율이 높은 건축을 만드는 연구 프로젝트에서 출발했다. 일반적으로 패시브 건축은 유럽뿐 아니라 전 세계적으로 에너지 사용에 엄격한 기준을 적용하지만, 건물 사용에 필요한 에너지 소비를 줄이는 데만 초점이 맞춰져 있다. 그러나 엘시티 원은 더 근본적인 고민에서 출발했다. 건설에 필요한 전 과정에서 에너지 낭비를 최소화하고자 했다. 설계 및 공사 단계부터 체계적으로 전체 에너지 사용을 효과적으로 관리한다는 목표를 세우고, 건물에 필요한 자원 채취, 자재 생산, 건설, 운영, 철거 및 재활용을 포함한 전 주기를 포함했다. 같은 방법으로 20층 규모의 건물을 짓는다면 건설 시간을 약 50% 단축할 수 있고, 동시에 이산화탄소 배출량을 90% 줄일 수 있다고 한다. 또한 목조 건축은 건물 전 생애 주기를 통해 약 39% 정도의 자원을 절약할 수 있다고 주장했다.[11]

엘시티 원은 8층 규모에 가로 12m, 세로 24m의 직사각형, 바닥 연면적은 약 1,600㎡에 이르는 목재—콘크리트 하이브리드 건물이다. 구조는 명쾌한데 평면 위치에 따라 재료 특성을 잘 반영했다. 건물 구조는 크게 세 부분으로 나누어지는데, 글루램 기둥과 일체화된 경량 벽체, 글루램과 콘크리트가 결합된 하이브리드 바닥 구조체 그리고 콘크리트 코어이다. 약 3m 간격으로 설치된 글루램 기둥은 경량 벽체와 함께 공장에서 제작해 운반한 뒤 현장에서 한 번에 들어 올려 시공

했다. 벽체와 부착된 글루램 기둥은 마치 벽식 구조로 착각할 만큼 완벽하게 일체화됐다. 기둥은 보와 연결하는 대신 바닥 구조와 직접 결합했는데, 시공 과정을 살펴보면 매우 흥미롭다. 글루램 기둥 상부에 돌출된 2개의 강철 튜브에 하이브리드 바닥 구조체를 끼우기만 하면 기둥과 바닥의 시공이 끝난다. 바닥을 설치하고 나면 강철 튜브가 약 150㎜ 돌출되는데, 이곳에 다시 기둥 하부에 설치된 쐐기형 강철 촉을 끼우면 바로 위층의 기둥과 벽체가 만들어진다. 놀라울 정도로 시공이 간단하니 공사가 빠를 수밖에 없다. 건물 구조의 성능에 있어 콘크리트와 강철은 하이브리드 건물의 장점을 유감없이 보여 주었다. 건물의 측면 외벽에는 콘크리트와 철골 보가 설치됐고 글루램 보에는 강철 구조물이 내장돼 있다. 재미있는 것은 기둥과 벽체가 연결되는 부분에 있는 콘크리트이다. 건물의 수직 하중으로 바닥을 손상되는 것을 막으려는 방법으로 보인다. 중력 하중은 기둥이 부담하고 횡력 저항은 연결 철물을 통해 기둥에서 슬래브로 전달해 격막을 형성한 콘크리트 코어로 전달하는 시스템이다. 2시간 내화 기준을 만족시킨 이런 하이브리드 방식은 목재와 콘크리트를 적절하게 혼합해 매우 효과적인 성능을 발휘했다.[12]

　매우 간결한 방법으로 목조 건축의 고층화를 이루어 냈으며, 공사 기간에서 우리를 다시 한번 놀라게 한다. 전체 공기는 약 1년 정도 소요됐지만, 기초와 코어 등 사전 준비 시간을 제외하면, 목구조 벽체를 현장에서 설치하고 마무리하는 데 6개월밖에 걸리지 않았다. 만약 콘크

리트 구조로 시공했다면 구조체를 만드는 시간만 1년 정도 필요했을 것이다. 공사 시간을 이렇게 단축할 수 있었던 이유는 건물 기초를 만드는 동안 목구조 벽체를 공장에서 동시에 제작했기 때문이다. 목구조체의 조립은 가히 혁명적이다. 사전에 제작한 벽과 바닥을 조립하는 데 단 8일밖에 걸리지 않았는데, 그것도 현장 작업자는 5명으로 충분했다는 것이다. 목조 건축이 미래의 건축으로 주목받는 이유를 다시 생각하게 한다. 목재는 콘크리트보다 가벼워 공사가 쉽고 빠를 수밖에 없다. 지하와 기초를 만드는 동안 공장에서 지상에 세울 목구조체를 동시에 만들기 때문에 낭비히 시간을 절약할 수 있다. 프로젝트에 참여한 연구자들은 엘시티 원 하이브리드 기술을 적용한다면 현재 기술로 30층, 100m 높이까지 문제없다고 주장한다. 내부 공간에 노출된 목재 기둥과 보는 설계부터 시공까지 완벽하게 통제된 공간을 보여 준다.

알프스산맥 여행에서 만나는 BMW 알펜 호텔 아머발트BMW Alpenhotel Ammerwald 역시 노출된 목재가 공간을 어떻게 지배하는지 잘 보여 주는 사례이다. 오스트리아 건축가 헤르만 카우프만Hermann Kaufmann은 현대 건축에 목재의 가능성을 탐구하는 대표적인 건축가로, 설계뿐 아니라 보다 혁신적인 생산 시스템을 만드는 작업에 참여해 왔다. 인스브루크에서 알프스를 여행하는 사람이라면 이 호텔을 방문할 것을 권하고 싶다. 알프스산맥이 펼쳐진 경관도 놀랍도록 아름답지만, 이곳에서 만나는 목조 호텔은 여행을 더욱 흥미롭게 한다. 1층 로비는 다른 비즈니스호텔처럼 검소하지만, 객실에 들어서면 완전히

BMW 알펜 호텔 아머발트와 객실

노출된 CLT는 객실 내부 최종 마감재로 사용됐지만, 외부에는 알루미늄 금속재를 사용해 구조재가 목재임을 전혀 알 수 없다.

오스트리아 로이테, ©ids

다른 모습을 드러낸다. 오직 나무만 보인다. 창문을 빼면 벽, 천장, 바닥 등 전부 나무이다. 단순하지만 5성급 호텔의 화려함과는 비교할 수 없는 감동이 있다. 간결하지만 이 간결함을 만들고자 디테일을 고민한 흔적이 여기저기 보인다. 눈을 현혹하는 어떠한 장식도 없다. 마치 알몸의 순수한 미를 보여 준다고 해야 할까? 나무는 아주 오래전부터 직접 손으로 다룰 수 있는 손쉬운 재료였다. 기술이 고도화된 현대에 와서 왜 나무로 건축을 계속해야 하는지 그 이유를 이 건물에서 재발견할 수 있다. 'Low Tech, High Concept'. 인간의 노동을 수반한다면 누구나 다룰 수 있는 기술이지만, 그 안에 담긴 이상은 높다. 바로 이것이 현대 목조 건축이다. 건축 공간도 중요하지만, 건축이 담아야 할 이상은 더욱 중요하다.

　　자동차 그룹 BMW는 사원 연수원 건립을 위해 기존과 다른 새롭고, 모던한 공간을 찾던 중 나무에 관심을 가지고 아머발트 호텔에 투자를 결정했다. 지하 1층, 지상 5층의 3성급 호텔로 객실이 있는 상부 3개 층은 오스트리아산 소나무로 96개의 **목조 모듈러 객실┿**을 완성했다. 일반적으로 호텔 객실은 전면 폭이 좁고 긴 직사각형의 평면으로 구성되는 경우가 많다. 그런데 이 호텔은 전면 폭 4.5m의 정사각형에 가까운 평면을 사용해 객실 면적이 다소 작은 약 20.6㎡임에도 답답함 없이 더 넓어 보인다. 방수지를 덮은 목재 모듈에는 알프스라는 지역 특징 때문에 약

┿ 모듈러 구조에 사용된 CLT는 140㎜의 5겹으로 30㎜ 공간과 더불어 광물성 섬유인 미네랄 울 단열재를 50㎜ 채우고, 천장에는 60㎜ CLT 패널로 다시 치장 마감했다. 이 단면 구성은 층간 소음을 줄이는 매우 효과적이다. 각 세대의 네 모퉁이에는 나무 블록과 개스킷을 설치해 소음과 진동을 줄이는 동시에 구조적인 강성을 높이도록 했다. 이런 방식으로 3~4개의 모듈을 공사하는데 약 1시간 정도 걸렸다고 하니 얼마나 빨리 공사가 되었는지 짐작할 수 있다.

380㎜나 되는 두꺼운 단열재를 설치했다. 외벽은 알루미늄 패널로 마감했는데, 특이한 것은 스테인리스 스틸을 이용해 레인스크린을 만든 점이다. 아마도 눈이 많은 기후 조건을 고려한 것으로 보인다. 여기서 한가지 주목해야 할 점은 내화 계획이다. 건축가 카우프만은 계획 초기 지상 5층을 모두 나무로 건설하려 했지만, 2009년 당시 오스트리아에서도 3층 이상의 목조 건축을 법으로 제한해 특별한 접근이 필요했다. 목조 건축이 화재에 안전하다는 것을 입증하고자 건축가는 건물 전체를 목재로 만드는 대신 객실에만 적용한다는 계획을 세웠다. 그러면서도 객실 내부에는 CLT를 완전히 노출한 과감한 디자인을 한 것이다. 피난 거리를 최대 20m 이내로 만들고 내화 석고 보드를 이용해 밀봉하는 방법으로 복도를 안전한 공간으로 만들었다.[13] 즉 객실이 내화 구조화된 복도와 계단실을 분리한다면 법의 취지에 어긋나지 않는다고 본 것이다. 건축가의 확신과 허가 당국의 유연한 법 해석이 낳은 결과이다.

우리나라라면 절대 불가능한 일이다. 국내 건축법상 다중 이용 시설은 내화 구조 또는 불연 재료로 마감하도록 규정하고 있지만, 세부 규칙에서 벽이나 기둥에 부착되는 마감 재료를 불연재로 해야 한다는 조항 때문에 법 해석이 충돌한다. 목재가 내화 구조이나 가연성 재료이니 사용할 수 없다는 논리다. 내화 구조이면서 불연 재료가 되는 것은 콘크리트밖에 없다. 그러면 철골미를 강조한 건물도 만들 수 없어야 하는 것이 아닌가. 스페이스 프레임으로 지어진 지붕 구조는 그 자

체만으로도 방화 규정을 피해 갈 수 있지만, 목재는 불가능하다. 불연 재료 규정은 콘크리트로 만들어진 건물에 장식을 위해 붙이는 마감재의 규정이지 내화 구조된 목재를 말하는 것이 아니다. 결국 이런 콘크리트 중심의 규제들이 목조 건축으로 만들어진 멋진 공항이나 기차역을 외국에서밖에 볼 수 없게 하는 것이다. 알펜 호텔 아머발트를 보면 법적 제한에도 위축되지 않고 자기 생각을 펼친 건축가나 성능 기반 설계에 근거해 유연하게 법을 적용한 허가 당국 모두 멋진 건축물을 만든 주인공이라고 생각한다.

　엘시티 원과 알벤 호텔 아버발트는 세계 녹소 선축 산업계에 쏙넓은 영감을 주었다. 구조로 사용된 목재를 노출하려면 건축가는 다음과 같은 사항을 고려해야 한다. 노출되는 목재는 건물 높이와 크기에 따라 정해진 내화 기준을 적용해야 하며, 나무 수종에 따른 탄화 두께를 고려해야 한다. 또한 노출된 목재가 어떤 구조 방식으로 얼마나 노출될 것인지 계획 초기부터 고민해야 한다. 마지막으로 구축된 공간이 설계 의도에 적합한지 치밀한 사전 구상이 필요하다.

비노출, 엔캡슐레이션

엔캡슐레이션Encapsulation을 우리말로 풀어 보면 밀폐 용기capsule에 넣어 안전하게 보호한다는 의미이다. 즉 목조 건축에서 엔캡슐레이션이란 화재 시 구조체로 사용한 목재에 불길이 직접 닿지 않도록 완전하

게 밀봉하는 것을 뜻한다. 목재는 기본적으로 불에 타는 가연성 재료이다. 이 점이 콘크리트와 완전히 다른 부분이다. 모든 건물은 화재로부터 인명과 재산을 지킬 수 있도록 건설해야 하며 예외가 있을 수 없다. 목조 건축이 친환경 건축이라는 이유만으로 기준 완화를 주장하는 것은 좋은 접근이 아니다. 그렇다고 너무 걱정할 필요는 없다. 나무에 관한 편견을 버리고 과학적 데이터에 근거해 합리적으로 접근하면 얼마든지 현대 건축에 적용할 수 있다.

엔캡슐레이션은 사용 방법에 따라 크게 3가지로 구분할 수 있다. 첫째, 목재는 구조적인 성능을 만족시키고 내화는 방화 석고 보드가 담당하는 방법으로 구조에 사용된 모든 목재가 노출되지 않는 '완전 밀봉' 기술이다. 현재까지 가장 신뢰할 만한 방법으로 고층 목조 건축에 적용하는 사례가 많으니 좀 더 뒤에서 자세히 살펴보도록 하자. 둘째, '완전 노출' 방법은 '완전 밀봉'과 정반대 개념이지만, 또 다른 형태의 완전 밀봉이라고 할 수 있다. 방화 석고 보드 대신 오히려 나무로 완벽하게 감싸는 방법이다. 언뜻 생각하면 말도 안 되는 것 같지만, 불이 붙은 목재가 타는 데는 놀라울 정도로 일정한 패턴이 있다. 세계 각국의 여러 연구소에서 목재의 내화 실험을 진행한 결과 시간당 약 40㎜ 내외가 소실되는 것으로 나타났는데, 이를 바탕으로 건축물에서 요구하는 성능에 맞도록 내화 설계를 하면 완전 노출이 가능하다. 물론 나무 종류와 조건에 따라 다를 수 있지만, 실험에 바탕을 둔 과학적인 접근으로 이 방법을 사용하면 목재를 충분히 노출할 수 있다. 완전 노출 건

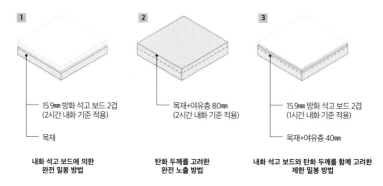

엔캡슐레이션의
세 가지 방법

1
15.9㎜ 방화 석고 보드 2겹
(2시간 내화 기준 적용)

목재

내화 석고 보드에 의한
완전 밀봉 방법

2
목재+여유층 80㎜
(2시간 내화 기준 적용)

탄화 두께를 고려한
완전 노출 방법

3
15.9㎜ 방화 석고 보드 2겹
(1시간 내화 기준 적용)

목재+여유층 40㎜

내화 석고 보드와 탄화 두께를 함께 고려한
제한 밀봉 방법

물에서 화재가 발생하면 완전 밀봉 방법과 비교할 때 더 빠르게 화염
과 연기 확산이 일어날 수 있으므로, 자동 스프링클러와 공기 유입 차
단 장치와 같은 소화 설비로 효과적으로 화재를 통제할 수 있도록 주
의가 필요하다[14]고 화재 전문가들은 말한다. 마지막으로 '제한 밀봉'
은 방화 석고 보드와 목재를 합쳐서 내화 기준을 만족시키는 비교적
경제적인 방법이다. 왜냐하면 CLT와 같은 매스 팀버는 그 자체만으로
도 내화 성능을 발휘할 수 있으므로 2겹의 15㎜ 석고 보드와 일정 두께
의 CLT로 2시간의 내화 성능을 만족시킬 수 있다. 그러나 만약 10층이
넘는 고층 목조 건축에 이 방법을 사용한다면 좀 더 많은 조사와 연구
가 필요하다. 과학적 결과가 충족됐더라도 아직은 심리적으로 저항감
이 있기 때문이다.

2×4주택으로 알려진 경골 목조 주택은 비노출, 엔캡슐레이션의 가

장 대표적 사례이다. 두께 38㎜의 목재는 글루램과 달리 쉽게 불에 탈 수 있어 방화 석고 보드와 같은 불연 재료로 구조목을 반드시 덮어야 한다. 우리나라 사람들은 한옥 DNA가 있어서인지 나무로 집을 짓는다면 당연히 나무가 드러나야 한다는 잠재의식이 있는 듯하다. 만약 2×4주택 실내에 보이는 목재가 있다면 그것은 인테리어 장식이거나 내화를 고려하지 않았을 가능성이 크다. 이런 단점이 있음에도 목조 주택에서 비노출 방법을 사용하는 이유는 바로 경제성에 있다. 보기 흉한 콘크리트 벽체를 석고 보드나 벽지로 감추는 콘크리트 주택처럼, 구조목을 석고 보드로 마감하기 때문에 표면 마감이 좋은 목재를 사용할 필요가 없다. 따라서 저렴한 가격으로 시공이 가능하다. 또한 기존 콘크리트 주택처럼 전기나 배관 등 각종 설비를 벽체와 천장 속에 숨길 수 있어 공사에 편리하다. 시공이 편하다는 것은 공사를 빠르게 할 수 있다는 뜻이므로 공사비를 낮출 수 있게 된다. 수입 SPF 구조목⁺으로 만들어지는 국내 2×4주택이 가격 경쟁력을 갖추기 시작하면서 목조 주택 수가 해마다 늘어나는 추세이다.

앞에서 설명했듯이 스타튜하우스와 브록 커먼스는 CLT를 완전 밀봉 방법으로 건설한 고층 목조 건축물이다. 브록 커먼스는 2016년 당시 세계에서 가장 높은 건물이었던 만큼 내화 기준이 더 엄격하게 적용됐다. 건립 당시 브리티시컬럼비아주의 목조 건축 법규로는 최대 6층을 넘을 수 없었다. 그럼 어떻게 18층 높이의 건물이 가능했을까? 그것은 성능 목표에

✚ SPF는 가문비나무(Spruce), 소나무(Pine), 전나무(Fir) 세 가지 수종의 머리글자를 딴 것으로, 수종 구분 없이 구조목으로 사용한다.

연결 철물로 기둥과 기둥, 바닥 구조체를 연결했다.

내화 구조를 위해 기둥과 벽에는 3겹의 방화 석고를, 바
닥 구조체에는 2겹과 소음 채널, 다시 1겹의 방화 석고 보
드로 밀봉했다.

내화 피복 디테일

내화 기준에 따라
설치되는 방화 석
고 보드는 한 장
씩 꼼꼼하게 겹쳐
서 시공해야 한다.

기반한 '대안적 해결'이란 법 조항을 통해서 가능했다. 수용 가능한 최소의 성능을 설정하고 실험과 과학적 자료에 근거해 특별 허가를 받을 수 있었다. '성능 기반 설계'는 설정된 건축물의 구조와 공간 목표를 구현하는 방법으로, 획일적으로 법규를 적용하지 않고 목표 성능을 달성하는 유연한 접근 방법이다. 따라서 설계팀은 목재를 두껍게 사용하기보다는 방화 석고 보드를 이용해 나무를 완전히 밀봉한다면 기존 철골 건축물과 같은 성능을 발휘할 수 있다는 과학적 접근으로 허가 당국을 설득했다. 265㎜의 정사각형 글루램 기둥은 위치에 따라 15.9㎜의 석고 보드 3~4장으로 밀봉했다. 벽체에 숨겨진 기둥을 먼저 한 장의 석고 보드로 사면을 감싸고, 다시 두 장으로 넓은 벽면 전체를 차례로 감쌌다. 두 면의 석고 보드로 된 벽체는 1시간 30분 정도를 견딜 수 있다고 계산됐고, 벽체 속 기둥을 감싼 한 장의 방화 석고 보드가 나머지 30분을 담당한 것이다. 사면이 노출된 독립 기둥의 경우에는 벽면보다 화재에 더 취약할 수 있어 네 장을 사용했다. 이때 주의할 사항은 틈이 벌어지지 않도록 석고 보드를 지그재그로 설치해야 한다는 것이다. 바닥에 사용된 CLT는 기둥보다 더 복잡하다. 내화 문제뿐 아니라 층간 소음도 같이 해결해야 하기 때문이다. 바닥 합성 구조체의 총 두께는 315㎜으로, 우선 다섯 겹의 CLT 하부에 석고 보드 한 장을 바로 붙인다. 그리고 층간 소음을 차단하기 위해 설치할 미네랄 울과 공기층을 만들고 다시 두 장의 석고 보드를 설치하여 내화 2시간 목표를 해결했다. 글루램이나 CLT 같은 매스 팀버는 그 자체만으로 일정 부

분 화재에 견딜 수 있어 이 건물은 2시간 이상의 내화 성능을 발휘할 것이라고 내화 전문가들은 말한다.

내화 기준은 국가마다 다르다. 캐나다에서 2시간이 필요하다고 다른 나라에서도 2시간을 요구하는 것은 아니다. 건물 기능과 사용자 수에 따라 다른데 성능 기반 디자인에 따라 90분 내화 기준으로도 고층 건물이 가능하다. 그들이 사용하는 디테일을 살펴보면 매우 꼼꼼해 신뢰감이 생긴다. **영국 카라쿠세빅 카슨**Karakusevic Carson **건축사무소 4층 건물에 적용된 디테일✦**은 많은 건축가에게 매우 유익한 정보를 준다. 그런데 눈여겨보아야 할 것은 엔캡슐레이션된 설계 보드의 위치이다. 석고 보드는 가연성 재료인 나무를 완벽하게 감싸야 하며 특히 석고 보드가 만나는 부분에는 반드시 화재 방지 실런트로 마무리해 혹시라도 벌어진 틈으로 화염이 들어가지 않도록 해야 한다. 설계 및 시공에서 간과하기 쉽지만, 화염이 목재로 들어가는 통로를 완벽하게 차단해야 하므로 설계와 시공 과정에서 놓치지 말아야 할 중요한 포인트이다.

캐나다의 화재 전문가로 브록 커먼스의 내화 설계를 담당한 GHL 컨설팅 앤드루 햄스워스Andrew Harmsworth는 내화 설계의 핵심은 '과학적 데이터에 근거한 신뢰성'을 확보하는 것이며 건축가는 화재에 대한 물리학적 개념을 이해해야 한다고 말한다. 불은 물질이 공기 중 산소와 화합해 일어나는 발열 화학 반응이다. 건물의 가연 물질은 점화되기 전에 점화 온도까지 올라가는데, 화재가 일어나면 부산

✦ 161mm의 CLT 벽체에는 15mm 두께의 석고 보드 두 장을 설치했다. 182mm의 CLT 바닥에는 15mm 석고 보드 두 장에 12.5mm 석고 보드 한 장을 추가했는데 아마도 바닥면이 벽체보다 화재에 취약하기 때문으로 추정된다.

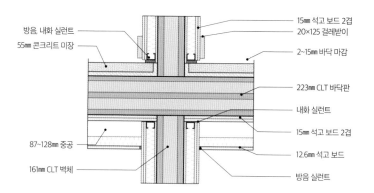

방음, 내화 실런트

55㎜ 콘크리트 미장

15㎜ 석고 보드 2겹

20×125 걸레받이

2~15㎜ 바닥 마감

223㎜ CLT 바닥판

내화 실런트

15㎜ 석고 보드 2겹

87~128㎜ 중공

161㎜ CLT 벽체

12.6㎜ 석고 보드

방음 실런트

카라쿠세빅의 내화 디테일 도면

벽과 바닥이 만나는 부분에는 내화 실런트를 사용해 틈으로 화염이 들어가지 못하도록 해야 한다.

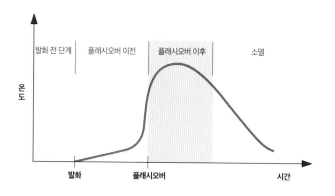

발화 전 단계

플래시오버 이전

플래시오버 이후

소멸

온도

발화

플래시오버

시간

전형적인 화재 진행 단계

온도가 상승해 발화하면 플래시오버가 진행되면서 건물 전체로 화염이 확산된다.

물로 상당한 열, 연기, 이산화탄소 및 일산화탄소가 만들어진다. 건축물의 방화 설계에서 중요한 것은 벽과 바닥, 천장 등을 불연재 마감을 통해서 물리적으로, 또한 열적으로 화재 확산을 막을 수 있도록 구획화하는 것이다. 건물 화재는 크게 4단계로, 발화 전 단계, 플래시오버 Flashover 전과 후, 소멸 단계로 나누어 생각해 볼 수 있다. 발화 전 단계의 화재는 비교적 지엽적인 현상이다. 불이 점화되면 가열된 공기가 뜨거워지면서 천장 아래 모이다가 벽을 따라 아래로 하강하고 실내 온도를 지속해 높인다. 매연 온도가 600℃에 도달하면 매연 층에서 방출되는 복사열로 건물 내부에 있는 가연 물체도 발화 온도에 도달해 화염이 방 전체를 뒤덮는데, 이를 플래시오버라고 한다. 건축가 및 엔지니어는 플래시오버 이전 단계에서 인명과 재산을 보호할 수 있도록 탈출을 돕고 화재 진압에 필요한 시간을 확보하도록 디자인해야 한다. 특히 목조 건축에서는 열 및 연기 감지기 설치는 물론이고, 건물 규모에 관계없이 스프링클러의 설치를 고려할 필요가 있다. 도쿄 대학 도시방재연구실의 무라카미 스미나오村上處直 교수는 화재가 발생하면 스프링클러와 같은 설비를 이용해 최대한 빨리 나무 표면에 물을 적셔서 불이 붙지 않도록 화재가 번지지 않는 대책을 마련할 것을 지적했다. 또한 불이 벽체를 따라 천장으로 옮겨붙는 점을 고려하여 천장을 설치한다면 최소한 1~2m는 불연재로 마감하는 것이 좋다는 **노보루 야스이**安井昇**+**의 주장에 공감이 간다. 구획된 공간에서 불이 확산하는 속도는

+ 일본 목조 건축의 내화 전문가. 팀버라이즈 회원으로 활동하며, 다양한 일본 방재청의 연구 과제를 수행해 화재 패턴을 연구하고 그에 대한 해결책을 제시한 바 있다.

브리티시컬럼비아 대학 지구과학관(좌)과 휘슬러 도서관(우)의 외부 처마 밑에 설치된 소화 장치는 화재
확산을 막는 역할을 한다.
©ids

그 공간에 유입되는 공기, 즉 산소의 양과 관계하므로 공기 유입을 억제하는 반면 피난 통로에는 오히려 최소한 공기 순환이 가능하도록 세심한 조절이 필요하다.

대형 목조 건축은 화재에 대한 시장의 불신을 없애기 위해 엔캡슐레이션 공법을 적용한 사례가 많다. 그러면 이런 궁금증이 생길지 모르겠다. '이렇게 감출 것이라면 무엇 때문에 목재로 건물을 만들어야 하는가?' 그러나 이유는 명확하다. 목조 건축은 빠르게 공사할 수 있고, 이로써 공사비를 절감할 수 있다는 장점이 있다. 물론 국내는 외국과 비교해 공사비가 비싸지만 경제성보다 더 중요한 가치도 있다. 그것은 시속 가능한 개발을 통해 친환경 건축물을 만들어 지구 환경을 보호하고 유지하자는 높은 이상이다. 목재로 공간을 구축하겠다면 건축가가 제일 먼저 해야 할 일은 건물 기능과 프로그램을 고려해 어떤 구조 방식을 적용할 것인지 결정하는 것이다. 어떤 매스 팀버를 사용할지도 고민해야 한다. 그와 동시에 내화를 고려해 목재를 얼마나 노출할 것인지 결정해야 한다. 앤드루 햄스워스가 던지는 핵심의 질문은 매우 유용하다. 첫째, 구조용 목재가 플래시오버 이전 단계에 관여하지 못하도록 충분히 설계했는가? 둘째, 화염과 연기 확산을 억제할 수 있도록 설계했는가? 셋째, 소방관이 건물 안팎에서 화재 진압을 할 수 있는 환경을 충분히 제공하고 있는가? 넷째, 구조적으로 안전하고 유지되도록 설계했는가? 다섯째, 화재가 플래시오버 이후 이웃 건물로 번지지 못하도록 설계했는가?[15] 건축가가 유념해야 할 항목들이다.

노출 및 부분 엔캡슐레이션, 한그린 목조관

국내에서 산림생명자원연구소가 일반인에게 조금씩 알려질 즈음, 유럽에서는 CLT라는 재료를 사용해 목조 건물을 짓고 있다는 소식을 들었다. 이 새로운 재료를 직접 확인하고자 평소 목재에 관심이 많은 몇몇 업체와 이탈리아로 향했다. 그러나 현지 업체가 소개한 완성된 건물을 보고 일행들은 적잖이 실망하는 눈치였다. 준공된 건축물이 목재로 지은 것인지 콘크리트로 지은 것인지 확인할 방법이 없었던 것이다. 벽과 바닥, 천장에 사용했다는 CLT 목재는 실내 마감재로 완벽하게 밀봉돼 목재가 노출된 부분이 전혀 없었다. 이후 공사 중인 현장을 보고 CLT를 확인할 수 있었지만, 유럽에서는 목재의 노출이 목조 건축에서 큰 관심사가 아니라는 것을 알게 됐다. 언젠가 국내 연구팀과 캐나다 연구팀이 공동으로 〈다층 주거 건축물 바닥 충격음 차단 성능 관련 연구〉를 진행할 때, 바닥 소음을 왜 이렇게 진지하게 연구하는지 캐나다 연구팀이 이해하지 못했던 것과 마찬가지였다. 유럽에서의 경험으로 목조 건축에 대한 기본적인 인식이 우리와 아주 다르다는 것을 깨달았다.

이러한 경험은 한그린 목조관 건축에서 노출과 비노출의 경계를 많이 고민하게 했다. 구조체로 사용하는 목재를 도대체 얼마나 노출해야 하는 걸까? 2시간 내화라는 쉽지 않은 상황에서 단순히 정서를 고려한 노출은 과연 합당한 생각일까? 목재에 2시간 탄화층을 반영하면 목구조 공사비를 감당할 수 있을까? 그렇다면 목조 건축의 상징성은 어떠

**단독 주택 목구조
공사 현장**

이탈리아, ©ids

**공동 주택 목구조
공사 현장**

이탈리아, ©ids

구조용 집성판 제작 및 적층 방법
목재를 수직과 수평으로 교차해서 하나의 큰 목재판으로 만든다.

한 방식으로 표현할 것인가? 결국 고민 끝에 GLT를 사용한 기둥과 보, CLT를 사용한 일부 벽체를 최소화해 노출하기로 결정하고, 노출 목구조의 2시간 내화 인증이라는 또 하나의 과제를 안고 프로젝트를 시작했다.

영주 한그린 목조관은 두 가지 목표가 있었다. 첫 번째는 약 25여 년 전 유럽에서 개발해 급속한 기술 발전을 통해 대형 건축물에 적용하고 있는 구조용 집성판, 즉 CLT를 5층 규모의 영주 한그린 목조관에 적용하는 것이었다. CLT는 목재를 90°로 직교해 여러 층으로 쌓고 이를 접착제로 부착해 만드는 패널 형식의 면 재료이다. 다수의 층Layer을 만들어 제작하는데 최소 3개 층부터 시작하며, 보통 홀수 층으로 구성하고 일반적으로 3층, 5층, 7층으로 제작한다. 층재로 사용하는 1개 층의 목재 두께는 보통 30㎜를 사용하며, 폭은 60~240㎜로 제작할 수

있고, 다양한 길이와 크기의 제품으로 생산한다. 하지만 차량을 이용한 운송 가능 여부가 CLT 크기를 결정하는 가장 중요한 요소 중 하나이다. CLT는 횡하중에 대한 저항이 뛰어나서 2009년 스타튜하우스를 시작으로 유럽과 호주, 북미에서 고층의 대형 건축물에 많이 사용한다. 그러나 국내에서는 재료에 대한 구조 설계 기준조차 없어 해외 연구 자료를 참고로 설계를 진행할 수밖에 없었다. 북미에서 사용하는 《CLT Handbook-US Edition》과 유럽에서 적용하는 《CLT Structure Design-Euro Code》 중 북미에서 발행한 핸드북을 주로 참조해 설계를 진행했다. 불과 1년 전에 완공한 산림생명자원연구소를 통해 목재에 대한 지식과 기술을 어느 정도 습득했다고 생각했지만, 그것은 큰 착각이었다. CLT에 대한 경험과 정보가 전무한 까닭에 본격적인 설계에 앞서 사례 조사와 정보 수집에 많은 시간을 할애해야 했다. 유럽의 생산 공장과 공사 현장을 답사하며 제작하는 과정과 공사하는 모습을 모두 지켜봤지만, 눈으로 이해하는 것은 여러모로 한계에 부딪혔다. 그래서 새로운 소재를 사용하는 구축은 목업mock-up이 꼭 필요하다는 결론에 도달하고 발주처와 협의해 목업 공사를 수행했다. 이 과정을 통해 공사 방법에 관한 다양한 지식과 정보를 얻을 수 있었다. 특히 한겨울 영하 15도의 날씨에도 이틀 반나절 만에 7.2m 정사각형 크기의 2층 구조체를 조립, 완성하는 것을 직접 확인함으로써 CLT의 시공성과 재료에 대한 가능성을 확인했다.

그다음 목표는 건축법에 명시된 특별한 조사나 연구 목적의 설계

를 통해 4층 이하, 18m 미만을 초과하는 건축물을 완성하는 것이었다. 이는 단순하게 건축법에서 제한하는 5층 이상의 건축물을 구현한다는 의미를 넘어 국내 최초로 '목조 건축물 2시간 내화 인증 통과'라는 목조 건축계의 숙원 사업을 완성하는 것이기도 했다. 18m를 넘는 목조 건축물을 완성한다는 그 이면에는 현대의 목재 기술을 고려하지 않고 한옥에나 적용해야 할 현실성 없는 법에 대한 모순을 지적한다는 숨겨진 의도(?)도 있었지만, 국내에서 처음으로 시행하는 2시간 내화 시험 앞에서는 모두가 긴장하지 않을 수 없었다. 층수와 높이 제한을 초과해 설계를 진행하는 과정은 결코 쉬운 일이 아니었다. 무엇보다 이 시험은 전체 프로젝트의 존폐를 판가름하는 중요한 과정이었다. 지금까지 국내에서 내화 구조가 적용된 목조 건축물은 먼저 구조 검토를 진행하고, 내화 인정서를 보유하고 있는 공장에서 규격에 맞는 제품을 생산해 그 제품을 현장에서 조립하고 설치하는 것으로 내화를 인증하는 시스템이었다. 그러나 한그린 목조관 계획 당시 국내 목구조 내화 인정 제품은 최대 시간이 1시간이며, 제품도 GLT로 한정돼 있었다. 지상 5층, 높이 19.1m 규모의 한그린 목조관에 사용하는 모든 주요 구조 부재는 내화 2시간을 통과해야 하는데, GLT의 경우 2시간 내화 인정은 전무했고, CLT는 국내에서 내화 시험을 진행해 본 경험조차 없었다.

이를 위해 본격적인 설계 1년 전부터 국립산림과학원과 함께 내화 시험을 진행했다. 건축물의 구조 방식을 고려해 총 **5개의 시험체*** 를 제

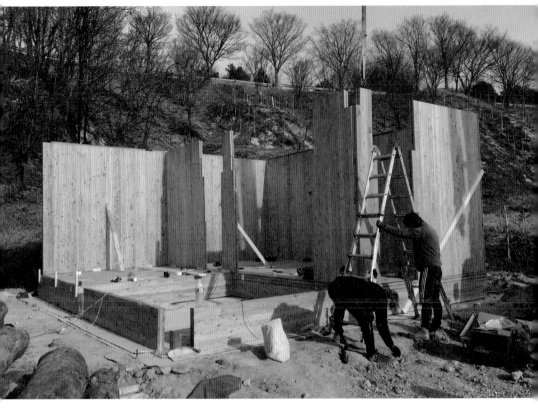

한그린 목조관, 목업 상세도와 공사 모습
대한민국 영주, ©ids

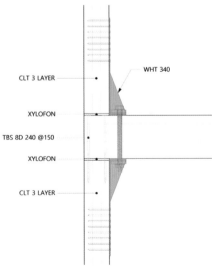

CLT 3 LAYER

WHT 340

XYLOFON

TBS 8D 240 @150

XYLOFON

CLT 3 LAYER

한그린 목조관, 내화 2시간 인증 노출 CLT 벽체
대한민국 영주, ©ids

작했다. 시험체 중 어느 하나라도 테스트를 통과하지 못한다면 처음부터 내화 시험을 다시 진행해야 했고, 이로써 일정이 지연되면 프로젝트 자체가 중단될 수 있는 상황이었다. 다행히 내화 시험[++]은 별다른 문제 없이 완료됐다. 시험에 참여한 화재안전연구소 연구원들은 목재의 2시간 내화 인정 시험에 상당히 부정적이었고 구조 성능 확보에 반신반의했다. 그러나 최종 실험 결과에서 일정한 탄화층 형성을 통해 안정적으로 내화 구조 성능을 확보하자 놀라워하며 목재를 다시 안보 생각하게 됐다는 후일담을 전해 들을 수 있었다.

내화 성능 확보를 간단히 설명해 보면 석고 보드를 부착한 시험체는 일정한 시간 내에 석고 보드에서 탄화가 멈추면 내화 성능이 확보됐다고 할 수 있지만, 노출한 목재는 탄화하고 남는 부분에서 구조 성능을 확보해야 하므로 탄화층 두께[+++]가 내화 성능 인정에 매우 중요한 요소이다.

이번 내화 시험을 통해 석고 보드를 시공할 때 유의해야 할 점을 한 가지 알게 됐다. 그것은 밀봉하기 위해 석고 보드를 여러 겹으로 부착할 때 발생하는 틈새를 꼭 엇갈려서 시공해야 한다는 것이다. 내화 시험 중 불에 가장 취약한 부분은 석고 보드를 부착하며 발생

+ GLT는 노출 기둥과 보 시험체 각 1개, CLT는 바닥과 벽체에 15㎜ 방화 석고 보드 2겹을 부착한 시험체 각 1개, 마지막으로 150㎜ CLT 벽체에 난연 처리 목재 30㎜를 부착한 180㎜ 두께의 시험체 1개를 추가했다.

++ 최종 시험에서는 2개 시험체를 추가했는데, 90㎜ CLT 벽체와 2"×10" 바닥 장선에 19㎜ 방화 석고 보드 2겹/15㎜ 방화 석고 보드 1겹으로 구성하여 내화 시험을 통과했다.

+++ 한그린 목조관 1층에 사용한 기둥 부재는 구조 검토를 통해 그 크기를 330㎜로 결정했는데, 이는 화재 발생 2시간 경과 후 90㎜의 탄화층이 발생할 것으로 예상하고 결정한 수치였다. 실제 시험 결과 방화 석고 보드를 부착하지 않은 노출 기둥은 90㎜, 노출 보는 88㎜의 탄화 두께가 발생했으며, 30㎜ 난연 처리 목재를 부착한 180㎜ 두께의 CLT 벽체는 탄화 두께가 73㎜ 발생했다. 목재마다 탄화층 두께는 차이가 있지만 국내산 낙엽송이 1시간에 약 40㎜ 정도 발생하며, 2시간이면 약 80㎜ 정도의 일정한 탄화층을 예상했다. 그러나 약 10㎜ 정도의 탄화층이 더 발생한다는 것을 확인했으며, 이 실험으로 3시간 내화 구조에 관해 어느 정도의 결과를 유추해 볼 수 있을 것으로 생각한다.

시험체 중 보의
2시간 내화 시험
종료 후 모습과
탄화 두께 확인
©국립산림과학원

하는 틈새이며, 그 틈새를 비집고 화기가 내부로 침투하여 다음 석고
보드로 옮겨붙는 것을 확인했다. 이는 화재의 확산을 지연할 수 있는
가장 기초적인 시공 방법으로 화재 방지 실런트 사용과 함께 현장에서
꼭 감리, 감독이 필요한 부분임을 알 수 있었다.

한그린 목조관은 교육 연구 시설로, 목조 주택의 주거 환경과 거주
성능을 직접 평가하고 연구하기 위한 목적으로 지어졌지만, 현황을 조
사하면서 인근 지역 사회의 구심점이 되는 기능과 공간이 필요하다고
판단했다. 그래서 주민 누구나 이용할 수 있는 동네 마당을 계획하고,
마당을 중심으로 두 개의 건물이 마주 보는 형태로 배치했다. 두 건물
은 높이 6m, 지상 1층의 지역 아동 돌봄 센터와 지상 5층 규모의 본동
실험실로 지역의 구심점과 거주성 평가의 기능을 각각 담당하고 있다.
특히 돌봄 센터는 인근 다른 센터와 달리 내부에 모두 친환경 목재를
사용하고 앞마당에서 자유롭게 뛰어놀 수 있어 지원하는 아이들의 순

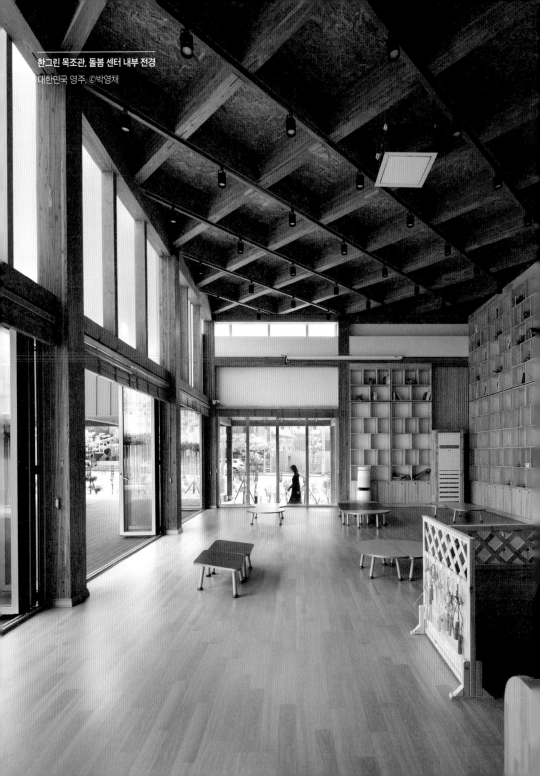

한그린 목조관, 돌봄 센터 내부 전경
대한민국 영주, ⓒ박영채

한그린 목조관, CLT와 GLT를 사용한 실험동

대한민국 영주, ©ids

한그린 목조관, 돌봄 센터 하이브리드 자재의 현장 제작

대한민국 영주, ©ids

서가 많이 밀려 있다는 얘기를 전해 들었다. 실험실은 원룸 형태의 주거 공간으로 구성됐는데, 거주 성능 평가와 더불어 목조의 구조적 안전성 테스트도 지속해서 실행하고 있다. 마지막으로 서로 떨어진 두 건물은 목조 회랑으로 연결함으로써 목재로 둘러싸인 친환경 마을 마당을 완성함과 동시에 단지 전체의 일체성을 확보하도록 했다.

초기 구조 계획안은 계단실과 엘리베이터에 콘크리트를 사용하고, 나머지 각 실은 아파트의 구조 방식을 참조해 모두 CLT를 사용하는 것으로 구성했다. 그러나 CLT 자재 가격조차 모호했던 국내 상황에서 초기 계획안은 목재가 너무 많이 필요했다. 이는 결국 공사비 문제로 치환돼 CLT를 제한적으로 사용할 수밖에 없다는 결론에 이르렀다. 이에 처음 설계 의도와는 달리 기둥—보 구조에 2"×10" 바닥 장선 구조 방식을 가장 많이 사용했으며, CLT는 본동 실험실 1개의 모듈과 1층 일부 공간에 제한적으로 적용했다.

한그린 목조관은 하이브리드의 복합체라고 할 수 있다. 구조와 구조의 하이브리드이며, 자재와 자재의 하이브리드이다. 구조 측면에서 보면, 코어에 사용한 콘크리트 벽식 구조, 각 실험실에 사용한 GLT 기둥—보 목구조, 1개 실험실 모듈에 적용한 CLT 벽식 목구조까지 다양한 구조의 결합 방식을 확인할 수 있다. 또 자재 측면에서는 돌봄 센터 천장의 사선형 와플 구조를 예로 들 수 있다. 천장에 사용된 부재 중 가장 긴 부재는 약 7.2m이며 이를 순목구조로 계획할 경우 보의 높이(춤)가 더 필요하고, 이는 공사비 증액의 큰 요인이 됐다. 그래서 12㎜ 철판

플레이트에 GLT를 합성한 하이브리드 자재를 사용해 각각의 재료가 아닌 하나로 힘을 받게 설계함으로써 좌굴과 처짐에 대해 구조 성능을 확보하고, 철골 플레이트를 안으로 숨기고 목재를 외부로 노출하는 효과도 거두게 됐다. 이러한 철판 플레이트와 GLT를 사용한 합성 거동 하이브리드 자재는 이후 광명시 광명 동굴에 설치 예정인 100m 높이의 목구조 전망 타워 구조 부재 계획의 밑바탕이 되기도 했다.

한그린 목조관

위치	경상북도 영주
대지 면적	933.80㎡
연면적	1,233.08㎡
건축 면적	424.58㎡
건축 규모	지하 1층, 지상 5층
건축 높이	19.12m
층고	3.30m
건물 유형	교육 연구 시설 중 연구소
건축 설계	㈜건축사사무소 아이.디.에스
구조 설계	창민우 구조컨설턴트
목구조 제작	경민산업
목구조 조립	경민산업
준공	2019년

1 공유 책방
2 공유 마당
3 진입 마당
4 관광 안내소
5 사랑방 카페

• 1층 평면도

• 바닥 및 벽체 결합 상세도

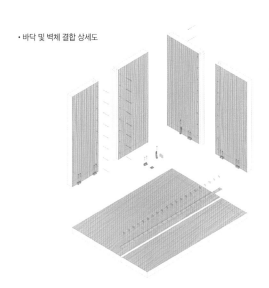

건축과 설비의 통합 시스템

설비 계획

건축 설비는 사람이 건물 안에서 생활할 수 있게 해 주는 필수 장치이다. 건물 구조체를 사람의 뼈에 비유한다면, 전기나 기계와 같은 설비는 핏줄에 해당한다. 실내 공간에 설치된 조명등, 냉난방 기기, 화재를 대비한 스프링클러와 감지기 등이 바로 이런 것들이다. 전기와 난방 장치 덕에 우리가 실내에서 안전하고 편리하게 생활할 수 있다. 벽에 부착된 스위치는 단순해 보여도 그 속의 전기선은 벽과 천장 안에 복잡하게 설치한다. 건물 기능이 복잡하고 실내 환경 수준이 높을수록 설비의 체계화가 필요하다. 설비 계획이 체계화되지 못하면 공사비를 상승시키고, 건물 유지 관리도 어렵다. 당연히 단순하고 효율적인 설비 시스템을 구성하는 것은 매우 중요하다.

콘크리트는 일반적으로 벽면을 마감 재료로 감추기 때문에 어느 정도 설계한 후 설비 계획을 고민하더라도 큰 문제가 되지 않는다. 공사하면서 현장에서 임의 시공하는 사례도 많다. 그러나 목재는 다르다. 노출된 목재는 그 자체가 마감이기에 디자인 초기부터 세심한 설비 계획이 필요하다. 공간을 구축하는 구조와 설비를 따로 분리해 진행하면, 뜻하지 않은 문제에 직면한다. 멋지게 노출된 서까래 밑에 육중한 공조 설비, 복잡하게 엉킨 전선과 소화 장치들이 지나간다고 생각해 보라. 어쩌면 나무를 노출하기보다는 차라리 감추는 것이 더 좋을지도 모른다. 때에 따라서는 숨겨진 나무를 대신할 인테리어 장식 목재를 붙이는 것같이 불필요하고 낭비하는 결과를 낳을 수도 있다. 목재

엘시티 원 내부

오스트리아 도
른비른, ©CREE
GmbH

**엘시티 원 천장
설비 그림**

콘크리트 바닥과
합성된 목재 보
사이 공간에 각종
설비 공간을 마련
해 실내는 정돈된
인테리어 분위기
를 연출했다.

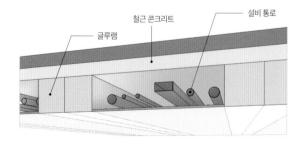

철근 콘크리트

설비 통로

글루램

로 구축된 공간의 아름다움은 구조로 사용된 나무 그 자체에 있다. 바로 이 점이 차갑고 지저분한 벽체를 감추어야만 하는 콘크리트 건축과 근본적으로 다른 점이다.

시스템으로서의 건축, 엘시티 원

앞에서 설명했던 엘시티 원은 여러 측면에서 모범이 되는 훌륭한 사례이다. 기둥은 벽체에, 보는 바닥 구조체로 각각 일체화된 프리패브 방식은 혁신적이며 명쾌한 구축법을 우리에게 보여 주었는데, 설비 계획역시 하나의 건축 시스템으로 멋지게 통합됐다. 그 방식을 하이브리드시스템의 완성체라고 부르고 싶다.

엘시티 원의 실내 투시도를 보면 더 쉽게 이해할 수 있다. 3m 간격으로 설치된 이중 보 사이 공간은 각종 배관이 지나갈 수 있도록 만든설비 통로이다. 목재와 금속의 천장 마감은 현대적인 사무 환경을 만들면서도 업무에 따라 다양하게 변경될 수 있는 사무 공간의 유연성을보여 준다. 건물 각 층의 높이는 약 3.3m, 천장 고는 약 2.8m이다. 일반직으로 현대 고층 건물이 층고 4m, 천장 높이 2.7m로 계획되는 것과비교해 볼 때 층간 높이는 낮추면서 실내 공간은 오히려 더 높게 만들었으니, 공간적으로나 경제적으로 현명하게 설계된 것을 알 수 있다. 바닥 구조체의 두께를 제외하면 설비 통로의 높이는 채 300㎜도 되지않는 아주 좁은 공간이다. 이곳에 모든 설비를 설치하기에는 턱없이

부족하다. 급, 배기를 위한 환기 통로를 이곳으로 배치했다면 아마도 목재 이중 보는 감추어졌을 것이고 천장 높이도 낮아질 수밖에 없다. 화장실 배관 역시 많은 설비 공간이 필요하다. 그럼 어떻게 좁은 공간으로 설비 문제를 해결했을까?

건축가는 여러 문제를 찾아내고 합리적으로 해결하는 능력이 있는 전문인이기에 기능적이면서도 목재 보를 노출할 수 있는 효과적인 방법을 고민했을 것이다. 우선 평면을 단순화했다. 콘크리트 코어는 한쪽으로 치우쳐 편 심으로 배치했지만, 화장실과 설비 통로가 같은 위치에 수직으로 연결되도록 단면 역시 단순화했다. 문제는 많은 공간이 필요한 냉난방 및 환기 덕트이다. 일반적으로 냉난방에 필요한 토출구는 열 손실에 취약한 건물 창가 외곽에 배치하고, 배기구는 건물 중앙에 배치한다. 이 경우 목재 보 밑으로 어지럽게 돌아다니는 덕트 때문에 글루램 보와 간섭이 발생하고, 결국 **내림 천장**+을 만들 수밖에 없다. 건축가는 이런 기존 해결책 대신에 공조 설비를 복도 위에 길게 배치하고 바람이 나오는 토출구는 사무실 방향으로 향하도록 했다. 매우 간결한 해결책이다. 공조 설비를 구획화함으로써 실내 공간에는 그 어떤 간섭도 없도록 했다. 물론 열 환경이나 공기 흐름에 관한 의문점이 없는 것은 아니지만, 패시브 인증을 받을 만큼 에너지 효율이 뛰어난 건물로 평가된 점을 보면 불필요한 걱정인 듯하다. 이제 문제가 되는 두 개의 설비를 해결했으니 남은 것은 전기 배선, 음향 설비, 자동 소화 설비와 감지기뿐이다. 300㎜ 공간은

+ Drop Ceiling. 우물 천장

좁지만 충분히 감당할 만한 크기이다. 더구나 높이는 좁지만 가로 폭은 2.7m나 되니 배치하기엔 충분했을 것이다. 복도 높이는 낮더라도 생활 공간은 높은 천장과 나무 노출이라는 두 가지 장점을 살린 멋진 해결책이다. 디자인적으로 현명한 접근 방법이다. 이 건물에 적용된 설비는 이것만이 아니다. 난방 열원은 지역 바이오매스 에너지에 기반을 두고 있다. 외부에 노출하지 않고 옥상에 설치한 태양광은 전기 사용량을 낮추는 데 큰 도움을 준다. 외부 빛에 따라 조절되는 조명 센서, 자동 차양 설비, 자동 온도 조절 장치는 물론, 높은 실내 공기 질을 유지하도록 열 회수 장치 또한 갖춰 친환경 건물 인증LEED까지 획득했다. 화재 감지기는 지역 소방서와 직접 연결해 화재 위험에 대한 안정성을 확보했다. 200㎜나 되는 두꺼운 콘크리트 바닥은 층간 소음과 진동을 방지한다. 분명 엘시티 원은 많은 건축가에게 깊은 영감을 주었으며, 미래 도시와 건축이 갖추어야 할 지속 가능한 친환경 건축의 방향을 제시했다.

쇼케이스 프로젝트, 목재혁신디자인센터

프린스조지는 캐나다를 대표하는 산림 도시로, 인구 10만 명 정도의 소규모 도시이다. 천연자원과 산림에 기반을 둔 도시답게 이곳에 주목할 목조 건축물들이 있는데, 프린스조지 공항과 목재혁신디자인센터가 바로 그것이다. 목재를 풍부히 갖춘 우리 강원도와 비교하면 더욱

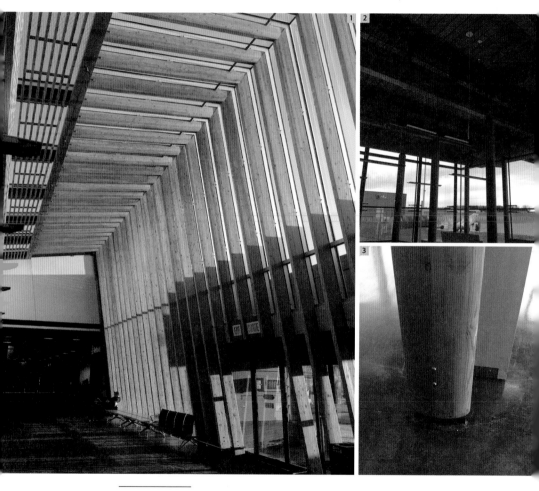

프린스조지 공항 내부

1. 내부 천장 디자인은 루버를 사용하여 햇볕을 차단하면서도 리듬감을 준다
2. 보와 천장 마감 사이에 공간을 마련하여 경쾌한 느낌을 준다
3. 타원형의 글루램 기둥

캐나다 프린스조지, ⓒids

부럽기만 하다. 두 건물 모두 목조 건축의 고층화를 선도하는 마이클 그린이 디자인했는데, 여기서 프린스조지 공항을 이야기하지 않고 지나칠 순 없다.

 밴쿠버에서 비행기로 약 1시간 정도 떨어진 이 공항은 아름다움 그 자체이다. 이제까지 많은 공항에 가보았지만, 세상에서 가장 아름다운 공항을 말한다면 프린스조지 공항을 1순위로 꼽을 만큼 나무의 미를 듬뿍 담은 건물이다. 공항은 사람과 화물이 빠르게 움직이기에 무엇보다 기능이 중요하고 무주 공간이 필요하다는 이유로 철 골조 건물이 쉽게 연상된다. 그럼에도 나무로 공항을 건설하겠다고 목조 전문 건축가에게 디자인을 의뢰했으니 사업 기획을 주도한 건축주에게도 큰 박수를 보내고 싶다. 도시가 성장하면서 늘어나는 수요에 맞춰 공항을 증개축하기 위해 목조 건축을 선택한 것은 도시의 관문이라는 점에서 정말 옳은 결정인 듯하다. 공항은 비행기를 타기 전 적어도 2~3시간 대기를 하는 공간이기에 편안하게 쉴 수 있는 안정감 있는 공간이어야 한다. 만나고 이별하는 공간이기에 사람들에게 특별한 경험을 줄 수 있어야 한다. 설계를 담당한 건축가는 재료가 '장식이 아닌 목적'을 위해 선택됐다고 말한다. 공항에 사용한 목재는 지역 경제와 미학이라는 야망을 숨김없이 드러낸다. 대합실 공간에 노출된 글루램 기둥과 보는 질서 정연하게 리듬감을 준다. 육중한 지붕 구조를 떠받치고 있는 보와 연결 철물 덕에 글루램 빔은 더욱 경쾌하다. 전나무로 마감된 천장에는 그 어떤 설비의 간섭도 없다. 어디 그뿐인가. 어디서도 보지 못한

타원형의 글루램 기둥은 그저 신기할 뿐이다. 타원형 기둥을 만들고자 얼마나 많은 설득과 재원 그리고 노력이 필요했을까 생각하면 부럽다 못해 얄밉기까지 하다. 대합실에 연결된 통로는 더욱 흥미롭다. 천창 밑에 가지런히 놓은 목재 창살Louver과 그림자는 마치 악기에서 음악이 흘러나올 듯 건축적으로 잘 조직화된 공간을 연출한다. 시시각각 변하는 공간의 빛과 그림자로 아직도 그때의 감동과 흥분을 잊을 수 없다.

다시 통합 시스템 디자인 이야기로 되돌아가자. 앞서 설명했지만 목재혁신디자인센터WIDC는 쇼케이스로 만들어진 건축물이다. CLT를 사용하면 얼마나 높이 지을 수 있는지, 얼마나 멋진 건물이 될 수 있는지를 유감없이 보여 준다. WIDC는 글루램을 사용해 기둥과 보를 만들고, 코어부와 바닥 구조체를 CLT로 만든 고층 목조의 모든 기술을 담았다. 내화를 고려하되 목재는 100% 노출했다. 화재에 견딜 수 있도록 상당히 두꺼운 목재를 사용했기에 흔히 볼 수 있는 건물이 아니다. 그래서 더욱 특별한 의미가 있다. **바닥 구조체의 구성⁺**은 CLT 노출을 위해 과할 정도로 복잡하다. 여기서 재미있는 부분은 2개 층의 CLT로 골판 구조 형태가 만들어지니 자연스럽게 빈 곳이 생기면서 상부와 하부 각각 2곳에 상부 25㎜, 하부 150㎜ 정도의 설비 공간이 마련된 점이다. 특히 하부에 노출된 5겹의 CLT 사이마다 복잡한 설비 배관을 감추고, 필

✚ 300㎜ 정방형 글루램 기둥을 이용해 건물 뼈대를 만들고 그 위에 169㎜의 5겹 CLT를 1차로 얹어 골판 구조를 만들었다. 그런 다음 99㎜의 3겹 CLT를 먼저 설치한 5겹의 CLT와 평행하게 사이 공간에 배열했다. 2개 층의 CLT는 미리 가공된 얇은 홈에 얇은 강철판 HSK 철물을 삽입하고 에폭시로 빈틈을 채워 구조적으로 하나의 부재로 작용한다. 상부에 놓인 3겹의 CLT 위에는 다시 13㎜ 두께의 합판을 올려놓아 총 281㎜ 두께의 매우 강하고 탄성 있는 바닥 구조가 완성됐다.

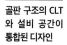

골판 구조의 CLT
와 설비 공간이
통합된 디자인

1 3겹 CLT
2 5겹 CLT
3 설비 배관
4 방음재
5 합판
6 마감(카펫)
7 나무 슬랫
8 스프링클러

CLT 윗부분과 아 랫부분을 교차해 건설(좌)하고, 빈 공간에 각종 설비 가 설치되면 천장 목재 루버로 마감 한다(우).
©ids

요에 따라 점검과 수리가 가능하도록 목재 창살 천장을 탈부착할 수 있어 유지 관리에도 좋다. 건물을 방문했을 때 받은 첫인상은 천장 루버 장치가 실내를 하나의 공간으로 통합한 느낌이었다. 나무 덩어리의 CLT와 나무살의 루버 천장이 반복되면서 천장의 솔리드Solid와 보이드Void가 균형 잡힌 모습이다. 단순히 8겹의 CLT 단판을 바닥 구조체로 사용했다면 이 절묘한 리듬감을 만들지 못했을 것이고 CLT도 노출할 수 없었을 것이다. 공간을 활용해 건축 설비를 건물 시스템으로 통

구성	위치	시방	최대 활하중	최대 고정 하중	바닥 스판	내화 구조 기준
CLT 바닥 2	3~6층	5겹 하부 CLT, 3겹 상부 V2 등급 200㎜	2.4㎪	2.4㎪, (1.6㎪ on 3-ply)	5.8m	1시간

CLT 바닥 구성 사례

구성	위치	시방	최대 활하중	최대 고정 하중	벽체 높이	내화 구조 기준
CLT 벽체 1	전층	5겹 CLT, V2 등급 150㎜ 반턱 맞춤	200kN/m	70kN/m	3.5m	1.5시간

CLT 벽체에 요구되는 내화 성능

합함으로써 건축적으로 완성도 있는 공간이 만들어진 것이다. 다만 한 가지 의문은 내화이다. 아무리 탈출 통로가 효과적으로 디자인됐더라도 높이 30m에 육박하는 건축물에 내화 성능 1시간을 적용한 것도 의문이지만, 골판 구조 중에서 상부 구간의 CLT 99㎜만으로 1시간 동안 화재에 잘 견딜 수 있는지 궁금하다. 불은 위로 번지는 특성이 있으므로 벽체보다는 천장에 더 높은 내화 디테일이 필요한 것이 일반적이다. 그런데 우드웍스Woodworks에서 발행한 내화 성능표[16]를 보면 오히

호호 빌딩 내부
글루램 기둥과 CLT 벽체, 콘크리트 테두리 보로 구성됐고, 상부에는 스프링클러가 설치되어 있다.
©ids

려 벽체의 내화 성능이 1.5시간으로 우수하다. 물론 건축법과 내화 성능에 따른 기준은 국가마다 다르기에 불필요한 염려보다는 사례 연구를 통해 다양한 지식을 얻는 데 집중해야 한다. 공사 중 우발적으로 발생할 수 있는 화재를 막기 위해 24시간 감시 프로그램을 적용했다든지, 용접할 때 발생하는 불꽃을 막기 위해 크램핑 파이프를 연결해야 한다는 점은 우리에게 없는 기준이다. 또한 주요 접합부에 사용된 연결 철물을 도브테일Dovetail 맞춤을 이용해 목재 속에 숨기도록 한 점 또한 화재 확산을 막는 훌륭한 기술이다.

호호 빈에서 보여 준 스프링클러 디자인은 설계부터 시공까지 얼마나 세심하게 계획해야 하는지를 보여 주는 또 하나의 사례이다. 천장에 형광등을 설치하는 우리 문화와 다르지만, 설비의 종합적인 초기 계획이 공간의 완성도를 높일 수 있다. CLT 바닥 하부는 노출하지만, 상부에는 설비 층인 스프링클러를 배치하고 그 위에 콘크리트 슬래브를 설치한 것이다. 사람들은 하루 대부분을 사무실에서 보내기에 작업에 적합한 건강한 업무 공간을 제공해야 한다. 또한 업무의 효율성과 편안함을 동시에 갖추어야 한다. 유연하고 개성 있는 공간을 요구하는 현대의 사무소 건축이 목재에 집중하는 이유이다. 결국 목조 건축은 목재를 어떻게 하면 더 많이 드러낼 수 있는지 고민하는 것과 반대로 접합부와 설비는 어떻게 하면 더 감출 수 있을지 고민하고 해결하려는 통합된 시스템적 접근이 필요하다.

소중한 경험, 산림생명자원연구소

다층 목구조 건축물을 처음 계획할 당시 국내 목조 건축은 경골 목구조라고 부르는 38㎜ 규격의 북미산 제재목을 사용하는 서구식 단독 주택과 국내산 원목을 제재하고 건조한 후 가공해 그대로 사용하는 전통 한옥 등 소규모 건축물이 대다수를 이루고 있었다. 물론 목재 가공업체를 중심으로 GLT를 조금씩 사용하고 있었지만 대경간⁺ 지붕에 사용하는 트러스 구조가 대부분이었다. 목조를 층층이 포개어 4층 목조 건축물을 구현할 수 있다는 생각조차 쉽지 않은 상황에서 엘시티 원처럼 프로젝트 초기부터 설비와 구조를 통합된 시스템으로 디자인하며 접근해야 한다는 것은 도저히 상상조차 하기 힘든 일이었다. 이렇듯 목조 건축에 대한 무지는 현장에서 값비싼 대가로 이어졌지만, 결코 잊을 수 없는 값진 경험으로 남았다.

국내 목조 건축 환경과 달리 인터넷 속 북미와 유럽, 일본에서는 다층 중목구조에 관한 지속적인 연구가 진행되고 있었으며, 그 연구를 바탕으로 중층과 고층의 건축물을 차츰차츰 구현하고 있었다. 이에 국내에서도 세계의 목조 건축 흐름과 발맞춰 나가고자 국립산림과학원을 중심으로 지속적인 연구 과제를 진행하고 있었다. 산림생명자원연구소는 그 모든 노력의 첫 성과물이라고 할 수 있다.

모든 것이 생소했다. 지난 10여 년간 나름대로 쌓아 온 다양한 건축의 경험을 무색하게 했다. 지금까지 사용했던 재료에 대한 새로운 이해와 정립이 필요했고, 그동안 잊고 지

⁺ 기둥과 기둥 사이가 큰 구조

국내에서 자란 낙
엽송

다양한 크기와 형
태로 제작되는
GLT

내던 구조 해석에 대한 기억도 끄집어내야 했다. 다층 목조 건축 구현이라는 목표를 세우고 2011년부터 산림과학원의 연구 과제를 통해 여러 해외 사례를 참고하고, 각종 세미나에 참석해 자료를 조사하고 수집했다. 하지만 4층, 18m 높이의 목구조 건축물의 구현이라는 과제 앞에서는 모든 것이 낯섦의 연속이었다. 그때마다 부족한 정보와 지식을 하나씩 채우고자 스스로 질문하며 답을 찾아갔다. 절대 쉽지 않은 일련의 과정이었다.

산림생명자원연구소 계획에는 명확한 단서 조항이 있었다. 국내산 목재를 건축 자재로 최대한 활용히고, 특히 건물 뼈대를 구성하는 구조재는 반드시 국내산 낙엽송을 사용해야 한다는 것이었다. 국내산 목재를 사용하는 것에는 친환경, 저탄소, 저에너지의 가치를 넘어 지역의 특징을 간직한 자재를 이용해 공간을 구현하고 실천에 옮긴다는 친환경 가치와 더불어 국내 산림 자원의 부가 가치를 높이는 목재 산업계의 염원도 담겨 있다. 이러한 단서 조항을 통해 국내산 낙엽송이 단순한 외장재와 한옥의 재료를 넘어 건축물의 주요 구조재로서 새로운 대안이 될 가능성을 확인한다는 명확한 목표를 두고 출발했다.

명확한 단서 조항과 함께 설계 단계에서 또 다른 제약 상황이 발생했다. 이는 목재를 사용하는 방식에 관한 견해 차이에서 시작했다. 목재와 관련된 관계자 대부분은 목재가 외부로 노출되는 것을 상당히 꺼린다. 밖으로 노출한 목재에서는 시간이 지나면서 부후, 변색 등 여러 변화가 발생하고 그러한 변화로 나무라는 재료가 사람들의 구설에 오

**시간 흐름에 따른
외부 목재의 변화**

외부 환경의 영향
으로 발생하는 목
재의 변화 모습
©ids

**산림생명자원연
구소 단면도**

목구조의 연구실
과 콘크리트의 실
험실 및 지하층
구조
©ids

르내리는 것을 원치 않았기 때문이었다. 그러한 의지는 반대로 내장재는 모두 목재로 이루어져야 한다는 강한 신념으로 이어지고 있는 듯 보였다. 이를 이해하고 설득하고 협의하는 과정은 결코 쉬운 일은 아니었다. 결국 프로젝트에 참여한 관계자들은 산림생명자원연구소를 외부에 널리 알려야 하는 목조 건축계의 선도적 과제라는 것에 인식을 같이했고, 그 큰 뜻을 이루고자 외부로의 노출을 통해 목재 본연의 순수성을 보여 주고, 지속적인 관리를 통해 목재의 가능성을 완성해 가자는 데 합의해 마무리할 수 있었다. 지금도 '목재를 외부에 얼마나 노출해야 할까?' 하는 문제는 많은 고민을 하게 한다.

산림생명자원연구소는 건축 용도상 교육 연구 시설 중 연구소에 해당한다. 내부 구성은 크게 행정 공간과 연구 공간으로 나눌 수 있으며, 성격이 다른 두 공간을 자연스럽게 분리, 배치했다. 연구 공간은 연구원이 주로 생활하는 연구실과 다양한 장비로 채워진 실험실로 나눌 수 있는데, 이 두 실은 기능상 인접 배치가 필요해 복도를 두고 마주 보도록 계획했다. 이러한 큰 틀 안에서 중회의실과 소회의실, 공용 공간 및 로비가 덧붙어 최종적으로 평면이 완성됐다.

앞서 설명한 국내산 낙엽송을 구조 부재로 사용해야 한다는 단서 조항을 적용하면서 가장 큰 어려움은 실험실 장비들이었다. 연구실 특성상 생각보다 무거운 장비들을 설치해야 했으며, 그 장비들이 지속해서 만들어 내는 진동은 목구조의 결합 부분에 어떠한 영향을 미칠지 가늠하기 어려운 부분이었다. 결국 발주처와 자문위원, 구조 기술사

산림생명자원연
구소 연구실, 실험
실, 복도의 구조

모듈 계획과 목구
조 구축 방법
©ids

그리고 여러 관계자와의 협의를 거쳐 실험실은 콘크리트 구조로 진행
할 것을 결정했다. 따라서 실험실과 물을 사용하는 화장실, 엘리베이
터 코어를 한 면에 배치해 구조 부재로 콘크리트를 사용했으며, 연구
실과 행정실 그리고 외부인에게 공개되는 회의실, 로비는 구조 부재로
목재를 선택했다. 또 지상 2층에 있는 회의실 하부는 필로티 방식인데,
외부에 직접 노출되는 모든 구조체는 콘크리트를 사용하는 깃을 원칙
으로 하고 설계를 진행했다.

산림생명자원연구소를 통해 알게 된 목재의 특징 중 하나는 강도
측면에서는 콘크리트와 비교해도 큰 차이가 없지만, 외부 힘에 의한
변형 정도를 나타내는 강성 측면에서는 비교적 약한 부재라는 것이

다. 강성을 나타내는 탄성 계수를 콘크리트와 비교하면 목재의 섬유 방향 탄성 계수는 콘크리트의 탄성 계수보다 약 2.5배 정도 작기 때문에 강도와 강성 모두를 고려해야 하는 보 부재보다는 강도에 의해 주로 크기가 결정되는 기둥 부재에 보다 효과적으로 성능을 발휘할 수 있다는 것이다. 이러한 특징을 산림생명자원연구소 구조 계획에 그대로 반영했다. 목재를 적용한 연구실은 4.8m×6.6m, 콘크리트를 적용한 실험실은 9.6m×8.1m로 모듈을 결정했는데, 목재 보의 처짐을 염두에 두고 콘크리트 면적의 절반 이하로 구성한 것이다. 이에 반해 4층 높이 연구소 1층에 설치한 목재 기둥은 내화 1시간을 확보하고도 24㎝ 정사각형의 단면적으로 가능했는데, 이는 목재의 자중에 비해 월등히 우수한 압축 성능과 함께 철근 콘크리트처럼 합성 재료에서 고려해야 하는 불확실성에 대한 추가적인 고려가 필요 없기 때문이었다. 이렇듯 목조 기둥은 콘크리트 기둥과 비교해 단면적을 줄일 수 있는 장점이 있다. 특히 중층 규모 건축물에서는 내화 성능을 확보하고도 콘크리트 기둥 단면적의 30% 이하까지 줄일 수 있다고 한다. 이러한 장점을 이용해 로비나 아트리움 같은 공간에 목재 기둥을 적절하게 사용한다면 시선의 방해를 최소화하고 공간을 연출할 수 있을 것이다. 또 경간이 넓은 공간에서 보 부재는 철골을, 기둥 부재는 목재를 사용하는 하이브리드 방식도 가능하다. 한그린 목조관 실험동 로비 천장에 경제성과 안전성을 고려해 이와 같은 방식을 적용하여 직접 구현하기도 했다.

한그린 목조관, 철골 보와 목재 기둥을 이용한 하이브리드 구조
대한민국 영주, ⓒids

산림생명자원연구소는 국내에서 가장 높은 대형 목조 건축물로 계획했지만, 이는 법의 제한이 건축물의 규모를 결정한 경우라고 할 수 있다. 목조 건축물은 건축구조규칙에 의해 지상 4층을 넘을 수 없었으며, 건축구조기준에 의해 지면으로부터 18m를 넘어설 수 없는 한계가 있었다. 또 전체 연면적은 스프링클러를 설치하지 않으면 3천㎡를 초과할 수 없었다. 이러한 법은 한옥과 같은 목조 건물에 적용해야 하는, 시대에 많이 뒤떨어지는 규제 사항이었다. 하지만 다층 목구조에 대한 경험이 전무했기에 법의 테두리 안에서 목재의 가능성을 찾아가는 것이 유일한 해결책이었다.

다층의 목구조 건축물은 공사 방법에서 소규모 목조 주택과 많은 차이가 있는데 철골 공사 현장을 생각하면 쉽게 떠올릴 수 있다. 단독주택을 중목구조로 시공할 경우 수직 부재를 2층까지 한 번에 설치해 완성하는 벌룬 구조의 개념을 적용하는 게 일반적이다. 하지만 다층의 목구조 건축물은 층마다 하나씩 쌓아 가는 플랫폼 방식의 개념을 일부 적용해야 하는데, 이는 화물자동차도로운송제한기준으로 차량 또는 적재물의 총길이가 16.7m를 넘을 수 없기 때문이다. 4층 산림생명자원연구소에 사용할 기둥을 하나의 부재로 제작해 운송할 경우 자재의 파손 등 도로 위에서 발생할 수 있는 여러 돌발 상황을 사전에 방지하고자 3층 부재와 1층 부재로 분리해 현장에서 조립, 설치하는 것으로 결정했다. 이러한 시공 계획은 4층의 목조 기둥을 시각적으로 외부에 노출하는 방식으로 이어질 수 있었다. 구조적 불리함을 무릅쓰고

산림생명자원연
구소, 수평력에
저항하기 위해 설
치한 철물 수직
가새

대한민국 수원,
©ids

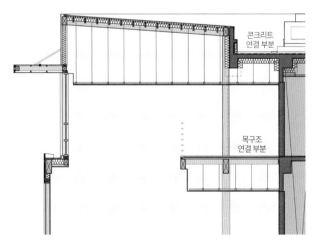

콘크리트
연결 부분

목구조
연결 부분

산림생명자원연
구소, 4층 단면도

©ids

3층 바닥 연결 철물을 기둥이 아닌 내부 보 위에 설치해 4층 기둥을 세우고 외부 벽체를 안으로 밀어넣어 마무리함으로써 목재를 노출하고 목조 건축물의 상징성을 표현했다.

 그렇다면 서로 다른 구조재가 만나는 부분은 어떻게 공사해야 할까? 연구실과 실험실에 연접하는 복도는 연구실의 목구조를 연장해 구성하고 안전성을 고려하여 연결 철물을 통해 콘크리트 구조체와 결합했다. 이때 사용된 철물은 중력 하중뿐만 아니라 지진 등의 횡하중을 보다 효과적으로 콘크리트 벽체에 전달하는 역할도 하고 있다. 특히 기둥—보 방식의 목구조에는 횡압력에 저항하는 별도의 구조 시스템이 필요하다. 이때 건물의 양 끝단 부에 설치하는 수직 가새도 철골 부재를 사용해 설치했으며, 이를 통해 수평력에 저항할 수 있도록 시스템을 완성했다

 콘크리트 구조와 달리 목구조로 계획할 경우 디자인 초기부터 설비에 대한 계획을 같이 진행해야 한다. 이를 간과하고 여느 때처럼 최종 도면을 납품하고 공사를 진행했다가 로비 천장에 설치한 스프링클러를 모두 철거하고 재시공하는 상황이 발생했다. 카페나 식당에서 기존의 천장재를 철거한 후 에어컨을 설치하고 페인트로 전체를 도장해 마감하는 방법을 우리 주변에서 많이 볼 수 있다. 이런 마감은 눈에 잘 띄지 않도록 어두운 색상으로 마무리하는 게 일반적이다. 그러나 아름다운 목재를 사람들이 잘 볼 수 있도록 과감하게 노출해 설치했는데 그 밑을 꺾어 가며 무자비하게 지나다니던 스프링클러를 두 눈

으로 직접 확인했던 순간은 지금 생각해도 아찔하다. 결국 설비 배관이 목재 보를 관통하는 것이 가능한지 구조 업체와 협의하고 기존에 설치한 배관을 모두 철거한 후 배관을 관통시키는 방법으로 현장을 모두 수정했다.

엘시티 원 LCT One

위치	오스트리아 도른비른
연면적	2,500㎡
건축 면적	312.00㎡
건축 규모	지상 8층
건축 높이	27.0m
층고	3.30m
건물 유형	사무소
건축 설계	Architekten Hermann Kaufmann
구조 설계	Merz kley Partner Zt GmbH
목구조 제작	Sohm HolzBautechnik GmbH
시공업체	Cree Gmbh Rhomberg Group
준공	2012년

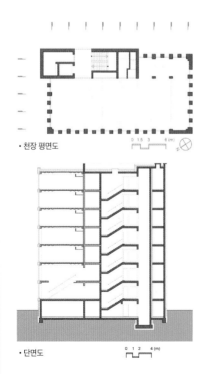

• 천장 평면도

0 1.5 3 6(m)

• 단면도

0 1 2 4(m)

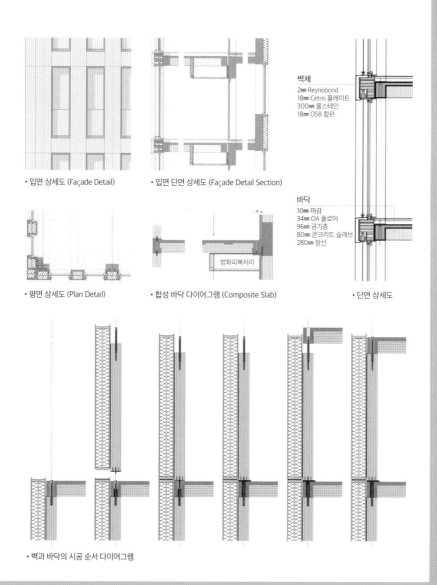

• 입면 상세도 (Façade Detail)

• 입면 단면 상세도 (Façade Detail Section)

벽체
2㎜ Reynobond
18㎜ Cetris 플레이트
300㎜ 울스테인
18㎜ OSB 합판

바닥
10㎜ 마감
34㎜ OA 플로어
96㎜ 공기층
80㎜ 콘크리트 슬래브
280㎜ 장선

• 평면 상세도 (Plan Detail)

• 합성 바닥 다이어그램 (Composite Slab)

방화피복처리

• 단면 상세도

• 벽과 바닥의 시공 순서 다이어그램

고층 목조 건축의 구조적 특징

비등방성 목재

목조 건축에서 구조 디자인은 꽃과 같다. 구조는 건축과 분리될 수 없는 공학 지식이 필요한 전문 분야로, 건축 공간에 나무가 노출될수록 구조적 표현이 중요하기에 구조 기술사와 팀버 엔지니어의 협력이 필수적이다. 팀버 엔지니어링Timber Engineering이란 목재의 구조적 강성과 연결 접합부 해결은 물론, 나무의 물리적인 특성과 속성을 함께 다루는 분야이다. 건축 설계란 건축가 혼자 하는 것이 아니라 구조, 전기, 기계, 소방 등 여러 전문가와 함께하는 작업이다. 건축가가 건축물의 공간 개념과 같은 디자인 의도를 세운다면 구조 기술사는 구축이 가능하도록 공학적인 해결책을 마련한다. 건축 구조의 기본 목표는 어떤 재료를 사용하든 모든 하중에 잘 견딜 수 있게 하는 것이다. 구조 디자인은 결함이나 변형 없이 구조의 견고성과 안정성을 확보해야 한다. 저층 건물에도 적용되는 공통의 원리이지만, 나무의 장단점을 이해하지 않고는 목조 건축의 고층화와 대형화는 불가능하다.

구조 재료로서 목재는 살아 있는 천연 재료이기에 콘크리트나 강철 등과는 여러 면에서 그 성질이 다르다. 가장 큰 특징 중 하나는 나뭇결에 따라 물리적 특성이 서로 다른 비등방성Anisotropic 재료라는 점이다. 목리木理라고도 부르는 나뭇결은 목섬유의 세로 방향으로 정렬된 목재 구성의 배열을 의미한다. 나무는 수종과 제품에 따라 섬유 조직의 수평 또는 수직 방향에 대한 강도에 차이가 있다. 전자 현미경으로 나무 단면을 살펴보면 나무의 구조적 특징, 즉 인장과 압축의 관계

를 쉽게 알 수 있다. 마치 얇은 파이프가 여러 겹으로 모여 있는 모습이다. 수종에 따라 나무의 섬유 조직은 다른 모습이지만, 물관과 체관 등으로 구성된 것은 같다. 파이프처럼 생긴 세로 방향의 조직들은 물과 양분이 이동하는 통로로, 나무의 높은 키와 육중한 무게를 지탱한다. 가는 화살도 여러 개를 모아 다발로 묶으면 부러뜨릴 수 없듯이 작은 세포가 모이면 키 큰 나무도 스스로 자립할 수 있는 것이다. 미국 샌프란시스코에는 100m가 넘는 나무도 있다고 하니, 구조 재료로서 가능성을 충분히 짐작할 수 있다. 20세기 건축을 이끈 철근 콘크리트는 철근과 시멘트를 함께 사용하는 합성 재료이지만, 나무는 그 자체만으로 고성능 천연 구조 재료인 것이다. 목재 성분 중 셀룰로스를 철근에, 헤미셀룰로스를 연결 철물에, 리그닌을 시멘트에 비유한 흥미로운 해설도 있다.[17] 다공질로 구성된 셀룰로스 덕분에 단열 성능이 다른 재료보다 월등히 좋은 것도 말할 필요조차 없는 당연한 사실이다.

목 세포의 특징상 목재 섬유 방향과 평행한 수직 방향은 강한 압축력을 지니지만, 가로 방향은 상대적으로 취약하다. 섬유 조직에 직각으로 작용하는 인장력도 낮고 파괴 값도 상당히 가변적이다. 이런 이유로 섬유 결의 직각으로 장력이 가해지는 디자인은 가능한 한 피하는 것이 바람직하다. 반면 섬유 결에 평행한 압축 거동은 연성으로 선형 및 비선형 탄성을 더 명확하게 한정하는 경향이 있기에 작은 단면의 기둥으로도 육중한 하중을 받을 수 있다. 휨이 일어나는 보의 파괴는 압축력

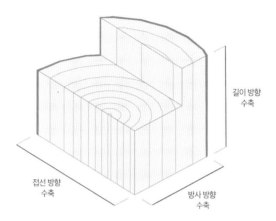

길이 방향
수축

접선 방향
수축

방사 방향
수축

비등방성 성질
목재는 접선, 방
사, 길이 방향으로
각각 다른 수축이
일어나는 비등방
성 성질이 있다.

이 작용하는 섬유 조직에 평행한 압축과 부재의 인장력이 작용하는 지점에서 일어나는 경향이 있다.[18] 재료에 따른 구조적 특징에서 항복응력과 탄성계수만 비교하면 목재를 매우 약한 재료로 오해할 수 있지만 사용하기에 따라 효과적인 성능을 발휘할 수 있다. 철은 강도 대비 무게의 비율이 상대적으로 인장에 유리하지만 압축에는 불리하다. 목재 대비 철은 그 무게에 비해 더 높은 인장력을 제공할 수 있지만, 목재는 압축에 유리하다. 반대로 목재는 섬유 결에 평행하게 힘이 가해지면 콘크리트와 유사한 압축력을 갖게 된다.[19] 비강도를 살펴보면 목재가 얼마나 우수한 구조 재료인지 재확인할 수 있다. 비강도란 강도를 비중으로 나눈 값으로, 비강도가 클수록 가볍지만 강한 재료라는 뜻이다. 목재의 압축 비강도는 콘크리트의 9.5배, 철의 2.1배[20]일 만큼 재료로서

목재의 구조 성능은 뛰어나다.

이처럼 나무의 특성을 고려한다면 나뭇결이 하중 경로와 평행하게 수직 구조로 설계하는 것이 바람직함을 알 수 있다. 목재가 약하다는 것은 일종의 편견에 지나지 않는다. 과학적인 데이터를 바탕으로 인장과 압축의 특성을 적용하여 목재를 하이브리드 건축에 활용한다면 그 가치는 더욱 커질 것이다. 목조 건축이 지진에 강하다는 것도 목재의 비강도에 있다. 콘크리트 건물은 재료 그 자체만으로도 무거워 진동에 취약하지만, 상대적으로 가벼운 목조 건축은 지진에도 잘 견딜 수 있다. 건물의 자중이 작으니 건물의 기초 역시 작아지고, 공사비 측면에서도 유리하다. 결국 올바른 설계는 재료의 이해에서 시작된다.

목재 수축과 누적 효과

목재의 수축은 고층 목조 건축의 설계에 있어 가장 중요한 고려 사항이다. 목재가 구조재로 아무리 뛰어나다 하더라도 현대 건축에 적용될 수 없었던 것은 나무의 성능을 표준화하기 힘들고, 변형과 같은 구조 안전성을 확보하기 어려웠기 때문이다. 불균등한 수축은 건물 구조의 정렬과 높이에 영향을 미치고 건물 외피에 치명적인 문제를 일으킨다. 건조와 접착 기술이 발전하면서 오늘날의 공학 목재는 이런 문제들을 어느 정도 해결했지만, 목조 건축을 고층화하려면 보다 신중하게 접근해야 한다.

목재의 비등방성만큼이나 나무에 관한 이해가 필요한 부분은 환경에 따라 습기를 흡수하거나 배출할 수 있는 흡습성 재료Hygroscopic material라는 점이다. 이런 특징 때문에 실내 공간에 노출된 목재는 실내 습도를 조절할 수 있는 장점이 있다. 여름 장마철에는 공기 중 습기를 흡수하고 건조한 겨울에는 내뿜을 수 있으니 쾌적한 실내 환경이 만들어지는 것이다. 나무 예찬론자들이 주장하는 실내 천연 습도 조절은 어느 정도 사실이지만 그렇다고 모든 나무 집이 그런 것은 아니다. 실내 공간에 노출된 나무에 스테인으로 도장 처리를 한다면 다공질의 표면이 막히게 될 것이고, 경골 목조 주택처럼 구조재로 사용한 목재를 벽 속에 숨기면 나무의 습도 조절 기능은 제대로 발휘되지 않는다.[21] 이런 이유로 굵은 목재를 그대로 노출하는 전통 방식이 더 건강한 건축 환경을 만드는 데 유리할 것이다.

그러나 구조적 관점에서 보면 이런 장점은 오히려 큰 단점이다. 부재의 치수 안정성에 영향을 미치기 때문인데, 정말 곤란한 것은 나무 섬유 결에 따라 접선, 방사, 길이 방향으로 3차원의 수축이 각기 달리 일어난다는 점이다. 일반적으로 나뭇결 수직 방향의 수축은 수평 방향의 약 1/40 정도여서 저층 목조 건축에서는 거의 무시된다. 하지만 고층 목조 건축이라면 사정이 다르다. 각 층에서 일어나는 수축은 미약할지라도 층수가 많아질수록 수축량이 증가해 누적 효과가 일어난다. 따라서 목재의 수축과 변형 또는 시공 오차와 같은 문제에 올바른 대처가 필요하다. 수축은 상하 움직임 외에 횡 방향으로도 일어난다. 캐

연결 철물

연결 철물을 올바른 위치에 설치하지 않으면 구조체가 손상을 받는다.

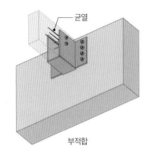

균열

부적합

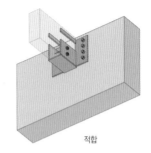

적합

부적합한 방식과 균열을 보완한 향상된 접합 방식

나다 브리티시컬럼비아엔지니어협회APEGBC는 5~6층의 중층 목조 건축의 경우 바닥 조이스트 함수율 12% 미만의 공학 목재 사용을 디자인 가이드라인✛으로 제시한다. 목재의 수분 함수량Moisture Content(MC)은 얼마나 많은 수분이 목재에 있는지 말하는 것으로, 표면 건조Surface dry(S-Dry)와 기계 건조Kiln dried(KD)로 구분한다. 목재에 함유된 수분 정도에 따라 목재가 부풀어 오르거나 수축할 수 있으므로 고층 목조 건축에서 수축의 누적 효과는 매우 중요한 요소일 수밖에 없다. 목재와 목제품 종류에 따라 적용되는 함수율은 다르지만, 수축 계수를 이용해 수축량을 계산할 수 있고 통제가 가능하다. 주의 깊게 고려할 것은 차등 변이differential movement에 따라 목 부재가 갈라지는 현상을 막으려면 적절한 접합 철물을 사용해야 한다는 점이다. 연결 철물은 연결된 부재 간 수축을 고려해야

✛ 구조용 목재는 13~15%의 함수율을 유지해야 하며, 최대 19%를 초과해서는 안 된다는 것이 일반적이다.

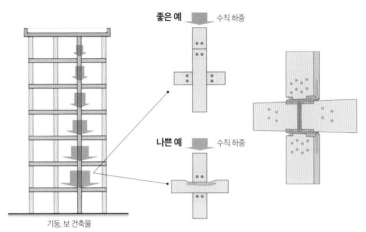

좋은 예 수직 하중

나쁜 예 수직 하중

기둥, 보 건축물

과도한 중력을 피하기 위한 기둥과 보 접합 상세

기둥—보로 구성
되는 프레임 시스
템에서 연결을 보
여 주는 디테일
사례. 중력 하중
으로 수직에 대한
과도한 압축을 방
지해야 한다.

한다. 만약 연결 철물이 나무 부재가 움직이지 못하도록 억누르면 섬유 직각 방향으로 인장력이 발생해 결과적으로 목재는 쪼개질 것이다. 적절한 연결 철물과 못을 사용한 올바른 디테일 사용을 통해 지지점에서 목재 쪼개짐과 전단을 줄일 수 있다. 이런 유형의 쪼개짐은 특히 방부 목재처럼 표면 처리된 목재에서 종종 발생한다. 건조 목재보다 수분 함량이 높기 때문이며, 쪼개짐이 발생하면 결과적으로 부재의 전단 강도를 감소시킨다.[22]

목구조 전문가로 알려진 이퀄리브리엄Equilibrium의 에릭 카쉬가 지적한 플랫폼 구조 문제는 목재 수축에 관해 시사하는 바가 크다. 중

력 하중을 받는 플랫폼 구조에서 제재목 조이스트의 수분 손실에 의한 수축은 각 층마다 최대 20㎜까지 발생할 수 있다. 플랫폼 구조에서는 벽과 바닥의 섬유 직각 방향으로 수축이 일어나기 때문에 전체 건물 높이에서 누적된 수축 현상이 발생할 수밖에 없다. 반면 기둥과 벽이 바닥과 분리된 벌룬 구조에서는 건물 높이와 비교해 수축이 거의 발생하지 않는다. 그는 건축가 마이클 그린과 함께 개발한 FFTT 시스템을 적용하면 콘크리트 건물에서 크리프Creep에 의한 수축과 같다고 주장한다. 크리프란 하중이 지속해서 가해지면서 시간에 따라 천천히 변형되어 가는 현상을 말한다. 지속에서 하중이 가해지면 섬유 직각 방향의 장기 크리프는 정확하게 예측할 수 없지만, 수직 움직임은 적절한 디테일과 재료의 사용 그리고 시공 순서 등을 통해 관리할 수 있다. 따라서 고층 목조 건축에서는 벌룬 구조 형식이 더 적합하다고 할 수 있다. 만약 콘크리트와 목재 또는 철과 목재 간의 하이브리드 건축을 고려한다면 차등 수축 문제가 발생하므로 특히 고층 목조 건축에서 주의가 필요하다. 여기서 건축 사례를 비교하면 쉽게 이해된다.

　　스웨덴 림놀로겐Limnologen 집합 주거는 CLT 벽과 바닥을 이용해 플랫폼 구조가 적용된 건물이다. 건물이 완성된 이후 매 층마다 상대 변위를 조사했는데, 준공 후 1년의 변형은 예상되는 크리프 변형과 일치했고, 그 후 크게 감소한 것으로 보고됐다. 그러나 전체 수축은 건물 전체 높이의 약 18㎜를 초과했고, 대부분의 수축은 CLT 바닥에서 일어났다고 한다. 반면 벌룬 구조가 적용된 퀘벡의 6층 건물은 수직 부재

림놀로겐

목재의 수분 관리를 위해서 공사
중에도 거대한 차양을 설치해 진
행했다.
스웨덴 벡셰

가 하중을 받도록 설계됐는데, 18개월 동안 모니터링한 결과 약 9㎜ 정도 수축하는 데 그쳤다. 이 수치는 단순히 목재의 누적 수축만이 아니라 조이스트의 간극, 시공 오차를 모두 포함한 것이다. 섬유 조직의 수직 방향으로 구조화하고 보가 축소되는 과도한 변형을 피하려고 기둥 측면에 부착함으로써 큰 변형을 막을 수 있다는 사실이 밝혀진 것이다. 즉 건물 수축에 영향을 미치는 것은 섬유 조직의 수평 방향에서 발생한다.

정리하면 공학 목재의 제조 과정에서 시공에 이르기까지 수분 함수율을 최대한 낮게 유지하도록 하는 것이 중요하다. 통상적으로 함수율 6~10%를 유지해서 목구조체의 안정성[23]을 유지하도록 권장하지만, 실제로 6%의 수분 함수량을 유지하기란 쉬운 목표가 아니다. 따라서 수축과 변형을 최소화하려면 최대한 잘 건조된 공학 목재를 사용하는 노력이 필요하다. 공사 과정에서도 최대한 수분에 노출되지 않도록 해야 하며, 현장에 적재해 공사하기보다는 공장에서 운반해 바로 공사하는 적시 시공Just-in-time construction이 바람직하다. 이는 경골 목조 주택에도 마찬가지로 적용해야 할 부분이다. OSB와 같은 재료가 비에 젖으면 부풀어 오를 가능성이 있는데 우리나라는 캐나다보다 습도가 높은 지역이기 때문에 공사 중 빗물에 노출되지 않도록 해야 한다. 다층 건물이라면 목재 수축에 따른 누적 효과를 반드시 고려해야 하며, 하이브리드로 구성된 고층 목조 건축이라면 차등 수축과 같은 문제에도 주의를 기울여야 한다.

목조 건축의 연성과 접합부 디자인

몇 해 전 대한건축사협회에서 산림생명자원연구소 종합연구동에 관해 특강을 했다. 강연회에 참여한 구조 기술사가 핀Pin 접합으로 구성된 목구조를 라멘화했어야 한다고 주장하면서 목조 건축을 다층으로 만드는 것은 시기상조라는 의견을 펼쳤다. 물론 그의 말처럼 횡력에 저항할 수 있는 라멘 구조로 만들 수 있지만, 이는 목조 건축의 특징을 전혀 이해하지 못한 주장이다.

연성 구조는 콘크리트 라멘 구조와는 다른 목조 건축의 대표적인 특징이다. 연성Ductility은 사전적으로 물질이 탄성 한계 이상의 힘을 받아도 부서지지 않고 가늘고 길게 늘어나는 성질이다. 다시 말하면 구조물이 변형되더라도 파괴되지 않는 성질을 말한다. 연성 구조의 특징 때문에 목조 건축은 지진에 강한 건물이 된다. 목조 건축은 수많은 연결 철물과 못으로 구성돼 외부의 응력 에너지를 분산하고 소멸시킨다. 따라서 연결부는 목조 건축에서 매우 중요한 부분이다. 고층 목조 건축에서 정상적인 조건이라면 목재 연결부가 탄성적으로 작동해 영구적인 변형 없이 어느 정도의 바람이나 지진 하중을 흡수할 수 있다. 만약 강력한 폭풍이나 지진이 발생한다면 연결부가 유연하고 일정하게 변형을 해서 하중을 흡수해 구조에 경미한 손상이 발생하더라도 건물의 치명적인 붕괴를 방지하도록 설계할 수 있다.[24]

핀 접합과 강 접합에 대해 좀 더 이야기해 보자. 강 접합은 일반적으로 콘크리트 건물처럼 철 배근을 통해 기둥과 보가 함께 거동하도록

일체화하는 방법으로, 횡력에 강한 접합이다. 그러나 목구조의 핀 접합은 목재와 목재를 연결 철물로 결합하고 볼트로 고정하는 방식으로, 기둥과 보가 하나로 일체화되지는 않는다. 따라서 횡력이 가해지면 접합부가 회전해 힘에 저항할 수 없게 되니 기둥―보 형식의 목조 건축이라면 반드시 횡력에 저항할 수 있도록 내력벽을 설치해야 한다. 내력벽은 목재 또는 강철을 이용해 브레이스를 설치하거나 콘크리트를 이용해 만들 수 있다. 물론 목구조에서 강 접합도 가능하다. 일본에서 사용하듯이 기둥과 보의 접합부에 에폭시와 같은 접착제를 사용해 기둥과 보를 일체화할 수 있다. 이 경우 횡력이 가해질 때 각각의 부재가 회전하지 않도록 연결 철물과 볼트의 크기가 커져야 하니 목재의 크기 또한 더 커져야 한다. 목 부재가 커지면 목조 건축이 가진 특징이 사라져 결국 둔한 건축이 될 것이다. 물론 목조 건축은 반드시 핀 구조나 라멘 구조가 되지 않으면 안 된다는 일방적인 생각보다는 건물의 요구 기능과 프로그램에 맞게 설정하는 것이 필요하다. 산림생명자원연구소 종합연구동과 한그린 목조관은 목조 건축의 특징을 최대한 살리기 위해 콘크리트 코어를 횡력 저항하도록 하고, 목구조는 핀 접합으로 구성했다. 현재 외국에서 진행하는 많은 프로젝트에서도 횡력 저항하면서 가벼운 목구조로 10층 이상의 건축물들이 만들어졌다.

목조 건축의 연결 시스템은 목재에서 목재로, 목재에서 철골조로, 목재에서 콘크리트로 하중이 전달되도록 설계된다. 연결부의 종류는 전통적인 방법의 목심Dowel이나 결구 맞춤, 나사못과 같은 파스너, 브

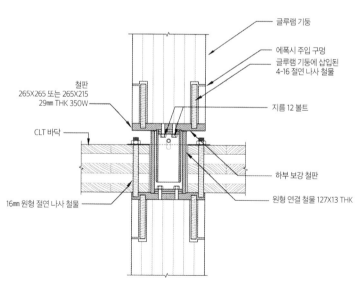

글루램 기둥

에폭시 주입 구멍

글루램 기둥에 삽입된 4-16 절연 나사 철물

철판 265X265 또는 265X215 29mm THK 350W

지름 12 볼트

CLT 바닥

하부 보강 철판

16mm 원형 절연 나사 철물

원형 연결 철물 127X13 THK

7.5×165㎜ VB 연결 철물로 만든 목재—콘크리트 합성 바닥
©경민산업

라켓, 행거, 타이로드Tie-rod 및 나이프 플래이트와 같은 하드웨어 그리고 에폭시 또는 접착제 등 다양하다.[25] 건물이 높을수록 부과되는 하중이 높아지므로 다른 건축물과 마찬가지로 고층 목조 건축도 연결부를 통해 건물이 받는 다양한 힘을 저항하거나 분산하도록 해야 한다. 목구조에서 모든 유형의 연결부는 나무 섬유 결에 수평, 수직의 힘이 다르게 작용하기에 나무의 세포 구조와 수분 함수량에 따른 수축과 팽창에 관한 자연적 특성을 고려해야 한다. 이때 큰 연결 철물을 몇 개 사용하기보다는 작은 연결 철물을 많이 사용하는 것이 유리하다. 또한 지진과 바람 하중을 분산시키려면 철을 함께 사용해 연성 접합이 되도록 설계해야 한다. 구조 시스템에서 설명한 많은 사례에서 보듯이 목구조의 기둥 연결은 철판 또는 핀 연결 철물을 통해 나무의 결과

결에 수직으로 힘이 전달되게 해야 한다. 18층 브록 커먼스에서 보여 준 연결 철물 덕에 현장에서 아주 손쉽게 공사를 진행할 수 있었다. 엘 시티 원도 벽체와 일체화된 기둥이 상부의 기둥이 연결되는 나사 촉에 의해서 힘을 전달받는다. 비아 세니 사회주택via Cenni Social Housing 에서는 바닥 패널에 삽입된 스페이서나 플러그를 사용해 나사못 또는 볼트로 연결부를 만들었다. 일반적인 못 박기와 달리 스테인리스 나사못을 45도 각도로 바닥에 결합하는 간단하고 실용적인 접근 방식으로 내진 설계를 완성할 수 있었다. 일정한 간격으로 시공된 나사못의 고유한 연성이 구조 전체에 걸친 지진 하중을 고르게 분산시키도록 설계됐다. 브리드포트 주택Bridport House에서는 성곽 형태 벽체catelled wall panel가 사용됐다. 스위스 취리히에 있는 타메디아Tamedia 본사 건물은 더욱 놀랍다. 전통 결구 방식인 맞춤 구조처럼 타원형 목심Dowel 으로 기둥—보를 연결했다. UBC 대학의 지구과학관에서는 LSL 목재 콘크리트 합성 바닥 구조체에 HSK를 에폭시로 결합해 사용했고, 횡력 저항을 위한 브레이스 연결에 스틸 나이프 패널과 브라켓을 사용했다.[26]

고층 목조 건축의 설계 고려 사항

앞서 언급했듯이 세계에서 진행 중이거나 완공된 목조 건축 하나하나 가 소중하다. 선행 프로젝트가 설령 성공적이거나 기념비적이지 않더

라도 건축 과정에서 얻은 지식으로 더 나은 개선책을 마련할 기회를 제공해 준다. 다양한 건축 사례와 연구가 축적되면 더욱 신뢰도 높은 고층 목조 건축의 설계 기준과 가이드라인이 마련돼 더 안정적인 설계 방향이 제시될 것이다. 그래서 데이터의 축적이 중요하다. 지금 소개하는 디자인 고려 사항은 세계적으로 잘 알려진 구조 기술자 에릭 카쉬의 〈고층 목조 건축의 개념 디자인을 위한 고려 사항〉[27] 내용을 정리한 것으로, 캐나다 법규에 따른 것이지만 우리나라에도 적용될 만큼 일반적인 사항들이다. 건축 규모에 따라 4단계로 구분해 개념을 정리하는 데 도움이 된다.

 첫째, 6층, 20m 이하의 건물은 캐나다 브리티시컬럼비아 건축법규에 근거하여 설계할 수 있는데, 경량 목구조의 스틱 프레임, 조립식 목재 아이 조이스트 또는 매스 팀버를 활용한 글루램 기둥—보와 패널 시스템을 사용할 수 있다. 비록 6개 층일지라도 경량 목구조 또는 플랫폼 구조를 적용한다면 수축 누적 효과를 반드시 점검할 것을 권장하고 있다. 스터드의 전단 벽, 매스 팀버 패널, 또는 가새와 모멘트 프레임을 사용해 횡력에 저항할 수 있다. 둘째, 10층, 30m 이하라면 가로 세로 비율이 1:3까지 가능하며, 풍 하중과 지진 하중에 따른 전도Overturn를 디자인 단계에서 신중하게 검토해야 한다. FFTT 시스템은 구조 코어와 글루램 기둥을 건물 외주부에 설치하여 만들 수 있다. 콘크리트 목재 합성 프레임CJTF, Concrete Jointed Timber Frame은 전단 벽 사이에 링크 빔이 필요하지 않지만, 최소한의 **부등 축소**differential

shortening⁺가 예상된다. 바람 하중에 따라 건축물의 부상Uplift이 예측되지만 횡력에 의한 수평 변이는 최소화될 것이다. 셋째, 20층, 60m 이하로 설계를 한다면 기초에 대해 심각하게 고민해야 한다. 특히 지진 발생 지역이나 바람 하중이 큰 곳에서는 진동으로 발생하는 횡력 하중에 저항할 수 있는 시스템으로 설계해야 한다. FFTT 시스템에서 코어부의 구조는 목재, 콘크리트 등 다양한 재료를 사용할 수 있는 코어를 강철 빔과 연결해 내부 또는 외부 전단 벽으로 만들 수 있다. 건물 강성을 연성보다 우선해 설계에 반영할 필요가 있다. 만약 CJTF으로 한다면 링크 빔을 엄격하게 적용하지 않더라도 좌굴 모멘트에 의한 부상은 줄어들 것이다. 마지막으로 30층, 100m 이상의 건축물은 광범위한 실험과 분석이 필요하다. FFTT 시스템은 구조 코어와 추가 외부 전단 벽 및 철골의 연결로 달성할 수 있고, CJFT는 벽간 연결보가 필요하다.

여기에 소개한 디자인 가이드라인은 프로젝트 초기에 개념을 설정할 때 유용하다. 목조 건축이 고층화되면서 설계와 공사에 더 많은 사항을 고려해야 한다. 콘크리트 건축에 적용된 디테일을 사용하면 문제를 야기할 수 있기 때문이다. 현재까지 전 세계에 건립된 고층 목조 건축물의 수가 늘고 있고 제안된 시스템도 다양하지만, 설계 데이터는 아직 턱없이 부족하다. 콘크리트 건축이 지금처럼 전 세계를 지배할 수 있는 것은 그만큼 다양한 사례와 데이터가 축적됐고, 이를

✚ 일반적으로 내부 기둥은 외부 기둥에 비해 하중 분담 면적이 크므로 하중이 크게 작용하여 축소량이 커진다. 이러한 축소량의 차이에 따라 내외부를 연결하는 슬래브와 보에는 강제 처짐과 부가적인 모멘트가 발생해 파티션과 같은 비구조재의 비틀림과 같은 손상이 일어난다.

바탕으로 더욱 안정적인 설계와 시공 기술이 발전했기 때문이다. 도시 목조 건축은 더 개선된 매스 팀버, 더 안정적인 부재의 연결 시스템 등 다양한 연구가 필요하다.

외피 디자인과 환경 성능

외피 디자인이란?

흔히 목조 건축은 나무로 마감해야 한다고 생각한다. 그런데 아이러니하게도 외부에 노출된 나무는 관리가 어렵기 때문에 목조 건축을 포기했다는 말을 자주 듣곤 한다. 말이 되는 것 같지만 조금만 생각해 보면 상당히 비논리적이다. 철근 콘크리트 건물이라고 해서 노출 콘크리트만 사용하지 않으며, 철골조 건물이라고 해서 철골을 노출해야만 하는 것은 아니다. 그러니 목조 건축물이라고 반드시 나무로 외부 마감을 해야 할 이유가 없다. 건축물은 용도와 기능에 따라 유지 관리 등 종합적인 계획하에 설계하는 것이 바람직하다. 이미 앞선 많은 사례에서 보았듯이 업무 공간의 효율성을 강조한 건물은 알루미늄 패널을 사용해 나무 노출을 완전히 차단했지만, 목조 건축의 상징성을 강조하고 선도 역할을 하는 건물은 유지 관리 계획을 세우고 나무를 적극적으로 노출한다. 시간이 지나면서 변하는 자연스러움을 강조한 건축은 우리가 생각하는 내구성과 또 다른 차원을 지닌다. 건축 설계는 한 가지 정답이 있는 공학이 아니다. 사용자의 요구와 대지 조건에 따라 매 순간 다른 해결책을 찾는 과정이기에 반드시 나무를 노출해야 하거나 모두 감춰야 한다는 생각은 일종의 편견이라 할 수 있다.

　빌딩 외피 디자인Building Enclosure Design이란 쉽게 말하면 외부 환경을 실내 공간과 분리하는 외부 벽체를 디자인하는 것이다. 엔벨로프 시스템Building Envelop System과 같은 의미로 사용하지만, 건물 형태나 마감재를 결정하는 입면 디자인을 말하는 것은 아니다. 건축물이 쾌적하

고 안전한 실내 공간을 유지하려면 냉난방, 실내 공기 및 습기 조절이 필수적이다. 나아가 화재 확산 억제 및 탄소발자국과 같은 문제까지 광범위하게 다룬다. 특히 건축물의 에너지 효율을 강조하는 최근에는 열과 공기의 흐름을 연구하는 건축 물리 개념까지 디자인에 반영해야 한다. 단순히 물과 바람을 차단하던 과거의 건축과 달리 과학적 근거를 바탕으로 성능 목표를 만족시키는 건축물이어야 한다. 좋은 집이라는 기준이 형태적으로 크고 멋진 집을 말하는 시대는 지나가고 있다. 고성능 건축에 대한 기대치가 높아진 만큼 디자인 단계에서 여러 매개 변수를 고려해야 한다.

외피 디자인 시스템

외피 디자인은 재료와 구성 요소의 조합으로 만들어 내는 일종의 건물 시스템이다. 목구조만큼이나 중요한 이유는 콘크리트 구조와 달리 여러 재료의 조합으로 하나의 벽체가 만들어지기 때문이다. 복합 조립된 벽체나 지붕은 비와 바람, 열 흐름 등을 차단해야 하는 환경적 요소와 바람, 눈, 중력 하중에 견딜 수 있는 구조적 요소를 모두 고려해야 한다. 나무가 물에 취약한 것은 분명하다. 따라서 그만큼 재료 특성을 충분히 이해해야 한다. 벽체나 지붕을 만드는 것은 단순해 보이지만 재료의 사용과 결합에 따라 다양하게 구성될 수 있기에 목조 건축의 구조 방식에 따라 외피 디자인을 분류해 살펴보는 것이 좋다. 경량 목구

조에서 벽체로 사용하는 목재 샛기둥Stud은 하중을 지지하는 구조체이면서 외벽을 형성하지만, 기둥—보 구조의 고층 목조 건축에서는 인필 월Infill wall 또는 우드 월Wood wall이라 부르는 비내력벽으로 외피를 만든다. 저층이든 고층이든 벽체를 구성하는 기본 개념은 다르지 않다. 다만 인필 월은 하중이 전달되지 않는 가벼운 벽체지만, 중력과 바람 하중에 잘 견딜 수 있도록 튼튼해야 한다. CLT와 같은 벽 구조의 고층 건물이라면 전통적으로 사용하던 중단열 외벽 시스템과 달리 생각해야 한다. 외단열 시스템을 적용하면 에너지 효율이 높아지지만, CLT 건축의 벽체를 구성하는 방법은 더욱 복잡하다. 효과적인 단열 계획을 하려면 기후에 적합한 외피 계획이 필수다.

벽체 구성은 단열재 종류와 위치에 따라 다르게 조합한다. 벽체 안쪽에 단열재를 설치하는 내단열, 벽체 사이에 설치하는 중단열 그리고 벽체 바깥에 단열재를 붙이는 외단열 시스템으로 구분된다. 에너지 효율은 외단열 시스템이 가장 우수하다. 마치 따듯한 물을 보관하는 보온병처럼 건물을 완전히 밀봉하는 개념이다. 여러 재료의 조합으로 이루어지는 목조 건축에서는 기밀막의 형성이 단열만큼 중요하다. 기밀막은 콘크리트에 없는 생소한 개념으로, 열에 취약한 창문이나 출입문의 기밀막 디자인이 에너지 성능에 큰 영향을 미친다. 단열재가 두꺼워지면 외벽 마감재의 설치 또한 까다롭다. 외벽 마감재가 벽돌이나 돌이라면 더욱 주의가 필요하다. 목조 건축은 기본적으로 건식 공법에 적합하지만, 다양한 사용자의 요구에 따라 벽돌과 같은 습식 재료를

설악면 소재 CLT 주택

외단열재와 외장재 설치를 위해 라슨 트러스를 설치했다.

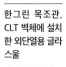

©ids

한그린 목조관, CLT 벽체에 설치한 외단열용 글라스울

외단열용 글라스울(물과 습기를 조절하는 외피와 글라스울)을 페스터로 고정해 공사했다.

©ids

사용할 수도 있다. 문제는 무거워진 벽체의 하중을 어떻게 잘 견디게 만드는가이다. 벽체와 외벽 재료를 연결하는 철물 또한 고민이 필요한데, 연결 철물을 통해 열이 흐르는 열교 차단에도 신경을 써야 한다. 국내에서 CLT 건축으로 진행된 사례를 살펴보는 것이 이해에 도움이 될 듯하다.

한그린 목조관은 CLT 벽체 위에 외부용 글라스울 100㎜로 외단열을 설계했는데, 빗물이 단열재에 침투하지 않도록 방수막을 완벽하게 설치하는 데 주의해야 한다. 단열재는 열교 차단을 위해 고정 장치로 CLT 벽체에 연결했다. 문제는 외부 마감재의 설치이다. 콘크리트는 형틀을 짤 때 EPS 단열재와 외장재를 붙일 수 있는 철물을 함께 설치하면 무거운 마감재로 사용하는 데 큰 문제가 없다. 그러나 목조 건축 벽체는 상대적으로 가볍고, 또한 여러 재료를 결합해 만드는 만큼 외부 마감재를 고정하는 데 별도의 고민이 필요하다. 이때 단열층이 훼손되지 않도록 상세 도면의 검토와 시공이 중요하다. 문제는 또 있다. 방수층과 습기층을 위한 레인스크린 앞 공간으로 흐르는 물이나 습기가 쉽게 배출될 수 있어야 한다. 상세한 설계가 최우선이지만, 감리 과정에서 시공 전 샵 드로잉을 점검하고 올바른 시공 지도가 있어야 한다. 만약 벽돌같이 무거운 재료를 사용한다면 더 특별한 고민이 필요하다. 설악면 소재 CLT 주택에는 시공자의 제안으로 라슨 트러스Larsen Trusses✚를 변형한 외피 디자인을 적용했는데 두꺼워진 단열재를 사용했음에도 외부에 벽

✚ 2개의 스터드를 목재로 연결하고, 그 사이에 단열재를 채워 넣어 중단열 시스템이 가진 선형 열교를 최소화할 수 있는 방법

돌을 자유롭게 사용할 수 있었다. 중단열 시스템은 벽체 중간에 단열재를 설치하는 방법이다. 스터드를 400㎜ 간격으로 세우고 외부 쪽으로 구조용 합판을 붙인 후, 스터드 사이에 단열재를 채워 넣는다. 외단열 시스템과 달리 방수지를 씌운 구조용 합판과 외부 마감재를 가깝게 설치할 수 있으므로 외부 마감이 외단열 시스템보다 쉬우나 수직 열교가 발생한다는 점이 아쉽다. 수직으로 세워진 샛기둥이 단열재로 감싸지지 못하고 외벽에 직접 접하기 때문이다. 해결책이 없는 것은 아니다. 선형 열교를 보완하고자 구조용 합판 외부에 구조목을 한 번 더 설치하고, 그 틈에 단열재를 다시 설치하면 이러한 문제를 해결하는 데 도움이 된다. 아무리 목재가 단열에 뛰어난 재료라 할지라도 단열재의 성능과 비교할 수 없다. 따라서 최대한 열교 발생이 일어나지 않도록 설계 및 시공에 주의를 기울여야 한다. 중단열 시스템을 변형한 내폐외개 주택(2016)에서는 구조용 합판 위에 2×2 구조목을 가로와 세로 한 번씩 겹치고, 다시 그 사이에 단열재를 채워 에너지 효율을 높인 사례이다. 특히 이 주택은 국내산 낙엽송으로 중목구조를 만들고 벽체는 공장에서 사전 제작해 만든 패널라이징 벽체를 사용했다. 패널라이징 목재 인필 월은 콘크리트나 철골 구조에 응용할 수 있다. 라멘 구조 형식으로 구조 뼈대를 만들고 벽면을 목재 벽으로 재우는 방식이다. 에너지 성능을 강조하는 건물이라면 인필 월이 매우 효과적이다. 또한 건물의 중력 하중을 줄일 수 있기에 경제적인 건축 방법으로 해외에서는 다양하게 접목되고 있다. 각 구조의 장점을 최대한 사용할 수 있는

일종의 공존 방법이기도 하다.

여기서 스티로폼 단열재인 EPS, XPS 단열재에 대해 살펴보자. 스티로폼 단열재는 건축 관계자는 물론, 일반인에게도 널리 알려진 재료이다. 외단열 시스템을 대표하는 드라이비트는 단열 성능도 뛰어나고 공사비도 저렴하다. 만약 목조 건축에서 드라이비트와 같은 외단열 시스템의 적용을 고민한다면 특별한 주의가 필요하다. 물에 강한 XPS를 사용하면 글라스울처럼 습기나 빗물에 대해 고민할 필요가 없으니 좋아 보이지만, 목재 벽과 EPS가 완벽하게 밀착되지 않으면 단열 성능이 없다는 것이다. 두 재료가 약 4㎜ 이상 벌어지면 단열 성능이 현저히 떨어진다는 발표 자료가 있으니 만약 스티로폼을 사용한다면 SIP 패널처럼 공장에서 정밀하게 사전 제작할 필요가 있다. EPS의 사용으로 공기 흐름이 차단되는 것도 문제이다. 목재는 살아 있는 재료인 만큼 습기가 배출될 수 있어야 하는데 EPS는 일종의 비닐과 같은 막을 만드는 것이므로 목재에 좋을 리 없다. 그럼에도 스티로폼 단열재를 사용한다면 구조용 합판을 완전히 차단할 수 있는 접착제가 있는 방수지를 설치하는 것이 필요하다. 목조 건축에서 EPS 단열재 사용이 꺼려지는 또 다른 문제는 불에 취약하다는 것이다. 뉴스를 통해 심심치 않게 알려졌듯이 외벽을 타고 불길이 번질 수 있기 때문이다. 건물 규모에 따라 외부 마감재로 인한 불길이 확산되지 않도록 층간 화재 저지를 위한 디테일도 필요할 것이다.

기밀과 통기

나무는 살아 있는 재료이다. 물에 취약하지만, 환기가 잘 되는 환경이라면 물에 젖은 목재일지라도 쉽게 마른다. 이것이 바로 전통 고택과 고찰에서 외부에 노출된 나무가 수백 년을 견딜 수 있는 이유이다. 현대 건축에서 벽체에 사용한 목재는 여러 재료로 겹겹이 쌓여 있지만 바람이 잘 통할 수 있도록 만들어 혹시라도 발생할 수 있는 수분을 통제할 수 있어야 하고, 동시에 옛 한옥과 달리 웃풍도 없도록 해야 한다. 통기와 기밀은 건물 내구성에 직접 영향을 미친다. 현대 건축에서 내부에는 기밀과 방습, 외부에는 방수, 방풍, 투습이 필요한데,[28] 이 문제를 해결하는 것이 바로 벽체의 기밀과 통기 디자인이다.

기밀과 통기는 정반대 개념인 듯하지만, 아웃도어 의류를 생각하면 쉽게 이해할 수 있다. 기능성 의류는 가볍고 얇지만, 체온을 유지할 수 있어 야외 활동에 필수품이 됐다. 빗물과 바람은 통과하지 못하지만, 습기는 외부로 배출되는 고어텍스Gore-tex를 건물 외벽에 입히는 것이 바로 통기와 기밀이다. 고어텍스는 방수와 방풍이 되면서 투습까지 되는 얇은 멤브레인Membrane의 일종이다. 여러 목재의 조합으로 구성되는 목조 건축의 외피에는 보이지 않는 틈이 있지만, 투습 방수가 가능한 멤브레인을 외벽에 설치하면 실내로 비와 바람이 들어오지 않으면서도 실내에서 발생하는 습기를 외부로 배출할 수 있다. 기능성 의류로 체온을 유지하듯이 이 개념을 적용하면 건물의 에너지 효율성도 높아진다. 통기와 기밀은 콘크리트 건축에서는 찾아보기 어려운 개념

이다. 콘크리트는 재료 그 자체만으로도 밀도가 높기 때문에 투습 방수지를 사용할 필요가 없다. 오히려 환기가 제대로 이루어지지 않으면 결로와 검은 곰팡이가 생기고 알레르기 같은 건강 문제를 야기한다. 반면에 목조 건축은 조립된 재료 간의 틈이 발생하는 약점을 통기와 기밀 디자인으로 해결한다. 따라서 올바르게 기밀막의 위치를 선정하는 것이 외피 디자인에 중요하다. 투습 방수지의 경우 외벽을 구성하는 구조용 합판 위에 부착되는 것이 일반적이지만, 조건에 따라 가변 투습막을 실내에 더 설치해 실내 습도와 공기 흐름을 조절할 수도 있다. 기밀막 설계와 시공에 있어 가장 중요한 것은 어떤 경우에도 기밀막이 끊어지지 않고 연속돼야 한다는 점이다. 기밀막은 크게 3가지로 방수막, 공기막, 방습막으로 구분된다.

방수막Water-Resistive Barrier은 빗물이 벽체에 침투되지 않도록 외피에서 1차로 막는 차단 표면Water-Shedding Surface과 물이 내부로 이동하는 것을 막는 2차 막, 즉 수분 격막Moisture Barrier으로 나눈다. 외장재 표면은 많은 양의 빗물을 외부에서 직접 막아 주지만, 벽돌처럼 물이 침투할 수 있는 재료를 사용한다면 들어온 물이 배수되도록 해야 한다. 우리나라처럼 고온 다습한 환경에서 아주 간단하고 매우 효과적인 레인스크린은 필수적인 장치이다. 외벽으로부터 침투된 물이 배수되거나 젖은 목재가 빠르게 건조될 수 있도록 공간을 만들어 바람이 통하도록 해야 한다. 또한 철물을 이용해 벽으로 물이 침투되지 못하도록 하는 플래싱Flashing과 배수구 설치는 목조 건축에서 우선 고려해야 할 항목

이다. 멤브레인을 설치할 때는 기밀 테이프 또는 실런트를 사용해 어떤 경우에도 끊김 없이 연속되도록 해야 한다. 만약 벽체의 건조 상태를 100% 보장해야 한다면 빗물이 불투과하는 외장 재료를 사용해야 하며 강한 태양광을 조절할 수 있도록 일사량과 UV 차단도 필요하다.

공기막Air Barrier은 건물 벽체를 통과하는 내외부 공기의 흐름을 제어하는 막으로, 압력 차에 의한 빗물 침투, 벽체 내부의 습기와 결로 등을 조절하는 장치이다. 방수막과 더불어 건물 공기막의 성능에 따라 에너지 효율과 습기 관리가 쉬워진다. 주로 구조체 외벽의 차가운 면에 설치한다.[29] 모든 기밀막이 제대로 작동하려면 창문과 벽, 벽과 지붕, 벽과 바닥 등으로 연속되게 하고, 재료를 연결할 경우에는 겹쳐서 이음매를 만들어야 한다. 또한 파이프나 덕트 주변부도 꼼꼼하게 막아야 한다. 공기막은 재료, 시공 일정, 순서 지정과 관련된 기타 요인을 고려해 내외부에 설치할 수 있다. CLT 구조에서는 외단열재 안쪽에 공기막을 설치하는데, 투습 가능한 멤브레인 또는 잘 밀폐된 건식 벽체를 사용해 벽체의 공기 유출과 단열재 내 대류 현상을 제한하고 습한 실내 공기가 차가운 외부 표면과 접촉하는 것을 방지할 수 있다. 추운 지역이라면 세찬 바람을 막기 위해 외벽에 설치를 고려할 수도 있다. 중요한 것은 재료의 연결 부위에 기밀 테이프나 실런트를 이용해 바람이 새어 들어오지 않도록 해야 한다. 특히 고층 목조 건축에서는 외부의 풍하중에 잘 견딜 수 있어야 하며, 혹시라도 약간의 누기가 발생한다면 공기 흐름으로 실내 환경에 큰 영향을 미치므로 더욱 신경을

써야 한다.

방습막Vapour Barrier은 일반적으로 증기막이라고 부르지만, 습기를 막는다는 뜻에서 습기막 또는 방습막으로 부르는 것이 더 적합한 듯하다. 조립 벽체 내부에서 발생하는 압력으로 습기의 흐름을 지연시키거나 정지시키는 막이다. 모든 건축물에 방습막이 꼭 필요한 것은 아니다. 기후 조건과 주거 문화에 따라 다르지만, 우리나라처럼 습도가 높고, 음식 조리 과정에 수증기가 많이 발생하는 주택에서는 공기막이 습도와 결로를 제어하는 필수적 장치이다. 과도한 공기 누설은 수분과 관련된 여러 문제를 일으키고 내구성과 에너지 관리에도 문제를 일으킨다. 습기를 제어하는 방습막과 공기의 누기를 막는 기밀을 동시에 해결하는 것이 바람직하다. 석고 보드는 그 자체만으로 기밀층을 만들 수 있는 재료이나 시간의 흐름에 취약해 연결 부위가 벌어지기도 한다. 그러므로 계절 변화에 따라 양방향 방습이 가능한 멤브레인 기밀 테이프를 이용해 습기와 누기를 제어하는 것이 좋다. 국내에서 흔히 볼 수 있는 경우는 아니지만, 지족동 주택은 구조용 합판OSB을 이용해 기밀막을 만든 흥미로운 사례이다. 건축 물리를 전공하고 독일에서 활동하는 것으로 알려진 홍도영은 2×6 구조목 바깥쪽에 설치하는 구조용 합판을 실내 쪽으로 배치해 실내 기밀막을 만들었다. 그는 저서《패시브하우스 설계& 시공 디테일》에서 OSB 11.1㎜를 스터드 외부에 설치하고 시멘트 보드나 EPS를 취부하고 미장 마감하는 것은 100% 잘못된 조합으로, 차라리 구조재, 방습층, 기밀층의 세 가지 역할을 할 수

있도록 내부에 구조용 합판을 설치하는 게 바람직하다고 주장했다. 벽체 구성을 살펴보면 18㎜ 구조용 합판을 벽체 안쪽에 설치하고 연결부위는 기밀 테이프로 밀봉한 뒤, 다시 석고 보드를 사용해 실내 마감을 했다. 가변형 방습지 대신 구조용 합판을 이용하니 시공이 더 간편할 것이라는 점은 충분히 짐작된다. 구조용 합판 위에 2×6와 2×2를 이용해 벽체의 골격을 만들고 모세관 현상이 좋은 단열재 순으로 글라스울 282㎜, 암면 50㎜ 그리고 다시 35㎜의 경질 목섬유를 배치했다. 그야말로 완벽하게 감싼 외벽 구성이며, 패시브하우스의 벽체다운 모습이다.

레인스크린과 열교

'좋은 건축이란 무엇인가'라는 질문은 학교만 아니라 실무 현장에서도 종종 받는 질문이다. 사람에 따라 훌륭한 개념이나 디자인 과정의 논리성이라 말하기도 하고, 또 어떤 이는 멋진 형태나 공간을 말하기도 한다. 그러나 '집은 비가 새지 말아야 하고 따뜻해야 한다'라는 말은 그 누구도 반박할 수 없다. 근대 건축을 이끈 르코르뷔지에의 빌라 사보아나 미스 반 데 로에의 판스워스 주택은 빗물이 새 건축주로부터 소송당했음에도 위대한 건축으로 인정되는 점이 참 아이러니하지만, 그래도 집은 비가 새지 말아야 한다.

　비는 건축에 있어 가장 큰 수분 공급원이며, 이로써 발생하는 문제

는 건물 내구성에 치명적인 영향을 미친다. 저층 주택과 달리 고층 목조 건축이라면 비바람에 잘 견딜 수 있도록 목재의 노출을 줄이고 빗물 습기 부하를 최소화하도록 해야 한다. 오버행, 캐노피 등 처마를 만들어 빗물이 건물에 직접 닿지 않도록 하는 것이 좋으나 그렇다고 건물 전체에 처마를 두를 수는 없는 일이다. 그렇기에 중력, 모세관 작용 또는 압력 차로 빗물이 침투하지 못하도록 올바르게 외피 구성을 하는 것이 필요하다. 복잡한 외피 구성보다는 차라리 외벽 마감재로 빗물을 완전히 차단하면 좋겠다고 생각할 수 있으나, 사실은 그리 단순하지 않다. 빗물을 차단하는 데 가장 중요한 역할을 하는 것은 분명히 표면 차단Face Seal이다. 표면 방수 기능을 가진 외장재를 사용하더라도 이음매를 완벽하게 밀봉할 수 없고, 플래싱을 사용하더라도 빗물이 벽체 안으로 침투되는 것을 완전히 차단할 수 없다. 더욱이 재료 간 이음매에 시공하는 실런트는 열화 현상으로 시간이 지나면서 구멍이 생기고 변형돼 제 기능을 할 수 없게 된다. 실제로 건축 관계자들은 누구나 알고 있듯이 실런트의 성능은 건축의 시공 역사를 통해 그다지 성공적이지 못하다.

레인스크린은 외장재와 방수막의 사이에 공기층을 만들어 배수 및 증발을 원활하게 해 목구조의 손상을 막기 위한 일종의 빌딩 시스템이다. 그런데 단순히 침투된 빗물만을 막는 기능층으로 생각하다 보니 목조 시공 관계자 사이에 의견이 분분한 듯하다. 두 전문가의 주장을 살펴보는 것은 레인스크린의 역할에 관해 다시 한번 생각하게 한

다. 우선 건축 물리 전문가인 홍도영은 레인스크린을 대체할 수 있다는 드레인 랩에 부정적 의견을 밝혔다. 보통 통기층은 20㎜ 이상 돼야 하는데, 실제로 드레인 랩의 얇은 주름으로 공기 흐름이 발생할지 미지수라며 오히려 처마만 한 건축적 장치가 없다고 설명한다. 또한 EPS를 구조용 합판에 100% 밀착하는 것이 가장 좋은 방법이라고 설명한다. 설득력 있는 말이다. 처마는 우리나라 환경에 가장 적합한 장치 중 하나임에 틀림없다. 문제는 건폐율이 제한적인 도시 환경에서 깊은 처마를 설치하기 어렵다는 데 있다. 1m가 넘는 처마는 면적으로 계산하기 때문에 사실 주택에 설치하는 처마라고 해 봐야 북미 주택에서 쉽게 볼 수 있는 지붕 물 처리를 위한 수준에 지나지 않는다. EPS 단열재의 시공 역시 그리 쉬운 일이 아니다. 우선 현장에서 구조용 합판과 EPS를 빈틈없이 완벽하게 접착한다는 것이 쉽지 않으며, EPS에 시간이 지나면서 발생하는 수축 변형도 예측하기 어렵다. 물론 이를 보완하기 위해 고무 성분의 자착식 방수 시트를 OSB 바깥에 시공한다면 어느 정보 보완이 될 것으로 생각한다. FP Innovation 연구소의 왕지엥Jieying Wang 박사는 목조 건축의 내구성에 관한 전문가인데, 그녀의 주장은 이렇다. 레인스크린이 모든 건물에 필요한 것은 아니다. 강수량이 적고 건조한 기후라면 레인스크인은 불필요하지만, 우리나라처럼 고온 다습한 환경이라면 설치하는 것이 바람직하다는 의견을 피력했다. 곰팡이와 해충 증식에 주범은 습기이므로 목재는 항상 건조된 상태를 유지하는 것이 바람직하다. 이를 위해 처마의 설치는 절대적인

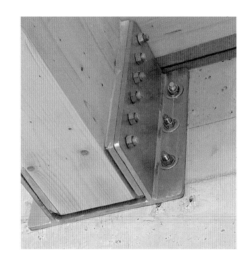

조건이며, 배수와 건조가 가능한 디테일이 내구성을 높이는 방법이다. 레인스크린의 설치 여부는 건축적 장치를 어떻게 하는가 그리고 주어진 환경이 얼마나 고온 다습한 환경을 지니고 있는가에 달려 있다.

외벽 디자인에서 모든 기밀막과 함께 고려할 것은 열교Heat bridge를 차단하는 일종의 열 차단막Thermal Barrier이다. '열이 흐르는 통로'란 뜻의 열교는 단열재 누락, 개구부 등 모서리 주변과 외장재 설치를 위한 부속 철물 등에서 쉽게 발생하기 쉽다. 열교 현상으로 벽체 표면이 노점 온도 이하로 내려가면 결로가 발생한다. 다시 말해 결로가 발생하지 않게 하려면 열교 부위가 없도록 설계와 시공을 해야 하지만, 생각

만큼 만만하지 않다. 목재는 다른 건축 구조재보다 단열에 유리한 것이 사실이다. 외단열 시스템이 적용되는 CLT 건축은 재료 그 자체만으로도 어느 정도의 효과가 있다. 하지만 꼼꼼하게 시공하지 않으면 열교와 결로를 장담하기 어렵다. 열교를 줄이려면 외장재를 설치할 때 금속 고정재보다 목재 사용을 추천한다. 고층 목조 건축에서는 화재 확산 방지를 위한 불연재를 사용해야 한다는 점에서 신중해야 한다. 낮은 열전도율을 가진 재료를 사용하는 것도 열교 차단에 도움이 된다. 건물 외피를 연결하는 연결재의 최적화는 외벽 단열을 높이고 전체 벽 두께를 최소화하면서 벽 조립체의 열효율을 개선하는 데 중요하다. 외벽 클래딩은 과도한 굴절이나 곡면보다는 중력, 바람 및 지진 하중을 적절히 고려하는 것이 바람직하다. 고층 건물에는 일반적으로 불연 재료를 사용하고 유지 관리를 최소화할 수 있는 내구성 있는 재료를 사용하는 것도 고려해야 한다. 더구나 고층 목조 건축은 콘크리트나 철골과 비교해 수직미분변형vertical differential movement이 발생하기 때문에 클래딩과 같은 외피 디자인은 허용 오차 단열과 내구성에 매우 중요하다. 벽체 구성의 설계와 선택은 외부 습기 제어, 공기막 위치, 단열재 위치, 외단열을 통한 비목재 부착과 지지, 습기 흐름의 제어 등이다.

목재의 차음성과 층간 소음

우리 사회의 아파트 층간 소음은 건축 환경보다는 사회적인 문제에 가깝다. 아무리 두껍게 콘크리트 바닥을 만들어도 이웃 사이에 분쟁이 끊이질 않는다. 세계에서 가장 엄격한 기준을 적용해도 실제로 아래층 집으로 전달되는 생활 소음을 완전히 차단하기란 쉽지 않다. 특히 목조 건축에서는 층간 소음은 물론, 세대 간 차음 벽이나 각 실의 소음 차단에 신경을 쓰지 않으면 건물 거주성이 크게 떨어지므로 특별히 주의해야 한다. 몇 해 전 CLT 견본 주택의 환경 성능 테스트 현장에 참여했는데, 2층 다락에서 말하는 소리가 1층 방으로 그대로 전달되는 것을 보고 참가자 모두 깜짝 놀랐다. CLT만으로 좋은 집이 되지 않는다는 것을 잘 보여 준 사례이다.

건물의 차음성은 실내 환경에서 불필요한 외부 소음과 실내음 환경을 얼마나 잘 통제할 수 있는지 나타내는 성능이다. 건물 내 소리는 공기를 통해 재료에 부딪치면서 전달되지만, 층간 소음은 구조물에 직접 가해지는 발걸음 소리나 물체의 낙하 등 재료 표면의 진동으로 생긴다. 재료 밀도가 높을수록 물질의 파동과 진동이 강하게 일어나고 소리도 잘 전달된다. 즉 나무보다 금속이 밀도가 높으니 소리 전달도 빠르다. 콘크리트도 소리 전달에 유리할 것이 없다. 나무의 경우, 무른 나무보다 딱딱한 나무가 소리를 더 잘 전달한다. 재료의 밀도 측면에서 보면 목조 건축은 소음 성능도 다른 재료의 건축보다 뛰어나야 하지만, 실상은 정반대이다. 유난히 목조 건축에서 소음 성능에 민

더블 장선 구조 및
뜬구조 디테일
©ids

뜬구조

더블 장선

감한 이유는 무엇인가. 목재의 소리 투과성이 문제이다. 콘크리트와 달리 다공성이라는 나무의 특징도 있지만, 재료들을 하나하나 결합해 벽체와 바닥을 구성하기 때문에 틈새가 생기고 밀도가 낮아 소리 전달이 콘크리트 건축보다 취약할 수밖에 없다. 따라서 공기 중의 소리와 목재에 가해지는 직접적인 충격음의 전달을 제어하려면 벽체, 바닥 및 지붕을 구성하는 재료 간의 조합을 고민해야 한다.

차음 성능은 두 가지 유형으로 구분해 측정한다. 말소리나 음악 소리처럼 공기 중에 소리가 전달되는 유형은 STCSound Transmission Class, 층간 소음과 같이 직접 소리가 전달되는 유형은 IICImpact Insulation Class로 분류한다. 북미 지역에서 가장 널리 사용되는 차음 성능 기준인

STC는 저주파를 제외한 중, 고주파 범위에서 공기 중 소음 감소를 등급으로 분류한 체계이다. 숫자가 높을수록 방음 상태가 양호한 것이며 실험을 통해 다양한 2×6 벽체 구성의 차음 성능에 관한 데이터를 제공한다.[30] 공기 중 전달되는 소음은 일반적으로 알려져 있듯이 유리 섬유나 목섬유를 구조체와 마감재 사이의 공간벽에 채워 넣는 방법만으로도 상당 부분 감소시킬 수 있다. 반면 마감 재료에 직접 가해지는 충격 소음은 진동이 전달되는 소음원의 직접적인 경로를 차단하도록 물리적으로 연결되지 않게 해야 한다. 북미에서는 평균적으로 50~55dB을 요구하지만, 우리는 50dB 이하를 요구한다.

건물의 차음 환경 성능을 높이려면 과학적 데이터에 근거해 다양한 재료 구성의 디자인과 완벽한 시공이 이루어져야 한다. 경량 벽체라면 앞에서 이야기한 것처럼 목재 스터드 사이에 글라스울과 같은 단열재를 충진해야 한다. 글라스울은 섬유를 통해 음향에너지를 열에너지로 변환하는 역할을 한다. 음 차단을 더 확실하게 하려면 스터드를 엇갈리게 배치해 간막이 벽체를 분리한다면 차음 성능을 높일 수 있다. 이때 주의할 것은 전기 콘센트나 덕트로 벽체의 틈이 생기지 않게 밀봉하는 것이다. 또한 올바른 위치에 기밀지도 설치해야 한다. 만약 CLT와 같은 벽체를 사용한다면 고무 성질의 소음 방지제를 설치하는 게 필수적이다. 노출되지 않는 완전 밀봉의 CLT라면 석고 보드 사이에 유리 섬유와 같은 단열재를 충진해 소음 전달을 최소화할 수 있다. 두 개의 얇은 CLT 벽체 사이에 단열재를 충진하는 것이 좋다. 바닥과 지

붕의 구성은 벽체보다 더 신경 써야 할 부분이다. 기본적으로 CLT와 같은 매스 팀버 위에 고무 등 흡수성 또는 탄력성이 있는 바닥 마감을 우선 고려할 수 있다. 재료 간 조합에는 소리를 흡수할 수 있는 글

접합부 위치에 따라 경도가 다른 소음 차단제를 설치해야 한다.
©Rothoblass

라스울을 충진하고, 바닥 하부 공간에는 소음 채널을 설치하는 것이 바람직하다. 소음 채널의 깊이는 불과 25㎜밖에 되지 않더라도 효과적으로 소음을 줄일 수 있다."[31]

무엇보다 CLT든 장선 구조이든 콘크리트를 50㎜ 이상 설치하면 층간 소음을 줄이는 데 효과적이다. 해외에서도 콘크리트―목재 합성 바닥 구조체는 쉽게 볼 수 있는 디테일 중 하나이고, 특히 온돌 문화에 익숙한 우리는 더욱 적극적으로 적용하는 것이 좋다. 목재와 콘크리트 사이에 소음 방지용 단열재를 30㎜ 이상 설치하는 것은 이제 보편적인 시공 방법이다. 또한 벽체와 바닥이 결합하는 부분에는 소음 방지 고무를 설치할 것을 권장한다. 벽체와 바닥이 분리될 수 있도록 뜬구조로 설계 및 시공해야 한다.

국립산림과학원 산림생명자원연구소

위치	경기도 수원
대지 면적	22,982.00㎡
연면적	4,552.55㎡
건축 면적	1,395.88㎡
건축 규모	18층
건축 높이	지하 1층, 지상 4층
층고	4.00m
건물 유형	교육 연구 시설 중 연구소
건축 설계	㈜건축사사무소 아이.디.에스
구조 설계	창민우 구조컨설턴트
목구조 제작	경민산업
목구조 조립	경민산업
준공	2016년

1 중회의실
2 방송실
3 행정실
4 연구실
5 사무실

1 중회의실
2 방송실
3 행정실
4 연구실
5 사무실

3

1

2

4 4 4

5 5 5 5 4 4

• 2층 평면도

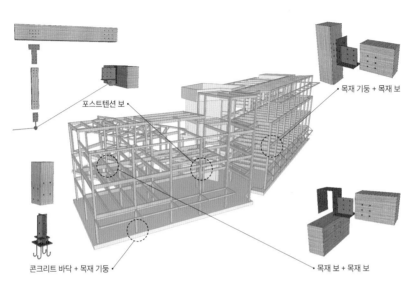

포스트텐션 보

목재 기둥 + 목재 보

콘크리트 바닥 + 목재 기둥

목재 보 + 목재 보

미래 건축과 도시 목조화

· 목조 건축의 프리패브리케이션
· 4차 산업 혁명과 목조 건축의 미래

목조 건축의 프리패브리케이션

미래를 위한 패널라이징

지방 도시에 작은 집을 설계할 때의 일이다. 40여 평밖에 안 되는 규모였지만, 설계를 의뢰한 건축주는 미래 주택을 위한 기술이 담기길 원했다. 신재생 에너지와 패시브 주택에 준하는 기계 설비는 물론이고, 주택에 디지털 공간을 입혀 장소에 구애 없이 어디에서나 제어 가능한 스마트 홈을 원했다. 건축 공사에도 미래 기술이 필요했는데, 현장 공사를 최대한 짧게 할 수 있는 아이디어를 요구했다. 단순히 공사 기간을 줄여 달라는 것이 아니라 혁신적인 방법을 고민해 달라는 것이었다. 집은 작지만 요구 사항은 산더미처럼 많은 프로젝트였다. 그렇다고 공사비가 충분한 것도 아니었으니, 설계를 진행하기엔 부담스러울 수밖에 없었다. 그럼에도 우리의 관심을 끈 것은 패널라이징 공법을 이 주택에서 시도할 수 있었기 때문이었다.

패널라이징Panelizing이란 공장에서 벽체를 제작해 현장에서 조립하는 가장 낮은 단계의 프리패브리케이션 공법이다. 모듈러가 3차원이라면 패널라이징은 2차원 프리패브에 해당된다. 크기가 제한된 모듈러 방식과 달리 패널라이징은 건축주의 요구에 맞게 디자인할 수 있어, 설계자 입장에서는 모듈러보다 더 매력적인 공법이다. 패널은 주택에서부터 큰 건물에 이르기까지 다양하게 사용할 수 있으나 반복적으로 같은 형태의 벽체를 만드는 대형 건물에 적용하는 것이 더 효율적이고 경제적이다. 패널라이징의 장점은 날씨와 관계없이 공장에서 벽, 바닥과 지붕 등을 정밀 제작할 수 있다는 것이다. 따라서 품질이 높

패널라이징

패널라이징 패널은 공사 순서에 맞추어 상하차를 진행해야 하고 현장 하역 작업 없이 바로 공사해야 건설 혁신을 이룰 수 있다.
©ids

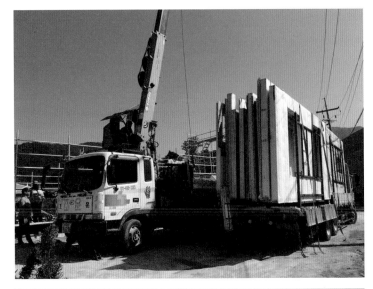

비바람에 젖고 찢겨 나간 단열재와 멤브레인은 현장에서 재시공되어야 했다.
©ids

고 일정하며 특히 현장에서 기초 공사를 할 때 공장에서 동시에 제작할 수 있어 전체 공사 기간을 줄일 수 있다.

즉 패널라이징 공법은 공기를 줄이면서 디자인의 다양성도 수용할 수 있으니 건축주의 요구 사항을 반영한 주택으로는 가장 좋은 해결책이다. 단열 성능을 높이려고 기존 경량 목구조 벽체를 변형해 2×6 샛기둥 사이에 단열재를 넣고 다시 그 위에 2×2 샛기둥과 단열재를 가로세로로 한 번씩 더 설치하도록 했다. 일종의 중단열에 외단열 시스템을 더한 맞춤형 패널이었다. 또한 투습 방수지까지 공장에서 설치한 것도 현장 작업을 최소화하자는 건축주의 요구 사항에 잘 부합됐다. 그러나 문제는 패널 벽체가 도착한 순간부터 시작됐다. 화물차에 실린 벽체는 시공 순서와 상관없이 현장에 도착해 순서에 맞춰 공사하지 못하고 여기저기를 뒤져 가며 시공하니, 하루 이틀이면 끝날 일이 일주일이 넘도록 마무리되지 못했다. 게다가 때마침 내린 비와 바람으로 방수지가 찢겨 젖어버린 단열재와 방수지를 교체해야 했다. 전기 설비와 냉난방 배관을 위해 이미 설치된 천장 장선을 재조정하는 등 현장에서 다시 목공 작업도 해야 했다. 공법은 새로운 것이나 운영은 그야말로 원시적이었다. 이와 유사한 사례는 또 있다. 오스트리아에서 가져온 CLT로 집 짓는 현장에서도 같은 일이 반복됐다. 개인적으로는 국산 목재 사용을 선호하지만, 아직 국내 CLT 기술이 부족한 상황에서 해외 기술을 습득하고 우리 것과 비교하기에 더없이 좋았던 프로젝트였다. CLT 가격이 국내보다 저렴한 점도 중요한 부분이었다. 그러

나 컨테이너에서 CLT를 내려놓는 순간, 온갖 크기의 목재들로 현장이 가득 채워졌다. 그나마 넓은 공터가 없었다면 어지럽게 쌓인 수많은 CLT 부품을 찾느라 더 큰 노력이 필요했을 것이다.

우리의 목조 건축 공사는 여전히 현장 중심이다. 나무는 다루기 쉽기 때문에 시공 오차가 생겨도 현장에서 쉽게 대응이 가능하다고 생각한다. 처음부터 정밀하게 계획을 세워 공사하겠다고 말하지만, 현장 공사를 편하게 느낀다. 우리 사회에서 패널라이징 기술과 사업이 자리 잡기 어려운 이유 중 하나는 임기응변에 능숙하고 융통성을 잘 발휘하는 우리 건설 문화와 관계가 있을지도 모른다. 혹은 패널라이징의 특징인 정밀 제작에 대한 개념이 부족해 그저 단순하게 벽체만 만들려 했던 시공 관행에 있을지도 모른다. 패널라이징으로 무엇을 할 수 있는지에 대한 고민보다는 시장 규모가 작다는 이유로 우리나라에 맞지 않는 사업이라고 치부되고 만다. 같은 형태를 양산해야만 이익이 나오는 시장 구조에 머문다면 패널라이징은 결국 저가 주택 시장을 벗어나지 못할 것이다.

그러나 목조 건축의 미래는 패널라이징을 포함한 프리패브리케이션에 있다. 구조체의 단순 제작보다는 건축 공정을 고려해 획기적으로 비용을 줄이고 품질을 높일 수 있는 프리패브 기술이 동반되지 않는다면 물량 중심의 패널라이징은 결코 미래 기술이 될 수 없다. 패널라이징의 장점은 숙련된 기술자들이 현장과 관계없이 고품질 패널을 제작할 수 있다는 데 있다. 사전 검토한 제작 도면은 기계로 재단과 못

박기를 해 정밀한 생산도 가능하다. 공장에서 제작하고 공사 현장에서 조립하니 현장 인건비가 줄어드는 것은 물론, 안전사고나 민원에도 유리하다. 무엇보다 패널라이징을 통한 프리패브리케이션 공법은 현장 폐기물을 획기적으로 줄일 수 있으니 친환경 건축으로 가는 지름길이다. 이러한 장점을 제대로 발휘하려면 3차원 설계가 필수적이다. 3차원 설계는 2D 도면에서 볼 수 없었던 부분들까지 세밀하게 검토할 수 있어 공사 품질을 높일 수 있다. 이러한 작업의 도구로 BIM은 매우 유용한 기술이다.

다양한 이름의 프리패브리케이션

그린 캠퍼스를 표방한 브리티시컬럼비아 대학교의 브록 커먼스는 18층, 53m라는 규모와 높이만으로도 세계 건축인의 관심을 받았지만, 더욱 우리를 놀라게 한 것은 프리패브로 단 9명의 건설 인력이 10주 만에 18층을 건립했다는 점이다. 건물이 사람의 노동으로 만들어진다는 전통적인 개념으로 생각해 보면 도저히 믿을 수 없을 만큼 짧은 공기이다. 같은 해 국내에서 대형 목조 건축물인 국립산림과학원 산림생명자원연구소 종합연구동이 준공됐지만, 공사에 무려 3년여가 걸렸던 사실을 생각해 본다면 브록 커먼스는 획기적인 사건이라 할 수 있다.

 OSCOff-Site Construction 또는 DFMADesign for Manufacture and Assembly 등 다양한 이름으로 사용하는 프리패브리케이션, 곧 프리패브Pre-Fab

는 공장에서 건축 부재를 사전에 제작하여 현장에서 조립해 건설하는 공법이다. 마치 레고 장난감을 조립하듯이, 공장에서 사전 제작된 벽체를 현장에서 순서에 맞춰 시공하는 방식이다. 역사적으로 보면 20세기 초반 근대 건축가가 꿈꾸던 공장 생산 건축에서 프리패브의 개념을 만날 수 있다. 린 스미스Ryan E. Smith는 '프리패브 건축의 역사는 모더니스트의 건축적 담론과 실험의 핵심으로 산업과 건축을 하나로 통합하자는 생각에서 출발했다'라고 설명한다. 그리고 제조 생산으로 상품을 만들듯 왜 건축은 같은 프로세스로 더 양질의 건물을 생산할 수 없는가, 프리패브가 모든 건축 환경과 주택에 영향을 줄 도구가 될 수 없는가에 의문을 던진 발터 그로피우스Walter Gropius가 프리패브 건축의 선봉에 있다.²

현장에서 조립한다는 의미에서 경골 목조 주택도 프리패브의 사전적 정의에 포함할 수 있겠지만 우리가 말하는 미래 건축과는 거리가 멀다. 국내 건설 환경에서 목재는 콘크리트보다 상대적으로 가격이 높아 아무리 공장에서 프리컷pre-cut된 글루램 기둥—보의 프레임 시스템을 프로젝트에 적용하더라도 공사비를 낮추고 공기를 단축하기 어렵다. 프리패브는 크게 세 가지로 구분할 수 있다. 첫 번째는 패널라이징을 통해 벽체 및 바닥체를 공장에서 만들고 현장에서 조립하는 방식이다. 가장 단순한 방식이지만 패널라이징 부품을 언제 어떻게 운반해 공사를 진행할지 시공 계획이 없다면 프리패브라고 할 수 없다. 비록 단순한 패널라이징이라 하더라도 세밀한 시공 계획이 세워진다면 공

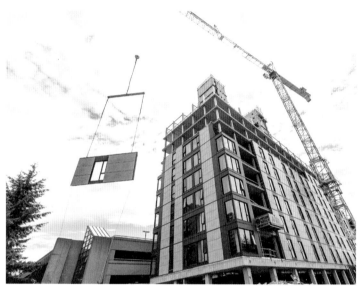

브록 커먼스

유리창이 설치된 외벽 패널을 외부 비계 없이 한 번에 양중해 10주 만에 18층을 만들었다.
©Acton Ostry Architect, Inc.

기를 단축하고 현장의 효율성을 높일 것이다. 두 번째 방식은 전체 벽체 또는 바닥 구조체를 단열과 기밀, 유리창과 외부 마감까지 공장에서 한 번에 제작해 현장에서 조립하는 방식이다. 전기나 기계 설비도 고려해야 한다. 이 패널 방법에서 중요한 것은 기밀과 방수이다. 공사 속도나 시공 하자를 고려하면 가능한 한 조인트 수를 줄이도록 제작하는 것이 좋으나 현장의 공사 여건이나 운송 조건도 살펴야 한다. 외피 디자인의 완결성이 중요하기 때문에 설계자는 현장 조립과 공장 제작 과정을 점검해야 한다.[3] 마지막은 3차원을 구성된 모듈러 방식이다. 이미 공정에서 완성된 모듈리를 현장에서 조립히는 시스템이니 헌장 작업의 효율성은 더욱 커진다. 다만 효율성은 크지만 제약도 많다. 이런 건물은 호텔이나 아파트같이 가능한 한 반복적인 기능에 적합하고, 공간적으로는 대공간이 없는 곳에 좋다. 앞서 이야기한 아머발트 호텔은 현장 모듈 조립 공사에 열흘이 채 걸리지 않았다고 하니 공사가 얼마나 빠르게 진행됐는지 알 수 있을 것이다. 최근에는 프리패브 시장이 커지면서 공간 크기의 제약을 극복한 사례도 있다. 소위 '생산과 조립을 위한 디자인DFMA, Design for Manufacture and Assembly'을 추구하며 건설한 턴브리지 웰스 병원Tunbridge Wells Hospital at Pembury은 공장에서 제작한 패널 부품과 모듈화된 화장실을 함께 사용해 다양한 크기의 공간을 만들었다. 패널과 모듈의 접목 방식이다. 시공을 담당했던 랭 오럭Laing O'Rourke은 리엔지니어링을 통해 공정의 약 90%를 공장에서 제작해 현장 작업을 약 80% 줄였고, 예정 공기보다 1년 단축해 약 10억 8

천만 파운드를 절약할 수 있었다고 자평했다. 건설 폐기물도 약 50% 축소할 수 있었다고 하니 비록 목조 건축은 아니더라도 프리패브의 장점이 유감없이 발휘된 프로젝트라 할 수 있다.

공장에서 건설 부품을 생산하면 작업 품질이 높아진다. 공장은 날씨의 영향을 받지 않으며, 현장보다 안전하므로 산업재해의 위험을 줄일 수 있다. 생산 시간과 비용을 예측하기 쉽다는 장점도 있다. 마치 자동차를 생산하는 공장처럼 생산 및 조립 라인을 통해 여러 종류의 작업이 동시에 가능하다. 특히 건설 현장이 밀도가 높은 도시라면 프리패브는 더욱 유리하다. 도시 재개발이 필요한 곳은 건축 대지가 좁기 때문에 자재를 반송해 적재하는 것이 더욱 어려우므로 프리패브 공법이 좋은 해결책이다.[4]

국내에 CLT가 도입되면서 목구조 모듈러에 관한 관심도 높아졌다. 청년 주택과 같은 1인 주거의 필요성이 높아지면서 목조 모듈러의 시장 진입 가능성에 주목하기 시작한 것이다. 특히 면 재료인 CLT로 벽면을 만들면 빠르고 쉽게 공사할 수 있다는 생각이 자연스럽게 퍼졌다. 글루램을 이용한 기둥—보 모듈러 개발**+**이나 '합판코어 구조용 직교집성판Ply-lam CLT 모듈러 개발'**++**은 6층에서 10층 규모 고층 목조 건축의 프리패브 기술을 개발하기 위한 연구들이다. 합판코어 구조용 직교집성판Ply-lam CLT 모듈러는 바닥 난방을 선호하는

+ 한국건설기술연구원에서 주관해 건립된 '6층 가양동 행복주택 실증 단지'의 후속 연구로, ㈜건축사무소 아이.디.에스에서 참여한 모듈 연구. 경량 철골 대신 글루램을 활용해 기둥—보 구조를 만들고 경량 벽체의 인필 월 방식으로 기존에 건립된 가양동 모듈러의 철골 공법을 목재로 치환해 공법 및 공사비를 검토했다.

++ 우디즘목재이용연구소에서 개발한 Ply-lam CLT를 활용해 고층 목조 건축의 개발을 위한 연구로, 바닥에는 프리캐스트 콘크리트, Ply-lam CLT와 일부 경량 벽체를 혼용한 하이브리드 모듈러. 10층의 고층 목조 건축을 위한 모듈러이다.

목조 모듈러

국내에서 개발된
합판코어 직교집
성판과 콘크리트
슬래브를 결합한
모듈러 연구 과제
ⓒ㈜휴인

자카르타 암스테르담 호텔 시공 모습

모듈러 공법은 DFMA의 가장 진보된 유형 중 하나로, CLT와 콘크리트 바닥 슬래브를 이용해 단위 유니트를 만들어 완공했다.
©W. u. J. Derix GmbH & Co. | Poppensieker & Derix GmbH & Co. KG

우리 건축 문화를 고려해 바닥 구조에 프리캐스트 콘크리트를 사용했는데, 고층화에 따른 지진과 바람 하중에 대한 자중을 높이려고 시도한 하이브리드 모듈러이다. 이와 유사한 사례로 자카르타 암스테르담 호텔Hotel Jakarta Amsterdam을 들 수 있다. 8층 높이의 약 170여 객실을 CLT—콘크리트로 건설했다. 물론 국내 연구는 아직 초보적인 수준에 머물러 있는 게 사실이다. 목조 건축도 생소한데, 프리패브 방식까지 이야기하면 함께할 건설사를 찾기는 더욱 어려워질 듯하다. 그렇지만 모듈러와 패널화된 프리패브 건설 방식은 4차 산업이 확대될수록 기존 선실업계에 큰 변화를 일으킬 것으로 예상한다.

프리패브의 실패와 가능성

프리패브 건축을 살펴보다 보면 한 가지 강한 의문이 생긴다. 프리패브가 말하는 높은 품질, 빠른 공사 기간, 낮은 비용이라는 장점에 비하면 그동안 성과가 너무 미비하기 때문이다. 20세기 초부터 현재에 이르기까지 프리패브 개념은 매번 재생산됐지만 반복되는 실수로 사실상 실패한 낡은 개념처럼 보인다. 지나치게 건축 이상주의에 빠져 디자인에 치우치거나 극도로 상업화된 단순성 때문에 과거의 프리패브는 성공을 거둘 수 없었다. 더군다나 건축 산업이 아주 느리게 발전하는 전통 산업 분야라는 점도 프리패브의 발전을 막는 요소이다. 지난 수십 년간 제조업에서 글로벌 생산성은 3.6% 증가한 반면, 건축 산업

은 1%에 그칠 만큼 디지털화 또는 신기술의 채택은 매우 저조하다.[5] 생각해 보면 독창성을 중요하게 생각하는 건축을 제품으로 간주하고 공장에서 생산하겠다는 생각 자체가 무리일지 모른다. 대지 조건, 건물 기능, 면적과 공사비 등이 모두 다르고, 특히 사용자 취향까지 생각하면 절대 동일한 공산품처럼 만들 수 없을 것이다. 그럼에도 또다시 프리패브가 건축계에 화두가 된 것은 친환경 건축의 요구와 4차 산업혁명으로 시대적 상황이 변하고 있기 때문이다.

시드니 대학 건축과 교수인 매튜 에치슨Mathew Aitchison은 과거의 실패를 반복하지 않으려면 패널 그 자체보다는 프로세스, 기술보다는 전략, 형식보다는 내용, 스타일보다는 본질이 더 중요하며, 브랜딩보다는 서비스, 추정보다는 데이터 그리고 개념적 순수성보다는 완벽하지 못하더라도 적용할 수 있는 방안이 필요하다[6]고 강조한다. 모듈러를 포함한 프리패브는 외형적으로는 단순해 보이지만 사실은 매우 복잡하다. 여러 공정이 함께 협력해야 하여 설계부터 제작에 이르기까지 사전에 충분한 협의가 꼭 필요하다. 또한 한 가지 해결책보다는 다양한 방법이 존재하기 때문에 성공적인 프리패브를 위해선 균형 잡힌 사고 체계가 필요한 것이다. 결국 답은 다학제적 협력 체계에 있다. 설계와 시공, 창호, 외벽 등과 같이 실제 건물의 부품들을 제작하고 설치하는 공급자 간의 협력이 절대적으로 중요하다. 협력이 빠르면 빠를수록 성과는 높아질 것이다. 설계 단계부터 하나의 팀으로 움직여야만 성과가 도출될 수 있다.

브록 커먼스 Brock Commons

위치	캐나다 밴쿠버
대지 면적	2,315㎡
연면적	15,120㎡
건축 면적	840.00㎡
건축 규모	지상 18층
건축 높이	53.0m
층고	2.81m
건물 유형	기숙사
건축 설계	Acton Ostry Architects Inc.
구조 설계	Fast & Epp
목구조 제작	Structurlam
시공업체	Seagate
준공	2017년

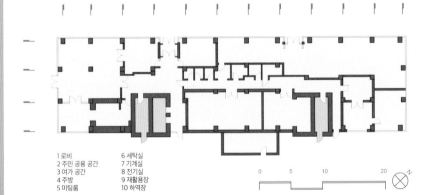

1 로비
2 주민 공용 공간
3 여가 공간
4 주방
5 미팅룸
6 세탁실
7 기계실
8 전기실
9 재활용장
10 하역장

0 5 10 20

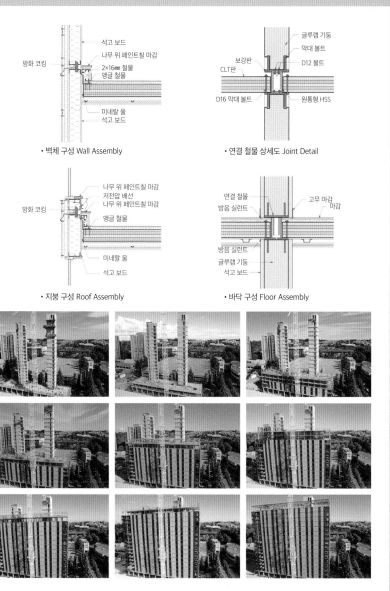

벽체 구성 Wall Assembly

- 석고 보드
- 나무 위 페인트칠 마감
- 2×16㎜ 철물
- 앵글 철물
- 미네랄 울
- 석고 보드

방화 코킹

• 벽체 구성 Wall Assembly

- 글루램 기둥
- 막대 볼트
- D12 볼트
- 원통형 HSS

보강판
CLT판
D16 막대 볼트

• 연결 철물 상세도 Joint Detail

- 나무 위 페인트칠 마감
- 저전압 배선
- 나무 위 페인트칠 마감
- 앵글 철물
- 미네랄 울
- 석고 보드

방화 코킹

• 지붕 구성 Roof Assembly

- 고무 마감
- 마감

연결 철물
방음 실런트

방음 실런트
글루램 기둥
석고 보드

• 바닥 구성 Floor Assembly

4차 산업 혁명과 목조 건축의 미래

BIM과 가상 시공

알파고AlphaGo와 이세돌의 대국은 새로운 시대에 진입했음을 알리는 중대한 사건이었다. 기계 공학에서 전자 공학으로 자리를 넘긴 자동차 산업은 자율 주행 자동차 개발에 더욱 매진하는 모습이다. 자율 주행 자동차가 상용될 미래 도시에 대한 건축계의 의견도 분분하다. 4차 산업 혁명 시대를 이끌고 있는 빅 데이터와 사물 인터넷으로 무장한 스마트 홈과 도시는 자동차 산업처럼 건설 산업에도 큰 변화를 가져올 것이다. 미래의 '좋은 집'은 콘크리트로 만들어진 하드웨어보다 네트워크화된 소프트웨어가 중요할 수 있다고 한다. 물론 미래 주택이 우리가 상상조차 못할 만큼의 편의를 제공하더라도, 집과 자동차는 분명 다르다. 건축가로서 집의 정주적 가치까지 의심하고 싶지는 않다. 그러나 분명한 것은 미래 도시의 건설 주체가 타 분야와 마찬가지로 건설 로봇이나 인공 지능 등 디지털 산업과의 강한 연대가 필수일 것이다. 4차 산업 혁명 시대를 위해 우리는 무엇을 준비하고 있는가?

캐나다에 지어진 18층 목조 건축 브록 커먼스는 여러 방면에서 우리 건축계에 던진 메시지가 크다. 그중 하나가 가상 시공Virtual Construction이다. BIM 기반으로 설계한 뒤 시공 프로세스를 보여 준 유튜브 동영상 〈Brock Commons Sequence Video〉는 비전문가들도 쉽게 이해할 수 있도록 많은 정보를 담고 있다. 자재가 현장에 도입되면 어떻게 양중하고 어디서부터 공사를 해야 할지, CLT 패널을 설치하면 그다음 CLT를 설치하기 전 무엇을 할지 상세히 보여 준다. 공사 시간

에 대한 시뮬레이션도 가능하니 하루에 현장으로 운송될 CLT 패널의 양도 조절할 수 있다. 개인적으로는 지난 몇 년간 진행했던 프로젝트에서 프리패브에 대한 결과를 충분히 얻지 못했기에 브록 커먼스와 같은 적시생산시공Just-in Time Construction, JIT에 대한 열망이 커졌고, 새로 진행되는 모든 프로젝트에서 그들만큼은 아니더라도 프리패브율을 높일 수 있는 방법을 고민하게 됐다.

BIMBuilding Information Modeling, 빌딩 정보 모델은 건축 설계 분야에서 사용하는 3차원 설계 도구이다. 이름 그대로 도면에 정보를 넣어 설계를 완성한다. 화면에 보이는 도면은 단순히 2차원처럼 보이지만 그 안에는 단면의 높이 값이 얼마인지, 마감 재료는 무엇인지 등 각종 정보가 담겨 있다. 모든 정보를 통합해 컴퓨터 공간에서 디지털 3차원 모형이 만들어진다. 우리가 BIM을 가상 시공이라고 부르는 이유도 바로 여기에 있다. 구조체를 만들고 각종 설비를 배치해 도면으로 검토하다 보면 실제로 건물을 짓는 과정과 다를 바 없다. 그동안 도면에서는 미처 볼 수 없었던 부분까지 구석구석 상세히 살펴볼 수 있다. 이제는 설계의 완성을 위해서 건축 공사에 설치해야 할 장치 공급업체들과 설계 단계부터 적극적으로 협력해야만 한다. 상세한 검토가 가능해지니 올바른 의사 결정도 내리기 쉬워졌다. 3차원 설계와 여러 데이터를 활용해 시공이나 관리 오류, 낭비 요소를 사전에 검토할 수 있기에 스마트 건설에서 중요한 기술로 자리 잡게 된 것이다. 특히 시공 BIM은 스마트 건설이 요구하는 설계 품질 및 생산성 향상, 시공 오차 최소화, 체계

적인 유지 관리를 위해 유용한 설계 방식이 됐다. 캐나다 브록 커먼스에서 보았듯이 공사 절차를 검토하니 공사 시간에 대한 시간을 정확하게 예측하고 적시생산시공에 대한 개념을 실현할 수 있는 것이다.

적시생산시공은 말 그대로 현장에서 소운반과 같은 불필요한 공정을 없애고 자재가 현장에 도착하자마자 바로 시공하는 방식을 뜻한다. 원래 JIT 시스템은 도요타에서 개발된 개념으로, 대량 생산과 같은 밀어내기 방식이 지닌 과잉 생산, 대기, 운반, 재고 등 낭비 요소를 제거하고 필요한 만큼 생산하는 시스템을 가리킨다. 필요한 것을 필요할 때 생산해 재고를 최소화하고 낭비를 없애는 일종의 린Lean 생산이다. 필요한 때에 필요한 만큼 만들어 다기능적 흐름을 만든다는 생각으로 너무 늦거나 빠르지 않게 하자는 생각이다. 너무 빠르게 생산하면 과잉 생산이 되고 적재할 공간이 필요해지면 물류 보관에 또다시 비용이 발생한다. 이러한 개념이 건설 분야에 적용된 적시생산시공은 장점이 많다. 예를 들어 벽돌을 현장에 반입한다고 생각해 보자. 우선 트럭에서 벽돌을 내려 공사장에 적재해야 한다. 물론 시공할 위치에 가깝게 놓을 수 있다면 좋겠지만, 건물 외피 면적이 넓다면 결국에는 부분적으로 다시 옮기는 소작업을 해야 한다. 이처럼 자재가 현장에 반입되면서 실제 시공에 이르기까지 빈번하게 발생하는 소운반 과정을 없애기만 해도 시공성이 크게 향상될 것이라는 점을 충분히 짐작할 수 있다. 적시생산시공은 공장에서 제작된 자재를 현장에 가져와 바로 공사를 진행하니 양중이 단순해지고 야적에 따른 하자 발생 우려를 제거할

수 있다. 창고나 야적 공간을 마련할 필요도 없다. 18층 브룩 커먼스에 보여 준 외피 시스템을 사용해 외벽 패널을 한 번에 들어 올려 설치하면 완성되니 외벽 공사를 위해 비계 같은 장치를 세우지 않아도 된다. 가설 비용이 절약되는 것은 물론이고, 산업 재해와 같은 일도 줄일 수 있다. 여러 자재를 현장에서 시공하지 않게 되면 건설 폐기물을 획기적으로 줄일 수 있으며 현장도 깨끗하게 관리할 수 있다.

　우리도 디지털 공간에서 진행되는 가상 시공을 적극적으로 도입해야 한다. 실제로 공사에 앞서 설계를 사전 검토하고, 문제점을 찾고 개선안을 마련해야 한다. 이로써 생산과 시공이 하나의 흐름으로 진행되도록 세밀한 계획과 시뮬레이션을 한다면 공사 효율성이 크게 높아질 것이다. 생산성과 혁신성을 높이지 못한다면 건설 산업의 미래는 없다. BIM을 이용하면 패널라이징을 이용해 단순한 벽체에서 정확한 적시시공 계획을 만들 수 있는 고품질의 프리패브리케이션이 가능해진다. 그래서 3차원 설계와 가상 시공은 꼭 필요하다.

CNC, BIM 그리고 IPD

컴퓨터 수치제어장치Computerized Numerical Control, CNC는 현대 목조 건축과 불가분의 관계이다. 이미 30년 전 건축 설계 분야에 보급된 디지털 설계 CADComputer Aided Design와 CNC 가공 기계 간의 호환 가능한 통합 기술은 목재 산업을 첨단 기술 산업으로 변화시키는 핵심 중

영국의 AA School 훅 파크에서는 학생, 교수, 테크니션 등이 함께 참여해 다양한 파빌리온 프로젝트를 진행한다. 컴퓨터와 로봇을 이용해 설계부터 가공에 이르기까지 건축의 다양한 가능성을 실험한다.
©Swetha Vegesana / Design + Make, Hooke Park and the AA School

의 핵심이다. CNC, BIM과 통합 프로젝트 수행 방식Integration Project Delivery, IPD이 4차 산업 시대로의 이동을 촉진할 것이다. 이 세 가지 기술에 주목해야 하는 것은 건설업의 혁신을 가져올 것이기 때문이다. 건축은 더 이상 건설업이 아니고 제조업으로 가야 한다는 말이 나올 정도 산업계에서 변화의 물결이 커지고 있다.

목재 산업에 CNC가 도입된 것은 1980년 무렵이다. 처음에는 간단한 구멍을 뚫거나 목부재의 결구 가공이 가능한 단일 축부터 매우 복잡한 형상을 회전시키며 가공할 수 있는 8축까지, 3차원으로 가공할 수 있는 로봇 팔 등 여러 장비가 도입되면서 목조 건축의 장점은 더욱 커졌다. CNC와 BIM의 통합 기술이 현대 목조 건축에 주는 장점은 많다. 우선 목조 건축의 정확도와 시공성이 확보된다는 점이다. 생산 프로세스가 자동화되면서 현장의 숙련공이나 외부 조건에 관계 없이 정밀한 제어가 가능한 공장 중심으로 이동한다. CNC 생산으로 허용 오차 0.5mm 이하라는 정밀성을 확보하고, 현장에서 수작업으로 여러 부재를 가공하고 조립할 때 발생할 수 있는 누적된 오류와 오차를 많이 감소할 수 있다. 또한 생산 일정을 유연하게 조절할 수 있어 적시 시공 또는 다양한 작업을 동시에 수행할 수 있게 된 것이다.[7]

교육 분야에서 건축과 목재의 융합에 가장 진보적인 입장을 지닌 곳은 AA스쿨의 혹 파크Hooke Park와 슈투트가르트 대학 컴퓨터기반설계연구소Institute for Computational Design, ICD이다. 두 곳 모두 컴퓨터와 각종 가공 기계를 이용해 학생이 직접 디자인하고 제작 및 시공하는 실

험적인 프로젝트를 수행한다. 훅 파크에 만들어진 우드 칩 창고는 자연 상태 나무의 고유한 형태를 구조적으로 활용해 트러스 구조를 만들었는데, 이때 사용된 기술이 3D 스캐닝과 로봇 밀링 기술이다. 아룹Arup의 엔지니어와 협력해 로봇 밀링으로 목재를 다듬어 최적의 구조적 성능을 발휘하도록 제작했다. 슈투트가르트 대학에서는 ICD와 건축구조디자인연구소에서 작은 조각의 목재판을 로봇으로 조립한 새로운 파빌리온을 발표했는데, 공업 봉제 기술을 활용해 목재로 혁신적인 실험을 진행했다. 파빌리온은 총 151개의 모듈을 아래쪽에서부터 하나씩 쌓아 만들었다. 모듈 끝부분에 작은 구멍을 뚫어 마치 바느질을 하듯 구멍으로 끈을 통과시켜 모듈을 연결한 것이다. 연결부에 금속 장치를 사용하지 않았기 때문에 구조물의 무게가 상당히 가볍다. 폭 9.3m, 85㎡의 면적을 덮고 있지만, 총무게는 780㎏밖에 되지 않는다. 일반적인 건물의 1/1000 수준이다.[8] 건축 설계를 기반으로 다학제적 융합 분야에서 로봇 팔과 같은 첨단 장비는 매우 유용한 도구이다. 컴퓨터 설계, 시뮬레이션, 제작 등 일련의 과정에서 디자인과 CNC 가공 기술의 결합은 새로운 다양한 가능성을 보여 준다.

　건축 교육에 목재의 가능성을 일찍부터 도입한 알토 대학은 전위적이고도 실험적 작업을 하는 교육 기관으로 명성이 높다. 약 20년 전부터 구조물을 현장에서 빠르고 안전한 방법으로 조립하거나 해체할 수 있는 프리패브리케이션에 집중한 우드 프로그램Wood Program을 운영하고 있다. 학생들은 3차원 설계와 CNC를 이용해 직접 디자인과 제작에

ICD-ITKE Research Pavilion, 2011
학생들이 매년 하나의 파빌리온을 설계, 제작, 가공 및 시공에 이르기까지 진행하는 디자인-빌드(Design-Build) 프로젝트

사이 파빌리온

핀란드 헬싱키

참여한다. 대표적인 사례는 자작나무 합판을 이용해 볼트로 만든 사이 파빌리온Säie Pavilion이다. 여러 층의 베니어판으로 구성해 다양한 힘을 쉽게 흡수하도록 만들었다.

건설 현장에 도입되는 디지털 장비만큼 중요한 것은 프로젝트 발주 또는 진행 방식이다. 혁신은 하나의 조직에서 만들어지지 않는다. 브록 커먼스나 호호 빈과 같은 프로젝트들이 전통적인 방법으로 설계 후 시공을 했다면 지금의 놀라운 성과를 이루지 못했을 것이다. 우리도 그러한 성과를 만들려면 18층이라는 외형적인 목표 설정보다 어떤 절차와 과정을 거치는지 살피는 것이 더 필요하다. IPD는 프로젝트 발주 방법 중에서 가장 진보적인 방식으로, 해외에서도 최근에야 정착 단계에 들어섰을 만큼 아직은 낯선 프로젝트 진행 방식이다. 전통적인 설계—입찰—시공Design-Bid-Build이나 시공사와 설계자가 한 팀으로 하는 디자인—시공Design-Build과 달리 IPD는 사업 초기부터 건설 관계자가 모두 모여 설계와 시공을 함께 정리해 서로 가치를 높이고 공동의 이윤, 책임, 위험을 강화하는 업무 진행 방식이다. IPD의 가장 큰 장점은 설계자와 시공자의 의사소통이 활발하다는 것이다. 이로써 공사 과정에서 빈번히 발생하는 잠재적 충돌을 최소화해 설계 변경을 획기적으로 줄일 수 있다. 설계 후 공사비 책정이 아니라 공사에 맞는 설계로, '목표 가치 지향 디자인TVD, Target Value Design'이라고 할 수 있다.

목조 건축에 IPD가 도입돼야 하는 이유는 바로 시공성에 우선한 프리패브리케이션에 있다. 목재는 다른 건설 산업재와 달리 생산하고 공

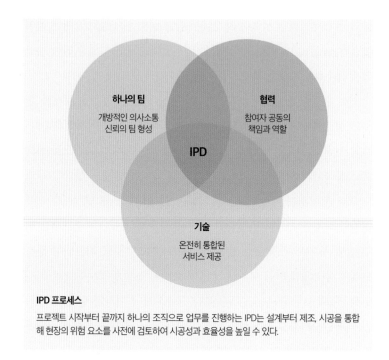

IPD 프로세스
프로젝트 시작부터 끝까지 하나의 조직으로 업무를 진행하는 IPD는 설계부터 제조, 시공을 통합해 현장의 위험 요소를 사전에 검토하여 시공성과 효율성을 높일 수 있다.

급하는 사람들과 긴밀하게 협력해야 한다. 목재의 특성을 고려하고 적용해야 할 기술은 물론, 조달 계획도 사전에 협의하지 않으면 건설 혁신을 기대할 수 없다. 공장에서 정밀하게 제작해야 하는 만큼, 설계와 가공 및 시공이 하나로 움직일 수 있도록 설계 구상 단계부터 설치까지 빈틈이 생겨서는 안 된다. 여러 조직을 마치 하나의 팀처럼 유기적

으로 연결해야만 공사 현장에서 오차를 줄이고 더 효율적으로 공사를 진행할 수 있다.

BIM은 2차원적 도면 생산에서 3차원 설계로 마치 실제 건물을 지을 때처럼 건물의 모든 부분을 상세하게 들여다볼 수 있다. 목재와 목재가 접합하는 디테일부터 목구조체와 여러 설비 간의 간섭을 검토한 후 공사를 진행한다. 따라서 미흡한 설계와 불확실한 시공을 제거하게 되니 안정성이나 효율성이 높은 현장이 만들어진다.

오늘날의 고층 목조 건축은 건설 산업의 새로운 패러다임을 요구한다. 디자인, 제작, 시공의 프로세스 통합은 미래 건설 산업의 성공에 중요한 열쇠가 될 것이다. 목조 건축은 CNC와 BIM의 적극적인 활용, IPD 시스템의 상호 협력을 통해 건설 산업의 핵심으로 자리할 것이다. 통합 수준에 따라 건축물의 최적 성능이 달라질 수 있으므로 고성능 건축물의 실현을 가능하게 하려면 상호 협력이 절대적으로 필요하다. 과거의 관행에서 벗어나 새로운 협력이 요구되는 시점에 있다.

새로운 미, 프리패브리케이션

발터 그로피우스가 꿈꾸었던 공업화 주택의 이상을 이루고자 많은 건축가가 연구와 실험을 거듭했지만, 지난 100여 년 동안 현장을 중심으로 한 공사 방법은 그다지 변한 것이 없다. 린 스미스의 말처럼 1851년의 런던 수정궁Crystal Palace 역시 공장 생산된 철골 건축이었고, 현대 대

형 고층 건물에서 사용하는 콘크리트 PC공법이나 철골 구조 모두 프리패브 공법에 속할 수 있다. 그러나 우리가 바라는 공장 생산, 현장 조립과는 다소 거리가 있는 듯하다. 더군다나 현시점에 필요한 프리패브 건축이란 보다 효율적이며 경제적이어야 하고, 융통성과 생산성이 있으면서도 수준 높은 거주 환경을 만들 수 있어야 한다. 게다가 자원을 낭비하지 않고 생태적으로 친환경적이어야 한다. 물론 프리패브화된 목조 건축만이 이 모든 문제를 해결할 수 있는 것은 아니다. 그럼에도 세계 곳곳에서 지어지고 있는 고층 목조 건축에 집중하는 이유는 더 정확하고, 더 짧은 공사 기간 그리고 더 친환경적인 건축으로 더 많은 가치를 창출했기 때문이다.

해외에서 진행된 대형 목조 건축은 프리패브 공법을 적용하지 않은 건물이 없을 정도지만, 우리 현장은 그렇지 못하다. 물론 우리도 글루램과 CLT를 공장에서 제작하고 현장에서 조립하지만, 어디까지나 골조 정도에 그치는 수준이다. 골조가 세워지면 목수들이 투입돼 기둥과 기둥 사이에 샛기둥을 이용해 벽체를 채우고 다시 단열재와 외벽 마감재를 붙여야만 공사가 마무리된다. 그 과정에서 단열재가 훼손되기도 하고, 방수나 기밀지가 손상되기도 한다. 사람들은 미래의 재료라고 말하지만 다루는 방식은 아직도 구식이다. 사람들은 목조 건축이 비싸니 단가를 낮추어야 한다고 말한다. 공사자는 원자재가 비싸고 나무의 수율이 떨어진다고 말한다. 생산 물량이 적고 수요가 한정적이므로 비쌀 수밖에 없다는 것이다. 재료별로 단순 비교해 보면 그들의 말대로

콘크리트나 철골보다 목재가 비싼 것이 사실이다. 그러나 건축을 시스템으로 이해하면 공사비는 얼마든지 조절할 수 있다. 공사비 절반은 인건비로 구성된다. 만약 브록 커먼스처럼 비계를 설치하지 않고 적극적으로 프리패브 패널을 적용한다면 공사 기간이 줄고 공사비 역시 줄 것은 당연하다.

오늘날 목재의 미는 바로 혁신성에 있다. 나무의 유연함과 수려함은 물론이고, 프리패브리케이션에 의한 구축성이 목재에 새로운 가치를 부여한다. 직접 나무를 고르고 기둥을 세우는 목수의 순수성을 넘어 이제는 공장에서 벽, 바닥, 지붕을 만들고 현장에서 조립하여 완성하는 혁신적 건축으로 가야 한다. 건설 인력의 고령화로 현장의 효율성이 낮아질 것은 누구나 다 아는 사실이다. 미래의 재료로 평가되는 CLT는 목조 건축을 확산해 공기 단축과 건설 생산성이 필요한 건설 시장에 목조화를 가속화할 것이다. 프리패브는 분명 4차 산업 혁명의 완성을 이끌 중요한 기술이 될 것이다. 대부분의 건축 부재는 자동화, 로봇화된 공장에서 정밀하게 생산될 것이며, 공사 현장에는 최소한의 인력이 투입돼 스마트 건설로 완성될 것이다. 목재는 가벼우면서 강도가 높다. 이를 이용한 하이브리드 공법으로 근대 건축가들이 꿈꾸었던 이상이 이제 구현될 가능성이 크다. 낮은 가격과 높은 품질, 대량 생산과 다양성 그리고 기후 변화 시대에 요구되는 친환경 모두를 갖춘 것이 바로 목조 건축이다. 이제는 국내 목조 산업계가 미래 건설 시장에 대한 비전과 청사진을 제시해야 할 시점이다.

17년 전 나무라는 재료를 처음으로 접할 기회가 있었다. 제주도에 계획하던 골프장 클럽하우스 프로젝트에서 지붕과 일부 공간에 글루램을 사용하려는 시도는 공사 예산 문제로 무산됐지만, 나무라는 재료가 우리에게 조금씩 다가오고 있다는 것을 간접적으로 경험할 수 있는 계기가 됐다. 그전까지는 나무라는 재료를 한옥, 외벽 마감재, 바닥 데크재 정도로 생각했다. 현대 건축물의 콘크리트와 철골을 대체하는 구조재 역할을 할 수 있다는 것을 깊게 인식하지는 못하던 시기였다.

국내 최대 4층 대형 목조 건축물, 국내 최초 5층 2시간 내화 인증 목조 건축물과 더불어 여러 목조 건축물을 계획, 설계하고 준공까지 지켜보면서 요즘 새로운 프로젝트를 시작할 때 가장 먼저 떠오르는 재료는 나무가 됐다. 물론 나무만을 사용하는 목조 전문 사무실이 아니요, 목재만을 염두에 둔 건축가도 아니다. 건축물 용도, 대지 조건 등 상황에 맞게 올바른 재료를 선택하는 것이 건축가 본연의 역할이지만, 잠재성을 가진 새로운 재료가 머릿속에서 다음 프로젝트를 기다리고 있다는 것은, 타성에 젖어 가던 건축가에게 커다란 기쁨이며 행복일 것이다.

그렇다면 나무는 미래의 건축에서 어떠한 역할을 할 수 있을까? 얼마 전 싱가포르에서 코로나바이러스감염증-19가 발생한 이후 진정 국면으로 접어들었다가 외국인 노동자 숙소를 중심으로 급속하게 확산돼 방역 체계가 한순간에 무너진 일이 있었다. 싱가포르는 그 이전부터 외국인 노동자 수를 줄이고자 기계화, 자동화, IT를 통한 프리패브

공법을 도입하고 있었는데, 이번 사건을 계기로 변화의 속도가 더 빨라질 것을 예상할 수 있다. 그렇다면 앞으로 10년 뒤 우리 건축 환경은 어떻게 변해 있을까? 포스트 코로나와 기후 변화 변곡점의 시기에 건축은 지금과 같은 현장 중심의 방식에 머물러 있을 것인가? 그때도 콘크리트를 아무런 제약 없이 마음대로 사용하는 것이 가능할까? 나무는 미래의 변하는 환경 속에서 새로운 대안으로 적응해 살아남을 수 있을까?

나무는 상당히 까다로운 재료다. 습기를 멀리해야 하고, 침투된 물이 모여 고이는 것을 경계해야 하며, 태양이 보내는 자외선으로부터 보호해야 한다. 하물며 나무를 갉아 먹는 개미까지 신경써야 하니 분명 접근이 쉬운 재료는 아니다. 또 재료 본연의 상태를 유지하려면 지속적인 관리까지 필요하니 다른 재료에 비해 여간 까다로운 게 아니다.

나무는 꽤 비싼 건축 재료다. 적어도 국내 목재 시장에서의 상황은 더욱 그렇다. 목조 공사비에 대한 부담을 안고 설계를 시작하고 계획안을 협의하는 과정에서 최종적으로 결정하는 단계에 들어서면 건축주의 주머니 사정을 다시 한번 살필 수밖에 없다. 나무로 건축을 해야 하는 당위성은 모두 설명했고 건축주도 이해하고 인정했지만, 고가의 목재 가격 때문에 포기해야 하는 상황이 종종 발생하기도 한다.

그럼 나무는 이 모든 상황을 넘어서 선택할 만한 가치가 있는 재료인가? 값비싼 나무를 사용해 건축주에게 경제적 부담을 주면서까지 꼭 사용해야 하는가? 신경 써야 할 부분도 많은데 관리라는 번거로움

까지 건축주에게 전가하며 꼭 선택해야 하는가? 단순히 재료에 대한 호감 때문에 선택하는 건축가의 욕심은 아닌가?

아니다. 이 책을 마무리하며 흩어져 있던 여러 경험과 생각들을 정리하면서, 또 해외에서 계획하고 실행하며 계속 진화하는 목구조 프로젝트를 접하면서 나무라는 재료가 지닌 또 다른 가치에 대해 강하게 확신하게 됐다. 건축을 막 시작했던 시기. 새로운 밀레니엄 시대라며 온 세계가 떠들썩했던 2000년. 새로운 가치를 주창하며 베네치아에서 개최한 건축 비엔날레의 주제를 내 경험 안에서 이해하고, 그 이해한 바를 실천할 도구가 나타난 것이다.

덜 미학적이고 보다 윤리적인Less Aesthetics, More Ethics

이제 곧 들이닥칠 지구의 환경 위기에서 벗어나기 위해, 다음 세대의 지속적인 발전의 토대를 만들기 위해, 세계 4대 기후 악당 국가라는 오명을 씻기 위해, 조금 더 먼저 내가 몸담고 있는 건축이라는 틀 안에서 '나무'라는 질문을 통해 윤리적 '건축'에 대한 해답을 찾아가 볼 요량이다.

물론 나무가 모든 것을 해결할 수는 없다. 나무 하나만으로 건축물 모두를 완성할 수 없다. 흙에 묻히는 지하 구조물은 당연히 콘크리트를 사용해야 하며, 진동이 발생하는 엘리베이터 코어도 가급적 다른 재료를 사용하는 것이 합당하다. 당연히 경제적인 부분도 고려해야 한다. 그렇다면 우리는 나무를 어떻게 사용해야 할 것인가? 나무의 단점을 보완하고 그 장점을 극대화하여 지속해서 사용할 방법은 무엇인

가? 결국 다른 재료와 함께 사용해 시너지 효과를 얻을 수 있는 하이브리드 구조가 가장 합리적이라는 게 지금까지의 결론이다.

산림생명자원연구소도, 한그린 목조관도 꼼꼼히 살펴보면 목재 부재를 연결 철물이라는 성질이 다른 재료를 이용해 결합하고 구축한 하이브리드 건축물이다. 두 프로젝트는 목재를 적극적으로 사용해야 한다는 전제 아래 진행했음에도, 목재 사용량을 면적 비율로 환산해 보면 각각 54%, 68% 정도 수준이다. 이 수치는 결국 다른 재료와 함께 적정하게 사용하고 결합하는 나무의 하이브리드 구조로의 가능성을 더욱 모색해야 한다는 것을 나타낸 결과라고 할 수 있다. 세계적으로 초고층뿐만 아니라 다양한 목조 건축물 계획안이 발표되는 것도 다양한 하이브리드 기술을 개발하고 실현하려는 의지에 대한 방증일 것이다.

나무의 특징을 정확히 이해하고 그 부족한 부분을 보완해 새로운 기술로 다른 재료와 접목해 사용한다면, 우리가 아는 그 어떤 구조재보다 튼튼하고 안전한 재료, 그 어떤 마감재보다 건강하고 쾌적한 재료로서 우리 곁에 자리매김할 것이다. 또 다가오는 미래의 지구 환경에 기여하는 윤리적인 대안으로서 중요한 역할을 할 것으로 확신한다. 마지막으로 부족하고 미천한 경험을 통한 이 결과물이 나무라는 건축 재료를 올바르게 이해하고 사용하는 데 조금이나마 보탬이 되길 바란다.

이 책을 마무리하던 시점, 목조 건축 발전에 가장 큰 걸림돌이라고 생각해 왔던 건축물의 높이와 면적을 제한하는 항목이 삭제됐다. 동시

대의 목재 기술에 어울리지 않는 낡은 법이 기후 변화 변곡점과 온실 가스 감축이라는 시대적 소명에 발맞춰 사라진 것이다.

그렇다면 목조 건축 현장에는 어떠한 변화를 가져오게 될까? 제일 먼저 예상되는 부분은 기존 건축물의 수직 증축 또는 리모델링에 사용하는 기존 구조재의 대체재 역할을 할 수 있다는 것이다. 목재는 다른 재료에 비해 비강도가 큰 재료로 하부 구조체가 부담하는 자중이 월등히 작아 구조 보강을 최소화하여 증축을 진행할 수 있다. 이러한 특징을 적극적으로 활용한다면 콘크리트와 철골의 자리를 대체하는 재료로 선택받게 될 것이다. 또 건강에 관한 관심이 갈수록 커지면서 아파트 최상층 라돈과 아토피의 콘크리트 펜트하우스를 대신해 피톤치드가 발생하는 친환경 펜트하우스에 대한 수요도 고려해 볼 수 있다. 또 공간의 상징성을 적극적으로 표현하는 로비뿐만 아니라 최상층 루프톱 카페 등 건물 높이와 상관없는 다양한 곳에서 나무를 만나 볼 수 있을 것이다. 이런 다양한 경험과 기술이 축적되어 국내에서도 초고층 건축물의 주요 구조재로 목재가 선택되고 그 건축물이 실현될 날이 곧 오게 될 것을 기대한다.

2021년 6월

이도형

| 주

콘크리트, 무엇이 문제인가

1 손세관, 《집의시대》, 집, 2019

2 안도 다다오, 이규원 옮김, 《건축을 꿈꾸다》, 안그라픽스, 2012

3 안도 다다오, 이규원 옮김, 《나, 건축가 안도 다다오》, 안그라픽스, 2009

4 쿠마 켄고, 임태희 옮김, 《약한건축》, 디자인하우스, 2009

5 이동흡, 《목재를 이용한 주거환경이 지구환경 및 인간의 신체발달과 정서에 미치는 영향》, 국립산림과학원, 2012

6 쿠마 켄고, 임태희 옮김, 《자연스러운 건축》, 안그라픽스, 2010

7 American Heritage ® Dictionary of the English Language, Fifth Edition. Copyright © 2011 by Houghton Mifflin Harcourt Publishing Company

8 Kenneth Frampton, Studies in Tectonic Culture, The MIT Press, 1995

9 Lance Hosey, Architect's Original Sin, Architectural Record, 2017. 4

나무에 관한 잘못된 생각

1 심국보, 〈목조건축은 화재에 약하지 않다〉, 《한국목재신문》, 2016.2.22. 재인용

2 Therese P. McAllister 외 3인, 〈Overview of Structural Design of World Trade Center 1, 2, and 7 buildings〉

3 이동흡, 《목재를 이용한 주거환경이 지구환경 및 인간의 신체발달과 정서에 미치는 영향》, 국립산림과학원, 2012

4 김외정, 〈춘천시산림현황 및 복재산업정책방향〉, 2018

5 김병섭 외, 〈한국의 치산녹화 성공 사례 분석〉, 한국행정학회, 2009. 12

6 김외정, 《천년도서관 숲》, 메디치미디어, 2015

7 이동흡, 위의 책

8 유튜브, World largest earthquake test

9 〈한옥의 정의와 범위〉, 《한옥건축 기술기준등 연구1》, 국토해양부, 2009.10

도시 목조 건축의 출현

1 허경태, 《기능주의 이론의 관점에서 본 목재 문화 체계에 관한 연구》, 충북대학교 박사 학위 논문, 2007, pp.7~9

2 후나세 슌스케, 박은지 옮김, 《콘크리트의 역습》, 마티, 2012

3 티모시 비틀리, 최용호, 조철민 옮김, 《바이오필릭 시티》, 차밍시티, 2020

4 리처드 루브, 류한원 옮김, 《지금 우리는 자연으로 간다》, 목수책방, 2016

5 찰스 몽고메리, 윤태경 옮김, 《우리는 도시에서 행복한가》, 미디어윌, 2014

6 티머시 비틀리, 이시철 옮김, 《그린 어바니즘》, 아카넷, 2013

7 Julia Waston, https://www.youtube.com/watch?v=NdbnJgYSC04

8 배기철, 〈협력적 주거공간의 목조아파트〉, 《한국목재신문》 2017. 5

9 배기철, 〈도시목조화를 위한 건축가의 꿈〉, 《한국목재신문》 2015. 12

도시 목조 건축의 전개

1 Erol Karacabeyli, Conroy Lum, Technical Guide for the Design and Construction of Tall Wood Buildings in Canada, FP Innovations, 2014

2 https://www.thinkwood.com/our-projects/stade-telus-universite-laval-stadium

3 https://structurecraft.com/projects/t3-minneapolis₩

4 Joseph Mayo, Soild Wood; Case Studies in Mass Timber Arhitecture, Technology and Design, Routledge, 2015

5 Michael Green, The Case for Tall Wood Buildings, 2012, pp.62~80

6 Wood Innovation and Design center, A Technical Case Study, Woodworks, pp.3~6 woodworks-WIDC-case-study-web.pdf

7 Paul Fast_Case Study: an 18-storey tall mass timber hybrid student residence at the University of British Columbia, Internationales Holzbau-Forum IHF 2016

8 G. Mustapha, K. Khondoker, J Higgins_Structural Performance Mointoring Technology and Data Visualization Tools and Techniques-Featured Case Study: UBC Twallwood Hous

9 Vittorio Salvadori, The Development of a Tall Wood Building, TU Wien, 2016/2017, p.49

10 Rune Abrahamsen_Mjøstårnet - Construction of an 81 m tall timber building

11 LCT ONE, A Case Study of an Eight Story Wood Office Building

12 Hermann Kaufmann a flagship building for the Austrian tall wood building firm, CREE GmbH, a division of the Rhomberg Group.

13 Joseph Mayo, 위의 책

14 Andrew Harmsworth외 1인, Fire Safty and Protection @Technical guide for the Design and Construction of Tall wood Buildings in Canada, FP Innovations, 2014

15 Andrew Harmsworth외 1인, 위의 책

16 Woodworks, Wood Innovation and Design Center Case Study

17 이동흡, 《목재를 이용한 주거환경이 지구환경 및 인간의 신체발달과 정서에 미치는 영향》, 국립산림과학원, 2012

18 Kevin Below 외 2인, Design consideration and Input Parameters for Connections and Assemblies @Technical Guide for the Design and Construction of Tall Wood Buildings in Canada, FP Innovations, 2014

19 Eric Karsh 외 1인, Recommendations for Conceptual Design @Technical Guide for the Design and Construction of Tall Wood Buildings in Canada, FP Innovations, 2014

20 이동흡, 위의 책

21 후나세 슌스케, 박은지 옮김, 《콘크리트의 역습》, 마티, 2012, p.216

22 Kevin Below 외 2인, 위의 책

23 Eric Karsh 외 1인, 위의 책

24 Michael Green & Jim Taggart_ Tall Wood Buildings, Birkhäuser Verlag, 2017

25 Michael Green & Jim Taggart, 위의 책

26 Michael Green & Jim Taggart, 위의 책

27 Eric Karsh 외 1인, 위의 책

28 홍도영, 《패시브하우스 설계 & 시공 디테일》, 주택문화사, 2012

29 Wagdy Anis_Air Barrier System in Building_wbdg.org/resources/air-barrier-systems-buildings

30 Dave Ricjetts & Graham Finch, Building Enclosure Design @Technical Guide for the Design and Construction of Tall Wood Buildings in Canada, FP Innovations, 2014

31 Michael Green & Jim Taggart, 위의 책

미래 건축과 도시 목조화

1 Ryan E. Smith, Prefab Architecture, Wiley, 2010

2 Mathew Aitchison, Prefab Housing and the Future of Building: Product to Process, Lund Humphries, 2018

3 Joseph Mayo, Solid Wood; Case Studies in Mass Timber Architecture, Technology and Design, Routledge, 2015

4 Michael Green & Jim Taggart, Tall Wood Buildings, Birkhäuser Verlag, 2017

5 Michael Green & Jim Taggart, 위의 책

6 Mathew Aitchison, Prefab Housing and the Future of Building: Product to Process, Lund Humphries, 2018

7 Michael Green & Jim Taggart, 위의 책

8 Wood Poetic and Practical Possibilities, C3, no.383

| 참고 문헌

• 배기철, <The Recovery of Wood Culture and Urban Tectonic in Korea>, WCTE2016 Vienna

• 배기철, <도시목조화를 위한 건축가의 꿈>, 한국목재신문 2015.12

• 배기철, <협력적 주거공간의 목조아파트>, 한국목재신문 2017.5

• 김외정, 《천년도서관 숲》, 메디치미디어, 2015

• 나카무라 요시후미, 황용운, 김종하 옮김, 《집을, 순례하다》, 사이, 2011

• 리처드 루브, 류한원 옮김, 《지금 우리는 자연으로 간다》, 목수책방, 2016

• 박용남, 《꾸리찌바 에필로그》, 서해문집, 2011

• 발레리 줄레조, 길혜연 옮김, 《아파트 공화국》, 후마니타스, 2007

• 안도 다다오, 이규원 옮김, 《건축을 꿈꾸다》, 안그라픽스, 2012

• 안도 다다오, 이규원 옮김, 《나, 건축가 안도 다다오》, 안그라픽스, 2009

• 알랭 드 보통, 정영목 옮김, 《행복의 건축》, 청미래, 2011

• 야마모토 리켄, 이정환 옮김, 《마음을 연결하는 집》, 안그라픽스, 2014

• 에이드리언 포티, 이종인 옮김, 《건축을 말한다》, 미메시스, 2009

• 유홍준, 《안목》, 눌와, 2017

• 윤재신, 《한옥의 진화》, auri(건축도시공간연구소), 2011, pp.64~66

• 이동흡, 《목재를 이용한 주거환경이 지구환경 및 인간의 신체발달과 정서에 미치는 영향》, 국립산림과학원, 2012

• 정기용, 《감응의 건축》, 현실문화연구, 2011

• 정연상, 《한국 전통 목조건축의 결구법: 맞춤과 이음》, 고려, 2010, pp.40~60

• 조슈아 데이비드, 로버트 해먼드, 정지호 옮김, 《하이라인 스토리》, 푸른숲, 2014

• 찰스 몽고메리, 윤태경 옮김, 《우리는 도시에서 행복한가》, 미디어윌, 2014

• 쿠마 켄고, 임태희 옮김, 《자연스러운 건축》, 안그라픽스, 2010

• 쿠마 켄고, 임태희 옮김, 《약한건축》, 디자인하우스, 2009

• 티머시 비틀리, 이시철 옮김, 《그린 어바니즘》, 아카넷, 2013

• 티모시 비틀리, 최용호, 조철민 옮김, 《바이오필릭 시티》, 차밍시티, 2020

• 편집부, 《기후변화시대의 어바니즘》, 국토연구원, 2012

• 함인선, 《구조의 구조》, 발언, 2000

• 홍도영, 《패시브하우스 설계 & 시공 디테일》, 주택문화사, 2012

• 후나세 슌스케, 박은지 옮김, 《콘크리트의 역습》, 마티, 2012

• 허경태, 《기능주의 이론의 관점에서 본 목재 문화 체계에 관한 연구》, 충북대학교 박사 학위 논문, 2007, p.7~9

• AIA National/AIA California, Integrated Project Delivery: A Guide, HYPERLINK "https://help.aiacontracts.org/public/wp-content/uploads/2020/03/IPD_Guide.pdf"https://help.aiacontracts.org/public/wp-content/uploads/2020/03/IPD, Guide.pdf, 2007

• Amos Rapoport, House Form and Culture, Prentice-Hall, Inc.

• Andrew Harmsworth외 1인, Fire Safty and Protection @Technical guide for the Design and Construction of Tall wood Buildings in Canada, FP Innovations, 2014

• Dave Ricjetts & Graham Finch, Building Enclosure Design @Technical Guide for the Design and Construction of Tall Wood Buildings in Canada, FP Innovations, 2014

• Eric Karash 외 1인, RECOMMENDATIONS for Conceptual Design @Technical Guide for the Design and Construction of Tall Wood Buildings in Canada, FP Innovations, 2014

• Erol Karacabeyli, Conroy Lum, Technical Guide for the Design and Construction of Tall Wood Buildings in Canada, FP Innovations, 2014

• Hermann Kaufmann a flagship building for the Austrian tall wood building firm, CREE GmbH, a division of the Rhomberg Group.

• Joseph Mayo, Solid Wood; Case Studies in Mass Timber Architecture, Technology and Design, Routledge, 2015

• Kenneth Frampton, Studies in Tectonic Culture, The MIT Press, 1995

- Kevin Below 외 2인, Design consideration and Input Parameters for Connections and Assemblies @Technical Guide for the Design and Construction of Tall Wood Buildings in Canada, FP Innovations, 2014

- M. Sc. Rune B Abrahamsen, 14 Story TREET project under construction in Norway, Toward taller wood buildings, Chicago, 2014

- Markus Hudert and Sven Pfeiffer, Rethinking Wood: Future Dimension of Timber Assembly, Birkhauser Basel, 2019

- Mathew Aitchison, Prefab Housing and the Future of Building: Product to Process, Lund Humphries, 2018

- Michael Green & Jim Taggart, Tall Wood Buildings, Birkhäuser Verlag, 2017

- Michael Green, Sustainability @Technical guide for the Design and Construction of Tall wood Buildings in Canada, FP Innovations, 2014

- Michael Green, The building as a System @Technical Guide for the Design and Construction of Tall Wood Buildings in Canada, FP Innovations, 2014

- Micheal Green, Why we should build wooden skyscrapers, Tedtalk

- Nick Bevanda, Building tall with wood in the future, 2014

- Penn State University(n.d)H20, Weights of Building Materials, Agricultural Commodities, and Floor Loads for Building, HYPERLINK "http//pub.cas.psu.edu/freepubs/pdfs/H20.pdf"http://pub.cas.psu.edu/freepubs/pdfs/H20.pdf, Solid Wood; Case Studies in Mass Timber Architecture, Technology and Design에서 재인용

- Rune Abrahamsen, Mjøstårnet-18 storey timber building complete, Internationales Holzbau-Fourm IHF 2018, HYPERLINK "https//www.moelven.com/globalassets/moelven-limtre/mjostarnet/mjostarnet---18-storey-timber-building-completed.pdf"https://www.moelven.com/globalassets/moelven-limtre/mjostarnet/mjostarnet---18-storey-timber-building-completed.pdf

- Rune Abrahamsen, Mjøstårnet-Construction of an 81m tall timber building, Internationales Holzbau-Fourm IHF 2017

- Rune Abrahamsen, Mjøstårnet - Construction of an 81 m tall timber building

- Ryan E. Smith, Prefab Architecture, Wiley, 2010

- Sumitomo Forestry, New Development Concept W350 Plan for Wooden High-Rise Building, 2018

- The Architect's Handbook of Professional Practice, Wiley, 2014

- thinkwood

- Vittorio Salvadori, The Development of a Tall Wood Building, TU Wien, 2016/2017 pp.31~59

- Wood Poetic and Practical Possibilities, C3, no.383

· Woodworks, Wood Innovation and Design Center Case Study.pdf. https://wood-works.ca/
wp-content/uploads/151203-WoodWorks-WIDC-Case-Study-WEB.pdf

· http://sfc.jp/english/news/pdf/20180214_e_01.pdf

· https://www.constructionspecifier.com/building-tall-with-wood-in-the-future/

· https://www.forum-holzbau.com/pdf/20_FBC_15_Abrahamsen.pdf

| 사진 판권

42 Atelier FLIR

49 Forgemind ArchiMedia

80 (위) Kwangmo, (아래) Michael Foran

152 Ian Muttoo

154 Veit Mueller and Martin Losberger

164 Morio

182 (위) RhythmicQuietude

249 Alexander Migl

253 Sparrow (麻雀)

256 Peter Fiskerstrand

396 Anni Vartola

다이어그램

28 글로벌 풋 프린트 네트워크의 원본을 바탕으로 재작성

83 Andrew Harmsworth, Fire Safety and Protection의 그림을 바탕으로 재작성

94 ids

99 이동흡, 《목재를 이용한 주거환경이 지구환경 및 인간의 신체발달과 정서에 미치는 영향》을 바탕
으로 재작성

147 Canadian Wood Council의 원본을 바탕으로 재작성

226 익명의 그림을 바탕으로 재작성

279 (위) Karakusevic Carson Architects의 도면을 바탕으로 재작성
(아래) Buchanan A.H의 원본 그림을 바탕으로 재작성

300 (아래) 익명의 그림을 바탕으로 재작성

307 (위) Michael Green Architecture의 그림을 바탕으로 재작성

309 Wood works_Wood Innocation and DEsign Centre: Techincal Case Study에서 인용해 재작성

329 익명의 그림을 바탕으로 재작성

332 Canadian Wood Council(Wood Design Manual 2010)의 원본을 바탕으로 재작성

333 Kevin Below, Mohammad Mohammad, Chun Ni의 그림을 바탕으로 재작성

국내외 주요 목조 건축물 정보

192 (사진) Alexander Migl (도면) hoho-wien.at, Woschitz Group의 다이어그램 원본을 바탕으로 재작성

228 (사진) Will Pryce (평면도) Waugh Thistleton Architects (도면) Waugh Thistleton Architects의 도면으로 재작성

260 (사진) Øyvind Holmstad (도면) Rune Abrahamsen(Mjøstårnet – Construction of an 81 m tall timber building)의 원본을 바탕으로 재작성

296 (사진) 박영채 (도면) ids

324 (사진) CREE GmbH (도면) Hermann Kaufmann+Partner ZT GmbH

366 (사진) 박영채 (도면) ids

384 (사진, 도면) Acton Ostry Architects Inc.

木의 건축 콘크리트에서 목재로

초 판 1쇄 발행·2021. 6. 15.
초 판 2쇄 발행·2021. 12. 1.
지은이 배기철·이도형
발행인 이상용
발행처 청아출판사
출판등록 1979. 11. 13. 제9-84호
주소 경기도 파주시 회동길 363-15
대표전화 031-955-6031 팩스 031-955-6036
전자우편 chungabook@naver.com

ISBN 978-89-368-1181-5 03600